电吉他
入门经典教程
图解版

刘军 编著

化学工业出版社

·北京·

参编人员

刘　军　王迪平　张剑韧　成　剑　吴　莎　刘振华　周银燕　许三求
赵景行　王　凯　蒋映辉　刘法庭　何　飞　唐红群　刘少平　王清华
周　帆　谢　亮　丁凤娇　罗美丽　姚一迪　刘昆杰

图书在版编目（CIP）数据

超易上手：电吉他入门经典教程/刘军编著．—北京：化学工业出版社，2019.8（2025.1重印）
ISBN 978-7-122-34393-2

Ⅰ．①超… Ⅱ．①刘… Ⅲ．①电吉他-奏法-教材　Ⅳ．①J623.26

中国版本图书馆CIP数据核字（2019）第080987号

责任编辑：李　辉　彭诗如　　　　　　　　　　　　封面设计：张　颖
责任校对：王　静

出版发行：化学工业出版社（北京市东城区青年湖南街13号　邮政编码：100011）
印　　装：大厂回族自治县聚鑫印刷有限责任公司
880mm×1230mm　1/16　印张21　2025年1月北京第 1 版第 8 次印刷

购书咨询：010-64518888　　　　　　　　　　　　　售后服务：010-64518899
网　　址：http://www.cip.com.cn
凡购买本书，如有缺损质量问题，本社销售中心负责调换。

定　价：58.00元　　　　　　　　　　　　　　　　　版权所有　违者必究

目　录

第一章　电吉他与周边设备

第一节　电吉他简介 …………………………………………………（1）
　　一、电吉他的构造 ………………………………………………（1）
　　二、电吉他的分类 ………………………………………………（1）
　　三、电吉他的材质与音色 ………………………………………（2）
　　四、电吉他的拾音器 ……………………………………………（3）
　　五、主流名牌电吉他介绍 ………………………………………（5）
　　六、电吉他的部位介绍 …………………………………………（8）

第二节　电吉他的周边设备 …………………………………………（11）
　　一、电吉他信号线 ………………………………………………（11）
　　二、电吉他音箱 …………………………………………………（12）
　　三、电吉他效果器 ………………………………………………（13）

第二章　基本乐理与乐谱知识

第一节　基本乐理知识 ………………………………………………（26）
　　一、乐音与噪音 …………………………………………………（26）
　　二、音的特性 ……………………………………………………（26）
　　三、音体系与音列、音阶、音级 ………………………………（26）
　　四、音名、唱名、全音、半音 …………………………………（27）

第二节　记谱方式与记谱法 …………………………………………（27）
　　一、五线谱 ………………………………………………………（28）
　　二、简谱 …………………………………………………………（32）
　　三、六线谱 ………………………………………………………（33）

第三节　音阶与调式 …………………………………………………（35）
　　一、音阶 …………………………………………………………（35）

二、调式……………………………………………………………………………（35）

　　三、调式音阶………………………………………………………………………（35）

　　四、大调式音阶与结构……………………………………………………………（35）

　　五、小调式音阶与结构……………………………………………………………（35）

　　六、关系大小调……………………………………………………………………（36）

　　七、自然大小调式的变体…………………………………………………………（36）

第四节　节奏与节拍……………………………………………………………………（39）

　　一、节奏与节拍……………………………………………………………………（39）

　　二、拍子与拍法……………………………………………………………………（39）

　　三、拍号与节拍的结构……………………………………………………………（43）

　　四、节拍的强弱规律………………………………………………………………（43）

　　五、单拍子与复拍子………………………………………………………………（44）

　　六、节拍重音与单位拍的强弱位与切分音………………………………………（44）

　　七、音值组合法……………………………………………………………………（44）

　　八、节拍的正确划分………………………………………………………………（45）

第五节　音程……………………………………………………………………………（47）

　　一、音程……………………………………………………………………………（47）

　　二、旋律音程………………………………………………………………………（47）

　　三、和声音程………………………………………………………………………（47）

　　四、和弦音…………………………………………………………………………（47）

　　五、音数、级数与度数……………………………………………………………（48）

　　六、单音程与复音程………………………………………………………………（49）

　　七、等音程…………………………………………………………………………（49）

　　八、协和音程与不协和音程………………………………………………………（49）

　　九、音程的应用与分析……………………………………………………………（49）

第六节　和弦……………………………………………………………………………（50）

　　一、音乐的三要素…………………………………………………………………（50）

　　二、和弦……………………………………………………………………………（51）

　　三、三和弦…………………………………………………………………………（52）

　　四、七和弦…………………………………………………………………………（53）

　　五、九和弦…………………………………………………………………………（54）

　　六、挂留和弦………………………………………………………………………（54）

　　七、强力五和弦……………………………………………………………………（55）

　　八、四度双音和弦…………………………………………………………………（55）

第三章　演奏基础

第一节　演奏基本姿势·····（56）
　　一、持琴姿势·····（56）
　　二、左手的姿势·····（56）
　　三、右手的姿势·····（58）
第二节　右手拨弦练习·····（60）
第三节　演奏技能练习·····（78）
第四节　音阶与音阶模块·····（99）
　　一、音阶在电吉他指板上的规律·····（99）
　　二、电吉他音名位置·····（101）
　　三、C调音阶·····（103）
　　四、音阶模块练习·····（111）
第五节　音阶模块与移调·····（129）
　　一、音阶模块·····（129）
　　二、电吉他所有调式的音阶指板图·····（132）
第六节　和弦与和弦模块·····（134）
　　一、C调基本和弦音级与构成·····（134）
　　二、C调"3"型音阶建立的和弦·····（134）
　　三、C调"5"型音阶建立的和弦·····（135）
　　四、C调"6"型音阶建立的和弦·····（136）
　　五、C调"7"型音阶建立的和弦·····（137）
　　六、C调"2"型音阶建立的和弦·····（138）
　　七、和弦模块移动系统·····（139）

第四章　视奏与重奏

第一节　视奏练习·····（141）
　　一、五首乐曲视奏联奏·····（141）
　　二、红河谷·····（143）
　　三、西西里岛（双吉他旋律）·····（144）
　　四、快乐的农夫·····（146）
　　五、下雪·····（147）
　　六、青春舞曲·····（150）

七、哦，苏姗娜（二重奏）……………………………………………………（151）
　　八、美国巡逻兵……………………………………………………………………（153）
　　九、卡布里岛………………………………………………………………………（157）
　　十、加沃特舞曲……………………………………………………………………（160）
　　十一、小步舞曲……………………………………………………………………（162）
　　十二、匈牙利舞曲…………………………………………………………………（164）
　　十三、香槟…………………………………………………………………………（165）
　　十四、重归苏莲托…………………………………………………………………（165）
　　十五、像风一样自由………………………………………………………………（167）
第二节　重奏练习………………………………………………………………………（170）
　　风的罗曼史…………………………………………………………………………（170）
第三节　布鲁斯基础模式练习…………………………………………………………（172）
　　一、基本的布鲁斯模式练习………………………………………………………（172）
　　二、乡村布鲁斯（三重奏）………………………………………………………（176）
　　三、阳光布鲁斯……………………………………………………………………（178）

第五章　常规技巧与应用

第一节　圆滑音技巧……………………………………………………………………（180）
　　一、上行圆滑音技巧及练习………………………………………………………（180）
　　二、下行圆滑音技巧及练习………………………………………………………（187）
第二节　滑音奏法………………………………………………………………………（196）
第三节　装饰音技巧……………………………………………………………………（199）
第四节　乐曲精选………………………………………………………………………（205）
　　一、茉莉花…………………………………………………………………………（205）
　　二、你的爱给了谁（双吉他实践练习）…………………………………………（206）
　　三、每一天，每一夜………………………………………………………………（207）
　　四、挥着翅膀的女孩………………………………………………………………（208）
　　五、人们的梦………………………………………………………………………（210）
　　六、奇异的关联……………………………………………………………………（213）
　　七、悲伤的西班牙…………………………………………………………………（216）
　　八、情感……………………………………………………………………………（219）
　　九、情人……………………………………………………………………………（222）

第六章　摇滚节奏练习

　　一、五度音阶练习①………………………………………………………………（232）
　　二、五度音阶练习②………………………………………………………………（233）

三、四度音阶练习……………………………………………………………………（234）
四、摇滚节奏中的左手消音练习……………………………………………………（235）
五、左手消音技巧的变化练习………………………………………………………（236）
六、摇滚节奏的切分音与延音………………………………………………………（236）
七、各调布鲁斯摇滚节奏和声模式…………………………………………………（237）
八、布鲁斯旋律与节奏二重奏练习…………………………………………………（247）
九、闷音技巧练习……………………………………………………………………（249）
十、单音闷音练习……………………………………………………………………（249）
十一、闷音与开放音练习……………………………………………………………（250）
十二、单音闷音与双音开放音练习…………………………………………………（252）
十三、闷音与装饰音技巧练习………………………………………………………（253）
十四、单音闷音与多音和弦变化练习………………………………………………（254）
十五、摇滚节奏中的滑音、圆滑音练习……………………………………………（256）
十六、摇滚节奏中的哑音技巧………………………………………………………（257）
十七、三连音在摇滚节奏中的应用练习……………………………………………（258）
十八、右手Pick泛音练习……………………………………………………………（259）
十九、单音与双音的混合闷音练习…………………………………………………（260）
二十、摇滚节奏综合练习……………………………………………………………（261）
二十一、综合练习曲…………………………………………………………………（262）

第七章　推弦技巧与应用

第一节　推弦的要领……………………………………………………………（271）
第二节　推弦的标记……………………………………………………………（271）
第三节　推弦的技巧……………………………………………………………（272）
一、装饰音的推弦……………………………………………………………………（272）
二、圆滑音性质的推弦………………………………………………………………（272）
三、推弦后的释放弦…………………………………………………………………（272）
四、预先推弦技巧……………………………………………………………………（273）
第四节　推弦技巧渐进练习……………………………………………………（273）
一、推弦音高练习……………………………………………………………………（274）
二、全音符的装饰音与推弦练习……………………………………………………（274）
三、二分音符的装饰音与推弦练习…………………………………………………（275）
四、二分音符的圆滑音与推弦练习…………………………………………………（275）
五、四分音符的装饰音与推弦练习…………………………………………………（275）
六、四分音符的圆滑音与推弦练习…………………………………………………（276）
七、八分音符的圆滑音与推弦练习…………………………………………………（276）

八、八分音符的推弦练习……………………………………………………………………（276）
　　九、圆滑音、滑音、推弦与释放弦练习………………………………………………（276）
　　十、圆滑音、装饰音、推弦与释放弦练习……………………………………………（277）
　　十一、连续的圆滑音与连续的推弦练习………………………………………………（277）
　　十二、推弦保留指练习…………………………………………………………………（278）
　　十三、推弦后迅速离弦的练习…………………………………………………………（278）
　　十四、预先推弦练习……………………………………………………………………（279）
　　十五、双音推弦练习……………………………………………………………………（279）

第五节　推弦Solo练习曲7首……………………………………………………………（279）

　　一、Stairway To Heaven……………………………………………………………（280）
　　二、Love Gun（爱枪）………………………………………………………………（281）
　　三、Charm……………………………………………………………………………（286）
　　四、Practice…………………………………………………………………………（287）
　　五、摇把技巧与左手独奏………………………………………………………………（288）
　　六、Lay It Down……………………………………………………………………（289）
　　七、Highway Star……………………………………………………………………（290）

附录　乐队总谱

　　一、不再犹豫……………………………………………………………………………（294）
　　二、真的爱你……………………………………………………………………………（302）
　　三、灰色轨迹……………………………………………………………………………（309）
　　四、海阔天空……………………………………………………………………………（318）

第一章　电吉他与周边设备

有人说电吉他演奏一半靠技术，一半靠设备，这个说法是否正确我们暂不去讨论，但有一点是肯定的：电吉他的周边设备非常重要！

设备操作水平和电吉他演奏水平同样重要。设备操作是学习电吉他必修课程之一，这一章，我们详细讲解电吉他、效果器与音箱的基本操作。

电吉他及周边设备的操作是和电吉他演奏相关联的，它直接关系到电吉他演奏水平的发挥。因此，在开始学习之前，应当对电吉他与周边设备有较为全面的了解。

第一节　电吉他简介

一、电吉他的构造

下面以带弦锁、微调、带双摇摇把的琴型为例介绍电吉他的构造：

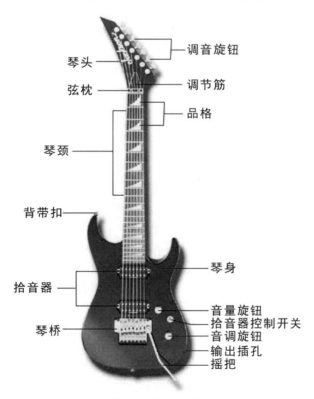

图1　电吉他的基本构造

二、电吉他的分类

电吉他可以分为空心体、半空心体和实心体电吉他。

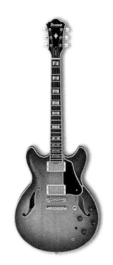 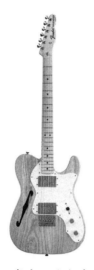 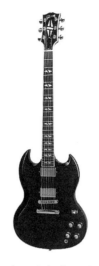

图2 空心体电吉他　　　图3 半空心体电吉他　　　图4 实心体电吉他（一）　　　图5 实心体电吉他（二）

1. 空心体电吉他

如图2，空心体电吉他大多使用被动式拾音器，经过琴体振动，然后由拾音器发音。此类电吉他声音厚实、饱满，有很长的延音，特别适合演奏旋律，很适合那些实力派、以演奏感觉为主的乐手。

2. 半空心体电吉他

如图3，是为改良回授问题而设计的半空心体电吉他。半空心的结构是为了保留空心体电吉他的声学发音特点，以及尽量保留空心体电吉他圆润、丰满的声线和延音较长的特点，这也是一些实力派乐手的好选择。

3. 实心体电吉他

如图4、图5，实心体电吉他可以加装各种拾音器，发音结实、明亮，声音颗粒较之空心体、半空心体的电吉他纤细。这种类型的电吉他可以加装各种摇把（又称颤音摇杆），摇把类型可以分为轻颤音摇把和可以下压、上提的双摇把，即我们平时说的"双摇摇把"。

以上是三种不同结构的电吉他介绍，学习电吉他应当对此进行深入的比较和研究，以选择适合自己的电吉他。

三、电吉他的材质与音色

电吉他的材质与电吉他的音色关系很大，这种关系是起决定性的。

一般电吉他爱好者只关心电吉他的拾音器、样式和颜色，而忽视了电吉他的材质。其实对材质的关注，应该放在首要位置上。

曾经有人做过专门试验，把一款普通的国产电吉他，换成进口的名牌拾音器，然而发现并没有让电吉他音色好起来。这一问题至少说明：一是单纯靠拾音器并不会让电吉他音色变好很多；二是说明琴体材料有决定性影响；三是说明越好的电吉他，琴体材料与拾音器的匹配越好。当然还有其他重要因素，如琴弦、插线、音箱等。由此说明了电吉他的整体匹配性以及与周边设备的关系。

下面将常用电吉他材质与音色的问题做一些讲解。

1. 紫檀木

紫檀木有相当好的音性，通过紫檀木发音的电吉他音色相当饱满、悦耳，低音浑厚但不浑浊，高音结实但不干涩。世界上能产最好紫檀的地区是巴西，其他地区产的紫檀音性特点与之差别很大。

有时候我们会从一些较高档电吉他指板上看到这种木材，但由于紫檀木产量较少、采伐过度、价格昂贵，能使用紫檀木做琴体的电吉他实在是很少见。

2. 枫木

枫木有着很好看的花纹，材质也比较坚硬，不易变形。枫木有着明亮、尖锐的传音性能，但如果用它来做整个琴体的话，声音会非常尖亮而单薄。因此，它常用做电吉他的某一部分。例如它常和缺少高音频性的桃花心木混合使用，以平衡枫木的音性。

3. 桃花心木

桃花心木的传音性能温暖而宽厚，低音动态非常好，延音也较好。但相对缺少些高音频性，这种不足可以通过周边设备，特别是通过EQ提升些高音参数弥补。这种木材在电吉他制作中大量使用，有不少以桃花心木做琴体的电吉他亦经常见到。

4. 白杨木

白杨木具有很通透的传音性能，具有很好的中、高频音性，略欠缺些低音性能（主要是低音感觉较"散"）。这种木材在电吉他制造中大量使用。

5. 松木

松木分为红松木和白松木两种，这是做声学木吉他的常用木材。松木的声音振动性和反射速度很快，在电吉他制作中，它常用在一些较高价位的空心体、半空心电吉他上，具有特别好的声音性能。

6. 胡桃木

胡桃木有着各种花纹，传音性能比较突出中、高频，特别是中频，另外它的低频性能也不错。使用这种木材做琴体的电吉他一般以本质本色为主，很少做其他贴面或带颜色的漆，其延音也较有特点。

7. 乌木

乌木原木本色就是黑色或接近黑色，木质坚硬不容易变型，它虽然不是做琴体的常用材料，但经常做吉他的指板。

8. 其他材料

一些中、低档的电吉他会使用一些杂木或人造板材，有一些特型电吉他会使用有机玻璃、碳素纤维等。

总之，电吉他材质对音色影响很大，是选购电吉他的首要因素之一。

四、电吉他的拾音器

电吉他拾音器是电吉他电路的"心脏"，电吉他各种拾音器的原理和特性是每个电吉他爱好者所必须掌握的，否则对电吉他的认识就会有空白点、模糊点甚至误区。

1. 拾音器的工作原理

拾音器是由磁性材料和线圈组成的。拾音器使用的磁性材料大多是人工合成的，通过含铁

成分较高的琴弦振动可以改变磁场，通过磁性材料来接收琴弦振动的信号。磁性过弱会影响接收信号，但磁性过强会产生怪音和杂音，也使琴弦振动的持续性减弱，从而影响电吉他的延音。一般磁性材料的磁性指数和稳定性很难把握，只有技术经验成熟的专业公司生产出的产品才会有较好的信号、稳定的性能和较长的寿命。一般的低档电吉他和假冒伪劣电吉他，在这方面难以过关，难有保障。

线圈需要使用好的铜钱缠绕而成，缠绕圈数的多少叫做"匝数"，缠绕圈数越多输出越大，但阻抗也越大，高频性能会随缠绕圈数增加而增大流失。但若缠绕圈数太少，则又会使电吉他声音频率过低，输出动态也不足。因此，在线圈问题上，人们一直在做一些繁琐的试验和大量研究。

2. 单线圈拾音器

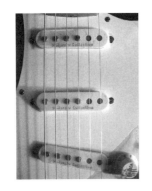 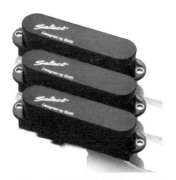

图6 单线圈开放式拾音器　　　　　　　　图7 单线圈封闭式拾音器

单线圈拾音器是由缠绕在六个圆柱型磁石上的单一线圈构成。它的结构比较单一，磁性和线圈的"匝数"匹配性技术比较容易掌握和控制。在单线圈技术指标控制方面，一些老牌、名牌厂家已有相当成熟的经验和手段，但这些技术手段在一些小型工厂和公司，仍有难以突破的瓶颈和技术障碍，特别是测量技术，它是控制磁性和线圈微电流的关键。

单线圈拾音器音色明亮、透彻，技术工艺相当成熟，音乐风格较适合于POP（流行）、FUNK（方克）、BLUES（布鲁斯）及硬摇滚。

3. 双线圈拾音器

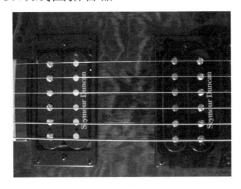

图8 开放式双线圈拾音器　　　　　　　　图9 封闭式双线圈拾音器

双线圈拾音器是由缠绕在两排6个磁石上的两个线圈构成。在研发过程中，人们发现双线圈两组磁石的组合，存在磁性互相抵消的问题。在双线圈"相位抵消"的问题上，可以说是饱受痛苦和折磨，最后才逐步解决了这些问题。

双线圈拾音器音色厚实、丰满、温和，声音出力较大，但并非是说只要双线圈的一定都好，这与厂家的技术和经验关系很大。有一些劣质双线圈的拾音器音色发闷、发钝、高频衰减很大，原因之一就是"相位抵消"技术不过关。

世界上拥有成熟稳定技术的双线圈电吉他首推Gibson（吉普森），此外较好的有EPS、Parker、Washburn（勇士）、Jackson、Ibanez（依班娜次）等。

双线圈拾音器比较适合重金属、布鲁斯、爵士等风格。使用双线圈拾音器电吉他，一定要用过硬的品牌，而对一些价格很便宜的则要加倍小心。

总之，单线圈、双线圈电吉他拾音器都各有拥戴者。这要靠自己的亲自验证和体会才会有所感受，仅凭文字讲解是不够的。

4. 单、双组合的电吉他拾音器

现在比较主流的电吉他是使用单、双组合拾音器的电吉他，但这只是对比较普通、大众群体而言。越接近技术高端，或有自己风格的演奏家和高手，他们则往往更倾向于纯单线圈或双线圈。

电吉他拾音器常有如下几种组合：

（1）单、单、双　　　　　　　　　　（2）双、单、双

（3）双、双　　　　　　　　　　　　（4）单、双

（5）双、双、双　　　　　　　　　　（6）单、双、双

以上六种组合方式中（1）、（2）最为常见。

上述单、双拾音器的不同组合的效果难以用文字形容，编者根据自己的体会只能提一下自己的感受，供大家参考：

（1）单线圈+单线圈+单线圈：能获得明亮、清晰的音色，低音稍感不足；

（2）单线圈+单线圈+双线圈：能获得较为明亮、清晰和较温暖的音色；

（3）单线圈+双线圈：能获得较圆润、温暖的声音，它的中音比较突出；

（4）双线圈+单线圈+双线圈：能获得比较丰满的音色和较好的低音动态，但听起来缺少中频；

（5）双线圈+双线圈：能获得圆润、宽厚、饱满的音色，高音频率稍感不足。

拾音器受不同弦长的影响，其音色也各有不同。比如Fender（芬达）和Gibson（吉普森）两种电吉他的弦长就不同。因此拾音器磁芯的设计也不同，建议朋友们不要随意更换电吉他拾音器。

电吉他琴弦与拾音器的距离很有讲究，双线圈拾音器和单线圈拾音器对琴弦距离要求也不同，而且从吉他的①弦到吉他的⑥弦距离也不一样。距离太近，会有许多杂音，减少延音，而且也会引起"打品"现象。另外，有些拾音器上还装有调节孔，它的作用是调节每根弦输出信号的均衡性。一般情况下这些东西最好不要乱动，否则会造成相位不准，或影响琴弦与磁芯的对位，如果确实出现大问题，应当找专业人员调试。

五、主流名牌电吉他介绍

世界上一些主流名牌电吉他各有自己的风格和特点，了解这些不同的电吉他，对电吉他的学习有重要价值。

下面就一些名牌电吉他做一下简略介绍：

1.Gibson（吉普森）

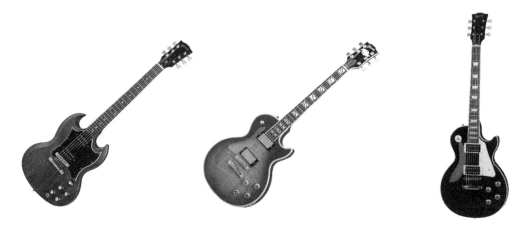

图10　吉普森吉他

Gibson是世界上第一款电吉他的研制者，这是一个电吉他的标志性品牌之一，属于高档电吉他。Gibson电吉他一直延续自己的风格，其特点为音色宽厚、大气。

Gibson电吉他具有无可替代的特点，琴体较厚，琴头和琴颈大多是一体的，以双线圈拾音器为主，多以枫木和桃花心木为主要材料。

Gibson电吉他具有极佳的声音线条，无论是主音还是节奏，都非常具有魅力，尤其是在大气、宽厚的声线中，还具有与众不同的含蓄感和忧伤感。总之，这是一个音色、外形都堪称完美的电吉他品牌。

2. Fender（芬达）

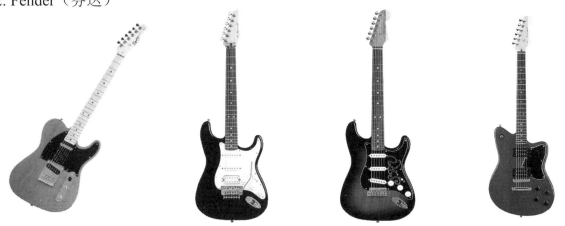

图11　芬达吉他

Fender（芬达）电吉他同Gibson（吉普森）电吉他一样，也是电吉他的标志性品牌，Fender电吉他一直沿袭自己的风格，音色明亮、透彻。

Fender（芬达）电吉他的音色具有很强的穿透力，琴体较薄，指板稍成一定的弧度，以单线圈拾音器为主，多以桤木、白杨木为琴体主材料。

Fender电吉他具有非常吸引人的音色，其特点是明亮、尖锐，与Gibson的宽厚大气不同，Fender电吉他的音色感觉比较张扬、激越，琴的结构也非常简练耐用。

3. Ibanez（依班娜次）

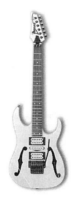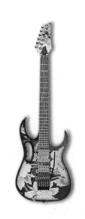

图12　依班娜次吉他

Ibanez（依班娜次）电吉他在众多名牌电吉他中属于比较"大众化"的品牌。这款品牌的电吉他大多使用双单双组合的拾音器，带弦锁、微调和双摇装置，外形比较漂亮，指板较薄，音色的中频比较适合独奏和失真类音色。由于带弦锁和双摇装置，可以使用摇把制造出一些声音特效，非常适合那些喜欢摇把技巧的演奏者。

Ibanez电吉他的音色虽算不上经典，但非常华丽、好听，非常适合流行摇滚。

4. ESP电吉他

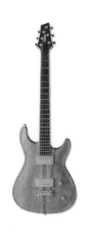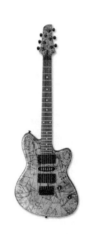

图13　ESP电吉他

ESP电吉他是一个被称之为"金属利器"的名牌电吉他。双线圈拾音器出力强劲，低音动态比较丰富、外形和音色也比较威猛，一直是"死硬派"乐手所喜爱的一个著名品牌。

5. Washburn（勇士）

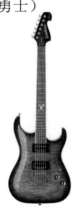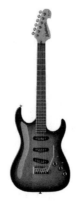

图14　勇士电吉他

Washburn（勇士）电吉他是一个非常著名的电吉他品牌，其最具代表性的型号是N4、N6系列，堪称Washburn的杰作。

Washburn电吉他的拾音器的工艺可以说是很有特色，音色也非常有特点，这是因为Washburn不断革新和研究的结果。特别是Washburn电吉他的高频提升功能，是Washburn电吉他的一大特色，它的琴体造型非常勇猛，琴头设计也很有特色。总之，这是一个非常有个性的电吉他品牌，不少著名大师和吉他爱好者都对Washburn非常拥戴。

6. Fernandes（费尔南德斯）

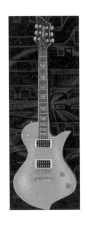 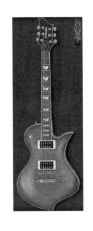 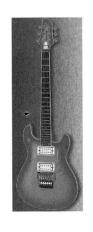 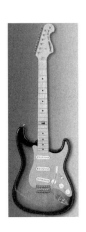

图15　费尔南德斯电吉他

Fernandes（费尔南德斯）是一个非常有特点的电吉他品牌，尤其是在拾音器回授技术方面独具特色，其无限回授技术是Fernandes的一大特点，这也是备受欢迎和关注的一个著名品牌，音色特点是非常均衡、明亮，低频动态也非常好。

此外，还有很多非常优秀的电吉他名牌，由于受篇幅限制不能一一介绍。总之，不同名牌的电吉他各有特点，各有过人之处。

六、电吉他的部位介绍

除了拾音器、琴体的材料和造型之外，电吉他还有其他非常重要的部位需要研究和介绍，因为它们对电吉他的演奏和音乐风格有很大的影响，不留意这些重要部位，对电吉他的认识仍有很大空白。

1. 琴颈

琴颈是琴弦张力的主要受力体，也是电吉他演奏的最关键部位，一般要使用一些结实、不易变形的优质木材制作。为了增强琴颈抗变形的能力，有些电吉他会在琴颈背面再镶嵌上一条红木条，可以有效防止琴颈变形。

琴颈是电吉他最容易出问题的地方，最主要的问题是变形弯曲。一些质量不过关、价格便宜的电吉他最容易在琴颈上出问题，而一旦琴颈出问题，就会影响到电吉他整体，甚至可以让电吉他完全报废。

大部分名牌吉他都对琴颈木材和工艺处理非常讲究，比如对木材的精心挑选，木材的干燥工艺、内置调节杆装置等。现在几乎所有的电吉他都会在琴颈内加装内置调节杆装置，但在一些质量不过关的吉他上面几乎形同虚设，毕竟调节杆在调节琴颈变形方面作用是有限的。

内置调节杆装置如图16、图17所示。

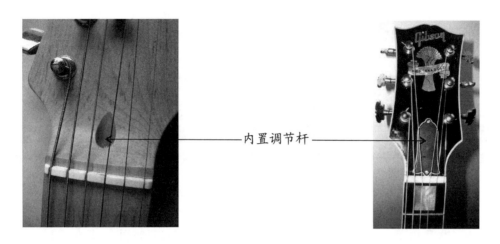

图16 内置调节杆装置　　　　　　　　　图17 内置调节杆装置

图16的内置调节杆是未封闭的，图17的内置调节杆是用一个上紧螺丝的塑料片封闭起来的，它通常用六角扳手来调节，当琴颈有明显变形时，可用它做适当的调节。

2. 指板

指板是粘贴在琴颈上的一块木头，上面嵌有品丝，一般使用乌木、玫瑰木和红木等木材。

不同的电吉他指板的形状有所不同，比如像Gibson（吉普森）的指板基本上是平的，Fender（芬达）的指板呈一个弧度，而Ibanez（依班娜次）的指板比较薄，这是基于各自的风格和演奏性能设计的。

一般来讲，弧形的指板比较容易推弦，但对演奏速度稍有一些影响，而指板比较平的则演奏的综合可操作性较好；指板较窄的扫弦比较集中，指板较宽的则是为了复杂的独奏考虑；指板较薄的适合一些速弹风格的朋友，指板较厚的则更适合蓝调、爵士等。这些因素是演奏者必须考虑的问题。

3. 琴头与琴颈的角度

像Fender（芬达）电吉他和Gibson（吉普森）电吉他琴头与琴颈的角度以及倾斜度是不一样的，所谓"琴头会影响音色"的说法，应该不无道理。琴头倾斜度越大，使琴弦拉力的作用也会变大，音色肯定会更亮。而琴头倾斜角度较小的，其作用于琴弦的拉力也较小，低音频率的动态范围可能较足。

4. 摇杆下弦枕装置

图18 摇杆装置　　　　　　图19 双摇装置　　　　图20 没有摇把装置的弦桥

图18是Fender（芬达）电吉他常用的装置，能把摇杆下压颤动产生较大的颤音。这个装置看上去很简单，但很实用，对一般的颤音已经足够。

图19是双摇装置，这种装置可以下压，也可以上提，能获得很夸张的颤音以及一些特殊音效。像Ibanez（依班娜次）电吉他的很多款式都使用这种装置。

这种装置必须把上弦枕锁住，以防止剧烈摇动时琴弦跑弦。如果跑弦则用后面六个镙丝进行微调。

双摇装置对制造工艺要求比较高，如果这些装置不过关，会带来很多麻烦，特别是对一些比较便宜的、带双摇、弦锁装置的电吉他则一定要慎重考虑。

图20是没有摇把装置的弦桥，它比较适合以演奏手动颤音为长处的乐手，因为好多音乐并不需要这些夸张的音效和花样。这种结构的装置非常稳定、可靠，如Gibson（吉普森）电吉他的很多款式。

5. 拾音器

关于单线圈、双线圈拾音器问题前面已经做了讲解，在此不再多说。

6. 电位器

电位器实际上就是电吉他控制音量和高低音的部件，分为音量电位器和音色电位器。音量电位器一般只有一个（有的电吉他会有两个），而音色电位器则会有1~2个或更多。

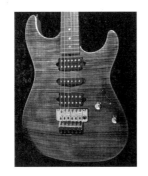 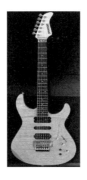 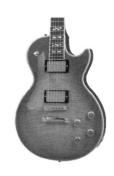

图21 两个电位器的电吉他　　图22 三个电位器的电吉他　　图23 两组四个电位器的电吉他

图21是两个电位器的电吉他，一个为音量电位器，一个为音色电位器，操作非常简便。

图22是三个电位器的电吉他，一个为音量电位器，另外两个为音色电位器，可以进行较细致的音色调整。

图23是四个电位器的电吉他，分为两组，分管不同的拾音器，每一组均有一个音量电位器和音色电位器。

音色电位器的作用主要就是调节高低音，和调音台终端高低音调节配合使用，所不同的是一个是前端调节，一个是终端调节。电位器并非越多越好，它的多少是根据电吉他的线路决定的。

音量电位器是电吉他的主要电位器，电吉他所有拾音器的负极线都必须和电位器相连，正极则必须与音色档位相连，而两者都必须连接到信号插口上。

7. 信号插座

这是电吉他线路的最后一个部分，一般电吉他的输出信号都是单声道的，插口一般是统一的大二芯插头。

8. 音色档位开关

一般电吉他的音色档位开关有两种：一种是推动式的五档音色档位开关，二种是扳动式的三档音色开关，也有两档位的音色档位开关。见图24、25：

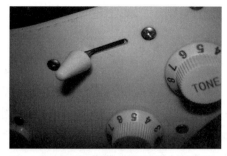
图24 推动式五档开关

图25 扳动式三档或两档开关

音色档位开关决定着在什么位置的拾音器工作或不工作，在不同位置的拾音器拾取的音色不一样。

第二节 电吉他的周边设备

电吉他与它的周边设备是连为一体的，没有周边设备，再好的电吉他也没有用。因此，对电吉他周边设备的了解和学习是演奏电吉他所必需的课程。电吉他的演奏技术和操作技术相结合，才会发挥出更高的水平。

一、电吉他信号线

电吉他信号线又叫电吉他插线或连线，因为电吉他必须通过这条信号线连接到扩音器（即音箱）才能发声，所以这条小小的信号线是一个非常关键的环节，处理不好会对电吉他演奏影响非常大。

电吉他的信号线实际上是一种屏蔽的电缆线，它不同于普通的音箱连线或电线。屏蔽性不好的信号线容易接收交流声、蜂鸣声及其他环境信号和磁场的信号，产生令人头痛的噪声，让人无法接受。

一般电吉他会带一根试音的信号线，而中、高档电吉他则不带试音信号线，需要另行购买。这种附带的电吉他信号线只是试音用的，一定要使用质量过关的好信号线，不要在这小而关键的信号线上做省略。

正常的电吉他信号线一般为4米、6米、8米或10米，如果太长，则对电吉他的信号有一定的影响。

图26 电吉他信号线

图27 电吉他信号线

二、电吉他音箱

应该把电吉他音箱视为电吉他的一部分，它决定着电吉他发出声音的好坏，这一点应当和选择电吉他一样同等重要。

电吉他必须使用电吉他专用音箱，而不能用普通的家用音箱、家庭影院、电脑音箱等。即便是再昂贵的家用音响设备插上电吉他也会使你大失所望，因为电吉他音箱的音频曲线、动态范围以及电路设计完全与家用音响设备不同，张冠李戴，不会有好的效果。

一般家用音箱是把放大器和音箱分开的，而电吉他音箱则把两者都集中在一个箱体内，放大器的电路由前级放大和音箱功率放大两部分组成。其中前级放大是专门针对电吉他拾音器产生的信号设置，常带有EQ、失真和移相电路。因为音箱功率放大则是专门针对音箱信号设置的，所以这就是电吉他为什么必须使用电吉他专用音箱的原因。

音箱的功率不能和音量完全划等号，比如相同功率瓦数的音箱，由于声位单位和灵敏度不一样，音量会有很大不同。如一个100W的音箱，灵敏度是60dB，而另一个50W的音箱，灵敏度是80dB，那么50W的音箱音量一定会超过100W的音箱音量。

电吉他音箱又分为三种：一种是电子管的，一种是晶体管的，再有一种就是新技术数字电路的（DSP）。电子管的音箱声音比较温暖、厚实，晶体管的音箱则比较尖锐、偏薄。随着新技术的开发，数字电路的音箱则和多种音色效果结合，成为一种带合成效果器的电吉他专用音箱。

［参考］电吉他音箱常用部位的名称：

- INPUT：输入（有的音箱写做Ch1、Ch2等）
- RECORDINGOUT：输出
- REVER：音量
- EQ或EQUALIZER：均衡器、高低音调整
- OFF/ON：关／开（或ST-DY）
- DIST：失真
- LED：预置
- ON/BYPASS：直通
- COMP：压缩
- GAIN：增益
- DETUNE：调音
- PITCH：高音模式或亮度
- WAH：哇音（或WAH WAH）
- DELAY：延迟
- DELAY TIME：延迟时间
- DELAY LEVEL：延迟音量
- OVER：浅失真或清晰失真，又叫"过载"。（全文：OVERDRIVE）
- CHORUS：合唱

- REVERB：混响
- PHASER：移相
- FLANGER：弗兰格
- TONE：音色提升
- NOISE：噪声闸（又叫"噪声门"）
- DEPTH：深度
- SPEED：速度
- MIDI：迷迪设置
- METAL：金属
- EDIT：编辑
- SAVE：存储
- SELECT：选择
- MOD：模式

使用电吉他音箱一定要注意不要把两件以上的乐器在一个音箱上使用，即便是多功能音箱也是不可取的。不仅会对音箱喇叭的纸盆和电路造成损害，而且由于声音相互干扰，发出的声音也不会有好的效果。

在操作时要特别注意操作的步骤，不要在音箱电源开关工作时插入电吉他信号线，在打开音箱开关之前一定要检查音量位置等等，这些是一个电吉他手必须要具备的良好习惯和素质。

 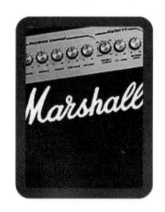 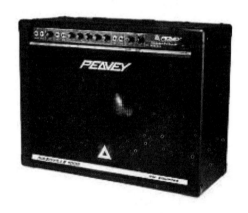

图28 "百威"电吉他音箱　　图29 "马歇尔"电吉他音箱　　图30 "PEAVEY"电吉他音箱

三、电吉他效果器

效果器是电吉他不可缺少的一部分，单纯依靠电吉他原声和音箱的原声很难满足电吉他演奏需要，效果器则为电吉他提供变化丰富的各种音色。从某种意义上讲，电吉他效果器是电吉他的灵魂。

电吉他效果器目前分为三大类：一是单块效果器；二是综合的合成效果器；三是分体式的合成效果器。这三大类电吉他效果器各有其特点。

1.单块效果器

单块效果器具有音色非常醇厚的特点，它可以单块使用，也可以几块串连起来使用，特别是在经过各式合成效果器的使用后，近几年单块效果器又有回升的趋势。

图31 单块效果器

下面就一些常用的单块效果器作简要概述。

· DISTORTION（失真）

简略写法是DIST，产生失真音色，通过效果器上的旋钮可以调节音量、高低音和失真度，适合演奏SOLO、失真节奏等，是电吉他手必备的效果器之一。

· OVERDRIVE（过载）

简略写法是DRIVE，它和失真效果器产生较强的失真音色不同，它使用过载电路而非失真电路，产生非常好听的音色，稍带失真但非常圆润、清晰。通过效果器上的旋钮可以调节音量、高低音及过载度等。

· METAL（重金属）

这是失真音色的一种，是专门弹奏重金属音乐的乐手使用的。这类效果器的类型很多，如死亡金属、垃圾、失真、超级反馈、胆管失真等多样。上面有音量、音色、失真度调节旋钮。

· CHORUS（合唱）

把电吉他的信号进行美化，使波形产生延迟与相位移动，产生一种非常美的不失真音色，常用来弹奏分解和弦、不失真的Solo独奏、扫弦节奏等。上面有音量、音色、混响深度、延迟深度旋钮可以调节。

· FLANGER（弗兰格）

这是一种音效型的效果器，可产生较大的波形震颤效果。较浅的效果可以产生类似合唱的音色，较强的效果可以产生飘忽、迷幻的音色，很强的效果可以产生犹如太空宇宙的音效和喷气式飞机的效果。上面有音量、深度、延迟、移相幅度和震颤效果旋钮调节。

· DELAY（延时）

这是一款吉他手必备的效果器，它的作用类似于卡拉OK的混响器，没有它的声音比较干涩、直接。通过上面的旋钮可以调出房间混响、车库混响、大厅混响、浴室混响和峡谷混响，让声音变得圆润有空间感。特别是演奏失真Solo时，配合适当的混响延迟，可以让演奏得到更

好的效果。

- EQ（均衡器）

又叫参数调整器、频率调整器，相当于一个电吉他的小调音台。由于普通的调音器难以达到电吉他中、高频要求的动态范围，所以EQ就是专门针对电吉他音频特性设计的。它可以极大地改善电吉他高、中、低频的动态范围，也可以弥补其他一些周边设备的不足。

- COMPRESSOR（压缩）

这也是一款电吉他不可缺少的效果器，它可以把电吉他的信号压缩在一个比较固定的范围。通过压缩过高的信号，提升一些较低的信号，使电吉他的声音变得均衡、更有质感，也更细腻、精致。

- NOISE（降噪）

俗称"噪声闸"或"噪声门"，它可以消除因为电吉他线路连接过长、效果器串联过多、屏蔽线抗干扰不足带来的噪音。当降噪值过大时，它会吃掉一部分电吉他的延音，当设备出现较严重问题产生噪声时，这就不是NOISE的工作范围了。

常用单块效果器的串联方法：

（1）简约型：电吉他→失真（或重金属、过载）→合唱→音箱（或调音台）；

（2）实用型：电吉他→失真（或重金属、过载）→合唱→延迟→音箱（或调音台）；

（3）发烧型：电吉他→过载→失真（或重金属）→合唱→弗兰格（或移相）→EQ均衡器延迟→音箱（或调音台）；

（4）全面型：电吉他→压缩→EQ均衡→失真（或重金属、过载）→重金属→合唱→弗兰格（或移相）→哇音→延迟→降噪器→音箱（或调音台）。

上面这种串联的降噪器必须是回旋线路的。还要特别注意，在调节失真度方面，不要认为失真度越大效果越强，失真度过大反而可能让音色变得软弱、模糊。

单块效果器的使用并非越多越好。如果设备前段和终端（指电吉他和音箱）够过关的话，一块失真加一块合唱再加一块延迟是最实用的组合。

总而言之，单块效果器是永远不会过时，它具有纯正的音色，是其他种类的合成效果器和音箱模拟器所不能替代的。

2.合成效果器

合成效果器是集成电路的电吉他效果器，它把多种音色和功能综合在一起，我们俗称"合成效果器"。

合成效果器的音色偏冷、偏薄，音色变化丰富但有一种明显的"合成"感觉，这是它的缺点。它的优点也很多，比如功能多、音色变化多、携带方便等，合成效果器已成为当今电吉他爱好者的使用主流。

图32　合成效果器（一）

图32　合成效果器（二）

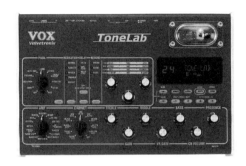
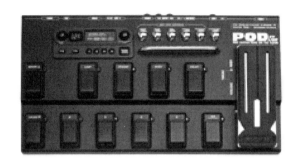

图32 合成效果器

目前国内合成效果器市场是以日、美技术产品为主导的。鉴于制作传统、制作技术、制作理念的不同，各个品牌的厂家生产的效果器在外观、音色、功能方面也不尽相同，它们各自按照自己的技术优势和理念生产有自己特点的产品。在操作性能方面亦有很大不同，这给我们全面而系统地了解和掌握不同品牌的效果器带来一定困难。

一般来讲，日产合成效果器的外观都比较漂亮、时尚（大都使用合成材料做外壳），产品型号更新换代比较快，音色也比较趋向于流行音色。总的说来，日产效果器都或多或少地流露出一种商业化特征，比如：商业化的外观、商业化的音色、商业化的技术研究与开发、尽量追求人性化、操作舒适、方便等，无不反映出一种以产品来取悦大众的概念。

相比之下，美产合成效果器则趋向于另一种理念，大部分美产合成效果器都使用金属外壳，追求坚固、个性。但外观工艺看上去比日产的粗糙，其音色也比较偏硬、偏亮，比较粗犷。无论从外形到音色都比较"男性化"，或多或少地流露出一种"美式"的理念和特点。与日产合成效果器比较而言，美产的效果器音色更着重吉他在乐队里的表现。

合成效果器的调试其主要指标相同，但具体操作方面有一定差异，下面就一般性通用的技术指标和操作系统做一下介绍。

首先要使用原配的AC电源，这对电吉他效果器非常重要。一般电吉他合成效果器的电源是9伏的，尽量不要使用可调节电流和正负极的多功能电源，否则会对效果器产生一些不良影响。有的可调式电源虽然也是9伏，但使用在效果器上会产生交流音或其他杂音。下面是一些合成效果器的专用术语：

- GROUP：组。
- BANK：页、组合。
- DOWN：翻页。
- DRIVE：失真组。
- GAIN：度（失真度）。
- ADJUST（PARMSELECT）：周边参数。
- ADJUST（PARMVALUE）：延时参数。
- EDIT MOD：编辑模式、音色调整。
- STORE KEY：储存你的（音色）。
- CANCEAL KEY：取消你的（音色）。

- MID KEY：（进入）你的迷迪（模式）。
- PLAY MODE：一般的（演奏）模式，可以选用的（音色）。
- MANAL MODE：自主的效果（音色）。
- JAMPLAY MOD：录下效果，自己弹奏。
- PARM：音箱模拟。
- ON/OFF：开/关。
- SELECTINGAPATCH：选择（音色）。
- BYPASS：直达、直通、旁通。
- MUTE：静音（按下两秒后可能进入调音模式）。
- STORE：储存、存入。
- BYPASS：频率模式。
- PARM VALVE：选择频率。
- EDIT：编辑。
- EQ：均衡。
- ZNR：噪声消除。
- NOISE：降低噪声。
- CABGIB：全体模拟音箱。
- BANKNAM：音色仓库。
- VSWCH：开关灵敏度（虚拟的）。
- BLKDMP：批量转移、储存。
- U DMP：用户转移、储存。
- MMERGE：合并的、一起的。
- PDLCAL：踏板、校准的、表情。
- FCTRST：原厂预置、原来的设置。
- LFOI：低频振荡。
- EXPOL：表情踏板。
- CNTFS：控制踏板。
- PICKUP SIM：拾音器模仿、模拟、弹出的拾音器模拟。
- WAH：哇音。
- PITCH：音高的模式。
- COYMAH：古典的（传统的）哇音。
- FULWAH：全都是（全部、全范围）哇音。
- DETUNE：调试声音。
- WHAMMY：弯曲的音。

- HARMONY：智能的、自动的和声。
- MAJOR：大调。
- MINOR：小调。
- DORIRN：多里安（音译名）。
- MIXLYD：墨克索里底亚（音译名）。
- LYDIAN：里底亚（音译名）。
- BLUES：布鲁斯。
- WHOLET：全音阶。
- MAJPNT：大的五声音阶。
- MINPNT：小的五声音阶。
- RCOUS：原声吉他。
- PHASER：移动相位。
- OVER：过载。
- DRIVE：激动。
- CHORUS：和声、合唱。
- FLANGER：飘移不定的。
- SING-COIL：单线圈。
- HUMBULKING PICK-UP：双线圈拾音器。
- H、S、H：双、单、双。
- S、S、H：单、单、双。
- S、S、S：单、单、单。
- H、H、H：双、双、双。
- THE PICKUP：拾音器。
- HEAVYMETAL：重金属。
- SOLO：独奏。
- FUNK：方克（一种音乐类型）。
- DEATH METAL：激动的金属。
- HIGH：高。
- LOW：低。
- SYMPHONY：交响。
- TERMOLO：摇把。
- VIBRATO：颤音。
- WAH-WAH：呜哇。
- DLY/REN：延迟和混响。

- AMP：音箱模拟。
- LOW EQ：低音调整。
- HIGH EQ：高音调整。
- SPEAKER SIM：音箱模拟。
- METER：电平、音量输出。
- OVERORIVE/DISTORTION/CUSTOMIZE：过载、激动、失真音色类型调节。
- WRITE：保存、复制。
- EXIT：取消。
- DEPTH：深度。
- SPEED：速度。
- LEVEL：电平、音量。
- GAIN：增益。
- INPUT：输入插口。
- OUTPUT:输出插口。
- LINEOUT：线路输出。
- KNOB：旋钮。
- LAMP：指示灯。
- SEND：发送。
- MASTER VOL：总的音量。
- STAGE TUNER：弦乐校音仪。
- TUNER：校音仪。
- PITCH：音准。
- TEMPO：节拍速度。
- TIME：时间。
- PHONES：耳机。
- START：启动。
- TONE：音色、音调。
- VOLUME：音量踏板。
- SUSTAIN：延音（持续的声音）。
- SYNTHESIZER：合成器。
- D、R：鼓。
- BEAT：拍子、节拍。
- CALLBRATION：校音表。
- COLOR：色彩。

- EFFECT：效果。
- CANCEAL：消除。
- EDIT：编写、编辑、操作。
- CHANNEL：通道。
- FEEDBACK：反馈。
- PULL：开始和关闭。
- SEND：发送。
- LEFT：左（声道）。
- RIGHT：右（声道）。
- DECAY：衰减。
- BALANCING：平衡。
- BAND：波段。
- AMP（AMPLIFIER）：放大器。
- CLEAN：清彻的音。
- BATE：比率。
- HIGH：高音。
- MIDDLE：中音。
- BOSS：低音。
- PROARITY：电源极性。
- PROGRAM：程序。
- RECALL：恢复。
- RECORD：录音。

不同的效果器的术语写法也不一样，有的用英文全写，有的则用简写。以上术语对照参考了各型效果器，内容比较全面，供读者在具体操作中查对、参考。

3. 分体式合成效果器

分体式合成效果器在电吉他效果器中应当算是比较高端的产品了，下图是本书编者曾使用过的分体式合成效果器。

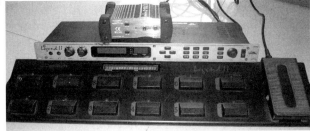

图33　分体式合成效果器

如图33，它是由两个部分构成的，一是效果器的主体，二是脚踏控制踏板，它可以用脚踏板来控制各项功能，在演奏使用中也非常方便。

分体式合成效果器的功能更加强大，音色出力大，也更加醇厚和结实。做分体的原因主要是因为它的电路设置非常庞大，功能更为齐全，鉴于这种设计它需要把效果器主体和操作控制部分分开。

有关效果器的性能、音色问题，编者在这里把自己多年的一些实践和体会写下来，供读者们参考。

4. 效果器的操作调试

效果器的调试和操作方法会因人而异，每个人对音色、步骤、方法都有自己不同的理解和习惯，下面讲一些电吉他效果器的基本操作。

（1）基本操作规程

在使用过程中要遵循一些基本的步骤：

① 先接通电源，效果器的电源最好是专用的，一般效果器的电源电流指数是9伏，而且正、负极一定要和效果器匹配；

② 不要在效果器未停止工作时插拔吉他输入插线和输出插线；

③ 在接通电源、启动效果器后，首先要做的是检查电吉他、效果器的电平和音量开关，避免输出信号和音量过大对设备的损害；

④ 各组不同音色的输入信号和输出信号以及音量、增减等，要调整均衡，避免在具体使用中某组音量过大、某组音量过小的现象；

⑤ 制作、调整好自己常用的、满意的音色，并记住它们在转换时的操作步骤，对常用的音色进行有序的、合理的编排；

⑥ 先关闭效果器开关，再拔电源插头和吉他信号线；

⑦ 勿将效果器碰撞、日晒、雨淋、进水，防止灰尘、潮湿和高温；

⑧ 不要私自打开效果器，出现故障应找专业人员检测维修；

⑨ 在编辑操作过程中拔掉电源或停电，都将有可能将编辑的参数丢失；

⑩ 经常擦拭效果器，不要使用其他清洁剂，否则将有可能损坏效果器。

（2）效果器的调试与基本操作

① 首先要熟悉原厂预置音色，这些音色都是经过专门预置的，大部分可以直接使用。

② 对原厂预置音色的高低音不满意，可通过编辑键EDIT（有的写做EDIT MOD）进入EQ进行调整，有高音HIGH、低音LOW、中音MIDDLE的参数可调，然后按确认（STORE），再按一下STORE即完成存储（有的效果器需要按WRITE进行存储）。若取消按EXIT完成。

③ 对原厂预置音色的延迟或失真度不满意，可通过编辑键分别进入延迟类参数和失真类参数进行调整，满意后确认并保存。

④ 对原厂预置音色尽量不要进行大范围的调整，对这些原厂预置音色稍微调整一下音色、混响、延迟和音量即可达到较满意音色。

⑤ 进行编辑和调整的关键是要找到并记住效果器的编辑键和确认键、存储键（又叫写入键）。中间的环节就是要掌握失真类、合唱类和延迟混响类的调整方法，只要掌握了这三大环节，即意味着已经掌握了基本操作。

⑥ 对音色的修改和调整尽量选择和自己预想效果比较接近的音色，这样比较容易做出自己满意的音色。比如在一个浅失真音色的基础上，做失真类的音色就非常接近，通过编辑适当加强失真的程度，适当调整延迟混响参数以及高、中、低音波段均衡，即能基本上达到想要的

音色。若再进一步加入些飘忽、移相的效果，则形成一种带效果的失真音色。

⑦ 进行失真类音色编辑时，不要认为失真度越大越好，当失真度大到一定数值后，会让失真音色变得绵软、模糊、不清晰，也会产生杂音、啸叫音和电流杂音。

⑧ 如果对失真度基本满意，而对失真的音色或混响不满意，通过调整EQ和混响参数即可，不需过于复杂的调整。

⑨ 失真类音色有多种模式可以选择，如FUZZ（法兹）、DISTORTION（失真，往往有多种）、CUSTOMIZE（经典失真）、OVERORIVE（过载）、METAL（金属，往往有多种）、HEAVYMETAL（重金属）、FEEDBACK DIST（反馈失真）等可以选择。这些音色与其说是一种名字，不如说是一种效果，因此在调整时不必拘泥于这些名字，主要靠自己的耳朵进行调试。

⑩ 非失真音色大多是合唱（CHORUS）、移相（PHASER）、弗兰格（FLANGER）、哇音（WAH）等这些基本音色，外加这些基本音色的扩展和变化音色。

非失真类音色的调整核心是：深度（空间感）、回旋度（相位效果的波动幅度）、延迟/混响和EQ高低音等。

⑪ 原声音色类也有多种音色可选，比如箱琴音色、电箱琴音色、钢丝弦音色、尼龙弦音色等。原声类音色在合成效果器上不是强项，音色的效果并不太理想。原声类音色的调整核心就是EQ高低音，另外可调的就是延迟/混响类型参数。

⑫ 延迟/混响类型参数的调整，不论是失真类音色还是非失真类音色的调整，都必须进行延迟/混响类型参数的调整，这也是电吉他效果器调整的关键，而延迟/混响类参数的调整则与人的耳朵和经验有很大关系。

延迟/混响类型参数的调整核心是深度和广度的参数调整，它的类型有房间混响、大厅混响、车库混响、浴室混响、峡谷混响和非常夸张的宇宙混响等。常用的类型是房间混响、车库混响和浴室混响，这要看弹奏什么类型风格的音乐而定。

合成效果器看上去很复杂、很神秘，其实音色不外乎失真类音色、非失真类音色和特殊效果音色三大类。在调试上也并不复杂，主要掌握编辑、存储和编辑过程的步骤和方法，很多问题都会解决。在可调节参数内容方面，也无非是失真度、EQ高低音、延迟/混响、效果的深度、广度等关键环节。

（3）效果器EQ音色均衡器的调整

EQ又叫"均衡器"或"音色调节器"，它对效果器各种音色的影响非常大。下面将进行专门讲解。

合成效果器的EQ都是内置的，在单块效果器中它是专门的一块，如下图：

图34 五段均衡EQ　　　　　　　　　　　图35 五段均衡

EQ均衡器的主要作用是通过高频、次高频、次中频、中频、低频、超低频的参数调整来调整音色。有的合成效果器的EQ是比较简单的三段均衡，有的合成效果器是五段均衡或更多，而上图的单块专用EQ的频段范围特别大，调整的参数也非常细致，相当于一台电吉他的小调音台。

用EQ来调整失真类音色时，会大有文章可做。适当衰减中频段，呈"V"字形调整，可获得高音很亮，低音很猛，但又比较隐蔽、沙哑的声音；当适当提升中频时，则可以让失真的声音变得干裂、突出；适当衰减高音同时适当轻微提升中频，则会让失真的声音变得凶猛；而当高、中、低频段基本持平时，则可以获得比较强硬的失真。当演奏Solo时，可适当衰减低频、稍提升中频，当演奏失真类型节奏时，则可以适当增加低频，可获得比较粗壮、饱满的低频音色。

在调节不失真类音色时，则要特别注意各频段的微调，会有不同的音色效果。在调节合唱类音色，则要注意低频不要太多，中频衰减时声音颗粒感觉比较细致，提升中频则听起来比较明显，这要看具体的音乐风格而调整。

总之，不论是单块的EQ还是合成的EQ，都是可以大做文章的地方，需要仔细研究。

（4）效果器混响/延迟的调整

混响/延迟效果好比是颜色的"加料剂"，对音色会产生较大的影响，这也是需要仔细研究的一个领域。

图36 单块延迟效果器（一）

图37 单块延迟效果器（二）

混响/延迟的电平输出对效果器的影响很大，在调整时要适当，不能一味加大，并且它受终端音箱、耳机的影响也很大。当听到效果差不多时，换台音箱或耳机或许又感到不满意了，这是因为音箱、耳机延迟的干扰。在调节时应注意将终端调到较低的位置，在演出排练时则要注意和终端音箱的协调。

由于混响/延迟会形成波形移位和空间感，如果过大会影响吉他扫弦节奏的声音与和声的性质。除了弹奏分解和弦可以稍微加大一点之外，在扫弦和失真节奏时，应适当减少，如果去掉混响/延迟，则会获得一种很直接、很清爽的节奏效果。

当演奏Solo时，可以适当加些混响/延迟，这样音色听起来比较圆润、漂亮，不那么干涩。但在调整时应注意延迟的频率，不要过大，在一些硬摇滚音乐中，则尽可能不要听出混响/延迟的痕迹。

电吉他延迟的最小范围状态是50毫秒左右，但这个数值一般难以听辨，但对音色的提升却较明显，最大可以达到1秒左右，当在这个最大数值左右时，可以产生微妙地"延迟发音"，即我们平常说的"慢发音"，（一般的慢发音用不了一秒的时间），一般有效使用的数值动态

为15~400之间，所谓的房间混响、大厅混响、车库混响、浴室混响、峡谷混响都大概在这个数值范围内。

总之，效果器好比画家手中的画笔，对色彩的调节和使用因人而异方显特色，希望读者要认真钻研。

5. 电吉他的调试

一些高档名牌的电吉他其工艺是非常稳定的，而一些便宜的杂牌电吉他在使用中可能或多或少会出现一些问题。下面将电吉他的调试问题做一些讲解，希望能对电吉他爱好者有一些帮助。

（1）手感的调整

演奏者的左手技术是在指板上发挥的，琴弦离指板的高低马上会让左手感觉到。琴弦离指板太高，会影响左手的运动，让动作变得困难，对形成正确的演奏方法会有影响。而琴弦离指板太低，则会有杂音和"碰品"现象。

琴弦离指板的高度受多方面影响，电吉他的工艺和设计、琴颈变形等都会对它产生影响。在琴颈正常的情况下，可通过电吉他后弦桥装置进行调整。

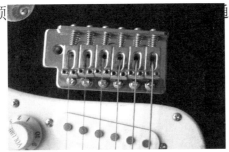
图38　芬达琴型后弦桥

图39　吉普森琴型后弦桥

图38是芬达琴型常用的后弦桥装置，通过降低或升高压在每根琴弦下面的琴码螺丝进行调节，注意在调节的时候要非常谨慎、仔细。

图39是吉普森琴型常用的后弦桥装置，这种装置在琴码的两端有调节螺丝，可通过它进行调整，这种琴码有的是活动的，有的则固定在琴体上。

升高琴码会让琴弦离指板的高度变大，反之则会变小。如果太低，则会出现"打品"现象。

（2）琴颈的调整

琴颈在没有变形的情况下不要调整，导致琴颈变形的原因有琴颈木材的变化、长期的琴弦拉伸、空气湿度的变化等。

判断琴颈是否变形的方法就是看指板和琴弦的距离，若琴头方向的距离基本正常，而指板的中间琴弦离指板很高，则说明琴颈已有某种程度的变形了。若不是非常明显，或变化在可以忍受的范围内，则不要轻易进行调整。

谈到琴颈变形问题，则必须再明确一个概念。请不要认为琴颈是完全直的。由于琴弦两头的张力紧，而中间的部分则相对较松，因此，指板的中间部分则应该有一个合理的、可允许的弧度才对。

若出现明显的变形，则可以用内置在琴颈上面的微调装置进行有限的调节。这个微调装置是贯穿琴颈的一条空心合金管，呈"T"形形状，通过六角螺丝扳手可以转动调节松紧度从而调节对琴颈的拉力。

（3）调整音准

在正常情况下，电吉他琴弦第十二品处的自然泛音，和琴弦十二品实际弹出的音基本上保持一个八度，若有明显的区别，则说明音准出现问题。这时候，可通过后弦桥调节琴弦长度的螺丝进行调整。

调整的方法是边弹十二品处的自然泛音和实际奏出的音对比，边对比边进行细微调整。通过琴弦有效弦长的调整来调节泛音的高度。一般电吉他的有效弦长是在出厂时已经调整好的，若无太大差异应慎重调整。

（4）调整拾音器

通过拾音器两边的螺丝可以调节拾音器的高低。当拾音器离琴弦距离近时，其作用于琴弦的磁力会大，反之则会变弱。拾音器离琴弦并非越近越好，超过一定尺寸会让吉他的杂音增大。电吉他的六根弦在原声音色时若无明显的不均衡情况下，则不要随意调整拾音器的高度。

特别注意不要调节拾音器的位置，这样会导致琴弦信号相位的偏移，这在电吉他上是个很严重的问题。

以上讲的只是一般性的电吉他调试，若电吉他出现较大的故障（尤其是线路故障和更换重要部件）时，应当找专业维修人员修理。

第二章　基本乐理与乐谱知识

基本乐理与乐谱知识的学习非常重要，编者建议最好进行专门学习，这对学习电吉他演奏来说将受益匪浅。

第一节　基本乐理知识

一、乐音与噪音

乐音是由发声体规则的振动所产生，噪音则是由发声体不规则的振动所产生，音乐的主要构成材料是乐音，也会合理地使用一些噪音。在现代音乐中，某些自然音响和电声设备所产生的噪音，也被大量使用。

噪音分为两种：一种是"瞬间噪音"，如弦乐器擦弦或指甲、拨片擦弦发出的声音；第二种是"音色噪音"，如鼓、锣、钹、响板发出的音。

二、音的特性

（1）音长：指音的长短，它是由发声体振动的时值决定的。在演奏电吉他时要数着拍子来控制音的长度，来弹奏各种旋律和节拍。

（2）音高：指音的高低，它是由发声体的振动频率决定的。在演奏电吉他时要靠左手的按弦位置变化来改变琴弦发音的长度，即振动频率，从而弹出不同音高的音。音高必须和音的时值结合起来，才能形成乐音。

（3）音色：指不同发声体所发出的不同声音，它因发音体的材料、形状、品质和发音方式的不同而不同。电吉他的演奏在不同的位置、不同的角度和力度会产生不同的音色，通过电声设备的处理也会产生不同的音色。

（4）音量：指音的强弱，它是由发声体振动幅度决定的。在电吉他上，琴弦振动的幅度小则音量弱，振幅大则音量强。当振幅过大时则会产生杂音。在电声乐器中，除了琴弦的振幅会影响强弱外，电声设备的电平输出也在很大程度上影响音的强弱。

三、音体系与音列、音阶、音级

（1）音体系：我们把所有的乐音按相互的关系排列，让它构成音乐结构的模式，比如音列、音阶、调式、调性等，这是形成音乐的一个基础。

（2）音列：把音乐中所有使用的、有固定音高的音，按顺序一一排列，所形成的音列队，我们称之为音列。

音列和音阶的区别在于：音列把所有的乐音排列出来，而音阶则是音列中的一个模块或音段。

（3）音阶：把有固定音高的乐音，按高低顺序依次形成阶梯状的排列，叫做音阶。

（4）音级：我们把七个具有独立名称的音级排列起来作为基本音级。由于调式的不同，其排列顺序亦有不同，但我们用音级来形成模式，即可掌握它们，也就是说不同调式的固定音排列顺序不一样，但它们的级数是相同的。

四、音名、唱名、全音、半音

（1）音名：音名即是音名名称，由C、D、E、F、G、A、B七个大写字母来命名各个自然音，这是音的固定名称。无论在音阶排列中怎么排列，音名是固定不变的。比如：以C音为例，它可以排在音阶的第二个音，但无论怎么排列，它的音名"C"是固定的。

（2）唱名：即音的唱法，我们把C、D、E、F、G、A、B七个音分别唱作"do"、"re"、"mi"、"fa"、"sol"、"la"、"si"（英文发音）。

音名唱法有首调唱法和固定音高唱法两种。首调唱法是将当前调的每一个音唱成do；固定音高唱法又叫"固定调"唱法，它是将唱法与C、D、E、F、G、A、B一一对应，唱名是固定的。

（3）全音、半音：全音和半音是音的自然属性。我们把自然音一个一个排列起来，发现它的第三个音与第四个音、第七个音与第八个音之间是半音关系，其他两个音之间则是全音关系，这个规律也是自然音排列的规律和模式。

（4）音名、唱名及全音、半音关系的排列，记住这个排列关系对进一步的学习非常重要。

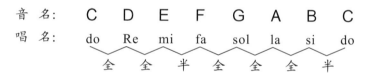

[速记口诀]　C、　D、　E、　F、　G、　A、　B
　　　　　　do、　re、　mi、　fa、　sol、　la、　si
　　　　　　全、　全、　半、　全、　全、　全、　半
　　　　　　我　　要　　牢　　记　　在　　心　　间

第二节　记谱方式与记谱法

从古到今，人们尝试用不同的方法来记录乐谱，从古老的"象形谱记谱"到中世纪的"图谱式记谱"再到文艺复兴时期的"数字式记谱"，经历了漫长的探索和变革，最终形成了几种规范统一的记谱法。

不论哪种方法记谱，能满足记录音乐的功能，必须具备三个基本条件：
(1) 记录音高；
(2) 记录音的长度；
(3) 书写方便、易学易懂。
目前世界上最常用的记谱法是五线谱和简谱，而六线谱是吉他专用谱。

一、五线谱

五线谱是国际通用谱。五线谱记谱的主要方法是写在线或间的不同位置来记录音高，用音符的形状记录音的长度。它能记录单声部和多声部，非常简单、直观，是较容易学习掌握的乐谱。五线谱的两大要点是：

（1）用不同的位置记录音高。它由五条平行的线和线与线之间的间构成，音依次向上表示音依次升高，向下则表示依次降低。如果音高超出线和间的范围，则用上加线或下加线或间来记录音高：

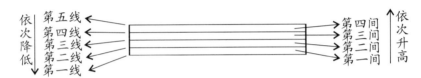

如果音的高度超出五条线和四个间的范围，当高于五线、四间时，则用临时的上加线、上加间来记录音高：

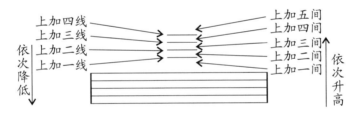

当音高低于五线、四间时，则用临时的下加线、下加间来记录音高：

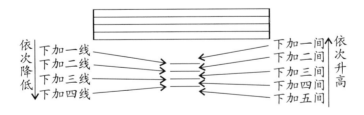

（2）任意一条线或间都可以当做第一个音，记录不同的调非常方便。我们可以把五线谱的任意一条线或一个间当做音阶的起始音，从而产生不同高度的音阶。

例1：用五线谱第一线当做"do"：

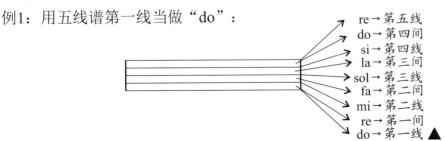

例2：用五线谱第一间当做"do"：

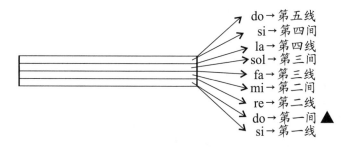

"▲"表示起始音，我们可以看到，五线谱记录不同音高的调非常简单。

（3）根据音乐或乐器的音域确定各种谱号。为了避免过多地使用上加、下加线或间，我们根据音乐或乐器的音域来确定谱号。

G谱号：

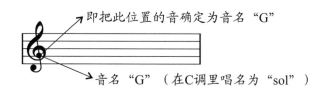

电吉他的音域非常适合G谱表，因此使用G谱表。

（4）用不同形状的音符表示音的长度，非常形象。

① 五线谱不同的形状的音符表示音的不同长度。如下表：

音符名称	记谱法	时　值
全音符	o	4拍
二分音符	♩ 或 ♩	2拍
四分音符	♩ 或 ♩	1拍
八分音符	♪ 或 ♫	$\frac{1}{2}$拍（半拍）
十六分音符	♬ 或 ♬	$\frac{1}{4}$拍（四分之一拍）

② 用附点"·"记录每种音符的再延长。

"·"叫做"附点"，它是写在音符后面的实心圆点，表示再来延长该音符本身的一半。如下表：

音符名称	记谱法	时值
二分附点音符	𝅗𝅥. 或 ♩·	3 拍
四分附点音符	♩. 或 ♩·	$1\frac{1}{2}$ 拍
八分附点音符	♪. 或 ♪·	$\frac{3}{4}$ 拍

③ 当带"尾巴"的音符组合时，则可以规整拍法把它们进行连写。如下表：

音符名称	记谱法	时值
八分音符组合	♪+♪=♫ 或 ♪+♪=♫	1拍
十六分音符组合	♬+♬+♬+♬=♬♬ 或 ♬+♬+♬+♬=♬♬	1拍
前八后十六组合	♪+♬+♬=♪♬ 或 ♪+♬+♬=♪♬	1拍
前十六后八组合	♬+♬+♪=♬♪ 或 ♬+♬+♪=♬♪	1拍
小切分组合	♬+♪+♬=♬♪♬ 或 ♬+♪+♬=♬♪♬	1拍

④ 用延音线连接两个拍子的音，让节奏变得丰富多彩。

"⌒"表示将两个音连起来，形成延长的音前面的音发音，后边的音则不再发音，但要留出相应的长度。延音线的作用是延长音的长度，同时，它也改变了正常拍子的位置：

前半拍的八分音符，让中间的四分音符成为"反拍子"。再加后面半拍的八分音符，构成两个完整拍。

在很多时候,延音线起到和附点相同的作用:

前面的四分音符延长半拍,正好和四分附点音符的长度一样。

延音线的使用不但可以把音延长到下一拍,而且还可以延长到下一小节的某一拍,产生"拍头空置"的作用,让音的节奏变得更有"悬念":

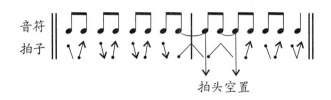

延音线在十六分音符中使用时,便产生了前八后十六、前十六后八、十六分音符切分、八分附点音符。如下表:

音符名称	记谱法
前八后十六分音符	
前十六后八分音符	
十六分音符切分音	
前八分附点音符	
后八分附点音符	

(5)休止符的使用,让音乐充满变化魅力

休止符在音乐中是必不可少的,它的作用是通过空拍和休止,为音乐的节拍创造更强的动感。如下表:

音符名称	记谱法	时值
全音符的休止		休止4拍
二分音符的休止		休止2拍
四分音符的休止		休止1拍
八分音符的休止		休止1/2拍
十六音分符的休止		休止1/4拍

（6）学习五线谱的方法

五线谱是最直观易学的乐谱，由于在我国音乐教育较为落后，让五线谱蒙上了一层神秘的外纱。有很多人认为五线谱很难学，实际上这是一种误解，进入新时代的电吉他爱好者，应该认真学习，掌握五线谱知识，让自己的学习和演奏进入更广泛的领域。

五线谱的学习方法一是要多读（熟悉音位和节奏）、二是要多写（强化记忆和理解）、三是要多弹（使用五线谱演奏，逐步形成习惯）。在学习的时候要把心静下来，最好集中抽出一个时间段学习，很快就可以掌握。

二、简谱

简谱是一种数字式记谱法，它用七个阿拉伯数字1、2、3、4、5、6、7分别表示do、re、mi、fa、sol、la、si七个音。如下表：

音名	C	D	E	F	G	A	B	C
唱名	do	re	mi	fa	sol	la	si	do
简谱	1	2	3	4	5	6	7	$\dot{1}$

1. 简谱是用数字来记录音高的

简谱是用数字来记录音高，当它记录更低或更高的音时，则用写在数字下面或上面的"·"表示：

2. 简谱用增时线和减时线来记录音的长度

简谱是用一条写在音符后面或下面的横线"—"来记录音的长度。当横线写在音符后面时，叫做"增时线"，即表示将该音再延长一拍的时间；当横线写在音符下面时，叫做"减时线"，即表示将该音的时间减少一半。如下表：

音符名称	记谱法	时 值
全音符	1 — — —	4拍
二分音符	1 —	2拍
四分音符	1	1拍
八分音符	$\underline{1}$	$\frac{1}{2}$拍
十六分音符	$\underline{\underline{1}}$	$\frac{1}{4}$拍

3. 简谱常用的音符名称连写。如下表：

音符名称	记谱法	时值
八分音符的连写	$\underline{1}+\underline{1}=\underline{1\ 1}$	1拍
十六分音符的连写	$\underline{\underline{1}}+\underline{\underline{1}}+\underline{\underline{1}}+\underline{\underline{1}}=\underline{\underline{1111}}$	1拍
前八后十六的连写	$\underline{1}+\underline{\underline{1}}+\underline{\underline{1}}=\underline{1\underline{11}}$	1拍
前十六后八的连写	$\underline{\underline{1}}+\underline{\underline{1}}+\underline{1}=\underline{\underline{11}1}$	1拍
小切分音的连写	$\underline{\underline{1}}+\underline{1}+\underline{\underline{1}}=\underline{\underline{1}1\underline{1}}$	1拍

4. 简谱的休止符

简谱用"0"表示休止，以一个一拍的四分休止符做基本单位，休止一拍以上的可加附点或继续重复，休止1/2拍以下的在"0"下面加减时线。如下表：

音符名称	记谱法	时值
全休止符	0 0 0 0	休止4拍
二分休止符	0 0	休止2拍
四分休止符	0	休止1拍
八分休止符	$\underline{0}$	休止1/2拍
十六分休止符	$\underline{\underline{0}}$	休止1/4拍
四分附点休止符	0.	休止1.5拍
八分附点休止符	$\underline{0}$.	休止3/4拍

5. 简谱的延音线

同五线谱一样，在此不再重复。

三、六线谱

六线谱即"图式谱"（TAB），是吉他的专用谱。它与五线谱和简谱不同，并不直接记录音高，而是通过右手的位置和左手的指法来记录吉他的演奏。

1. 六线谱记谱法

六根平行的线分别代表吉他的六条弦：

①弦 "E"
②弦 "B"
③弦 "G"
④弦 "D"
⑤弦 "A"
⑥弦 "E"

2. 用写在不同线上的品位数字表示某弦某品：

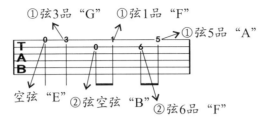

3. 六线谱的位置与音高

六线谱记录的是吉他某弦某品的位置，虽然并不直接记录音高，但我们仍可以用位置与音高的对应关系间接反映出音高，这需要对吉他指板和音阶、调式掌握得非常熟练。

4. 六线谱记录音长和时值的方法

六线谱同五线谱和简谱一样，用固定的、不同形状的音符记录音长和时值。但由于目前还没有统一的规范，六线谱时值的记谱还很多样化，下面把经常遇到的各种方式一一列举出来。如下表：

音符名称	第一种记谱法	第二种记谱法
全音符	⊗ ⊗ 或 ⊗	× — — —
二分音符	⊗ 或 ⊗	× —
四分音符	× 或 ×	×
八分音符	×	×
十六分音符	×	×

上面表格中的"×"，可能是数字，也可能是弦序。还有一种记谱法只标数字，没有具体时值符号，这种记谱法常常用在五、六线谱对照的乐谱，当使用这种乐谱时，六线谱的时值要参照五线谱。

总之，六线谱的音符写法，既采用了五线谱的一些方法，又采用了简谱的一些方法。

5. 六线谱的休止记谱法

六线谱休止符记谱法，则完全照搬了五线谱的休止符。当有一拍以上的休止时，六线谱则使用多个四分休止符。如下谱例：

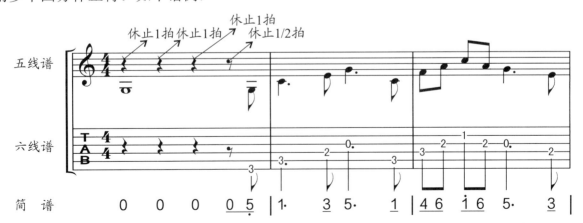

六线谱的附点、延音和音符组合完全和五线谱一样，在此不再重复。

总之，五线谱是学习电吉他所必须掌握的，先掌握五线谱，再掌握六线谱是非常容易的。

第三节　音阶与调式

一、音阶

在自然音级中，按由低到高的顺序依次阶梯形排列，称为音阶。

二、调式

若干个高低不同的乐音，围绕某一个稳定感的中心音，按一定关系组合在一起成为一个体系，叫做调式。

三、调式音阶

将调式的中心音（又称"主音"）作为起点与终点，与其他各音按音高顺序依次排列，称为调式音阶。

四、大调式音阶与结构

在C、D、E、F、G、A、B七个音中，我们取任何一个音级作为主音，按照"全音、全音、半音、全音、全音、全音、半音"的顺序排列而组成的调式音阶，叫做"大调式"音阶。

调式	调号	音级排列	变化音
C调	1=C	C D E F G A B C	无变化音的自然调式
D调	1=D	D E #F G A B #C D	两个升号（#F、#C）
E调	1=E	E #F #G A B #C #D E	四个升号（#F、#G、#C、#D）
F调	1=F	F G A ♭B C D E F	一个降号（♭B）
G调	1=G	G A B C D E #F G	一个升号（#F）
A调	1=A	A B #C D E #F #G A	三个升号（#C、#F、#G）
B调	1=B	B #C #D E #F #G #A B	五个升号（#C、#D、#F、#G、#A）
♭B调	1=♭B	♭B C D ♭E F G A ♭B	两个降号（♭B、♭E）

以上各调音级排列，其中第1级、第3级、第5级音是稳定音级，其他音是不稳定音级。

牢记上面表格的排列，对理解和掌握吉他演奏各调式音阶、和弦有至关重要的作用。

五、小调式音阶与结构

取C、D、E、F、G、A、B当中任何一音作为主音，按"全、半、全、全、半、全、全"的音程关系排列而成的调式，叫做"小调式音阶"。

小调式最大的特点是主音（第一个音）和上方第三个音呈小三度关系。和大调式音阶比，给人的感觉级进的"步伐"要小，色彩比较柔和。

调式	调号	音级排列	变化音
a小调	6̣ = A	A B C D E F G A	无变化音
b小调	6̣ = B	B ♯C D E ♯F G A B	两个升号（♯C、♯F）
c小调	6̣ = C	C D ♭E F G ♭A ♭B C	三个降号（♭E、♭A、♭B）
d小调	6̣ = D	D E F G A ♭B C D	一个降号（♭B）
e小调	6̣ = E	E ♯F G A B C D E	一个升号（♯F）
f小调	6̣ = F	F G ♭A ♭B C ♭D ♭E F	四个降号（♭A、♭B、♭D、♭E）
g小调	6̣ = G	G A ♭B C D ♭E F G	两个降号（♭B、♭E）

六、关系大小调

仔细研究上面的大调式音阶和小调式音阶排列我们发现，每一个大调都有一个与之变化音一样的小调。比如：

C大调→a小调之间无变化音；

D大调→b小调有两个相同变化音；

它们之间无论按大调，还是按小调，都有相同的主音位置的调。具备这种关系的大、小调，我们称之"关系大小调"，常用调的关系大小调。比如：

　　　　C大调 → a小调　　　　　　　　　　D大调 → b小调
　　　　E大调 → ♯c小调　　　　　　　　　 F大调 → d小调
　　　　G大调 → e小调　　　　　　　　　　A大调 → ♯f小调
　　　　B大调 → ♯g小调　　　　　　　　　♭B大调 → g小调

牢记以上大、小调式音阶以及关系大小调，是掌握电吉他演奏的重要基础。对没有任何乐理基础的电吉他爱好者来说，上述问题可能难以自学领会贯通。编者建议找一个懂乐理的老师专门请教，一定要掌握透彻，若"似是而非"或"半懂不懂"，必会给日后的学习造成不良影响。

七、自然大小调式的变体

自然大调与自然小调是基本调式，这两种调式在一定条件下互相渗透，又形成一些变体，而这些变体，则是在摇滚乐和电吉他演奏中被大量使用的。因此，学习这些调式的变体，是学习摇滚电吉他最重要的必修课之一。

1. 和声大小调式

（1）和声大调

把自然大调的第六级音降低半音，称为和声大调音阶。以C大调为例：

C、D、E、F、G、♭A、B、C

（2）和声小调

把自然小调的第七级音升高半音，称为和声小调音阶。以a小调为例：

A、B、C、D、E、F、♯G、A

（3）和声大、小调在音乐中的应用

从理论上讲，自然大、小调式是基本形式，但在实际音乐作品中，无论是古典音乐、流行音乐，都会大量地使用一些调式变体，而这一点在摇滚乐和电吉他演奏中则是"家常便饭"。这些变体调式复杂，具体的应用也无法用理论来概括，只有在理解的基础上，多演奏这类型的音乐，达到"感觉积累"，才能逐步地把这些变体调式应用在音乐和演奏中。

2. 五声调式音阶

五声调式音阶是古老的中国调式音阶，它是按纯五度排列起来的五个音构成的，它的排列是缺少半音和三度音。音乐作品中常用三和弦较多，这对缺少三度音的五声调式来说，其调式属性比较杂，是否稳定往往决定于和声的配置，当然这也会让五声调式在不同的和弦进行中变得模糊。又由于缺少半音，其倾向性也不具体，这是在摇滚乐和电吉他演奏（特别是即兴演奏）中，被使用很多的原因之一。

五声调式的排列没有"fa"和"si"两个音，以C为例：

音名：C　D　E　G　A
唱名：do　re　mi　sol　la
简谱：1　2　3　5　6

我国把五声调式的排列命名为：

C	D	E	G	A
1	2	3	5	6
宫	商	角	徵	羽

宫调式：1、2、3、5、6；
商调式：2、3、5、6、i；
角调式：3、5、6、i、2̇；
徵调式：5、6、i、2̇、3̇；
羽调式：6、i、2̇、3̇、5̇。

在五声调式中，也有用半音的情况，把"fa（4）"称做"清角"，把"si（7）"叫做"变宫"，因此，又演变出一些其他调式：

清乐	1、2、3、4、5、6、7、i
雅乐	1、2、3、#4、5、6、7、i
燕乐	1、2、3、4、5、6、♭7、i

综合上述，五声调式以使用五声为主，但也有"变角"、"变宫"的情况。

五声音阶在电吉他演奏中被大量使用，应当对它们进行充分的学习。

3. 旋法调式音阶

"教堂调式音阶"或"教会旋法音阶"，是当今大、小调式的前身，后被慢慢融入到统一的大小调式当中，这种音阶在经历了很长一段时间的消沉之后，当今随着Rock、Jazz音乐的兴起又再度复兴。

我们在听一些摇滚电吉他大师演奏的音乐中，往往会听到一些很新颖、很玄乎甚至很怪异

的乐句，这往往是大师们巧用不同调式音阶的效果。

（1）伊奥尼亚调式：1、2、3、4、5、6、7、i 即大调音阶；

（2）多利亚调式：1、2、♭3、4、5、6、♭7、i 即大调第二级音阶；

（3）弗利几亚调式：1、♭2、♭3、4、5、♭6、♭7、i 即大调第三级音阶；

（4）利底亚调式：1、2、3、♯4、5、6、7、i 即大调第四级音阶；

（5）混合利底亚调式：1、2、3、4、5、6、♭7、i 即大调第五级音阶；

（6）伊奥利亚调式：1、2、♭3、4、5、♭6、♭7、i 即大调第六级音阶；

（7）洛克利亚调式：1、♭2、♭3、4、♭5、♭6、♭7、i 即大调第七级音阶。

以上音阶单独演奏可能比较乏味，但在确立调式和声坐标之后，会出现一些奇异的风格。比如有的很像埃及风格、阿拉伯风格、布鲁斯风格等等。

如何把这些音阶巧妙运用，则要深入研究这些音阶的旋法。比如同音调式旋法（即把一个固定的音名位置当成do、re、mi、fa、sol、la、si来弹，但无论怎么弹该音的位置就是该音名，或该音名就在该位置不变）、平行调式旋法（两个调式的主音形成三度关系）、同主音关系调旋法（无论怎么弹，无非就是以一个音为主音）等等。只有在这些旋法掌握得相当熟练后，才能巧妙地运用形成创意初学电吉他或开始学习这些调式的朋友，在学习、研究这些调式旋法时最好找另一个搭档，因为这些需要边配合边研究才有感觉，单靠自己理解参悟不太容易，因为这些旋法音阶本身就不是自己一个人所能做的事情。

对旋法调式的理解，绝对不能理解成伊奥尼亚调式就是从"do"开始，多利亚调式从"Re"开始这么简单，这是一个完全的概念错误。以C调为例，比如：

（1）C调伊奥尼亚调式：1、2、3、♯4、5、6、7、i = C、D、E、♯F、G、A、B、C，可以看做倾向于C大三和弦；

（2）C调利底亚调式：1、2、3、4、5、6、7、i = C、D、E、F、G、A、B、C，则可以看做倾向于Cmaj7和弦。

（3）C调混合利底亚调式：1、2、3、4、5、6、7、i = C、D、E、F、G、A、♭B、C，则可以看做倾向于C 和弦。

以上只是单纯的理论分析，在实际运用中的选择则非常广泛。比如在以一个固定和声模式和声进行、布鲁斯和弦进行、爵士乐和弦进行等，情况的变化会带来更多选择。

4.布鲁斯（Blues）音阶

布鲁斯音阶又称"蓝调音阶"。是现代音种最重要的风格，是公认的现代流行乐的根源之一，起源于美国黑人音乐，有摇滚、乡村、爵士等音乐风格中都会出现Blues的元素。这个风格的特点首先是Blues音阶，其次，布鲁斯音阶是在五声音阶的基础上多了一个♭3，很多教材在讲解布鲁斯音阶的时候方式都有所不同，比如：大小调布鲁斯音阶，其实这个说法是有误的，真正布鲁斯的音阶只有一种。如下：6̣、1、2、♭3、3、5、6

第四节 节奏与节拍

一、节奏与节拍

不同长度的音有规律地结合在一起，呈现出来称之为"节奏"。有规律、有强弱地把节奏组合，称之为"节拍"。

不同长度的音是构成节奏的基础，而节奏则又是构成节拍的基础，节奏和节拍在音乐中是不可分割的。

二、拍子与拍法

音的长度我们用拍数计算，拍子是我们掌握、记录音的长度的方法。由于音乐的形态和风格不一样，每一首旋律的音长短排列不一样。在演奏乐器时，我们要一边数着拍子一边弹奏，如果不会数拍子弹琴，则无法弹奏音乐。

1. 拍子

我们把具有相同幅度、相同速度、相同频率的一下一上动作算做一拍：

2. 常用音符拍法

（1）全音符：o

（2）二分音符：𝅗𝅥 或 𝆹𝅥

（3）四分音符：♩ 或 𝆹𝅥𝅮

（4）四分附点音符：♩. ♪

（5）八分音符：♪ 或 ♫（组合：♪+♪ = ♫ 或 ♫+♫ = ♫ ）

（6）八分切分音符：♪♩♪ 或 ♫♫

（7）八分附点音符：♫. 或 ♫.

（8）十六分音符：♬ 或 ♬

（9）前八后十六音符：♫ 或 ♫

（10）前十六后八音符：♫ 或 ♫

（11）十六分切音音符：♬ 或 ♬

3. 特殊音符及复杂音符的拍法

当音符时值的划分出现无法偶数均分现象（即不能等分）时，这种叫做音符时值的特殊划分，如三连音、五连音、七连音、九连音等。

复杂音符的划分除了不能偶数等分的音之外，它还包括一些较为密集的音符，如六连音、八连音一些带有装饰音的音符等。由于电吉他演奏的复杂性，学习电吉他必须透彻地掌握这些音符。

（1）大三连音：♩♩♩ 或 ♫♫♫ = ♩♩ 或 ♫♫

这种音符常用"三角拍型"：

（2）三连音：♫♫ 或 ♫♫ = ♫ = ♩

这种音符也常用"三角型"拍子：

（3）六连音：♬♬ 或 ♬♬ = ♩

（4）前十六后三连音：♬♫ = ♩

（5）前三连音后十六音：♫♬ = ♩

（6）"感觉型"音符：所谓"感觉型"音符就是难以用拍法分割的音符，我们把与之相等的拍子时值对比如下：

五连音：♬♫ = ♬♫ = ♩

六连音:

七连音记号及九连音记号略

用均分的两部分来代替原来的三部分（如附点的时值）：

二连音：

用均分的四部分来代替原来的三部分的分法

四连音：

以上音符均可以使用连音线或休止符：

因此我们可以得出不等分音符、特殊音符时值划分的两个要点：一种是朝少的方向代替邻近的基本部分，如三连音代替两部分的划分、五连音代替四部分的划分；另一种是朝多的方向代替基本部分，如二连音代替三部分的划分。

掌握各种音符的拍法，是学习演奏电吉他最首要的问题，为了让读者更进一步掌握这些问题，我们以习题的方式进行一些问答，供读者学习参考。

[思考题]

1.把下面的音符用连写组合起来。

（1）4/4拍

（2）4/4拍

（3）4/4拍

2.用同一时值的音符代替下列休止符。

3.用一个音符表示下列相等音符的时值。
（1）　　（2）　　（3）　　（4）

（5）　　（6）　　（7）　　（8）

4.用连音线音符代替下列音符。
（1）　　　　　　（2）　　　　　　（3）

（4）　　　　　　（5）　　　　　　（6）

5.把下面的音符写成附点。
（1）　　　　　　（2）　　　　　　（3）

（4）　　　　　　（5）　　　　　　（6）

6.把下面各组音符时值的总和写成一个附点音符。
（1）　　　　　　　　　　　　（2）

（3）　　　　　　　　　　　（4）

7.书面回答问题并写出等式。

（1）一个全音符等于几个四分音符？

（2）一个全音符等于几个十六分音符？

（3）一个二分音符等于几个八分音符？

（4）一个二分音符等于几个十六分音符？

（5）一个四分音符等于几个八分音符？

（6）一个四分音符等于几个十六分音符？

（7）一个二分附点音符等于几个四分音符？

（8）一个二分附点音符等于几个八分音符？

（9）一个四分附点音符等于几个八分音符？

（10）一个八分附点音符等于几个十六分音符？

8.把下面每小节两拍的音符全部扩大一倍，写成每小节四拍的音符。

三、拍号与节拍的结构

用来表示拍子的记号叫拍号，常用的拍号有 $\frac{4}{4}$、$\frac{3}{4}$、$\frac{2}{4}$、$\frac{3}{8}$、$\frac{6}{8}$、$\frac{12}{8}$ 等。

（1）$\frac{4}{4}$ 拍：

$\frac{4}{4}$ → 每小节有4拍
$\frac{4}{4}$ → 以4分音符为1拍

（2）$\frac{3}{4}$ 拍：

$\frac{3}{4}$ → 每小节有3拍
$\frac{3}{4}$ → 以4分音符为1拍

（3）$\frac{2}{4}$ 拍：

$\frac{2}{4}$ → 每小节有2拍
$\frac{2}{4}$ → 以4分音符为1拍

（4）$\frac{3}{8}$ 拍：

$\frac{3}{8}$ → 每小节有3拍
$\frac{3}{8}$ → 以8分音符为1拍
（即把1/2拍作为1拍）

（5）$\frac{6}{8}$ 拍：

$\frac{6}{8}$ → 每小节有6拍
$\frac{6}{8}$ → 以8分音符为1拍
（即把1/2拍当作1拍）

（6）$\frac{12}{8}$ 拍：

$\frac{12}{8}$ → 每小节有12拍
$\frac{12}{8}$ → 以8分音符为1拍

四、节拍的强弱规律

（1）$\frac{2}{4}$ 拍：

（2）$\frac{3}{4}$ 拍：

（3）$\frac{4}{4}$ 拍：

（4）$\frac{3}{8}$ 拍：
（把 ♪ 当一拍）

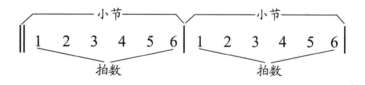

（5）$\frac{6}{8}$拍：

（6）$\frac{12}{8}$拍：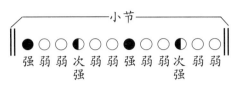

五、单拍子与复拍子

（1）单拍子：每小节只有一个强拍的拍子，叫做单拍子。如：$\frac{2}{4}$、$\frac{3}{4}$、$\frac{3}{8}$等，单拍子属于不可再分割拍子。

（2）复拍子：两个（或两个以上）同类型单拍子的组合，叫做复拍子。如$\frac{4}{4}$、$\frac{6}{8}$、$\frac{12}{8}$等，复拍子是两个同类型拍子的组合。

六、节拍重音与单位拍的强弱音与切分音

除了按小节排列有固定的强弱之外，每一拍（单位拍）内部也有强弱之分，这就是节拍重音。

（1）♫：当一拍均匀分作二个部分时，第一部分为强拍，第二部分为弱拍。

（2）♬：当一拍均匀分作四个部分时，第一、三部分为强拍、次强拍，第二、四部分为弱拍。

（3）♪♩：当一个音由弱拍起，延续到下一个强拍，从而改变了原节拍的强弱规律，成为切分音。

（4）♩♩♩：当一小节的弱拍延续到下一小节的强拍时，一般使用连音线"⌢"，这也是切分音的一种。

切分音是音乐语言中极富色彩的节奏，它打破了正常的强弱关系，产生了节拍重音的空白与切分重音的位置错位，非常有动感，在摇滚乐和电吉他演奏里也大量使用。如下例：

$\frac{4}{4}$拍：

七、音值组合法

音值组合法与节拍的划分有直接的关系。首先，必须明确各种节拍的特性。

以下面$\frac{6}{8}$拍为例，若按"强、弱、弱"的规律来组合$\frac{6}{8}$拍子就存在概念错误。如下例：

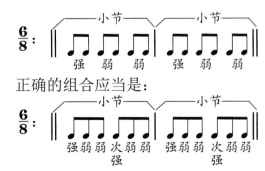

正确的组合应当是：

在明确上面的基础上，音值组合法可分为三种情况：

（1）以一拍为单位，把每一拍分开，一拍内的符尾连接组合起来。如下例：

（2）把复拍子的组合按照单拍子组合：

由于复拍子是单拍子的合成，音值组合法时，则以合成单拍子的小节为单位。

如： $\frac{4}{4} = \frac{2}{4} + \frac{2}{4}$ 或 $\frac{6}{8} = \frac{3}{8} + \frac{3}{8}$

（3）在理解上述概念的基础上，再进行音值组合。如下例：

上面例①②③前面的写法属于概念性错误，后面的写法应是正确的。但由于目前音乐出版在该方面缺少统一的规范，再加上个人的习惯所致，如上例①、②、③前面的记谱法常常会看到，若遇到这种不规范谱法，则要经过分析进行纠正。

八、节拍的正确划分

一般来讲，节拍中的长音多为强音，短音多为弱音。例：

把上面的节拍，先根据长短划出节奏强拍。

这样，正确的组合应当是 $\frac{2}{4}$ 拍的。

有许多弱拍起或切分音、连音线的情况，应当以"不完全小节"或"弱起小节"进行音值划分。例：

在有些时候，虽然每小节内拍子的总数算对了，但强弱关系不对，会导致整个乐曲乱套。以《新年好》为例，不正确的写法是这样的：

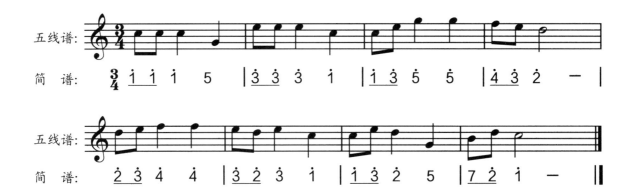

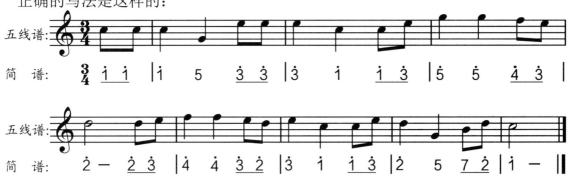

[思考题]

1.改正下面不正确组合法,把正确的写出来。

2.根据要求的拍号正确组合音值并划出小节线。

3.把下面的错误纠正过来。

4.用正确的写法重新写下面的节奏。

5.把下面拍号变来变去的写法改成没有拍号变化的正确写法。

6.给下面音符写出拍号并划分小节。

（1）

（2）

第五节　音　程

音程对于电吉他演奏及乐理知识的学习，具有重要意义，没有音程概念对于理解音乐、理解演奏以及最终的应用都会有影响。因此，音程的学习是必不可少的。

一、音程

音与音之间的距离叫做音程，我们以度数为单位来计算音程。

音程既是构成旋律的基础，又是构成和弦的基本材料。每个音，不论全音、半音，其本身就是音程的一种，即每个音本身就是一度。

二、旋律音程

两个音按时值与节拍先后发音，即构成旋律音程，这是一种"横向关系"。当旋律以单向进行时，音程的进行无非有三种情况：

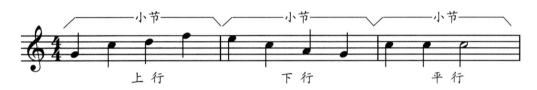

当然，在常用的旋律中并非这么单纯。如下例：

三、和声音程

两个音同时发音，即构成和声音程，这是一种"纵向关系"。

当两个音同时发音时，就会有完全协和、不完全协和、极完全协和、极不协和、不协和的和声音程，这与两个音之间的音数（即度数）有关系。

四、和弦音

当两个以上的音同时发音，即完成和弦音，这也是一种"纵向关系"。

同和声音程一样，和弦音有完全协和、不完全协和、极完全协和、极不协和、不协和的和弦音，这与两个音之间的音数（即度数）有关系。

五、音数、级数与度数

1. 音数与级数

（1）音数表明音程的性质，如：C→G；

（2）级数表明音程的度数，如：C→G；

以上例子"C→G"它的音数和级数是统一的，但也存在不统一的情况。如下例：

C→♯G；C→♭A。

虽然♯G等于♭A，但二者之间的音数不同。如下例：

C→C　包含一个音级、为一度；　　　C→D　包含两个音级、为二度；

C→E　包含三个音级、为三度；　　　C→F　包含四个音级、为四度；

C→G　包含五个音级、为五度；　　　C→A　包含六个音级、为六度；

C→B　包含七个音级、为七度。

2. 音数与度数

是除度数外，音数是确定音程性质的重要依据。音程和音数是指两音之间包含全音的数量，全音用"1"表示，半音用"$\frac{1}{2}$"表示。如下例：

E→F　　包含两个音级、为二度、音数为$\frac{1}{2}$；

D→E　　包含两个音级、为二度、音数为1；

E→G　　包含三个音级、为三度、音数为$1\frac{1}{2}$；

G→B　　包含三个音级、为三度、音数为2；

3. 音程的性质

音程的性质分别以大、小、纯、增、减等表示。

自然音程（无升、降变化音）之间有大音程、小音程、纯音程、增音程、减音程等。

（1）纯音程　如纯一度、纯八度、纯四度、纯五度。

纯一度：音级为1、音数为0的音程，如：C→C。

纯八度：音级为8、音数为6的音程，如：C→C（高八度）。

纯四度：音级为4、音数为$2\frac{1}{2}$的音程，如：C→F。

纯五度：音级为5、音数为$3\frac{1}{2}$的音程，如：C→G。

（2）大音程　如大二度、大三度、大六度、大七度。

大二度：音级为2、音数为1的音程，如：C→D。

大三度：音级为3、音数为2的音程，如：C→E。

大六度：音级为6、音数为$4\frac{1}{2}$的音程，如：C→A。

大七度：音级为7、音数为$5\frac{1}{2}$的音程，如：C→B。

（3）小音程　如小二度、小三度、小六度、小七度。

小二度：音级为2、音数为$\frac{1}{2}$的音程，如：E→F。

小三度：音级为2、音数为$1\frac{1}{2}$的音程，如：D→F。

小六度：音级为6、音数为4的音程，如：E→C。

小七度：音级为7、音数为5的音程，如：D→C。

（4）增音程　如增四度。

增四度：音级为4、音数为3（三个全音）的音程，如：F→B。

（5）减音程　如减五度。

减五度：音级为5、音数为3（三个全音）的音程，如：B→F。

以上例子均是没有升、降号的自然音程，如果在实用中出现有升、降号的音程，则音级、音数的算法同上。

六、单音程与复音程

两个音不超过八度叫做单音程，超过八度以上则叫复音程。

复音程一般采用与之相对应的单音程的名字，其性质也是一样的。如：

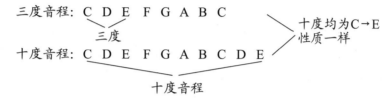

注意：增八度、倍增八度不是复音程，而是单音程，因为都是八度。

七、等音程

音数相等，记法和意义不同的相等音程，叫做等音程。

如：C—#G（在C调，为1—#5）；　　　　　C—♭A（在C调，为1—♭6）。

等音程在吉他上的按法是相同的，音数相同、度数不同，虽然音响效果一样，但音程性质却不一样。

八、协和音程与不协和音程

听起来悦耳、融和的音程叫"协和音程"。协和音程与不协和音程相比，属于稳定或比较稳定的音程。

听起来刺耳、不融和的音程叫"不协和音程"。不协和音程与协和音程相比，则不稳定。

协和音程细分可分为：完全协和音程和不完全协和（比较协和）音程。

（1）完全协和音程　有纯一度、纯八度、纯四度、纯五度。

（2）不完全协和音程　有大三度、小三度、大六度、小六度。

（3）不协和音程　大二度、小二度、大七度、小七度及所有增、减音程。

注意：不论协和音程、比较协和音程和不协和音程，转位后性质不变。

九、音程的应用与分析

音程的应用与分析建立在"纵向对比、横向发展"的原则上。比如：歌唱与乐队的关系；电吉他独奏与节奏吉他的关系等。它们之间按纵向的对应形成音程关系，又在纵向的对应中形成变化和发展，这是理解自己演奏和乐队（或其他乐器）演奏的基础，也是理解音乐总体的基

础，对音程的理解和分析是建立在音乐总体关系上的。这一点单靠一把电吉他不容易理解，因此，在学习演奏电吉他时，无论是弹奏旋律还是弹奏节奏，都要时刻注意它们之间的关系。比如，在弹奏独奏（Solo）时，要注意独奏与和声（和弦）的关系。在弹奏节奏（Ko）时，则要注意它和旋律的关系，用音程的概念分析。

例1：《此情可待》$1=C\frac{4}{4}$

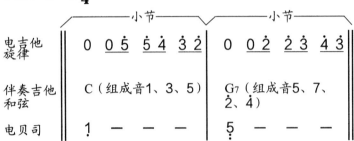

通过上面两小节的纵向对比我们可以看出，电吉他弹奏的旋律不是孤立的，它在电贝司低音与和弦的声音背景里面，电贝司除了给整个音乐提供低音支持之外，它还表述出旋律提供伴奏的和弦根音（在C调里，1就是C，5就是G）。而伴奏吉他使用的C、G7和弦，即呼应电贝司的和弦根音，又与电吉他旋律提供了一个具有协和关系的音程组（１３５和５７２４），这样在整个纵向小节内形成一个协和音程关系的"关系群"，又在两小节横向进行中形成变化。如果不理解这种音的群体关系，单凭弹两小节的旋律并不会从总体上理解自己的演奏。

例2：《寂静之声》$1=C\frac{4}{4}$

音程关系的表现方法非常丰富，并不仅仅限于以上两个例子，掌握音程关系对演奏、创作应用非常重要。

第六节　和　弦

一、音乐的三要素

旋律：是由不同音高的乐音，按照不同的时值长度横向发展形成，它是音乐的基本形象。

和声：是由具有一定规范音程关系的两个以上的音纵向排列形成，它是音乐的血肉。

节奏：是由不同长短时值的音，按照固定的节拍和强弱规律形成，按照节奏的规范和制约发展形成，它是音乐的灵魂。

从音乐的三大要素来看，电吉他可谓是一件全功能的乐器。弹奏旋律时，电吉他演奏的主要核心是音高和时值；弹奏和声时，电吉他演奏的核心是和弦与音程；弹奏节奏时，电吉他演

奏的核心是节奏与和弦的对应。这三大要素是电吉他演奏与表现的核心。

二、和弦

三个以上的音叠置起来叫做和弦。和弦有协和的和弦，又有不协和的和弦。

取音阶中的任意一个音作为和弦的根音，以不同的音组合便形成和弦，和弦的性质（协和与不协和）取决于它们之间的音程关系。

下面我们以自然调音阶中的C作为根音，按照三个音叠置的各种方式进行分析。

音名	C	D	E	F	G	A	B	C
唱名	1	2	3	4	5	6	7	i

（1）按二度关系三个音的组合：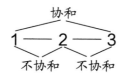

（2）按三度关系三个音的组合：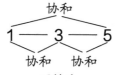

（3）按四度关系三个音的组合：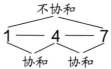

（4）按五度关系三个音的组合：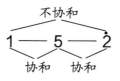

（5）按六度关系三个音的组合：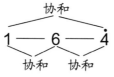

（6）按七度关系三个音的组合：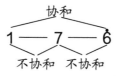

从上面六种关系的组合来看，三个音都协和的只有三度和六度组成的和弦，而六度关系则是三度关系的另一种排列。所以结论是：在三个音组合的和弦中，只有按三度关系组合的和弦才是三个音都协和的，这就是为什么我们使用三和弦最多的原因。

上面研究了三个音的组合，下面我们再来看四个音的组合。仍以"C"音为例：

（1）按二度关系四个音的组合：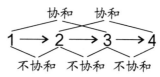

（2）按三度关系四个音的组合：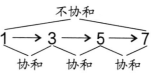

（3）按四度关系四个音的组合：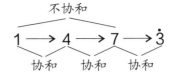

（4）按五度关系四个音的组合：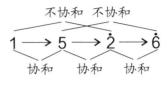

（5）按六度关系四个音的组合：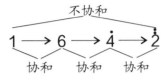

（6）按七度关系四个音的组合：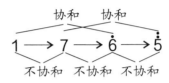

从上面六种关系组合来看，四个音的组合无论怎么样都是不完全协和的。因此，可以得出结论：四个音组合的和弦都属于不协和的和弦。

读者也可以按上述看一看五个音、六个音甚至七个音的组合，得出的结论会是：只有三个音按三度关系组合的和弦，才是具有协和关系的和弦，其他的组合都存在某两个音之间的不协和。

三、三和弦

取音阶中任意一音作为根音，按照"根音+三度音+三度音"的关系排列，就组成三和弦。模式是：

根音→三度音→五度音（即根音的五度音）。

通俗地理解也可以理解成："根＋三＋三"。

由于全音、半音的存在，三度音程中存在有半音的间隔三度与没有半音的间隔三度，前者叫做"小三度"，后者叫做"大三度"。三和弦的三度关系，要么是"大三＋小三"，要么是"小三＋大三"。

但要特别注意上面以"7"为根音的三度关系，它的结构是"小三＋小三"，是个减三和弦。

音名	C	D	E	F	G	A	B	C
唱名	1	2	3	4	5	6	7	1̇

和声按照"大三＋小三＝大三和弦"、"小三＋大三＝小三和弦"、"大三＋大三＝增

三和弦"、"小三＋小三＝减三和弦"的模式，得出自然音级和弦的规律是："一级大、二级小、三级小、四级大、五级大、六级小、七级减"的公式（所谓的"大"、"小"、"减"指的是大三、小三、减三的关系）。

当然，我们可以把任何一个大三和弦或小三和弦进行改变，从而改变它的和弦属性。

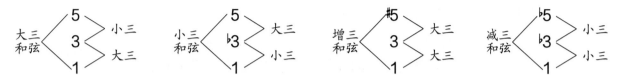

牢牢记住经过升、降之后变化的和弦就不是自然音级和弦了，变化后的和弦性质已经发生根本性的改变。例如：

大三和弦 ——→ 温暖、开阔、明亮；

小三和弦 ——→ 缠绵、优雅、暗淡；

增三和弦 ——→ 扩张、撕裂、刺耳；

减三和弦 ——→ 收缩、挤压、沉闷。

不难看出，不同的三和弦有不同的色彩，不同的和弦的使用会形成不同的色彩风格。通俗地说，就是在同一首作品中使用的和弦不同，会形成听觉色彩不同，也就是音乐风格的不同。

四、七和弦

三个音按三度关系组合形成三和弦，而四个音按三度关系组合形成七和弦，这是针对根音与第四个音成七度关系而言的。自然音级的排列如下：

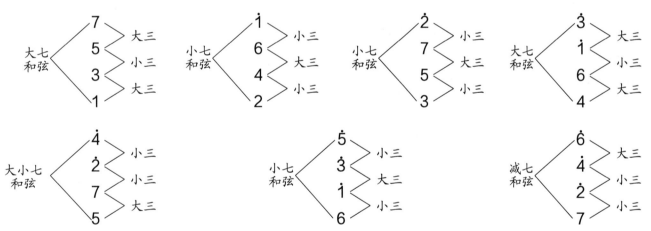

除了自然的大七和弦、小七和弦和减七和弦之外，还有增大七和弦、半减七和弦、小大七和弦等。

1. 常用七和弦的排列公式

（1）大七和弦＝大三和弦+大七度；

（2）小七和弦＝小三和弦+小七度；

（3）大小七和弦＝大三和弦+小七度；

（4）小大七和弦＝小三和弦+大七度；

（5）增大七和弦＝增三和弦+大七度；

（6）减七和弦＝减三和弦+减七度。

2. 各音级七和弦的属性

（1）一级七和弦：完全失去稳定作用，其转位和弦具有中音或属音功能组属性，它倾向于第四级下属和弦；

（2）二级七和弦：具有增加下属功能组属性，它倾向于第五级属和弦；

（3）三级七和弦：具有增加下属功能的作用，它倾向于第六级和弦；

（4）四级七和弦：具有下属功能不变，它倾向于第七级和弦；

（5）五级七和弦：具有增强主功能的属性，它倾向于第一级主和弦；

（6）六级七和弦：具有主功能的属性，它倾向于第二级和弦；

（7）七级七和弦：该和弦包含了所有不稳定的音级，是最不稳定的七和弦，它倾向于第三级和弦。

总之，七和弦属于不稳定、具有倾向性、动感的和弦一族，在一些布鲁斯、爵士和现代摇滚音乐中被大量使用。

五、九和弦

除属九和弦之外，其他各级音在七和弦的基础上，再加一个距根音九度的音而构成九和弦。

九和弦的组成音元素增加，这使九和弦的属性也变得复杂。九和弦一般都有双重属性，其一是具有保持本级和弦的属性，其二是具有七和弦的属性但倾向性不明显。

九和弦在吉他中常省略其中的一个音，如省略三度音、五度音或七度音，这又使得九和弦属性更加多样。

（1）一级九和弦：具有主级属性，在使用中用它开头并不失调性；

（2）二级九和弦：具有解决到属七或属九的属性；

（3）三级九和弦：具有本音级和弦的属性但又有解决到七级和弦的功能；

（4）四级九和弦：具有解决到六级或五级和弦的属性，四级九和弦在大小调中常用；

（5）五级九和弦：具有解决到六级和弦的属性；

（6）六级九和弦：具有解决到三级和弦的属性。

需要说明的是，九和弦的倾向性并不明显。

六、挂留和弦

把三和弦的三音改变，挂留音与根音是几度关系，称为挂留几度和弦。用"sus"表示，如"Csus4"即表示C挂留4和弦。

一般三和弦的挂留和弦最常见，而七和弦的挂留和弦则不常见。挂留和弦由于改变了决定和弦大小的三度音，所以挂留和弦无大、小之分。

自然音级挂留四和弦的排列：

```
5  6  7  1̇  2̇  3̇  4̇
4  5  6  7  1̇  2̇  3̇
1  2  3  4  5  6  7
```

在电吉他中，挂留和弦常常把挂留音和三度音一起使用，这并不影响挂留和弦性质。

挂留和弦没有什么倾向性，但本身是不协和的。

七、强力五和弦

强力五和弦是把三和弦中的三音去掉，形成"根音→五音"的模式，在此模式基础上再重复一个根音，即形成"根音→五音→根音"的模式，我们叫做"强力五和弦"。

决定和弦是大三、小三和弦的关健是根音与三度音的大、小关系。五和弦去掉了三音，就是说它把决定大、小三和弦的音去掉了。因此，五和弦是模糊了大三、小三概念的和弦，没有大、小之分。

五度和弦实际上是"坐标和弦"。所谓"坐标和弦"，指的是它只是和弦名称坐标，它的指向性是不确定的。比如C5和弦，不管是C大三还是C小三、还是C9还是C7，都可以与C5和弦形成关系。五和弦在吉他相邻的两根弦上，其按法除③弦和②弦之外，其他都是一样的，它们的根音在两根弦上相隔一品：

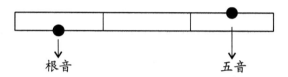

由于③弦和②弦的特殊调弦关系，五和弦按法是相邻两根弦上隔二品：

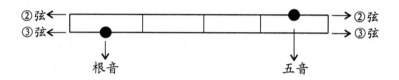

八、四度双音和弦

在上面强力五度和弦讲解时，我们看到根音以外的四度关系，除③弦和②弦两根弦之外，按法是相邻两根弦同一品位置：

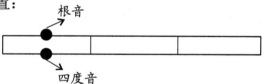

由于③弦和②弦的特殊调弦关系，四度和弦按法是：

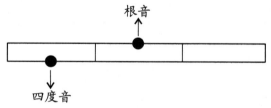

四度和弦的根音是上方较高的音，五度和弦根音是下方较低的音，这是一个极其重要的规律，要牢记。

四度双音常和五度音一起使用，也可以单独和四度双音使用。四度双音和弦常大量使用在摇滚乐中，作为"旋律型态的节奏"使用。

第三章　演奏基础

演奏基础是决定将来演奏水平的关键，初学电吉他应该放弃那些急功近利的想法，通过认真的学习和刻苦练习，才能逐步打好全面的演奏基础。

第一节　演奏基本姿势

一、持琴姿势

电吉他的持琴姿势比较自由，但并不是说没有准则，如图40有三种基本姿势：

男式：

女式：

坐式　　　　　从坐式到　　　　站式
　　　　　　　站式的过
　　　　　　　渡姿势

图40　持琴姿势

建议初学者首先使用坐式姿势。在使用坐式姿势时，要注意电吉他琴头适当抬高，如果琴头过低，会容易出现身体部位的紧张，容易疲劳，对左手的运动和右手的拨弦不利。

从"坐式"到"站式"是两个完全不同的概念，会有一段时间的适应期。为了较好地过渡到"站式"，编者这里推荐"过渡式"，即使用左脚垫高的站立姿势。

等逐渐习惯"过渡式"之后，再顺理成章地使用"站式"，这样就可以逐渐做到潇洒自如了。

电吉他演奏舞台的表演效果是很重要的，这也是学习演奏电吉他的一部分，建议电吉他爱好者多观摩各种乐队的演出，找到适合自己的舞台表演风格。记住，由心而发的动作是最好的动作，千万不能做作。

二、左手的姿势

左手的姿势非常重要，良好的左手技能必然会有良好的左手姿势。初学电吉他时这方面会很不稳定，甚至会有一些别扭、不习惯的感觉。希望多加强左手基本功的练习，以形成稳定的、适合自己的手型。

每个人的双手都有自己的生理特性，关于姿势、手型的论述只能是框架性的，每个人的手型姿势会有一些差别，这是很正常的。初学者不能过分研究手型姿势问题，具体到每个人手上不能一概而论。

良好手型的自我感觉标准应当是：放松、轻巧、运动灵活。良好的手型不是给别人看的，是"自我感觉"良好。

电吉他演奏的手型姿势，概括起来可以分为三种类型：

 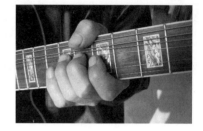

　　　a.古典式手型　　　　　　　　b.民谣式手型　　　　　　　　c.推弦式手型

图41　电吉他的三种手型

1. 古典式手型

这是电吉他演奏最常规的手型，也是最基础的手型。它具有良好的准确性和伸展性，左手运动的范围是三种手型中最大的，也是最灵活的，在常规的演奏和一些较困难的乐句演奏中，这种手型是应用最多的。初学者应当先从古典式手型开始。

2. 民谣式手型

这是民谣吉他在按和弦时常用的手型，它的运动范围不大，但在按一些常规和弦或局部把位演奏时常用。在实际演奏中，特别是在一些比较综合的演奏中，它常和古典式手型结合使用，以适应不同的演奏。

3. 推弦式手型

这是电吉他推弦时常用的手型，抓握比较有力，比较适合推弦以及局部把位范围内的演奏。

在实际演奏中，以上三种手型并不是固定不变的，它们常因技巧、乐句、把位的不同而混合变换使用。

4. 左手基本要领

（1）左手在演奏中，需要解决首要问题是：既要按住琴弦，又不能过分用力，在这一点上，初学者开始是很难找到最佳临界点的，尽量用最小的力度按住琴弦。

（2）左手手腕在演奏时不能过分用力。当手腕过分用力时，会造成整个手掌以及指关节的僵硬，导致手指不灵活、移动困难以及换把不连贯、容易疲劳、手指扩张困难等不良现象。左手的紧张在很大程度上与左手腕的紧张有相当关系，当然手腕的绝对放松是不可能的，针对这个情况编者给电吉他初学者的建议是：学会用一半的力。

（3）左手在琴弦上进行运动的能力是很综合的。比如：准确性、协调性、持续性、伸展性、力度控制、运动控制、换把控制、横向运动能力、纵向运动能力等等，我们把左手具备的能力称做"左手的技能"。

左手的技能是长期、有序、合理练习的结果，如果不具备一定的左手技能，演奏好电吉他是不可能的，初学者应当对此有深刻的认识。

三、右手的姿势

如果说左手是"技术的手",那么,右手则是"音乐的手"。发音的质量、音色的好坏、节奏的控制、音乐的表现等,最终通过右手弹奏来实现。

电吉他演奏大部分是使用Pick(匹克),即拨片来完成的,也有使用指弹的情况。

1. 拨片的选择

不同的拨片,有不同的厚度和形状,从0.5mm到1.5mm的厚度各式各样,拨片的厚度和形状与演奏有极大的关系。

一般来讲,薄一点的拨片弹奏扫弦比较好;稍厚一点的拨片弹奏分解和弦和一般的主音旋律较好;厚的拨片弹奏一些硬摇滚、重金属音乐比较好。初学者开始学习时,建议用比较薄一点的拨片,比较有利于学习。

薄的拨片作用于琴弦的力度较小,拨片经过琴弦的反弹较大,发音比较清晰、柔和;厚的拨片作用于琴弦的力度较大,拨片经过琴弦的反弹较小,发音比较厚重,延音也较长,有利于速度的发挥。

拨片的形状很多,常见的有大三角形的、小三角形的和一些特别形状(如锯齿形)的。初学者可以选择大三角形的拨片,它比较好拿,也比较容易弹奏,等技术逐渐成熟了,可以换成小三角形的、厚一点的拨片。

2. 拨片的持法

常用右手拇指和食指,以很自然、松弛的方法拿住拨片,Pick弹奏的一端留出1~2毫米,不宜留出太多。

切记,拨片的持法是很放松地"拿住",而不是很用力地"捏住"。在拿拨片的时候,右手腕不能参与用力。拨片的持法是以手指关节自然的力气为主导的,而不是以手腕用力,若成习惯,对电吉他的演奏有非常不好的影响,正确的拨片持法估计就没戏了!

所以特别提醒初次拿起拨片的读者,当你第一次拿起拨片的时候,不是想着立刻要进行弹奏,而应当首先自我检查一下自己的右手腕是否放松,在弹奏的时候更应当时刻注意!

图42是几种不良的拨片持法,应加以避免。

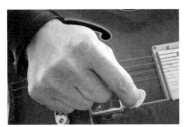
a. 其他手指不放松

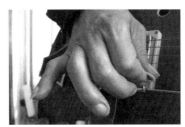
b. 持拿拨片太用力

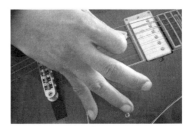
c. 小指支撑太用力

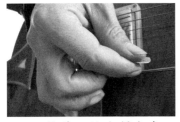
d. 拨片下端出得太多

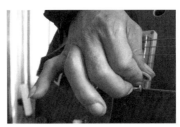
e. 其他手指因为紧张而抬得过高

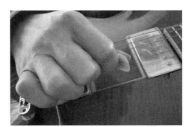
f. 拨片的角度不对

图42 几种不良的拨片持法

3. 关于右手的支撑点

初学Pick弹奏要以小指支撑在面板上作为支点，实际上，右手的支撑点不仅仅只有这一种。如图43：

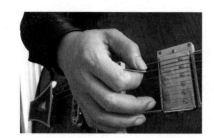

a.以小指支撑在面板上为支撑点　　　b.以手腕轻放在琴桥上为支撑点　　　c.没有支撑点

图43　右手的支撑点

以小指为支撑点的好处是可以在琴弦不同位置拨弦，这样可以获得一些音色的变化；

以手腕为支撑点的好处是非常稳定，对以后演奏手掌闷音的重金属摇滚有利；

没有支撑点的姿势常在扫弦中使用，另外许多技巧成熟的电吉他手，常常不使用支撑点。

4. 关于拨片的运动

拨片的运动无非是下拨和上拨两种，但具体如何组合使用却很复杂，要看演奏的内容和个人习惯而定。在初学阶段，一般在乐谱上会以"⊓"和"Ｖ"分别表示下拨和上拨，以利于学习者按照要求养成常规的习惯。关于下拨和上拨的各种组合动作，在后面的谱例中有详细的讲解。

拨片在演奏时的角度、力度和位置对音色影响非常大，一般来讲要注意以下几点：

（1）拨片触弦不要太多，触弦太多不但会影响速度，而且也影响音色；

（2）拨片触弦的角度不同，发出的音色区别很大，要时刻用耳朵听辨角度与音色的关系，找到自己最佳的发音角度；

（3）较好的拨片运动发音清晰、圆润，声音的落点清楚；不好的拨片运动，发音粗糙、笨拙，会有明显的"咔吱"音；

（4）不要让拨片蛮横而强硬地拨动琴弦，较好的拨片运动是很松弛、很有反弹的；

（5）当右手腕参与拨片握持用力时，整个手腕、手掌、指关节就会很紧张，这是右手一切不良运动的根源；

（6）拨片的运动幅度从理论上讲应该是越小越好。总体来说，当拨片经过琴弦时应当尽力做到少（触弦要少）、小（拨弦幅度小）、轻（用力要轻）这三大要素。

5. 关于两种拨片拨弦法

拨片的拨弦法，按现在比较流行的说法有两种：

（1）以指关节为主导的拨弦法

这种拨弦法是以握持拨片的右手拇指和食指关系运动为主导拨弦。它通过拇指和食指关节的弯曲带动拨片拨弦，这种拨弦法运动幅度较小，弹奏出的声音比较清晰，在相邻的两根琴弦上进行越弦动作比较快，缺点是不能进行较大的跨越动作。

（2）以手腕为主导的拨弦法

这种拨弦法是以右手腕摆动为主导的拨弦法，它的动作幅度比指关节式拨弦要大，跨越拨

弦动作时比较方便，使用该姿势要进行有效的控制。

上述两种拨弦法各有优缺点，作为初学者不应该把这两种拨弦法分开看，编者认为两种方法都应当掌握好，把这两种方法合理结合起来最好。

6. 关于左右手的协调

左右手的协调能力是初学电吉他面临的一大问题，它建立在双手技能的基础上，通过循序渐进的长期练习才能形成一个完整的技能体系。它包括基本功体系、音阶体系、节奏体系、独奏体系这五大体系，初学者需要逐步积累，逐步完善。

控制能力决定演奏水平，控制能力则又典型地集中在速度控制、力度控制和意识控制这三个方面。许多初学者喜欢由着自己的性子和情绪练习，这是导致无法走向更高水平的重要原因；

基础尚不牢固或尚不完善，过早地进入技巧和演奏的学习，则是导致进入死胡同的根本原因；

我们用较慢速度练习的目的，是为了在较慢的练习中建立完整而清晰的演奏控制意识，这是一种习惯的形成，并非为了"慢"而慢；

电吉他的练习存在着"有意识的运动"和"无意识的运动"，前者是"大脑支配手指"，后者是"手指支配大脑"，无意识的运动多半是无效的，对形成技术体系毫无用处，只是徒增练习时间而已；

初学者练习时必须使用节拍器，按指定的速度练习，会帮助形成稳定的节奏、速度意识。由于初学者在初始阶段这方面的能力几乎为零，那么不使用节拍器做辅助，则基本上等于毫无目的的"乱弹琴"。

在这里，我们介绍一下演奏前的准备：

我们建议使用吉他专用调音表。它的使用方法是用线连接电吉他和调音表，打开调音表的开关，按照电吉他从①~⑥弦E、B、G、D、A、E的标准音高调弦，当指示灯显示正确时，弦即调准。

记住每次弹琴之前都要进行调弦，因为在弹奏过程中可能会出现"跑弦"现象，假如琴弦不准，那么不但没有丝毫的弹琴兴趣，对演奏感觉的破坏也是很大的。

第二节　　右手拨弦练习

下面乐谱全部使用原声音色。节拍器从每分钟40拍、60拍、72拍到96拍的速度逐渐加速，最后把所有练习以72~96拍的速度全部连起来弹。

1. 四分音符练习，全部使用下拨。

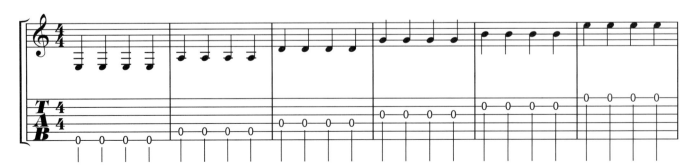

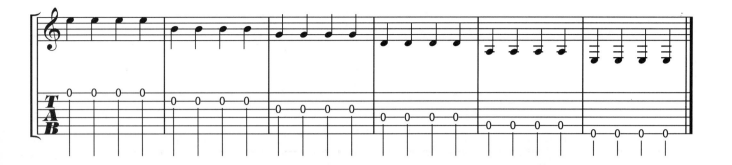

2. 二分音符练习，全部使用下拨。

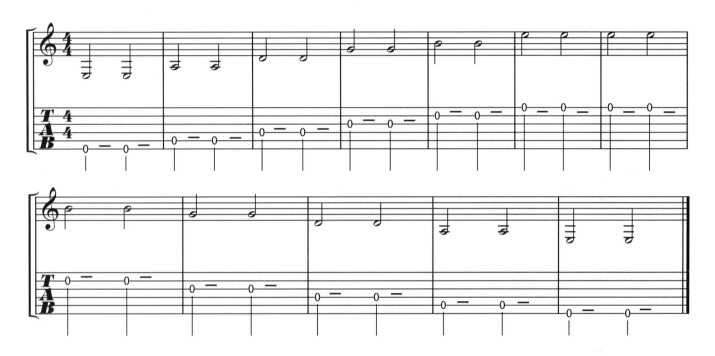

3. 八分音符练习，使用下上交替拨，注意下拨与上拨的声音均衡，拨片触弦要少。

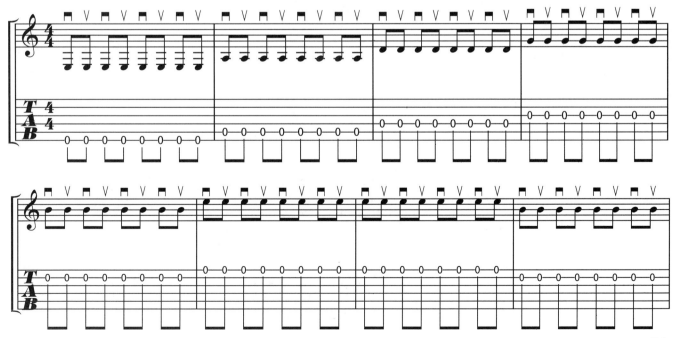

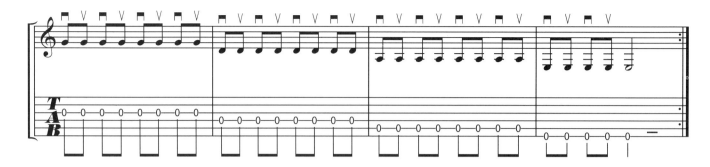

要特别注意下拨和上拨发出的声音是否一致。

4. 四分音符与二分音符混合练习，全部使用下拨，要特别注意节拍速度要均匀、准确，不能越来越快。

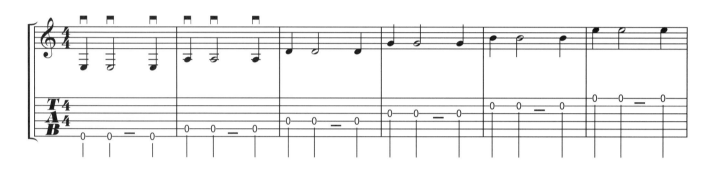

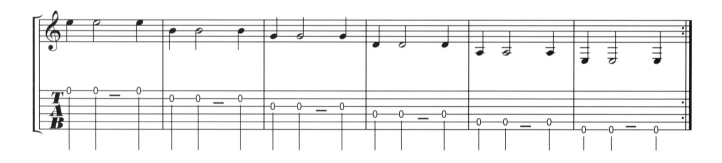

5. 八分音符连音线（切分音）练习，注意连音线的第二个音不弹，但要把时值准确地留出来，不能"抢拍"，开始可把连线后面的音动作虚做出来，练熟后把虚动作去掉：

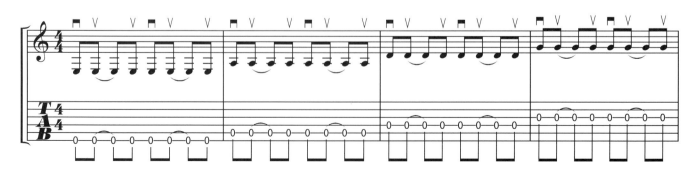

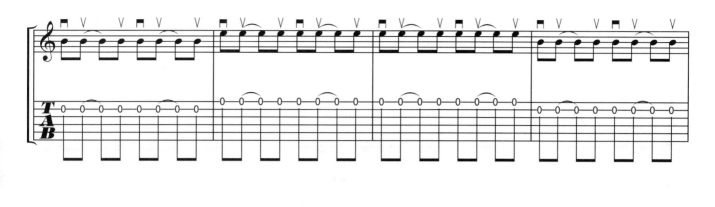

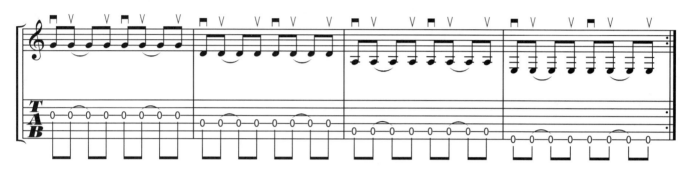

6.十六分音符练习,要求从每分钟40拍开始练习,形成稳定的节奏与动作后再逐渐加快,全部使用下、上拨。

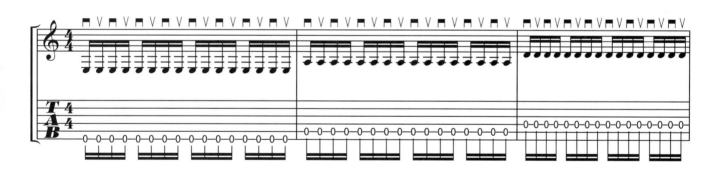

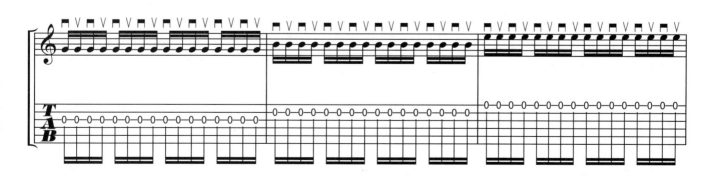

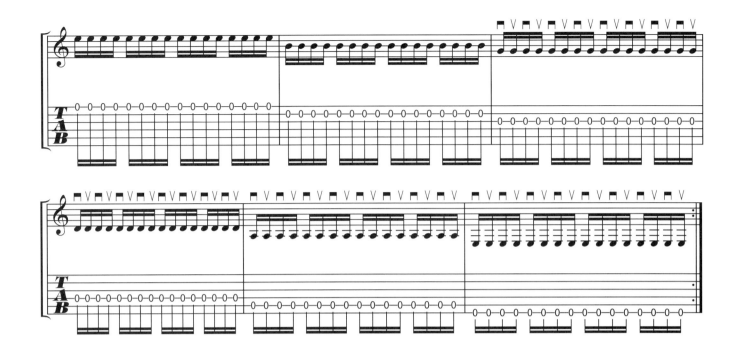

7. 带连线的十六分音符练习，前八后十六是把十六分音符的第一个音和第二个音用连音线连起来，就成为了"前八后十六"音符。拨片法：，刚开始练习可以把延长的音动作虚做出来，练熟后去掉虚动作。

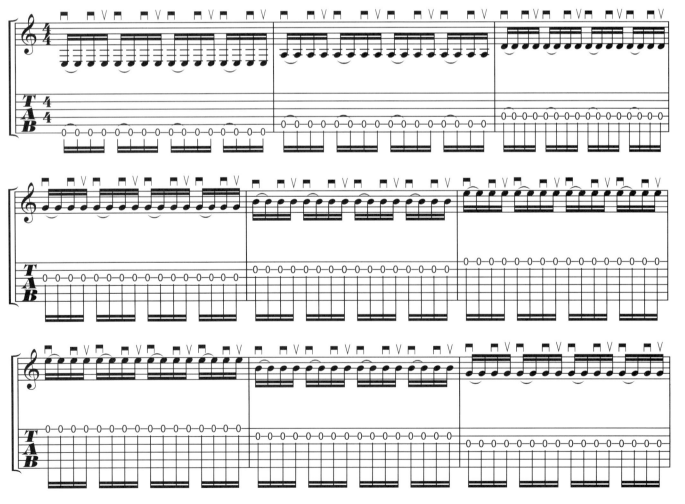

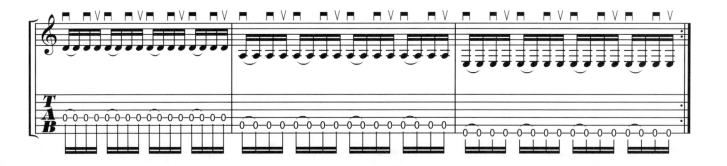

8. 带连线的十六分音符,十六分音符切分音是把十六分音符第二个、第三个音连起来,就形成了十六分音符的切分音。拨片法:　,初始练习可以把第三个音的动作虚做出来,练熟后去掉虚动作。

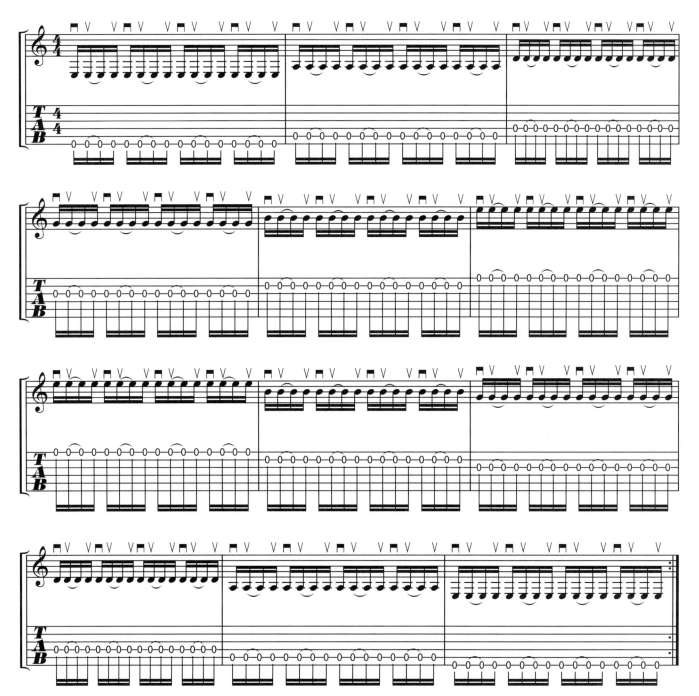

9. 带连线的十六分音符，前十六后八是把十六分音符第三个、第四个音连起来，就形成了前十六后八音符。拨片法：↑↓↑↓ ↑↓↑↓，初始练习可把第四个音的动作虚做出来，练熟后去掉虚动作。

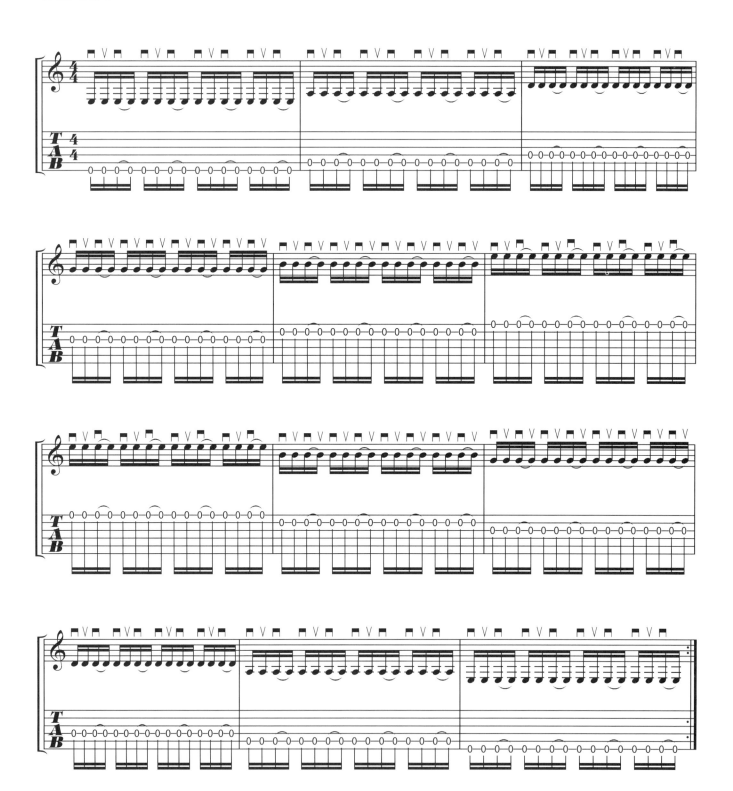

10. 两拍之间的十六分音符连线，这也是切分音的一种，通过连音线让强拍位置发生改变，拨片法：↑↓↑↓ ↑↓↑↓。

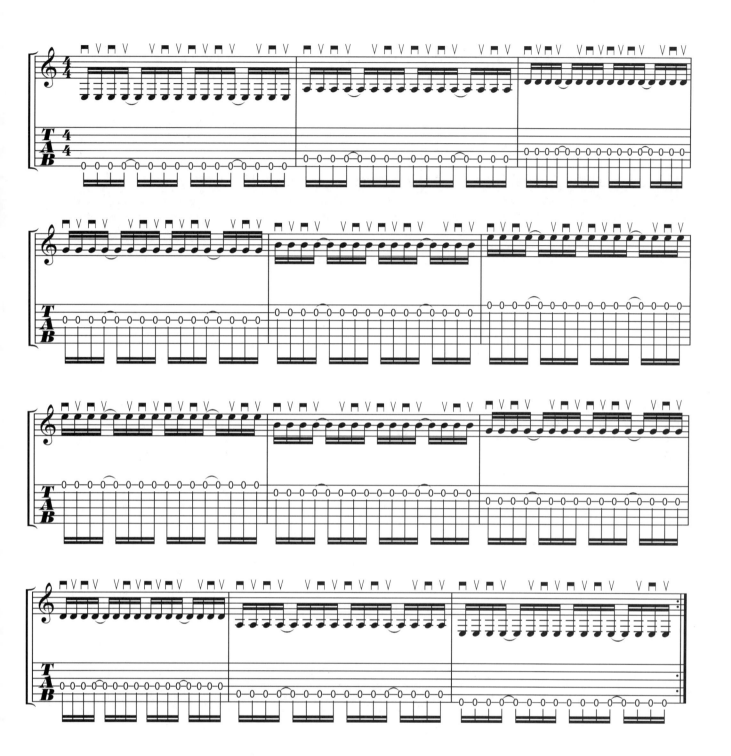

11. 连续的十六分音符切分音。拨片法： 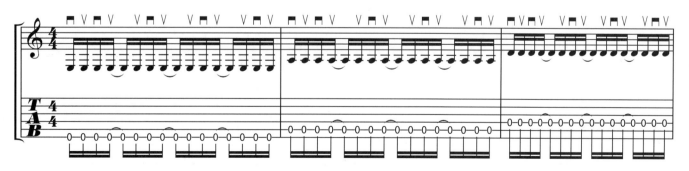。

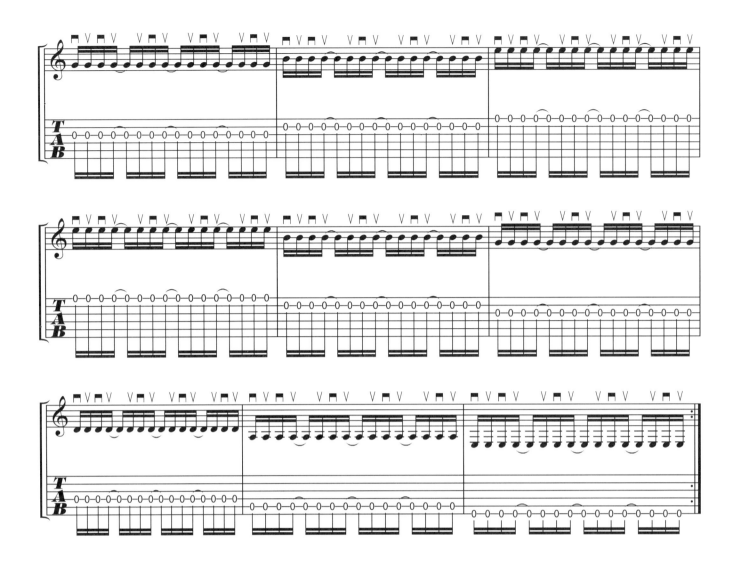

12. 前附点八分音符，是把十六分音符的前三个音连起来形成前附点八分音符。拨片法： ↑↓↑↓ ↑↓↑↓，它的常用写法：♪．♪。

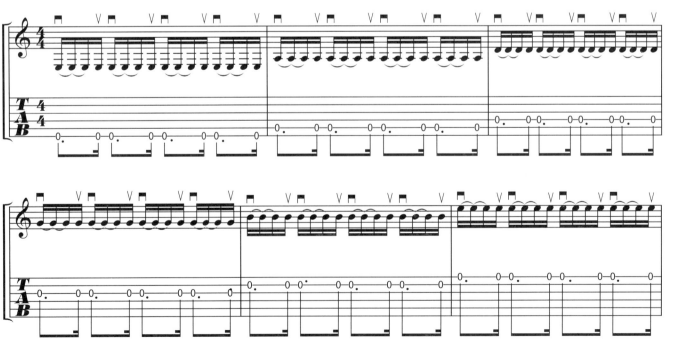

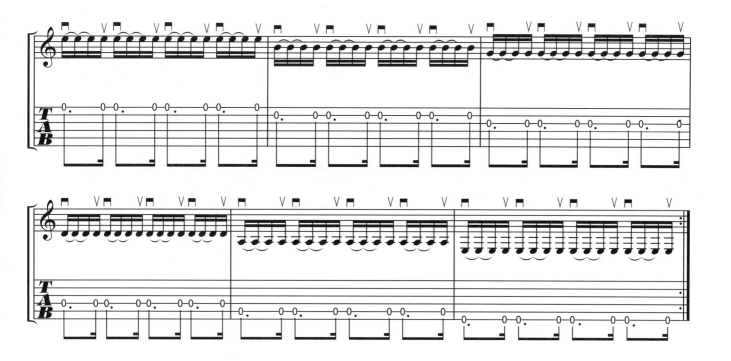

13. 后附点八分音符,是把十六分音符的后三个音连起来形成后附点八分音符。拨片法: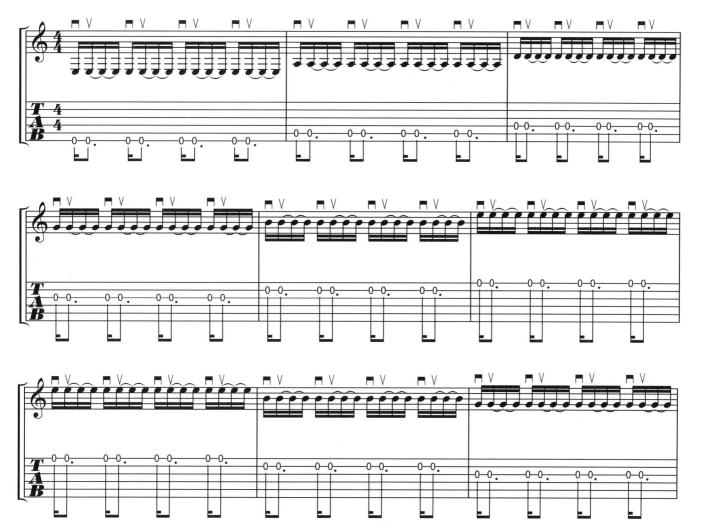,它的常用写法:♪.。

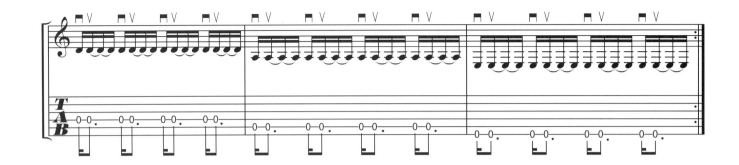

14. 八分音符、四分音符的混合练习,注意节拍的平稳和拨片运动的规律,从每分钟40拍练起。

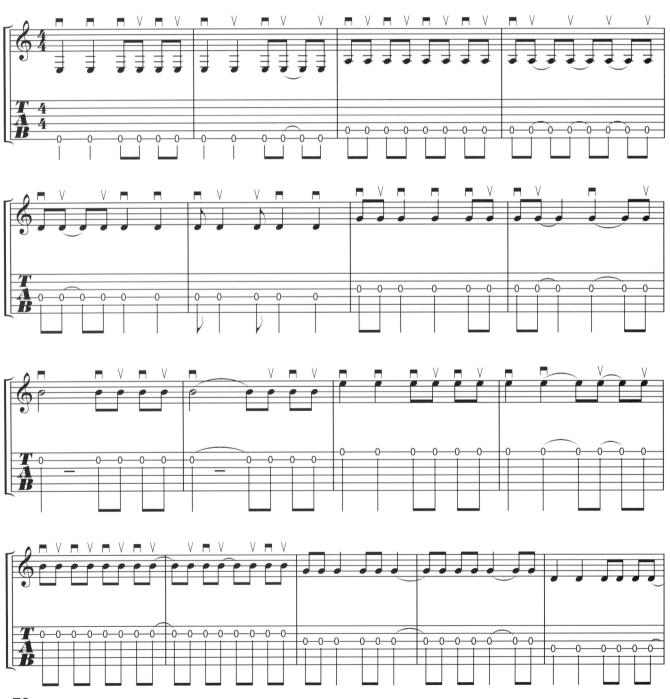

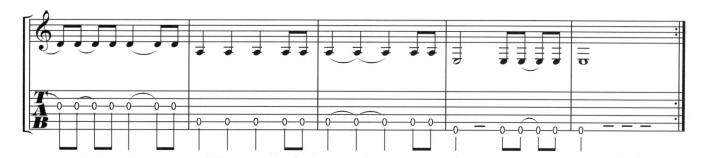

像这种混合的节奏，练得越多越熟越好，从乐谱到手，从手到内心的反应越稳定越好。

15. 四分附点音符练习，是把四分音符再延长半拍，就形成为四分附点音符。常用的写法是：♩. ♪，拨片法：↑ ↓。

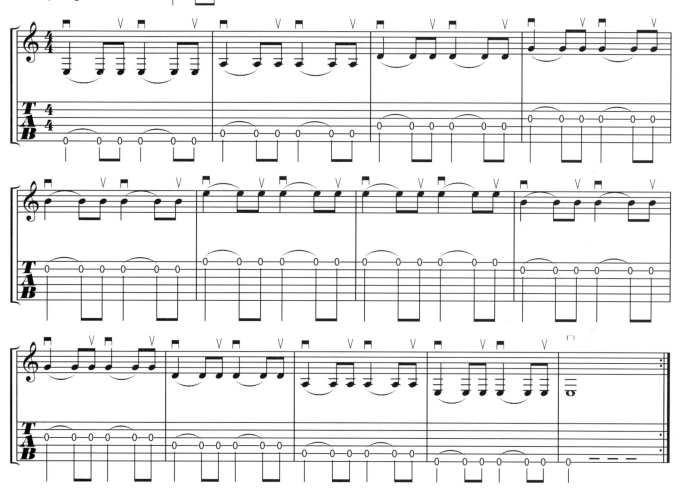

16. 四分音符、八分音符、十六分音符混合的练习，请注意用每分钟40拍的慢速练习，以增加演奏的稳定性，练熟后再逐步加快至60→72→96→120的速度，要求背谱以增加内在节奏感。

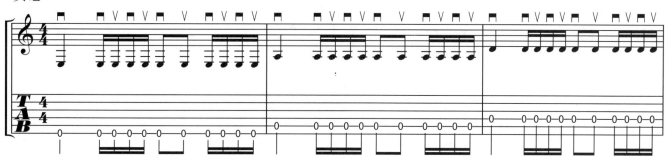

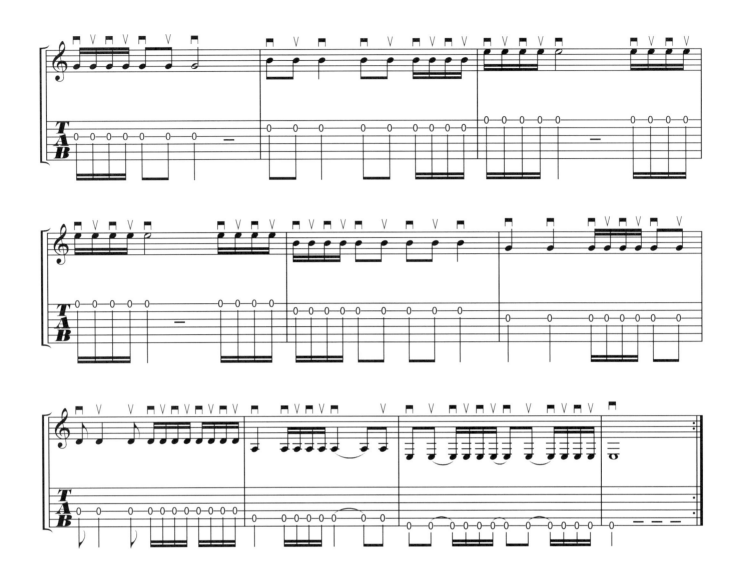

17. 切分音音符练习，前八后十六、前十六后八、十六分切分音的混合练习。

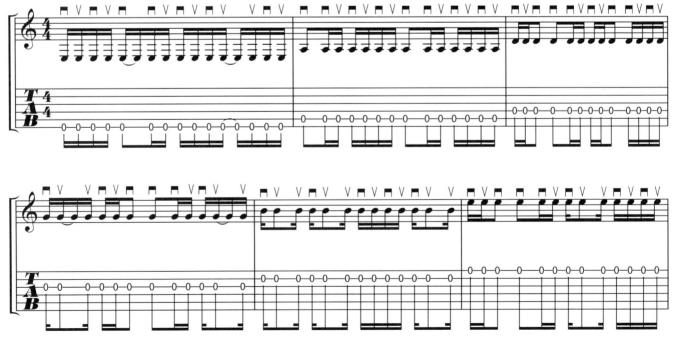

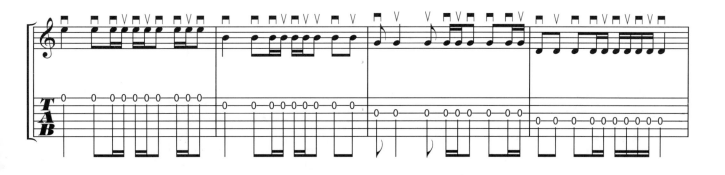

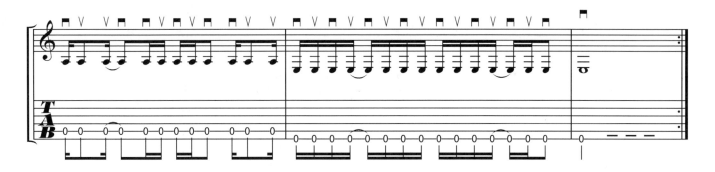

18. 节奏与拨片的急转弯练习，音符与节奏的反应速度是建立在稳固基础上的，不要认为越快越好。首先是精确，其次是稳定，最后才是自然的快！

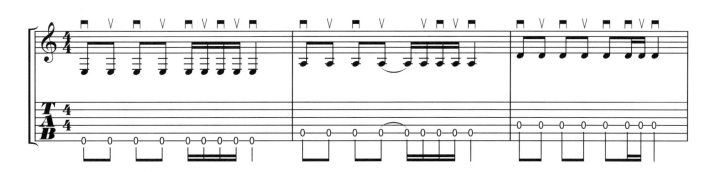

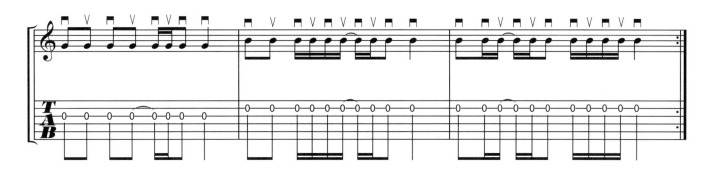

以上十八条练习应当以稳定的速度反复进行练习，要求全部背诵乐谱，对乐谱、节奏和动作的记忆形成越早越好！

19. 三连音是把一拍分为三个等分的特殊拍子，在布鲁斯音乐中常用地一种基本音型，掌握这些音型对今后学习布鲁斯演奏非常重要。拨片法：↑↓↑↑↓↑。

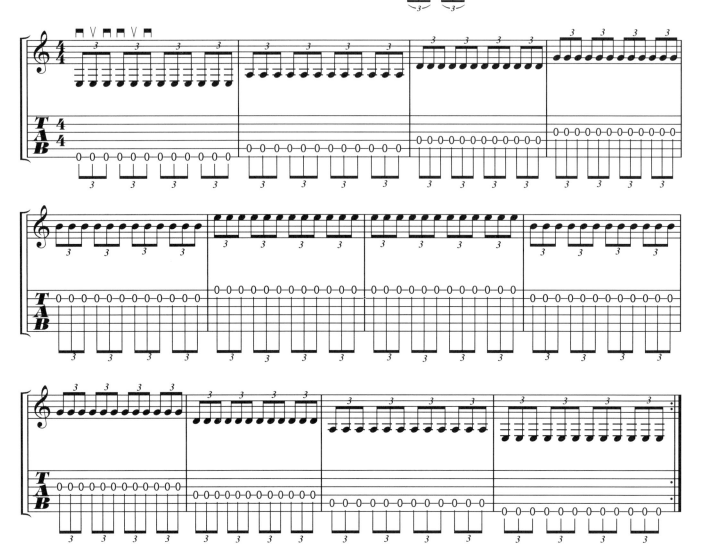

20. 带连音线的三连音练习，这种音型和附点八分音符是一样的，但在布鲁斯音乐演奏中，应该把它理解成三连音加连音线的概念，而不应当是十六分音符的理解概念。拨片法：① ↑↓↑↑↓↑，② ↑↓↑↑↓↑（这一种在快速音型中常用）。

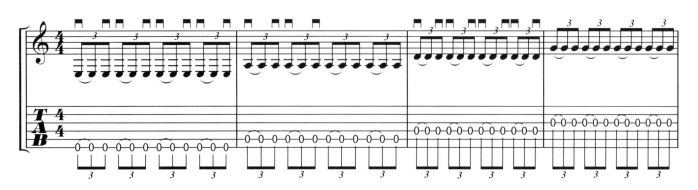

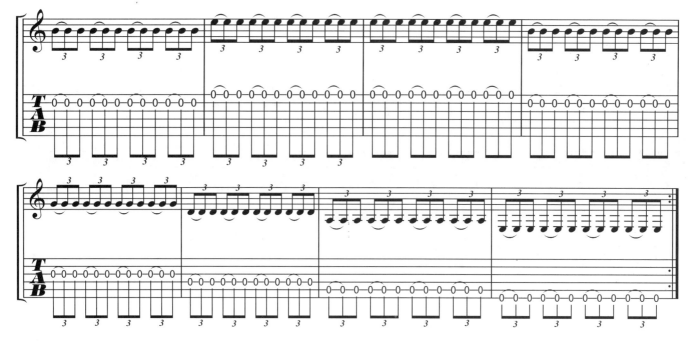

先以常规拨片法"↑↓↑"演奏，当比较熟练形成内在节奏感后，再加快速度使用"↓↓↓"拨片法。

21. 混合的三连音音型练习，要注意 ♩ = ♪♪♪ 的感觉，并仔细控制三连音的均匀性。

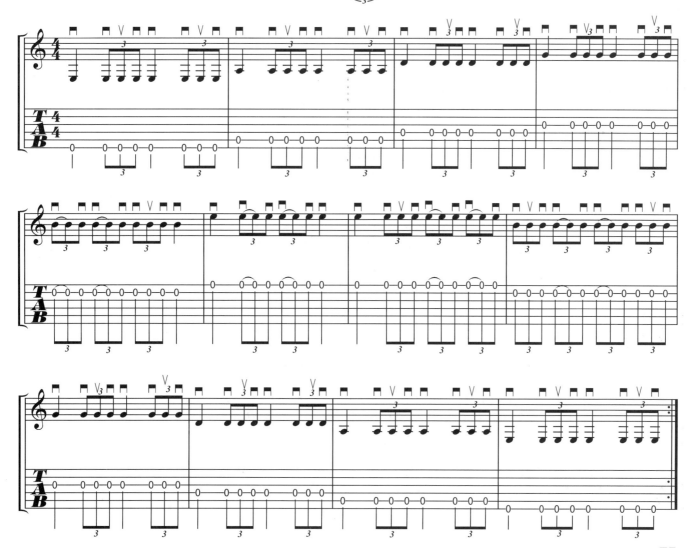

22. 带连线的三连音混合练习,要注意以较慢的速度开始,形成稳固的内在节奏感,这对将来学习布鲁斯即兴演奏非常重要。

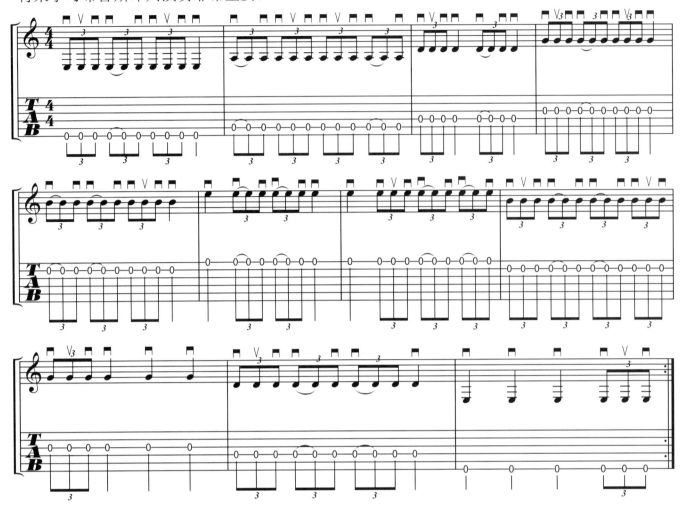

23. 三连音综合练习,请注意 的感觉,较长的拍子要保持足够的稳定,因为只有长音准确,短促的拍子才能正确。

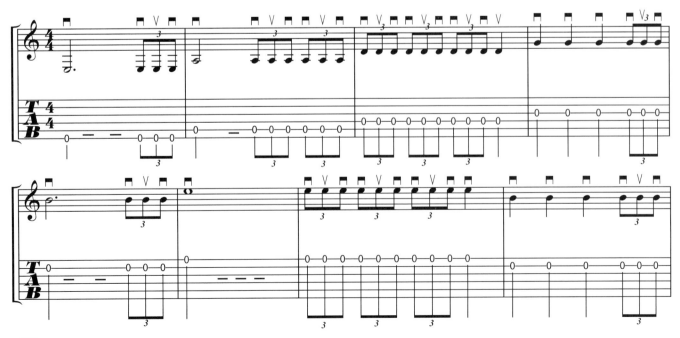

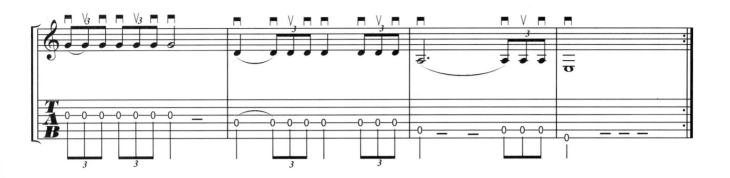

24. 六连音的练习，六连音是电吉他演奏中经常使用的音符，它把一拍的时值六等分：

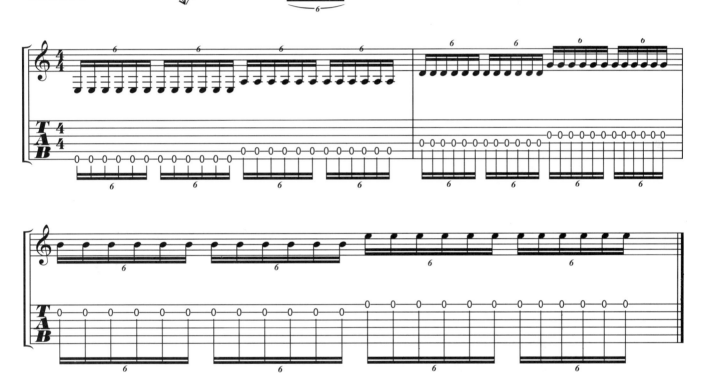

25. 三十二分音符练习，三十二分音符分拍有八个均分的三十二分组成，人们习惯称为"八连音"：

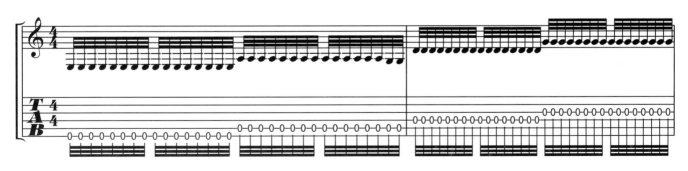

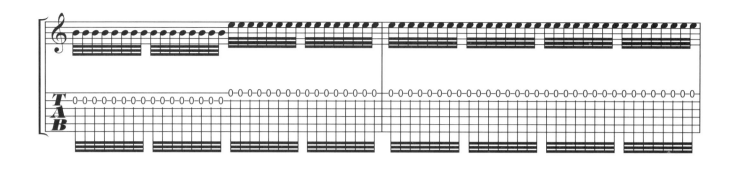

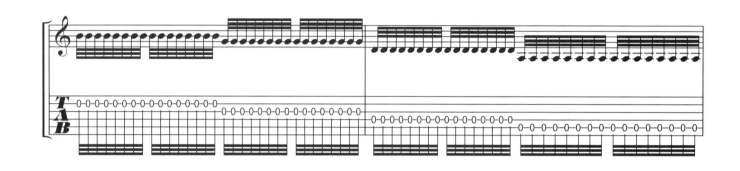

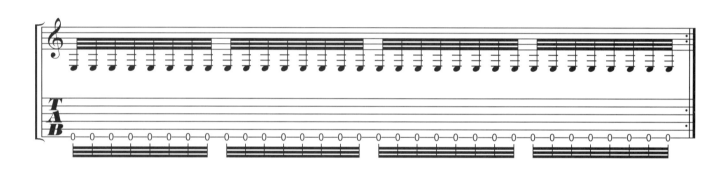

[练习提示]

以上二十五条练习是非常重要的拨片基本运动法则，是形成右手拨片的演奏体系基础。在练习的时候不要急躁，首先要进行"慢而稳定"的练习，各种音符的时值要非常精确不能马虎。

右手拨片要本着"少"、"小"、"轻"的感觉进行练习。切忌右手腕用力，记住：右手腕用力是右手拨片技术的最大忌讳，一定要有明确的控制，而不能由着自己的性子练习。希望电吉他初学者通过这部分的练习，能确立稳定的节奏感和控制能力。

如果想成为高手的话，那么就不要急，所有的练习都不应该匆匆跳过，而要作为每日练习来稳固基础。

第三节　演奏技能练习

1. 左右手的配合练习（节拍器60~120拍）

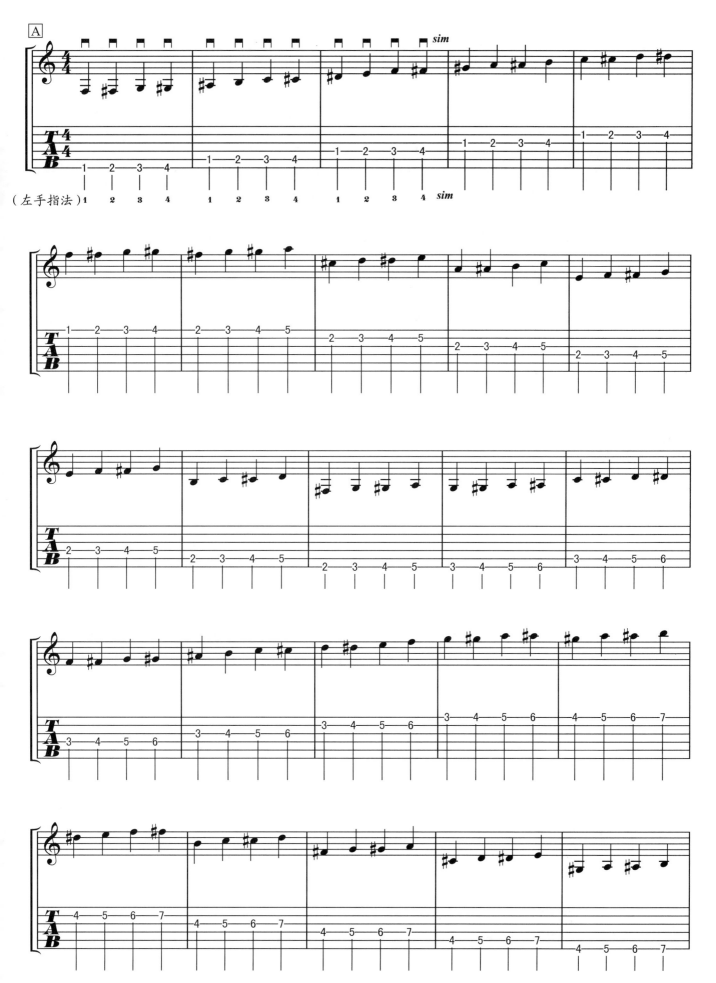

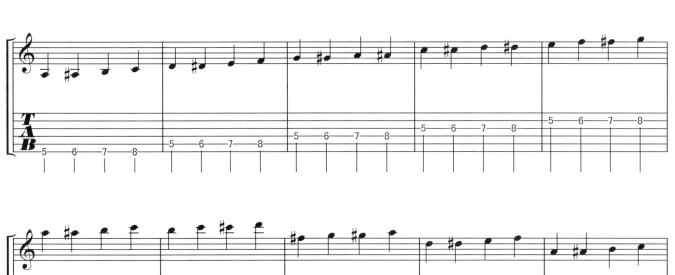
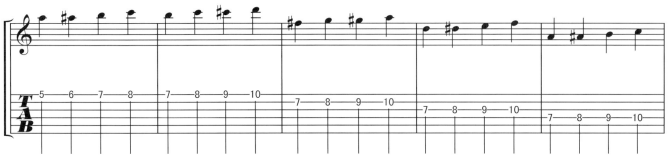
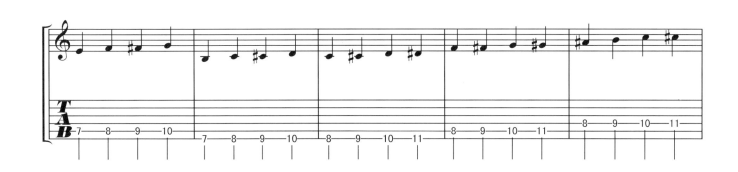
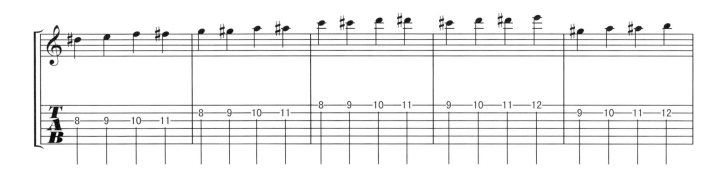
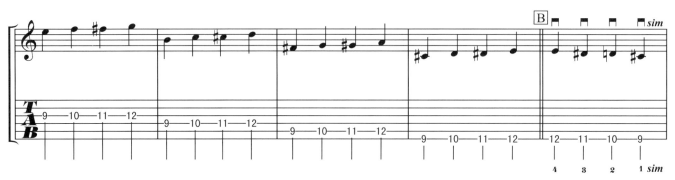

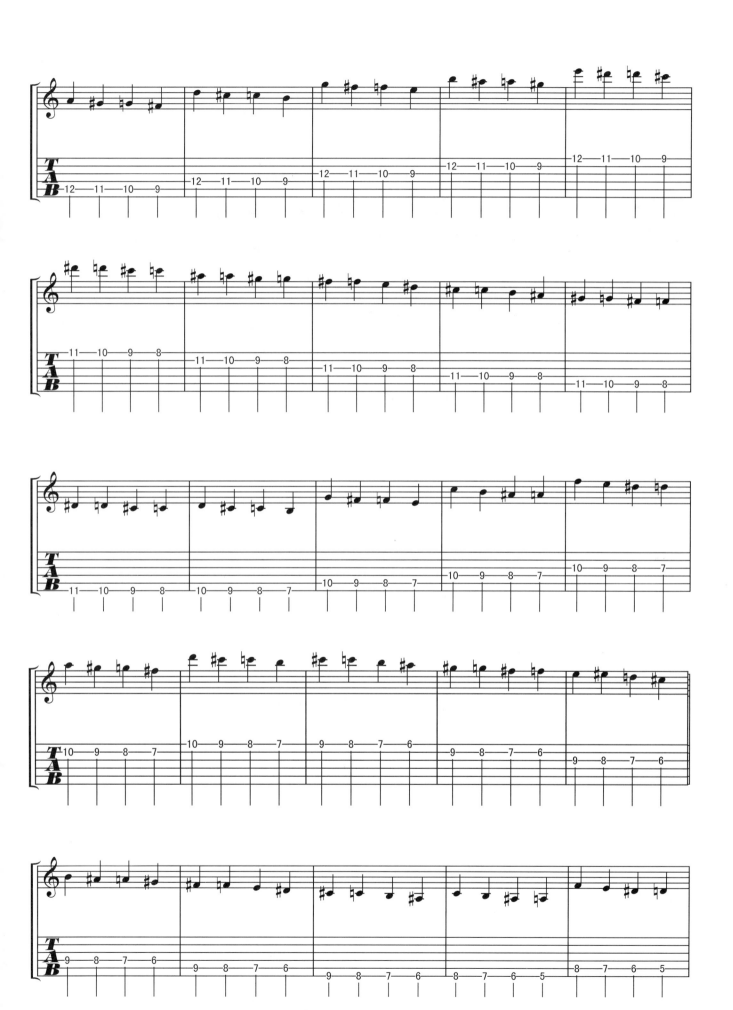

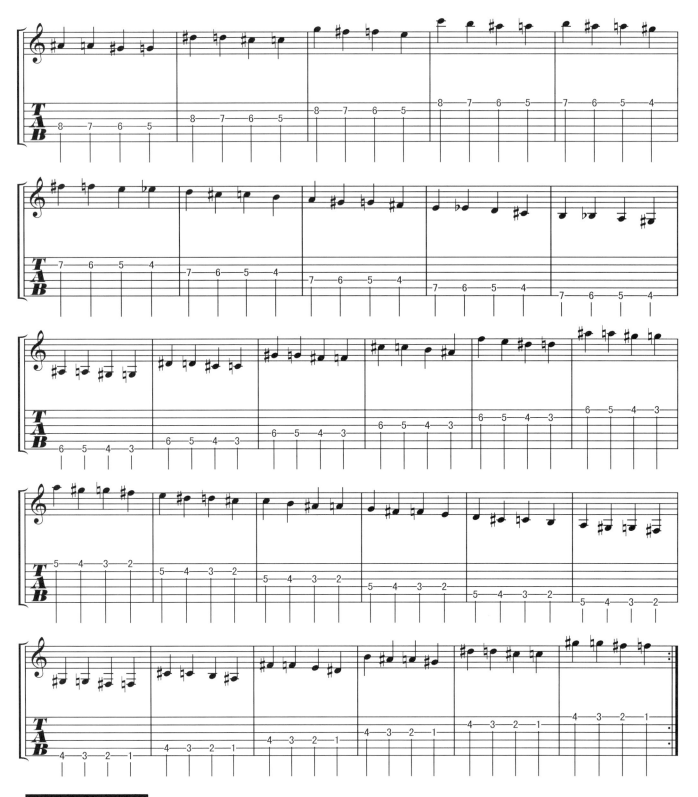

[练习提示]

（1）右手全用下拨片，以每分钟60拍的速度起练，建立稳定、扎实的左右手运动，形成清晰的记忆清晰度，然后逐渐加快到每分钟120拍，但仍要保持良好的姿势；

（2）左手按弦要到位，使用指关节力度按弦，在左手运动中保持左手各手指的舒展和放松；

（3）右手要特别注意拨片触弦要少，幅度要小，力度要轻，坚决去掉右手腕用力的现象，建立意识对右手动作的控制，形成习惯；

（4）当用比较快的速度演奏时，仍然要做到这样，每天练习10~15分钟，坚持一个星期左右。

2. 左右手的每日练习，半音阶手指体操（节拍器40~180拍）

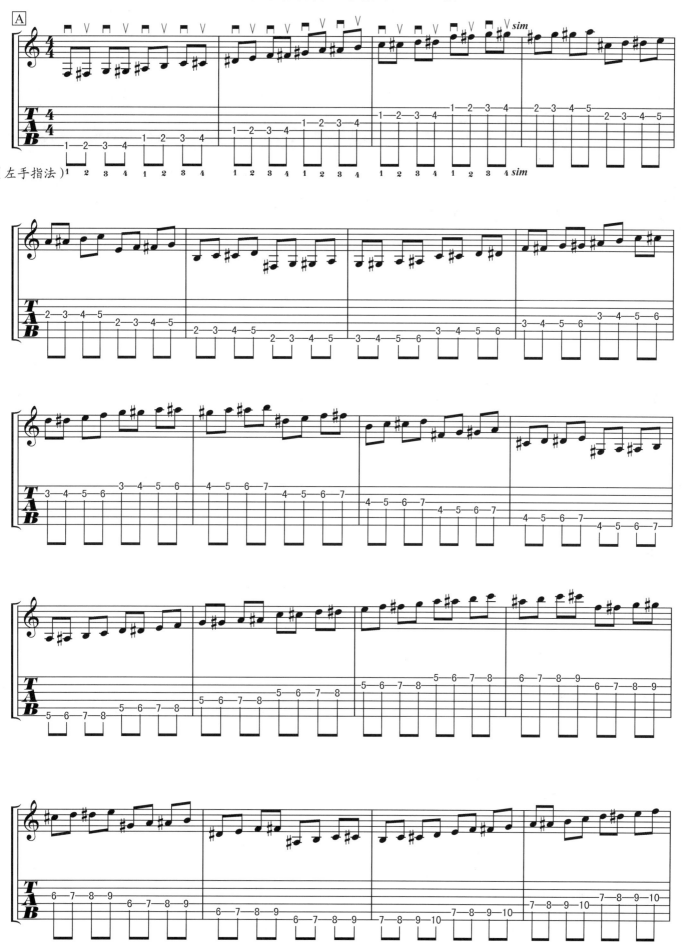

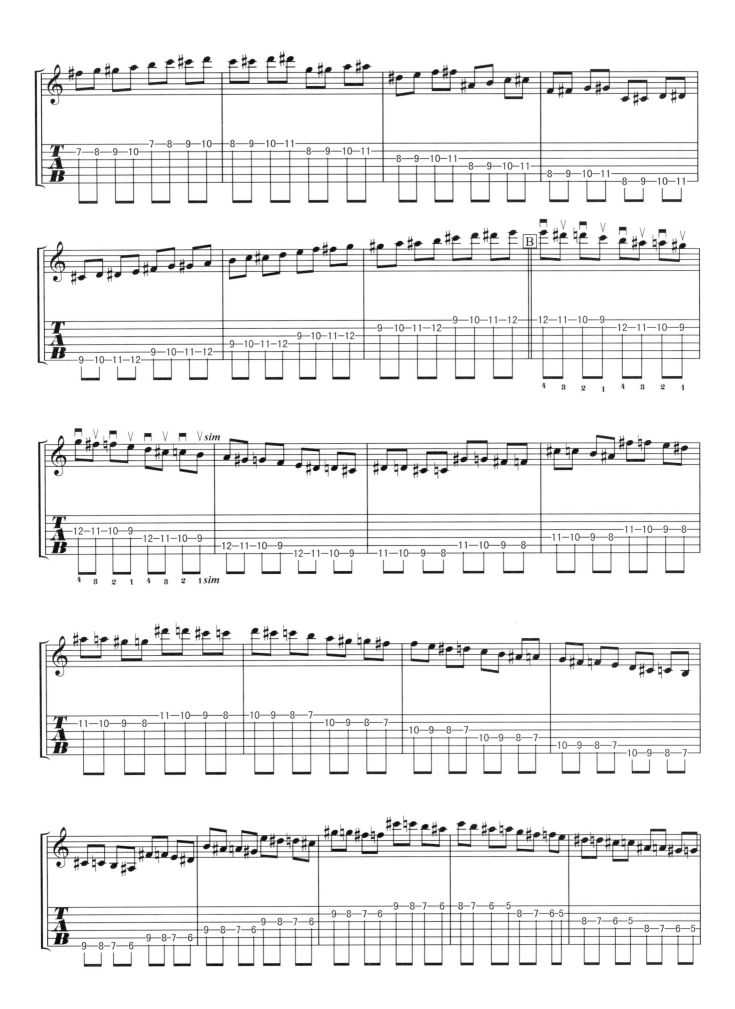

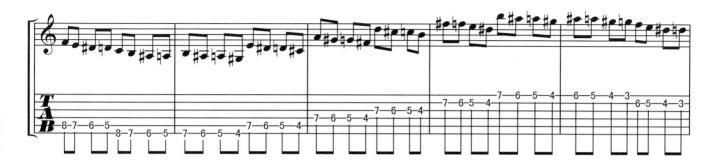

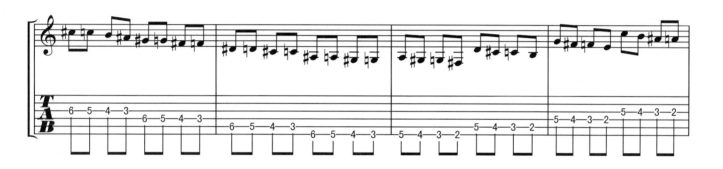

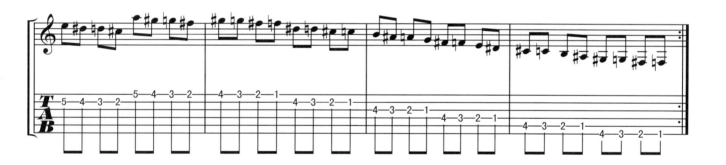

[练习提示]

（1）先用每分钟40拍的极慢速度练习，拨片全部使用下拨，获得稳定性和熟练度，注意左右手都要放松；

（2）等放松、熟练后，再以每分钟62拍 → 72拍 → 96拍的速度做递增练习，注意越快越要放松；

（3）在96～120拍范围内的练习很轻松后，再分别以每分钟120拍 → 72拍 → 140拍 → 96拍 → 160拍 → 120拍 → 172拍 → 160拍 → 180拍的反速度练习。

3. 左右手纵向协调手指操（节拍器40~180拍）

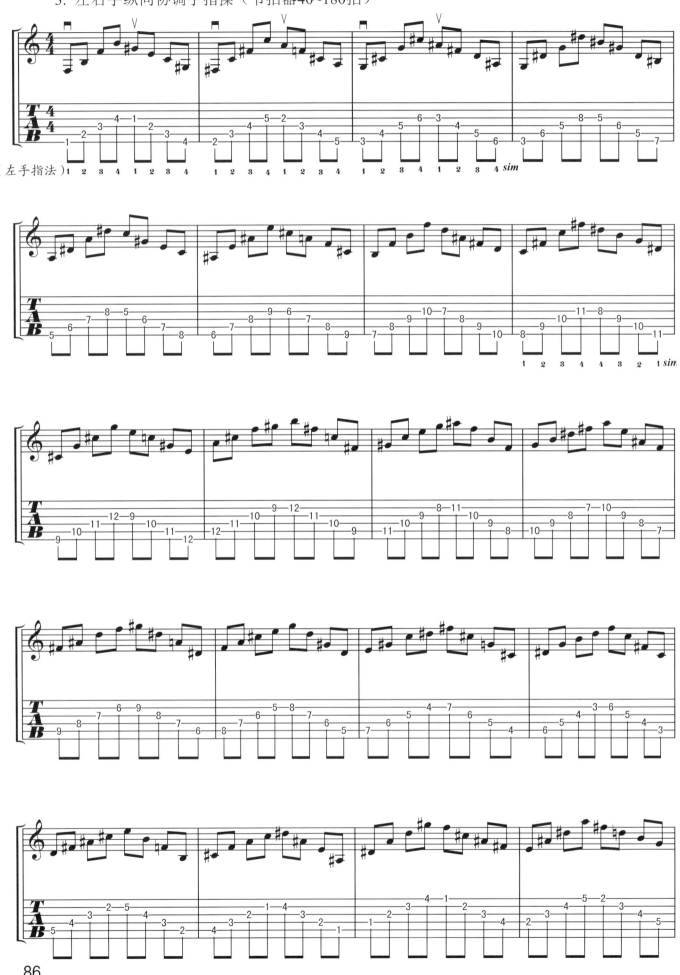

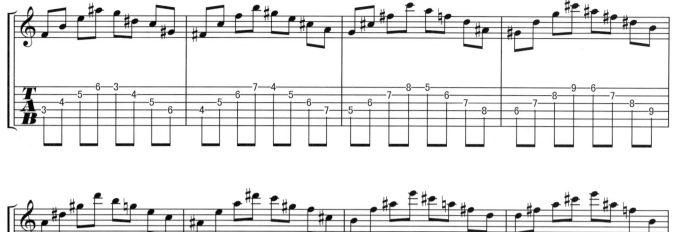

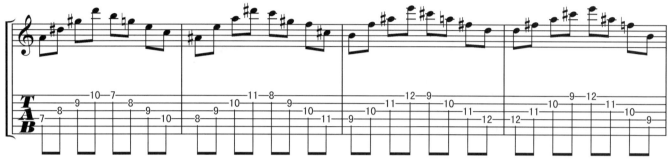

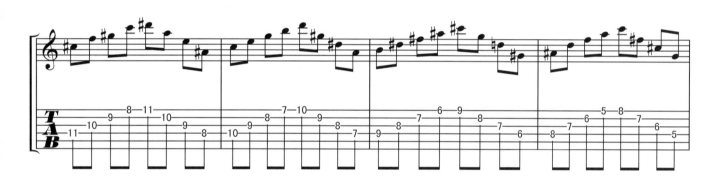

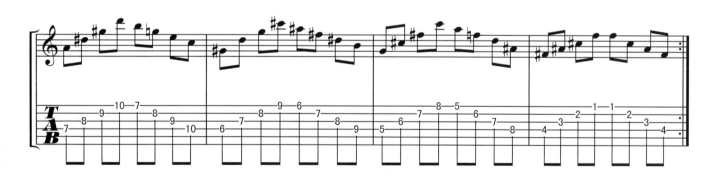

[练习提示]

（1）拨片全部用下拨，以较慢的速度获得稳定性和熟练度；

（2）全部用下、上拨，以中等的速度练习，获取稳定性和协调性；

（3）拨片用下、下、下、下、上、上、上、上的方式慢速练习，拨片靠弦，以非常放松的力度，为扫拨打好基础。

4. 滚指练习（节拍器60~120拍）

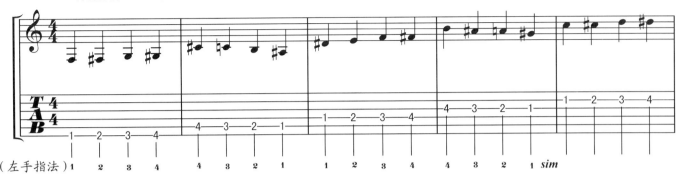
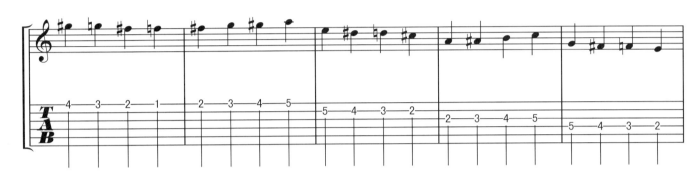
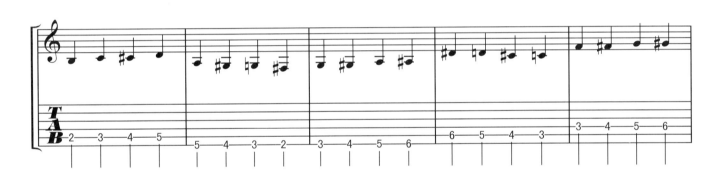
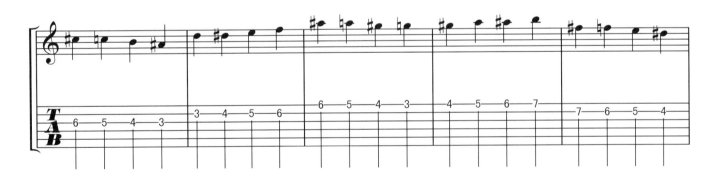
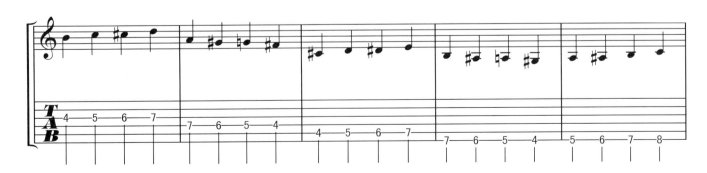

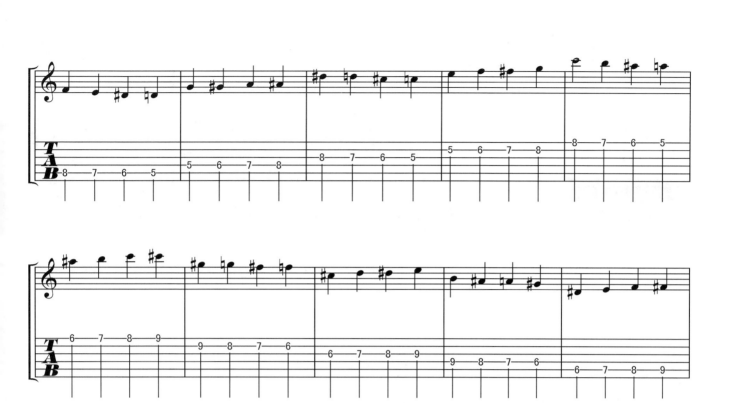
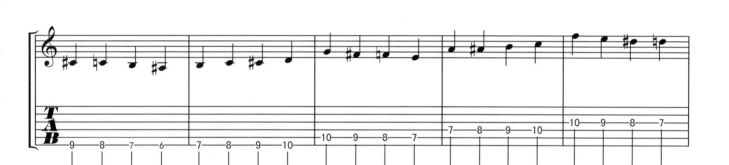
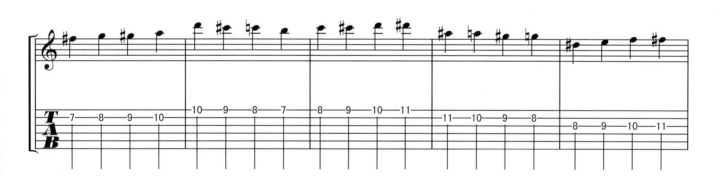
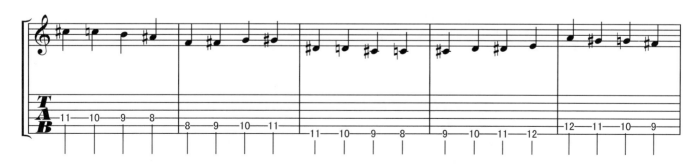

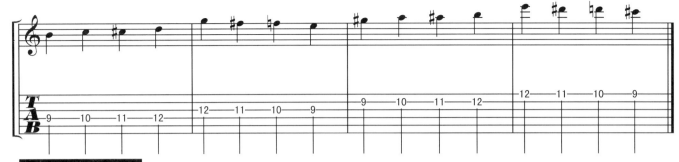

[练习提示]

这是一条在非常轻松的情况下,以"滚指技巧"为主要目的的慢速练习,注意:

(1)全部下拨为主,也可以使用下、上拨交替;

(2)滚指技巧就是左手手指从一根弦移动到另一根弦上时,不要抬指,直接滚动过去的技巧;

(3)练习时必须要把左手放得很轻,用最小的力气。

5. 手指斜向运动练习(节拍器每分钟60~120拍)

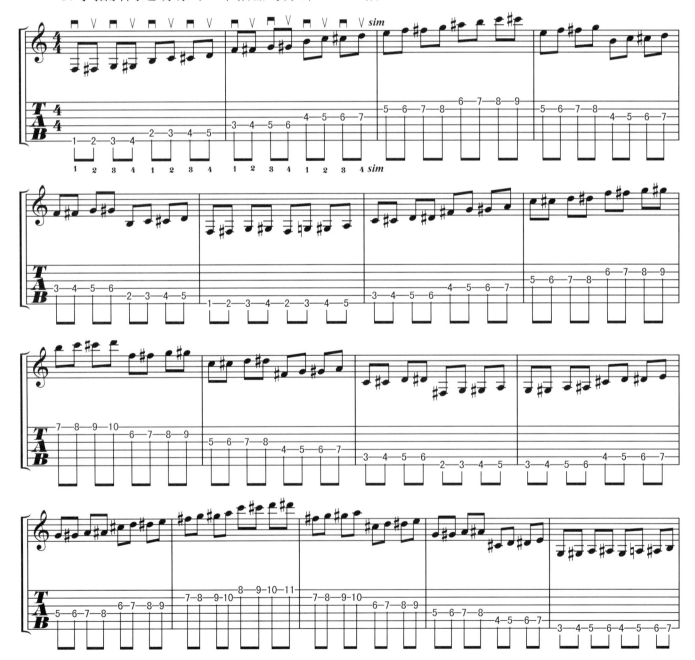

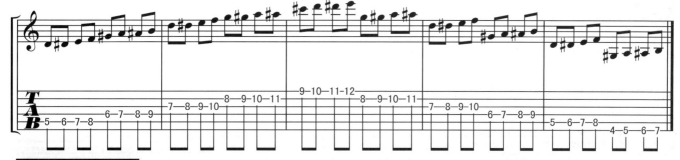

[练习提示]

这是一条斜向运动的练习,要求用中、慢的速度练习。拨片全部使用下、上拨,要特别注意左手手指只用指关节用力。

6. 双手跨弦练习(节拍器每分钟60~120拍)

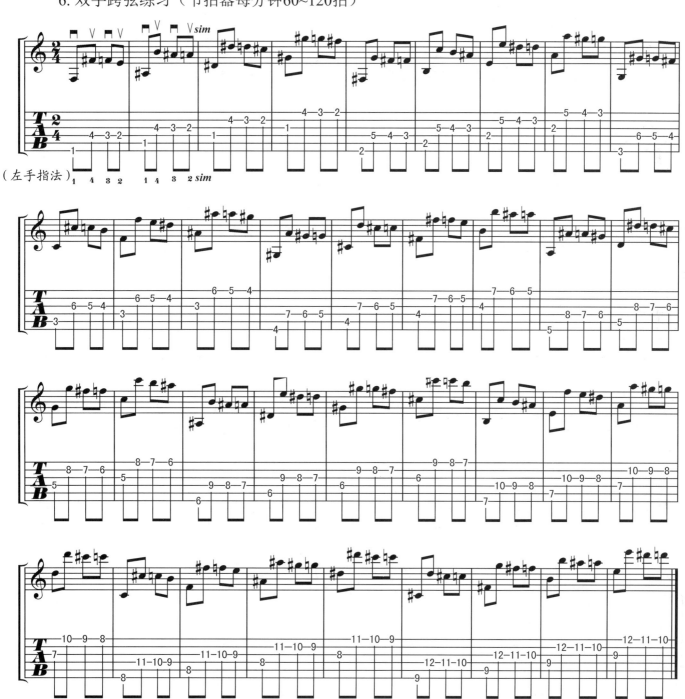

[练习提示]

跨弦就是从这一根弦到另外一根弦的跨越练习,这是一种很重要的练习,要以慢速而非常放松的完成动作,速度过快的练习多半是无效的练习。

7. 双手跨弦练习(节拍器每分钟40~90拍)

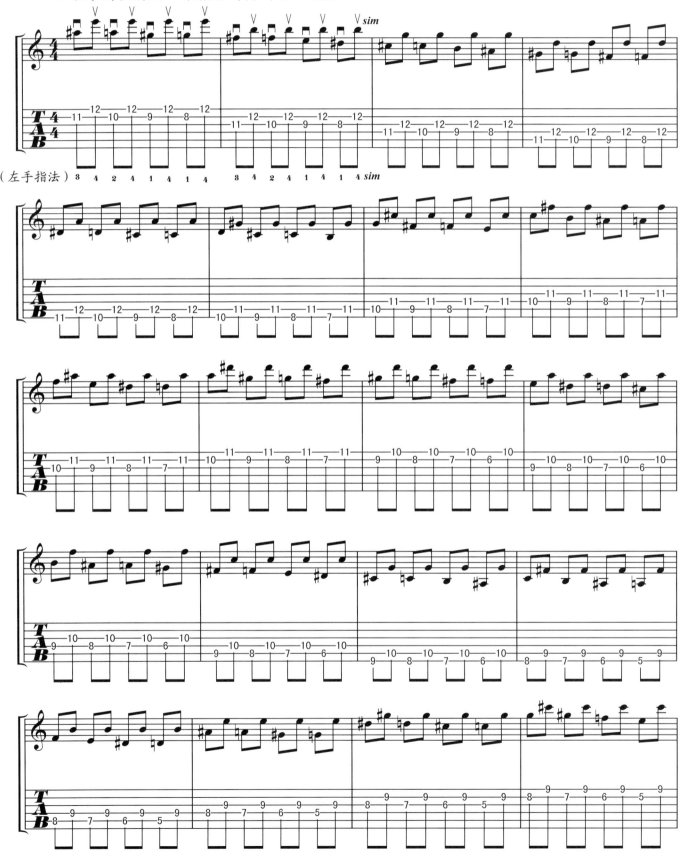

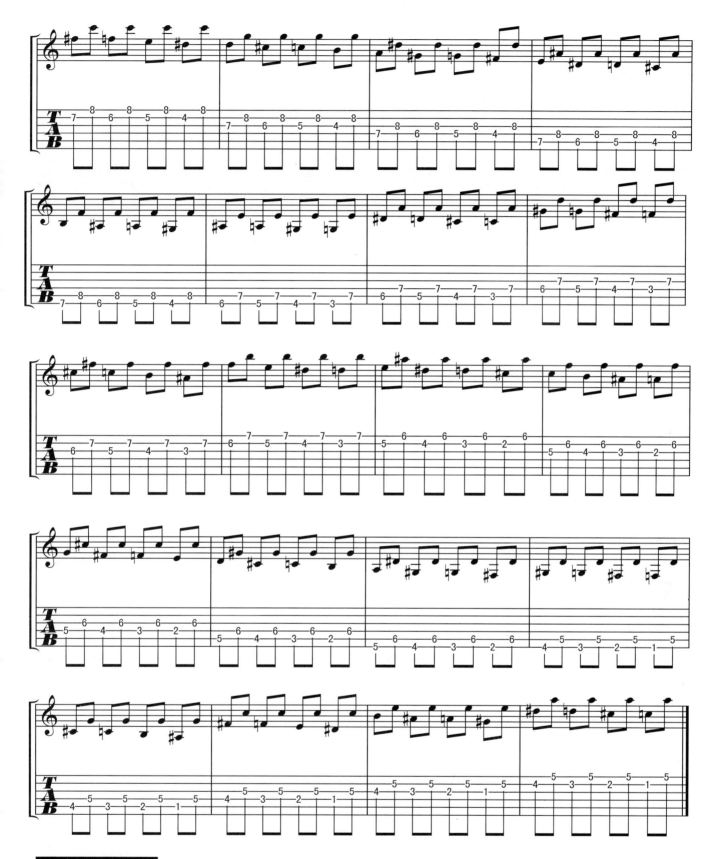

[练习提示]

（1）右手拨片全部用下、上交替拨弦；

（2）初始以40拍的极慢速练习，熟练后以60拍→72拍→86拍→90拍速度练习。

8. 小横按练习（节拍器每分钟60~120拍）

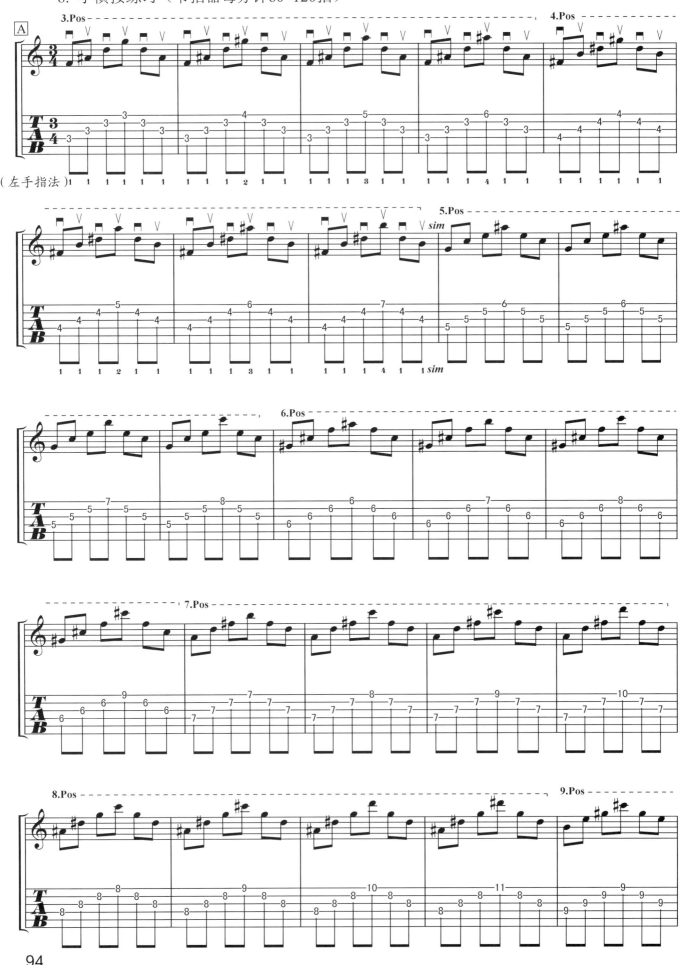

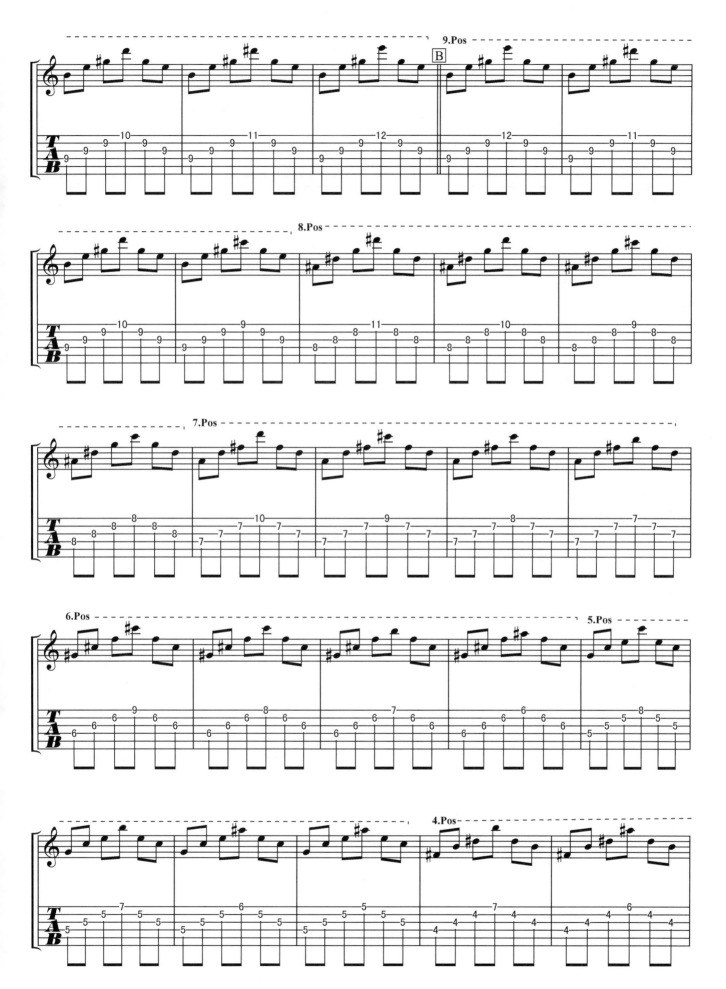

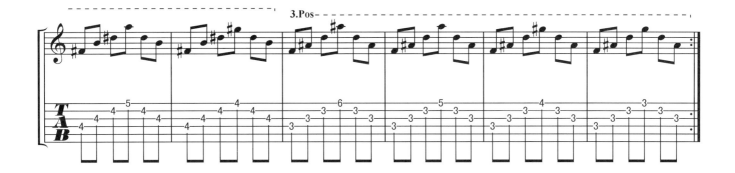

[练习提示]

（1）全部使用小横按，"Pos"表示把位，前面的数字表示品位，如"7Pos"即表示第七把位；

（2）右手拨片全部使用下、上拨，注意手要放松；

（3）先以每分钟60拍起练，逐渐到每分钟120拍；

（4）练习时注意持续反复，以增加手指耐力。

9.双手的节奏能力练习

练习（1）八分音符与十六分音符，拍法： ，拨片法： 。

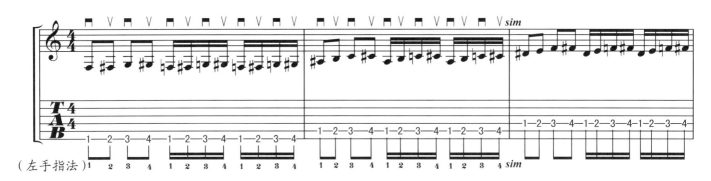

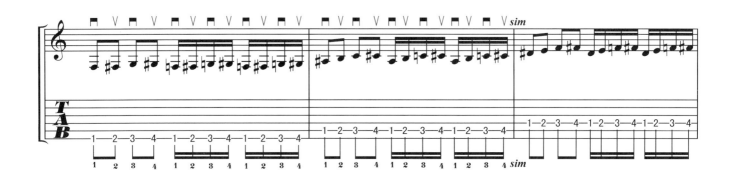

练习（2）八分音符与前八后十六分音符，拍法： ，拨片法： 。

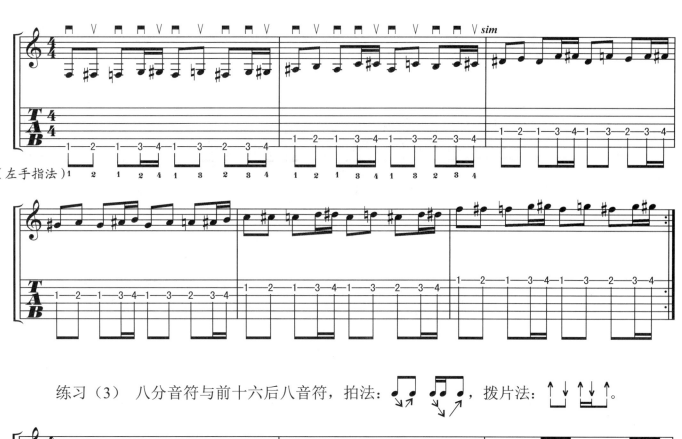

练习（3） 八分音符与前十六后八音符，拍法：，拨片法：。

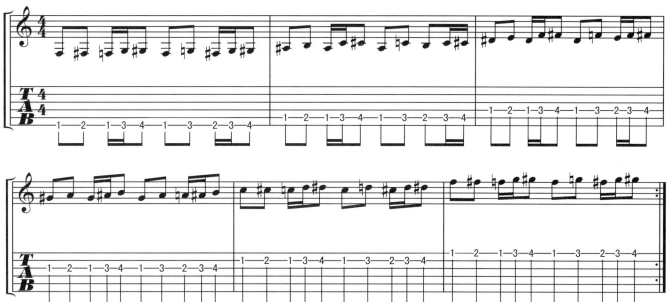

练习（4） 四分音符十六分音符，拍法：，拨片法：。

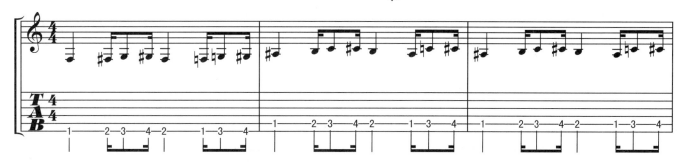

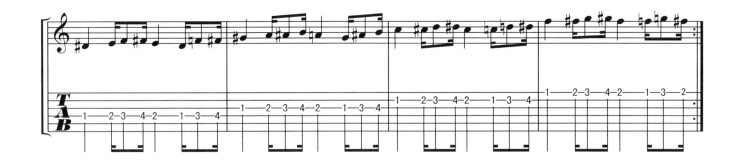

练习（5） 音符混合练习，拍法：

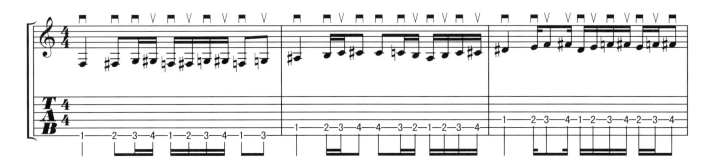

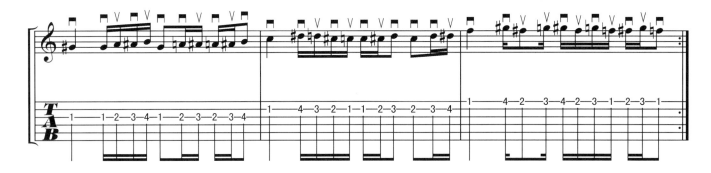

[练习提示]

以上练习先用每分钟40拍速度练习稳定的手指运动，再以每分钟60拍的速度进行巩固，最后以每分钟90拍的速度练习反应能力。

先单独每条练习，最后用同一速度把五条练习连起来，注意反复和持续。

10. 绕手练习，对手指的能力是一种很好的练习，请先从慢速开始。

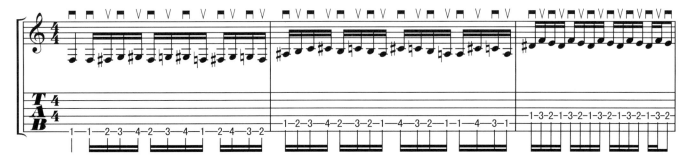

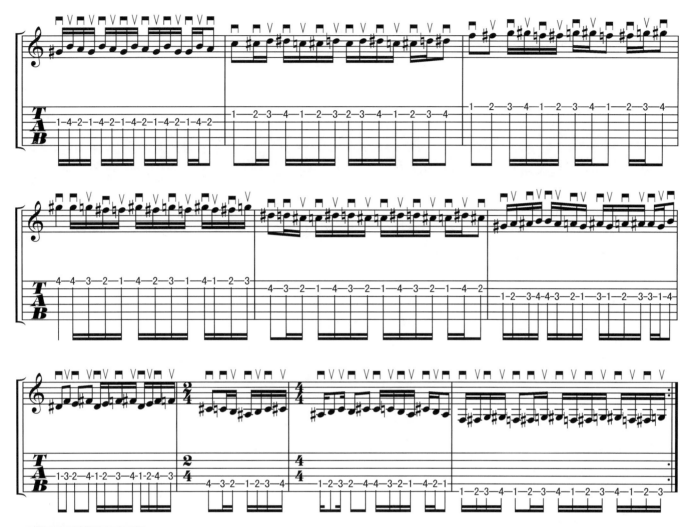

[练习提示]

本条练习对左手的反应能力和节奏能力非常有帮助，先用每分钟40拍→60拍→72拍→96拍的速度做递增练习，每次练习要持续3~5分钟为宜。

第四节 音阶与音阶模块

音阶是构成音乐的基本元素，也是掌握电吉他演奏的重要基础。就像学习电脑必须要掌握键盘输入法和功能键一样，音阶在电吉他指板上的排列和分布，既是音乐的平台，也是演奏的平台，是学习电吉他演奏所必须掌握的。

一、音阶在电吉他指板上的规律

音阶在电吉他指板上的排列分布是有规律的，单凭机械的背诵不仅很难掌握，而且也不符合音阶应用的规则，记住音阶在指板上排列的规律和方法，才能从根本上理解和形成记忆。

1. 全音、半音定律

音阶在电吉他指板上排列的基本规律是：全音之间隔一品、半音之间相邻。

比如，我们随意把一根弦上的任意一个品位当做音阶的某个音，其排列规律是：

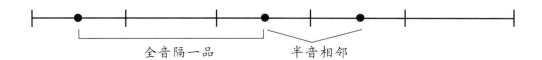

比如，我们把电吉他六弦一品当做音阶的主音"do"，那么，音阶在该弦的排列是：

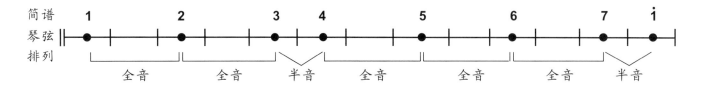

这样，我们即可掌握任意一条弦上横向的排列关系。

2. 五品跳转定律

每根琴弦的音到第五品位置，即可跳转到相邻一根弦上的空弦音，如果是六品位置，可跳转到相邻一根弦上的第一品位置。如果是七品位置，可跳转到相邻一根弦上的第二品位置……其余类推，这个规律我们叫做"加五定律"。

这是根据吉他调弦法总结出来的一个规律，如：

⑥弦五品的音 ══ ⑤弦空弦音；
⑤弦五品的音 ══ ④弦空弦音；
④弦五品的音 ══ ③弦空弦音；
③弦五品的音 ══ ②弦空弦音；
②弦五品的音 ══ ①弦空弦音。

通过上述表示我们发现，除③弦和②弦是个特殊例外之外，其他两弦之间都是"五品等音"，③弦和②弦是"四品等音"，你要牢牢记住吉他②弦的音是从吉他③弦第四品调出来的，其余两根弦之间都是从第五品调出来的，吉他③弦和②弦的关系是个例外，记住并理解上面所述非常重要。

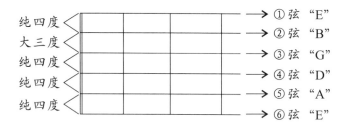

也就是说，除③弦与②弦之间是大三度音程关系之外，其他两弦之间的空弦音关系都是纯四度关系，③弦与②弦之间若形成纯四度关系，则必须把②弦的音位升高一品。

"加五定律"在电吉他指板上基本的排列是：

二、电吉他音名位置

要想掌握各种音阶，必须先记住电吉他音名位置图，掌握音名位置后，就具备可以掌握各调音阶的基本条件了。如"1=C"，就是把"C"当"1"，十分方便。

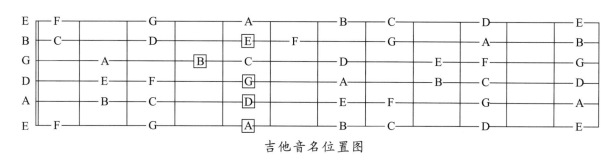

吉他音名位置图

通过上图，我们必须理解并且记住以下几点：

1. 全音、半音关系及其排列，这是正确记忆音阶排列的前提；

2. 电吉他六根弦的空弦音，这是按全音、半音关系推导出每根弦每个音的前提；

3. 记住上图带"□"的音，这是掌握从这根弦的音跳转到相邻另一根弦的前提；

4. 把任意一个音当成音阶的第一个音"1"，完成下面的音位填充。

1=E：即把"E"当做"1"，用简谱排列出所有品位的E调音阶。

↳把⑥弦空弦"E"当做"1"，根据"全半音定律"和"加五定律"推出各弦各品的E调音阶。

1=F：即把"F"当做"1"，用简谱根据"全半音定律"和"加五定律"推导出各弦各品F调音阶。

101

1=G：即把"G"当做"1"，用简谱根据"全半音定律"和"加五定律"推导出G调各弦各品G调音阶。

1=A：把"A"当做"1"，推导出A调全部音阶。

1=B：把"B"当做"1"，推导出B调全部音阶。

1=C：把"C"当做"1"，推导出C调全部音阶。

如果能把上述七个自然音做"1"的音阶全部正确推导出来，那么，就说明你对音阶的排列方法掌握了。

当把上述七个调音阶推导出来之后，请再仔细把所有的调式比较一下找出如下几条基本规律：

（1）找到各调音阶排列模式相同，位置不同的地方；

（2）按"平行移动"指板的方法，把C调音阶全部逐品上升，发现有什么规律；

（3）找出空弦各音和第十二品各音存在什么规律；

（4）找出呈"模式化"分布的规律（提示：从⑥弦"3""5""6""7""2"开始，把各调音阶图位综合起来看）。

按上述要求找出规律，并做好笔记加以整理，形成一套音阶的记忆推导方法。

三、C调音阶

C调是电吉他的基本调，掌握C调音阶，通过"移调法"，就可以推出其他任何一个调的音阶，这不失为掌握各调音阶的一条捷径。

1. C调音阶全音位图

C调音阶是根据"1=C"推导出来的，它是电吉他的基本音阶：

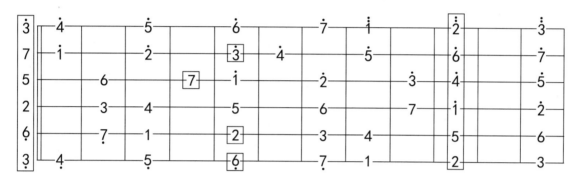

2. C调音阶记忆的关键音练习

所谓"关键音"，就是一个把位音阶中的第一个音，记住这个音，后面的音就可以按全、半音关系推出来。在C调音阶中，记忆的关键音用"□"表示，它们集中在六根弦的空弦、第五品和第十品的位置。如图：

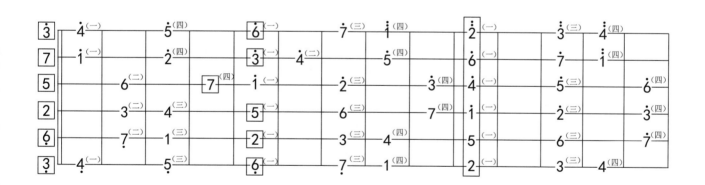

[注] 上图带"□"的音表示记忆"关键音"，号内的中文数字括"（一）、（二）、（三）、（四）"分别表示左手食指、中指、无名指和小指。

3. C调"记忆关键音"请做下面练习：

（1）音阶横向练习与关键音记忆能力练习（节拍器每分钟60拍）：

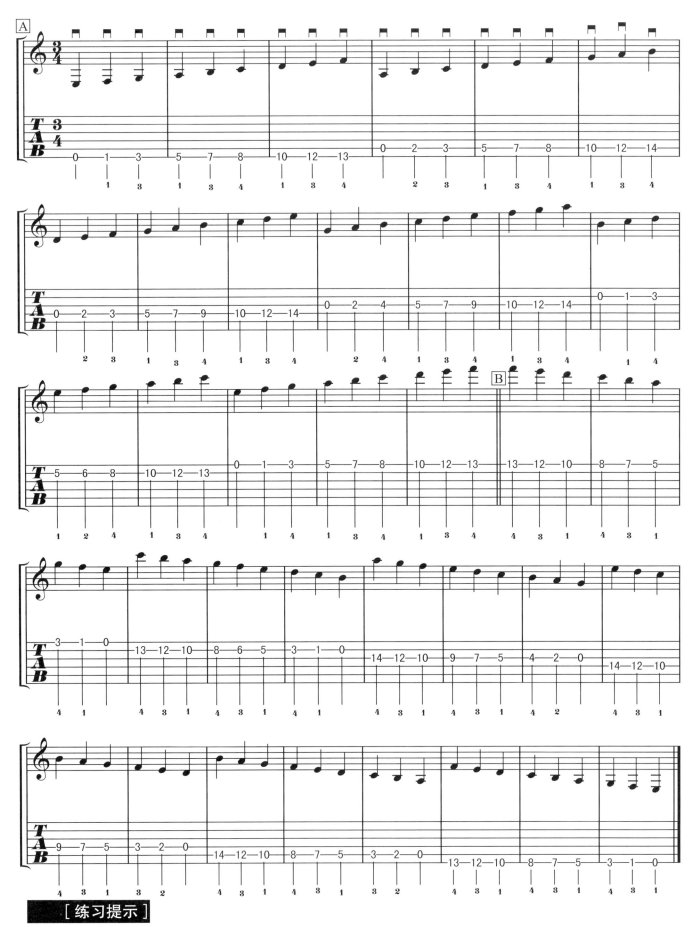

[练习提示]

（1）以唱名为先导，边唱出音的名字边练习，结合位置记忆；

（2）按3/4拍"强、弱、弱"的节奏和力度进行练习，记住每个强拍音。

（2）音阶横向练习，保留指和引导指（节拍器每分钟60拍~120拍）：

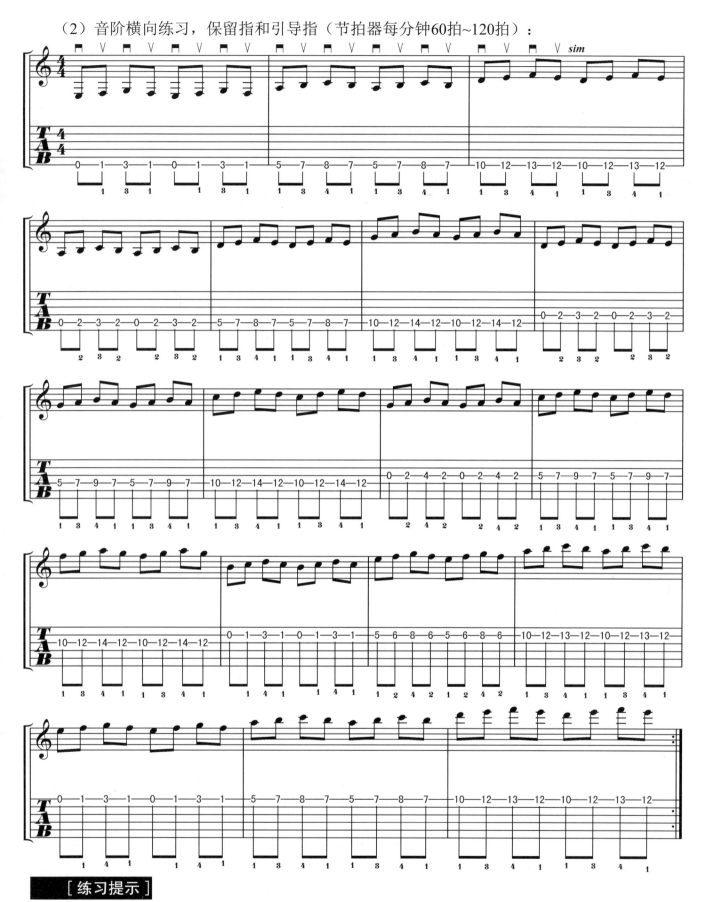

[练习提示]

（1）保留指：来回运动都要使用的手指，在不影响下一个动作的情况下，按在琴弦上不动，叫做保留指；

（2）引导指：左手换把横向移动时，手指紧贴琴弦滑动到下一个把位，这是换把时很重要的技巧叫做引导指。

（3）音阶绕手练习

这条练习稍有难度，要注意每一拍的音序，不能因音序把自己绕晕，建议用每分钟40拍起练，逐渐以每分钟60拍—→72拍—→90拍递增。

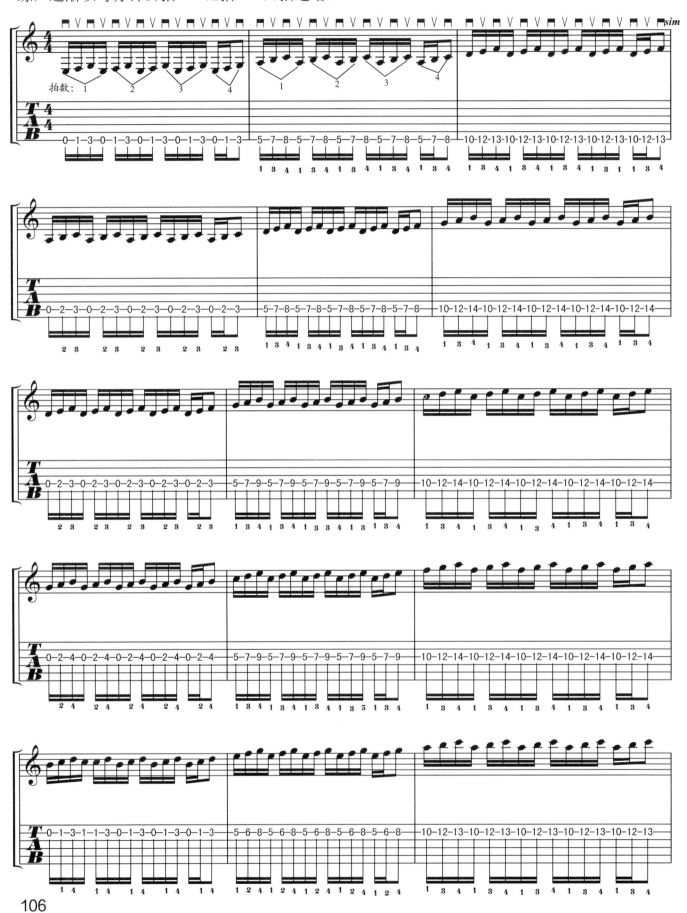

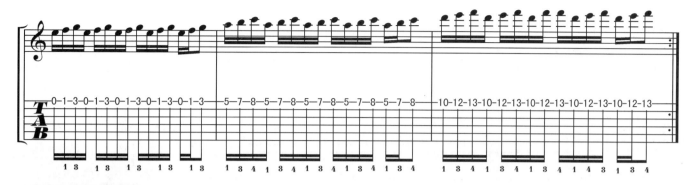

[练习提示]

（1）这条练习的"绕手"之处在于节奏，最好在练习前多读乐谱，默记于心中再开始练习；

（2）在练习时一定要打拍子，否则弹几小节之后，就会被绕晕；

（3）一定要从慢速开始，编者建议用每分钟40拍的速度去练习，这个速度可能慢得折磨人，但也能练习最稳定、最清晰的演奏概念；

（4）左手换把时要用食指做"引导指"，贴着琴弦换把，在换把时不能"跳指"，换把连贯是关键；

（5）一定要用节拍器练习，以每分钟40拍→60拍→72拍→90拍→120拍的速度逐步递增。

4.阶旋转练习，这是一条比较有难度的练习，对提高演奏速度非常有益。

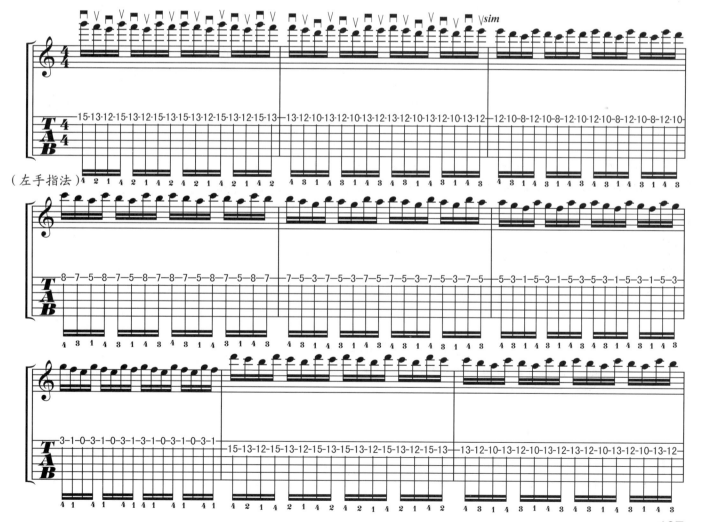

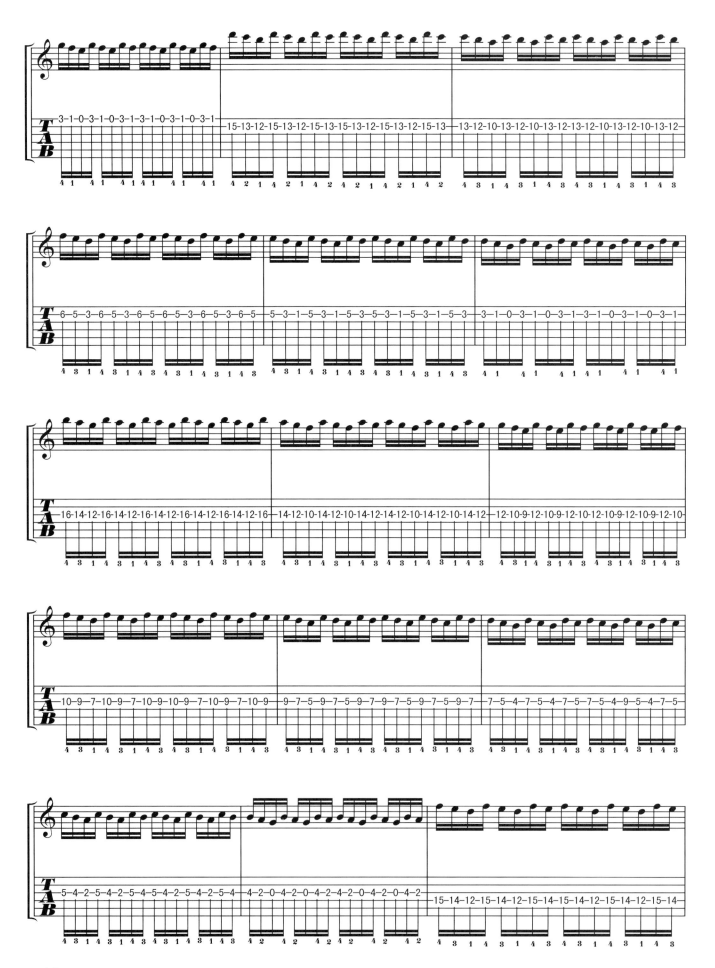

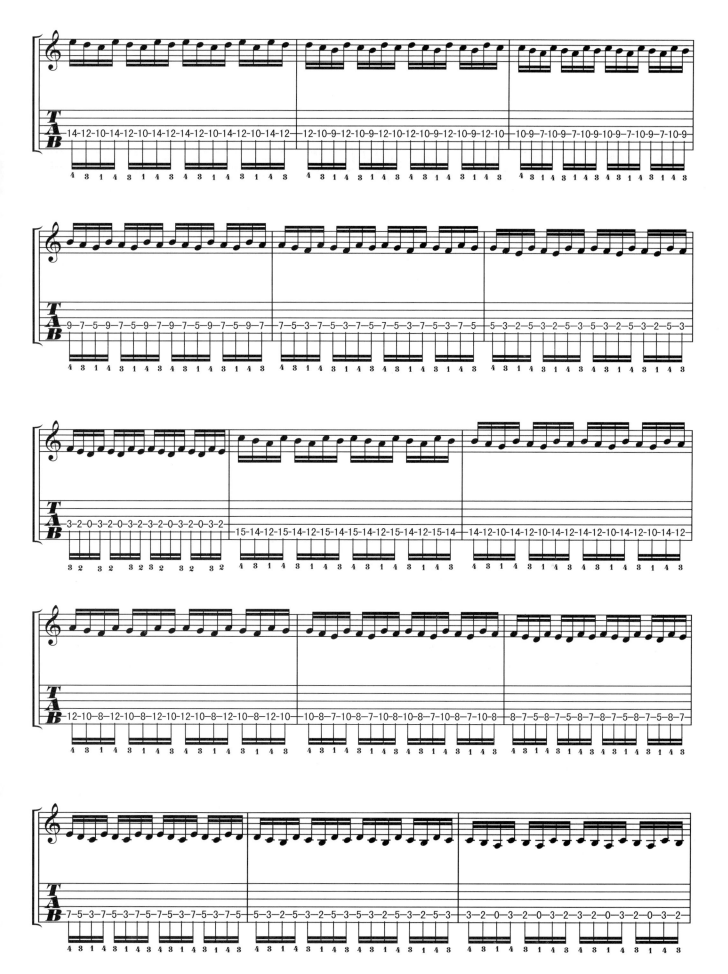

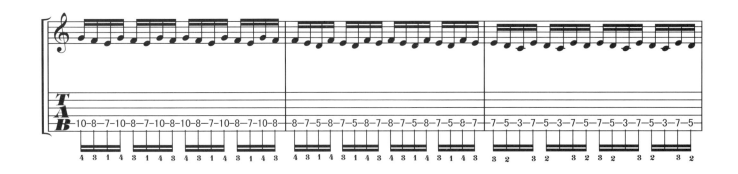

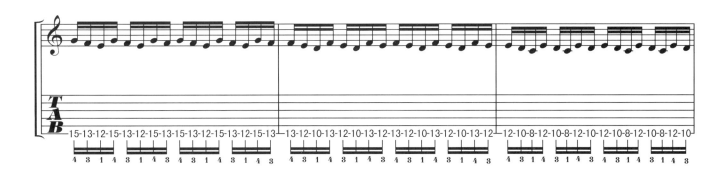

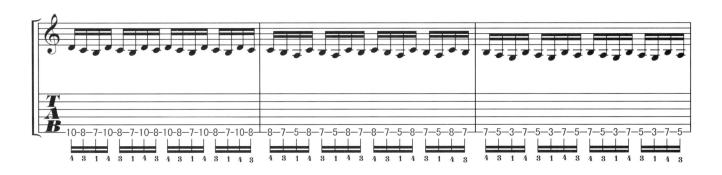

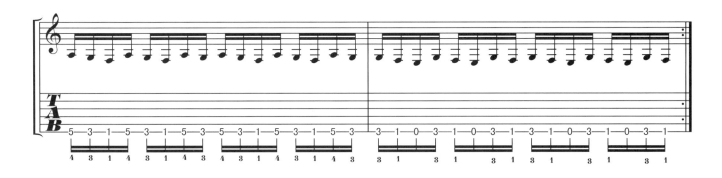

[练习提示]

（1）左手指法要使用"保留指"；

（2）在换把移动时要使用"引导指"；

（3）用较慢的速度开始练习，以每分钟40拍→60拍→72拍→90拍→120拍→140拍的速度逐步递增；

（4）一定要使用节拍器，不能凭感觉。

四、音阶模块练习

1. C调 "3" 音阶练习

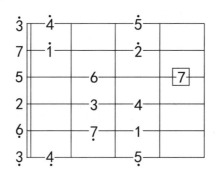

(1) "3" 型音阶基本音位（节拍器 ♩=60~90拍）：

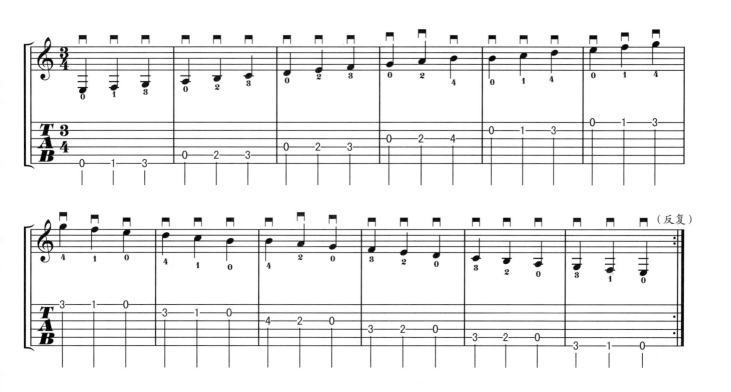

(2) "3" 型音阶循环，是用八分音符下、上拨的方式练习。从 "3" 型音阶的最低起始音到最高音 "5"，然后返回，形成循环（节拍器 ♩=90~120拍）：

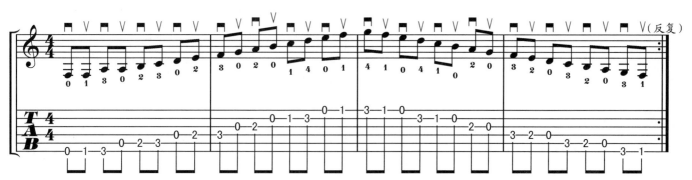

111

(3)"3"型音阶节奏练习：

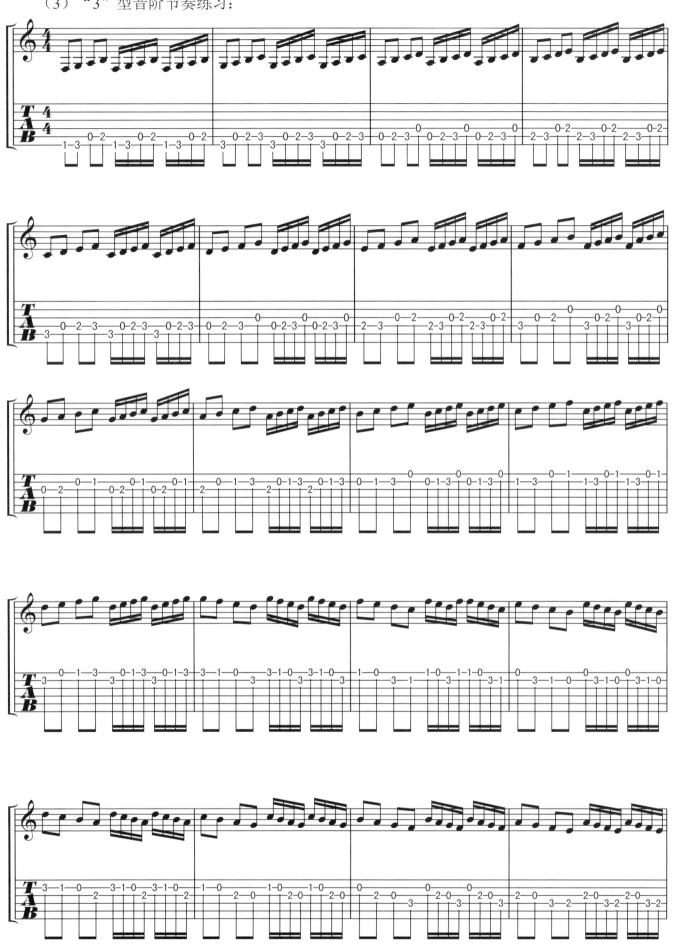

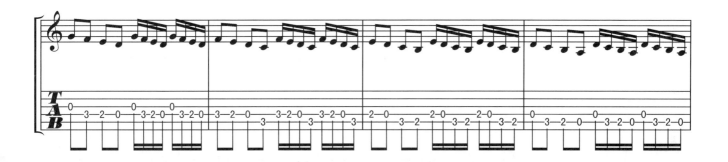

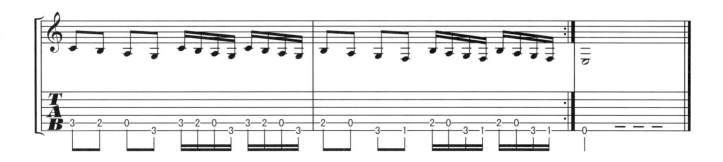

(4)"3"型音阶速度练习(节拍器 ♩=120拍):

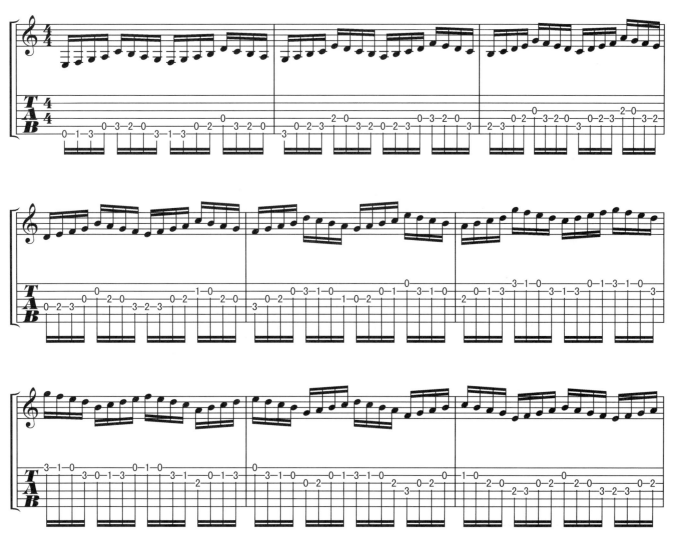

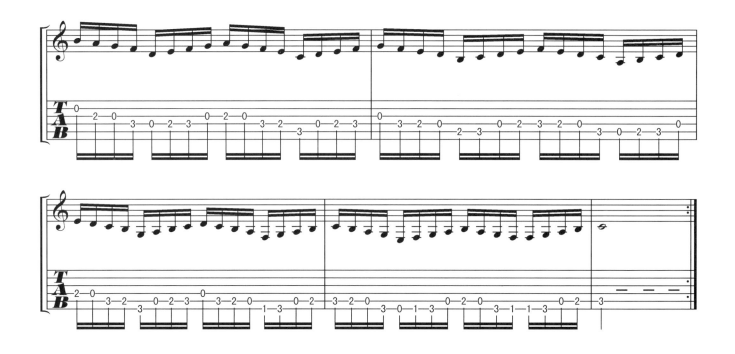

（5）"3"型音阶模进练习（八音模式），全部使用下、上拨，（节拍器♩=120拍）：

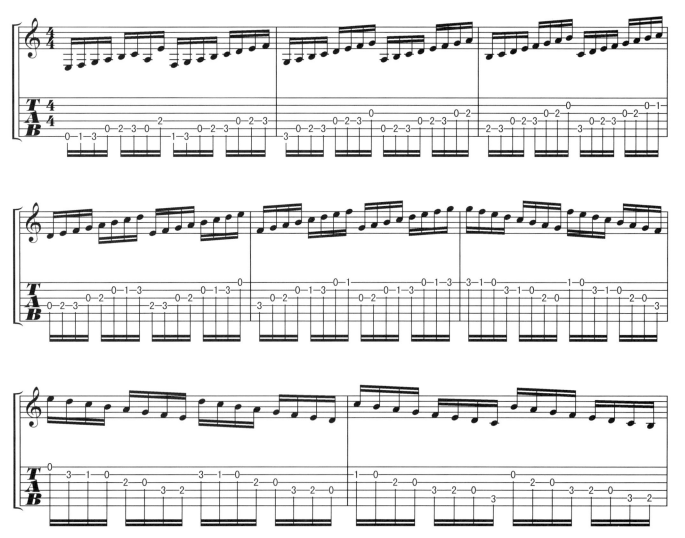

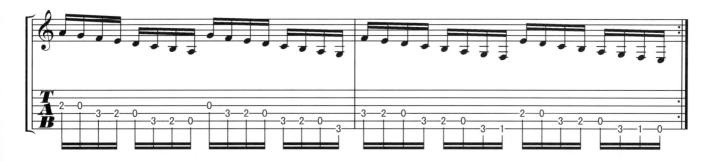

(6)"3"型音阶模进练习(四音模式),全部使用下、上拨(节拍器 ♩=120拍):

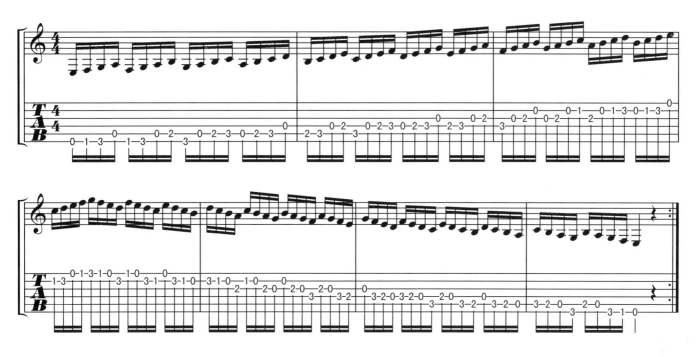

(7)"3"型音阶大调模式(节拍器 ♩=160~220拍):

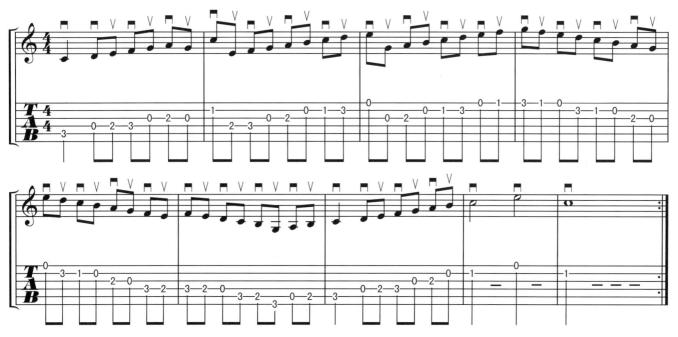

2. C调"5"音阶练习

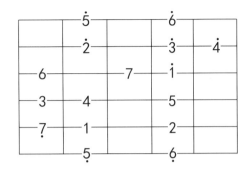

(1) C调"5"型音阶：

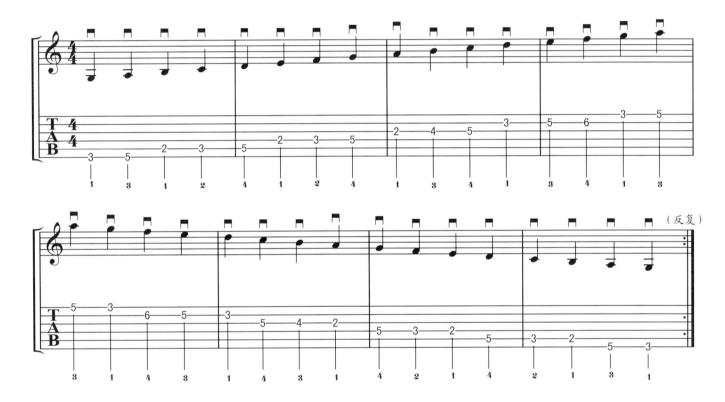

这条练习要用较慢的速度进行记忆，包括唱名位置与指法。

(2) C调"5"型音阶循环练习：

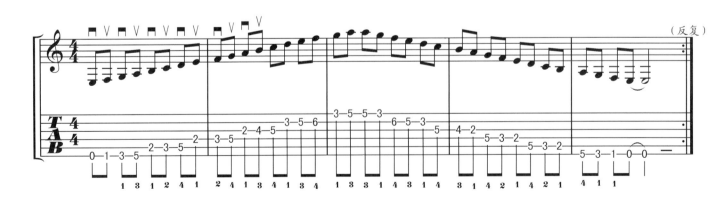

先用每分钟60拍速度做练习，每分钟90~120拍速度做练习，每次练习50~100左右。

（3）C调"5"型音阶节奏练习：

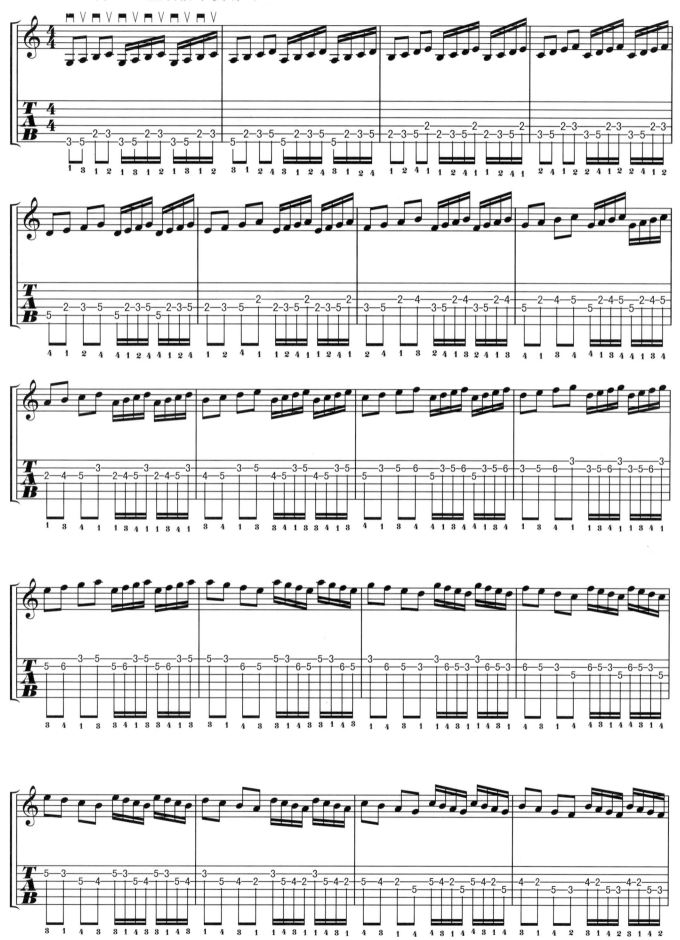

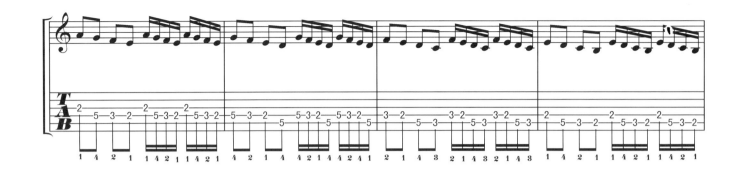

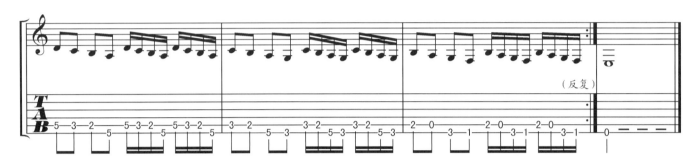

练习时要注意左手的放松，并多加练习，开始时不要追求速度，以每分钟40~60拍的速度练，熟练后再加快到每分钟90~120拍。

（4）C调"5"型音阶模进练习：

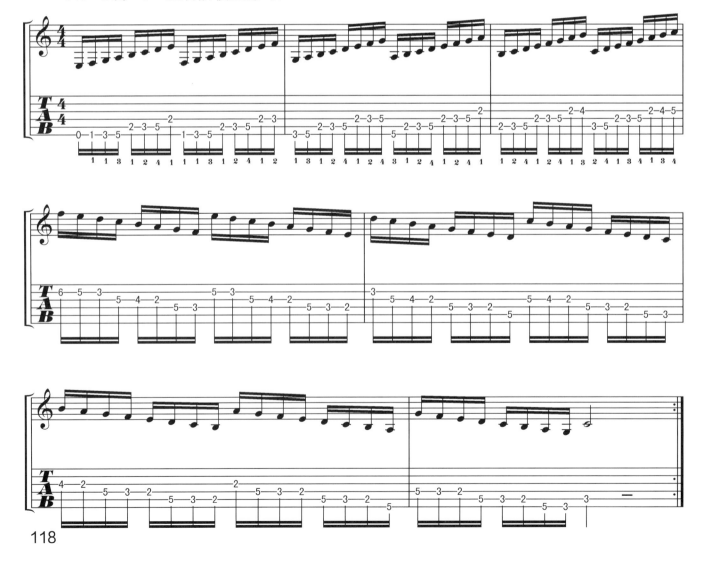

（5）"5"型音阶模进练习（八音模式），全部使用下、上拨：

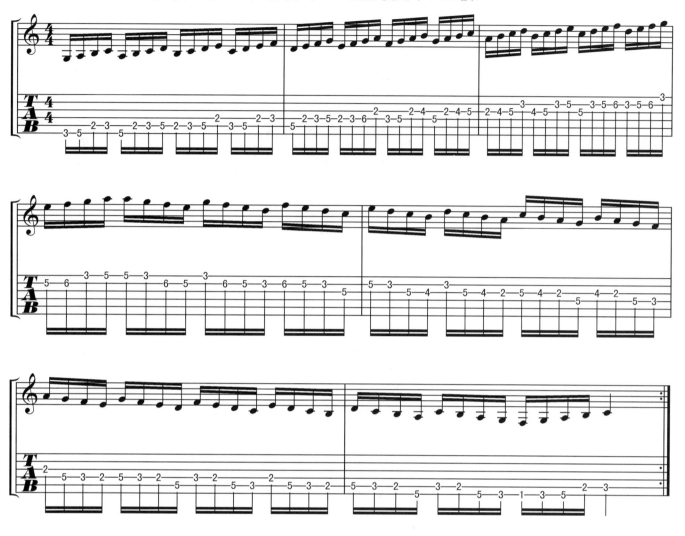

（6）"5"型音阶大调模式：

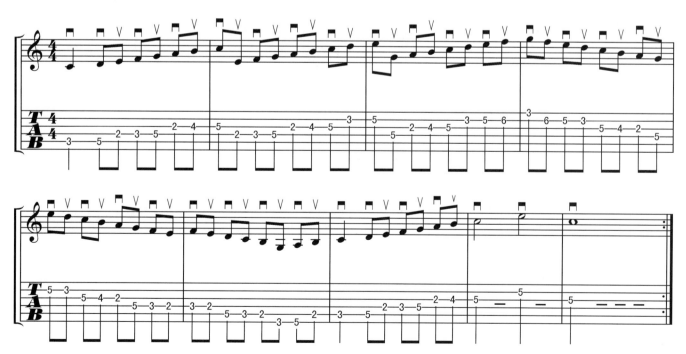

3. C调"6"音阶练习

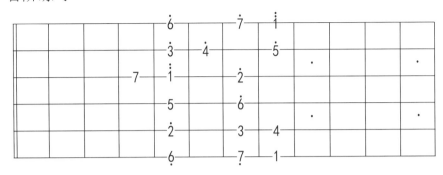

(1) "6"型音阶:

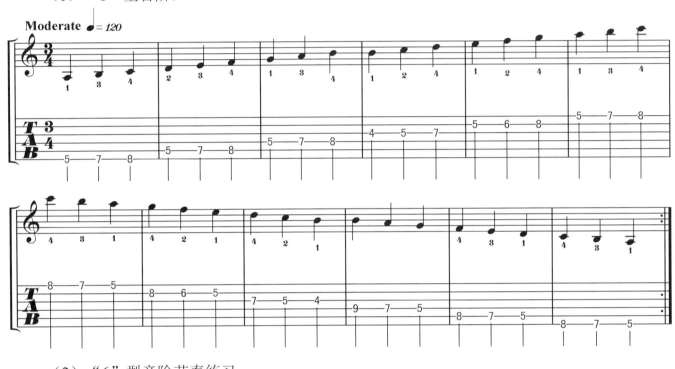

(2) "6"型音阶节奏练习:

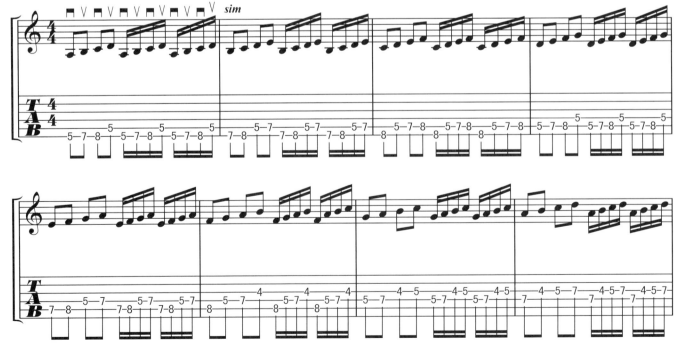

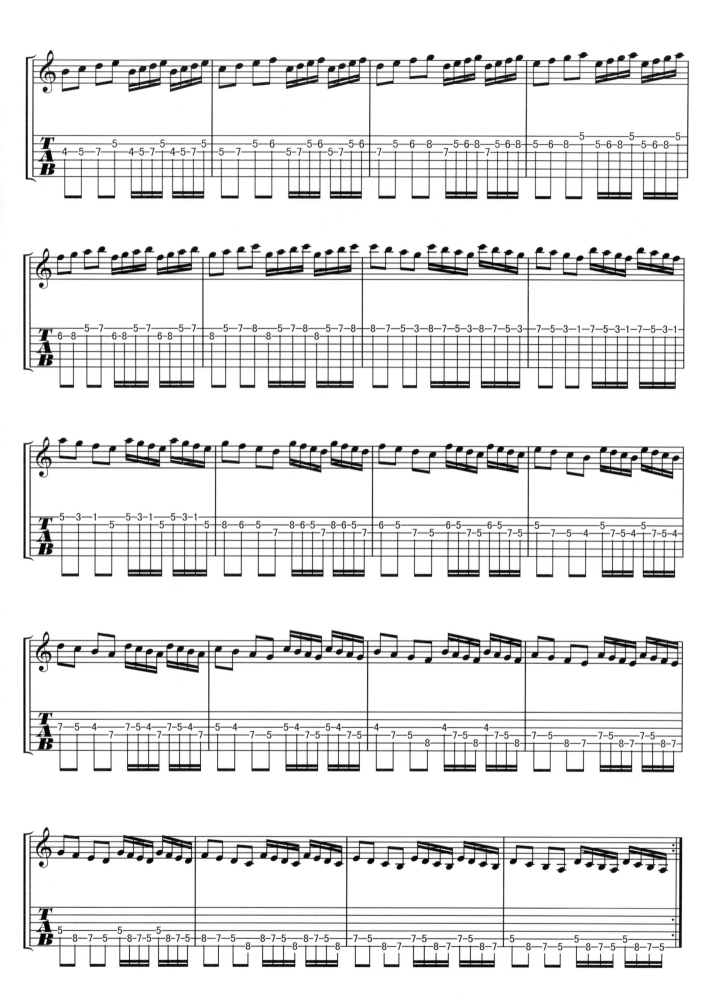

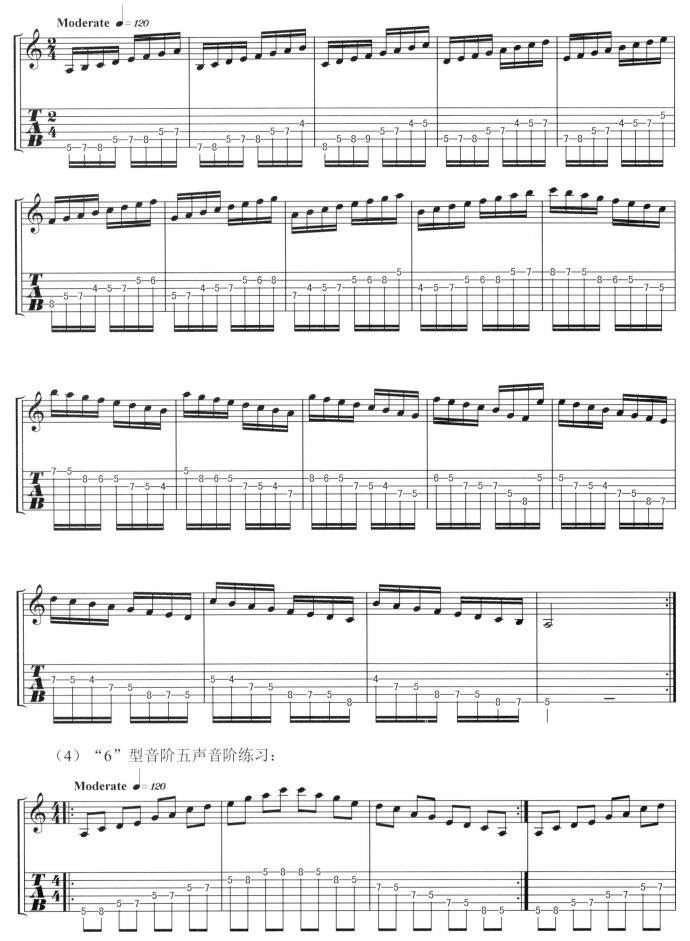

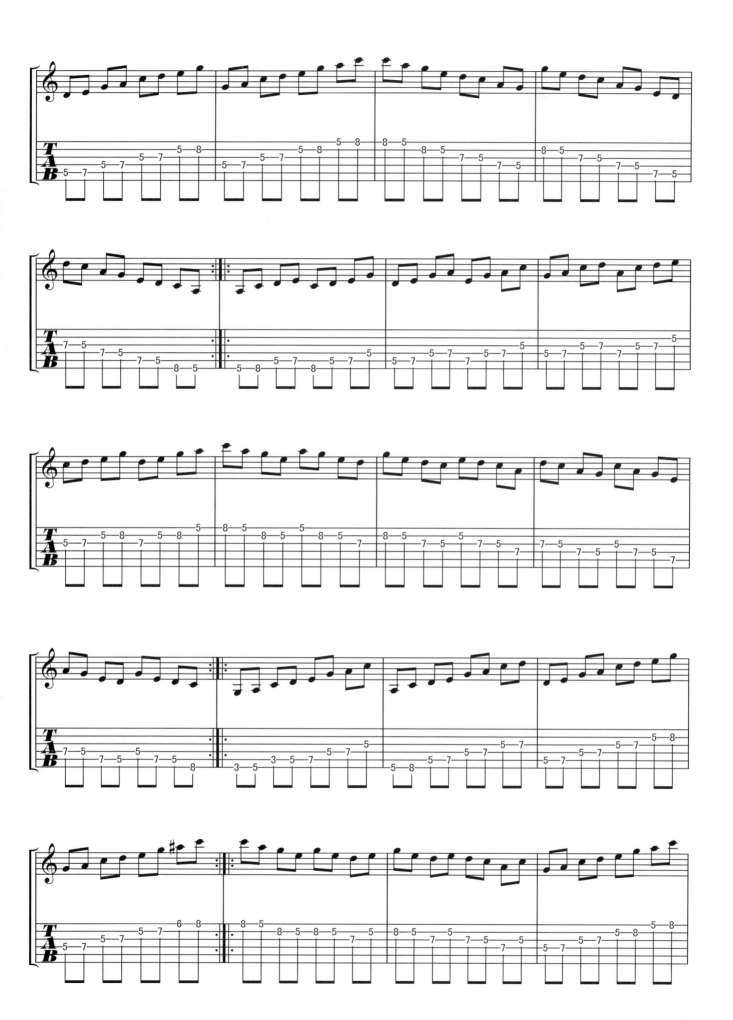

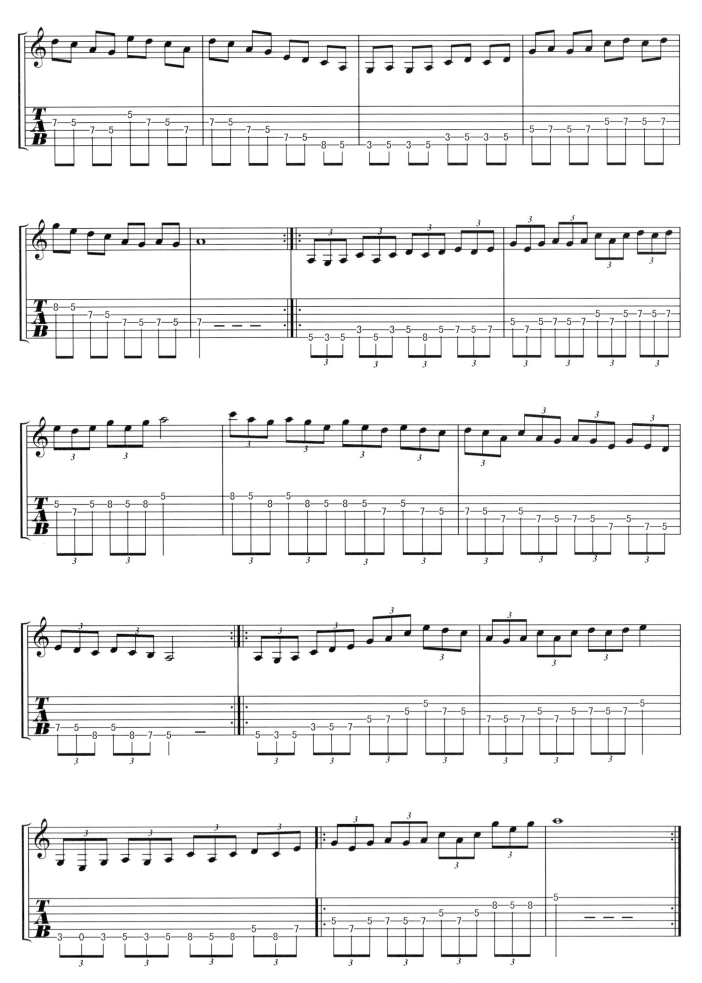

4. C调 "7" 音阶练习

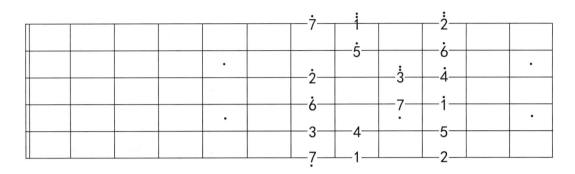

（1）"7" 型音阶，全部使用下拨：

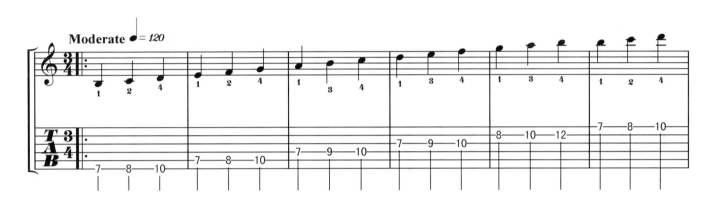

（2）"7" 型音阶循环练习，全部使用下、上拨：

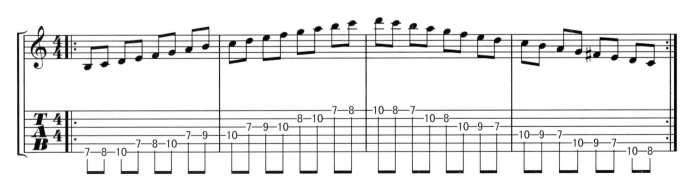

（3）"7"型音阶模进练习（八音模进），全部使用下、上拨：

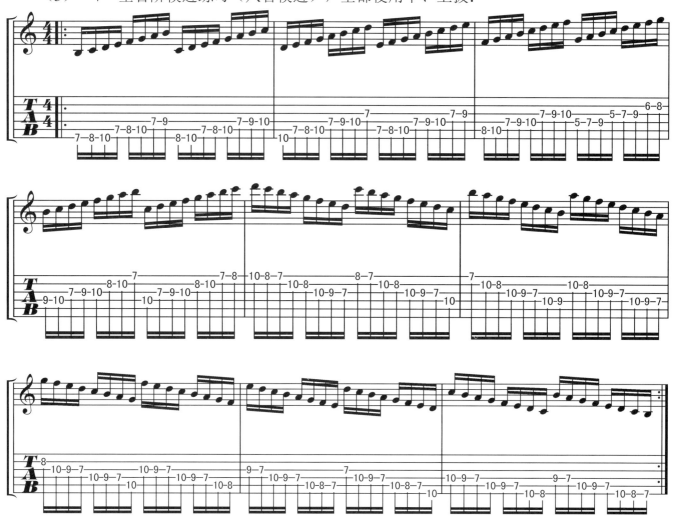

（4）"7"型音阶模进（四音模进），全部使用下、上拨：

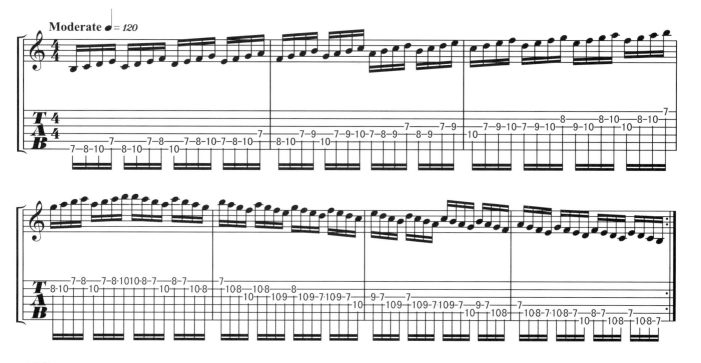

（5）"7"型音阶串把练习：

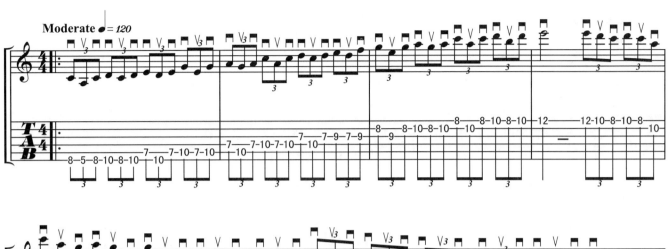

（6）"7"型音阶五声模式串把练习：

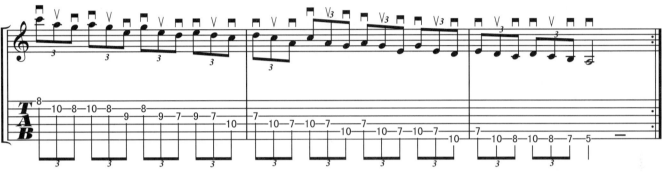

5. C调"2"音阶练习

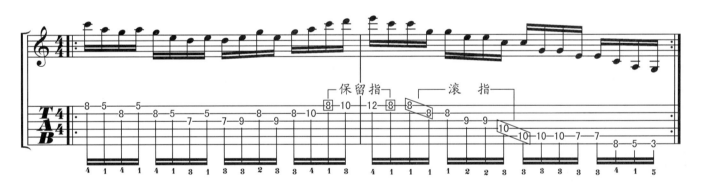

(1) "2"型音阶练习：

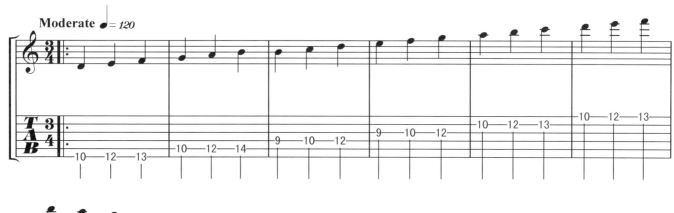

(2) "2"型音阶循环练习：

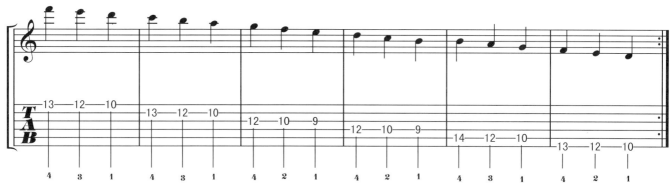

(3) "2"型音阶模进练习，全部使用下、上拨：

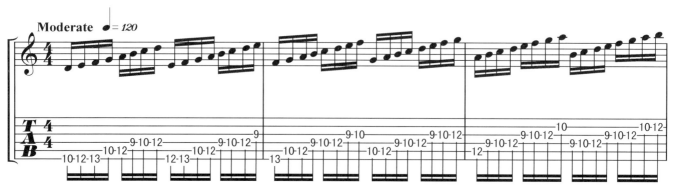

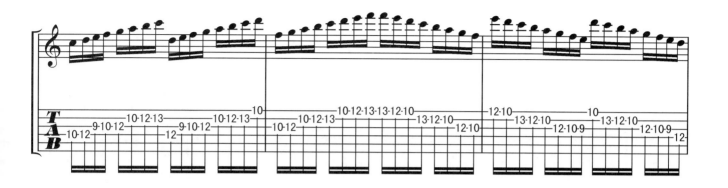

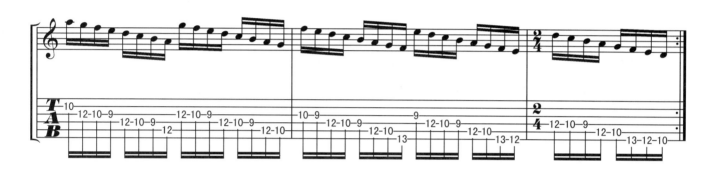

第五节 音阶模块与移调

一、音阶模块

是指音阶在电吉他指板上排列,按纵向与横向的分布,形成的模块叫做"音阶模块"。

音阶模块的排列从第⑥弦某一个音开始,一般不超过四个品位,形成一个"盒子把位",如从⑥弦"3"开始的"3"型音阶;从⑥弦的"5"开始的"5"型音阶;从⑥弦的"6"开始的"6"型音阶;从⑥弦的"7"开始的"7"型音阶;从⑥弦的"2"开始的"2"型音阶,形成规律化的循环模式。如下图:

C调音阶模块

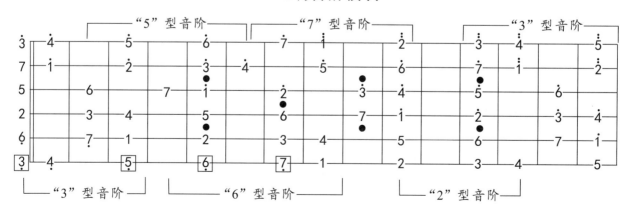

D调音阶模块

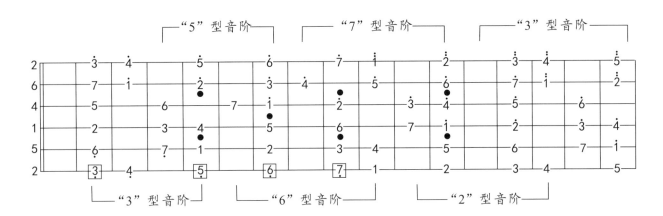

通过上面"C调音阶模块"与"D调音阶模块"的对比我们可以看出,"D调音阶模块"相当于把"C调音阶模块"整体向右平行移动,升高了两个品位的位置,因为"C调"和"D调"之间是全音,所以相隔两个品位。由此我们得出音阶模块的移调规律:

1. 按一个固定调平行移动推出其他调

C调 ⟶ D调:全部向右平移,升高2个品位;

C调 ⟶ E调:全部向右平移,升高4个品位;

C调 ⟶ F调:全部向右平移,升高5个品位;

C调 ⟶ G调:全部向右平移,升高7个品位;

C调 ⟶ A调:全部向右平移,升高9个品位;

C调 ⟶ B调:全部向右平移,升高11个品位。

由于12品位的音和空弦把位的音成八度关系,我们可以把移调后第十二品的音,看做是和空弦把位形成循环。如图:

上图表示:假如把吉他指板弯曲成一个"圆",那么从12品到空弦正好形成一个循环。

2. 从已知的一个调,平行移动推出其他调

假如现在我们已知C调"6"型音阶,把它全部向右移动升高一个品位,成为"♯C"调,再移动一个品位,到第七品成为D调。如下图:

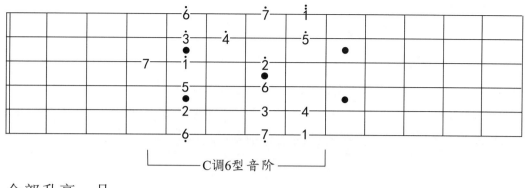

全部升高一品

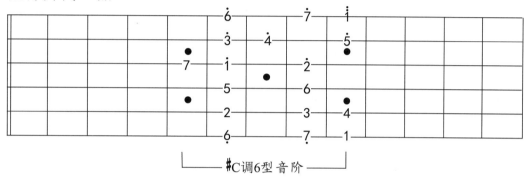

全部升高二品

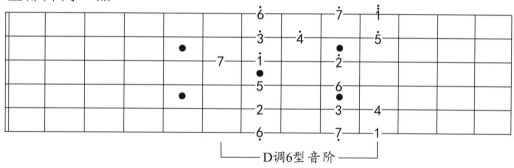

其他调式音阶模块的移动道理相同。移动后的排列和指法并没有变化，只是位置改变了，这就是"音阶模块的移调方法"。

音阶的移调要注意以下问题：

（1）全音调式升高两个品位，半音调式升高一个品位；

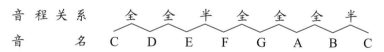

（2）如果使用空弦音阶模式移调，则必须把空弦位置当做一个把位；

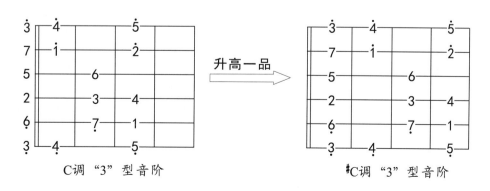

131

（3）移调后的左手指法不变。

3. 音阶的移调要注意以下问题

（1）全音调式移动升高（或降低）两个品位；半音调式移动升高（或降低）一个品位；

（2）如果空弦音阶模式移调，则必须把空弦位置当做一个品位移动；

（3）移调后的左手指法不变，但如果是空弦音阶模式或含空弦的把位，则要把空弦安排上指法而产生指法变化，这个从音阶练习中就可以体会到。

二、电吉他所有调式的音阶指板图

1. C调

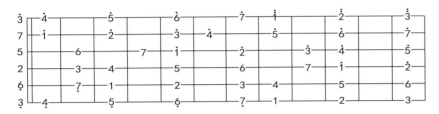

2. ♯C调（♯C=♭D）

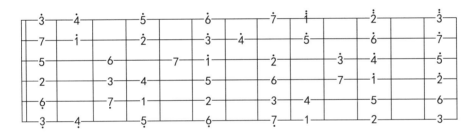

3. D调（相当于把C调音阶升高两个品格）

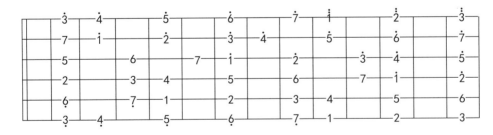

4. ♯D调（♯D=♭E）

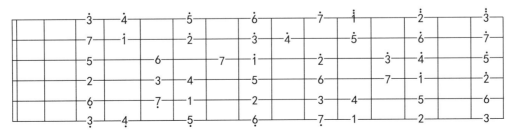

5. E调（相当于把C调音阶升高四个品格）

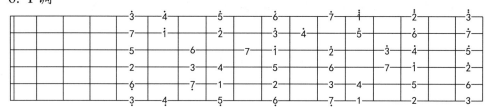

6. F调

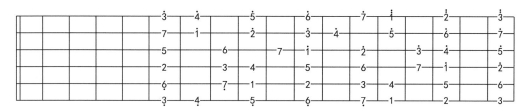

7. ♯F调（♯F=♭G）

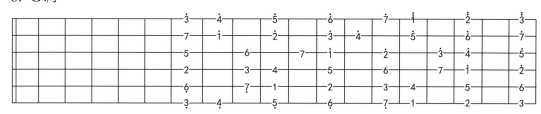

8. G调

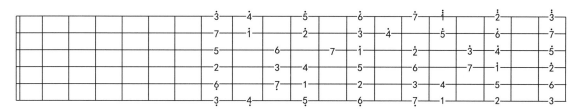

9. ♯G调（♯G=♭A）

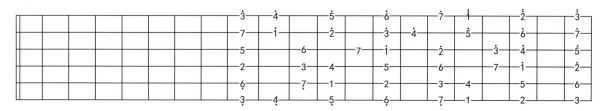

10. A调

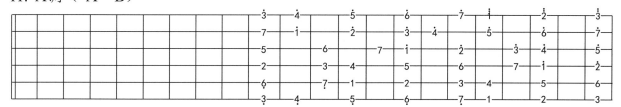

11. ♯A调（♯A=♭B）

12. B调

上面几个调的音阶移位看上去很繁琐,但实际上从C调音阶开始,逐一上行移动就可以了。

第六节　和弦与和弦模块

音阶是构成旋律的基本要素之外,也是构成和弦的基本因素,学习电吉他如不掌握音阶系统,不但不能从根本上理解音乐的旋律构成,而且也不能从根本上理解和声系统,可见学习音阶是何等重要!

下面我们来系统的阐述电吉他的和弦基础系统。进入该部分学习之前,建议读者回顾一下本书"基本乐理与乐谱知识"所讲解的音程、和弦构成相关内容,只有彻底掌握这些理论,才能理解这一部分的内容。

一、C调基本和弦音级与构成

音　名	C	D	E	F	G	A	B	C
音　级	I	II	III	IV	V	VI	VII	I
和　弦	C	Dm	Em	F	G	Am	不用	C
构　成	1 3 5	2 4 6	3 5 7	4 6 1̇	5 7 2̇	6 1̇ 3̇	7 2̇ 4̇	1 3 5

二、C调"3"型音阶建立的和弦

由于C调"3"型音阶建立在空弦把位,我们把含有空弦把位音的和弦叫"开放式和弦"。

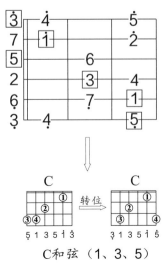

C和弦(1、3、5)

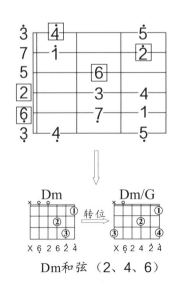

Dm和弦(2、4、6)

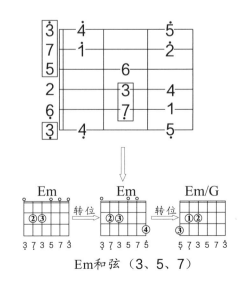

Em和弦(3、5、7)

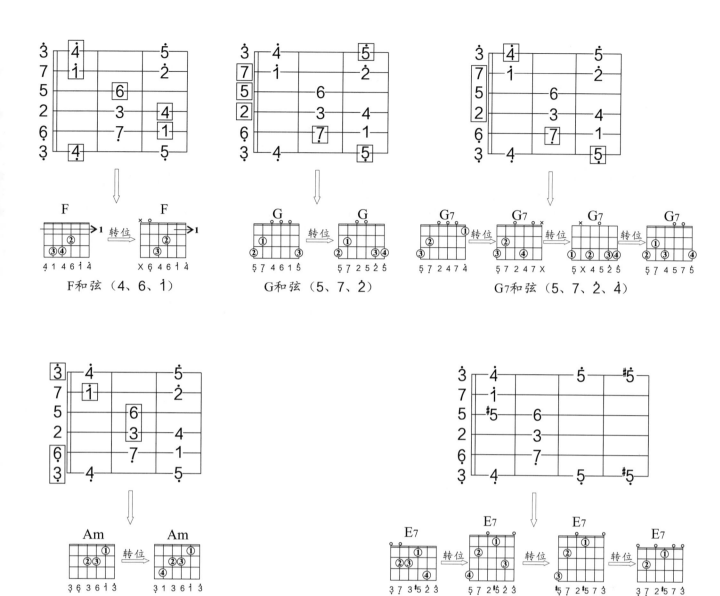

三、C调 "5" 型音阶建立的和弦

这个音阶模块总的来说倾向于大调模式，因此，在该调式上建立的C调和弦有如下几个：

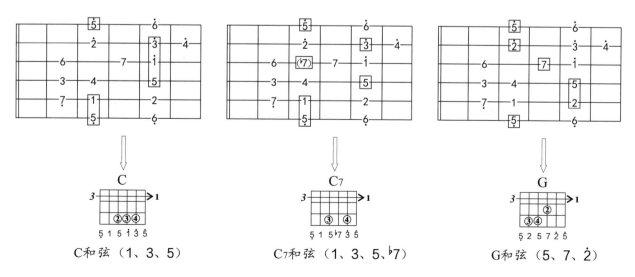

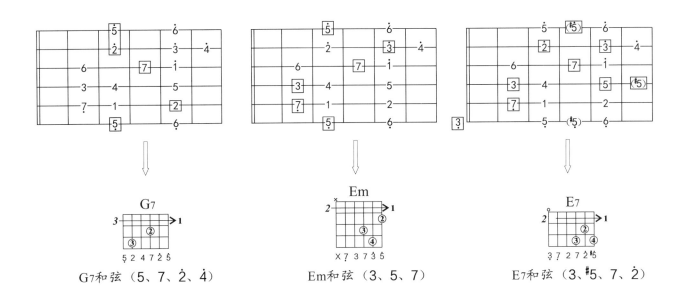

四、C调"6"型音阶建立的和弦

该音阶模块具有大调、小调的双重音阶属性，建立的和弦较为丰富，是常用的音阶和弦模块。

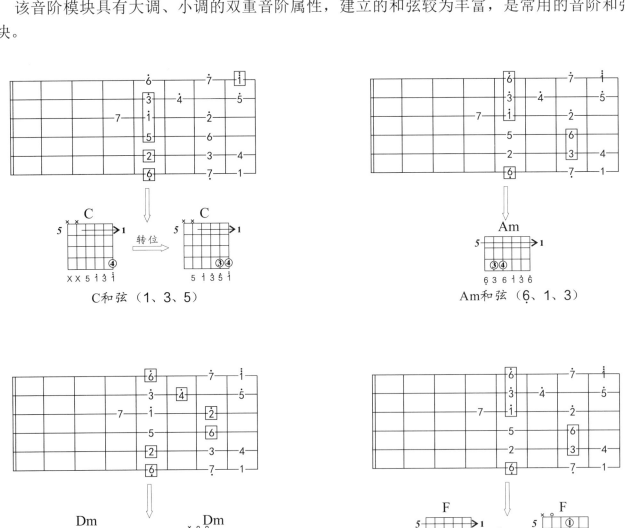

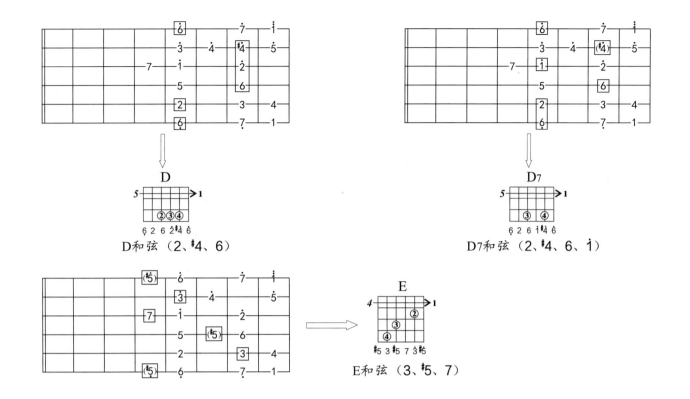

五、C调"7"型音阶建立的和弦

由于该音阶模块从"7"开始,所以,在该音阶模块建立的和弦多为含"7"的和弦。另外,该音型模块含"1"比较多,故而建立的含"1"音的和弦比较多。

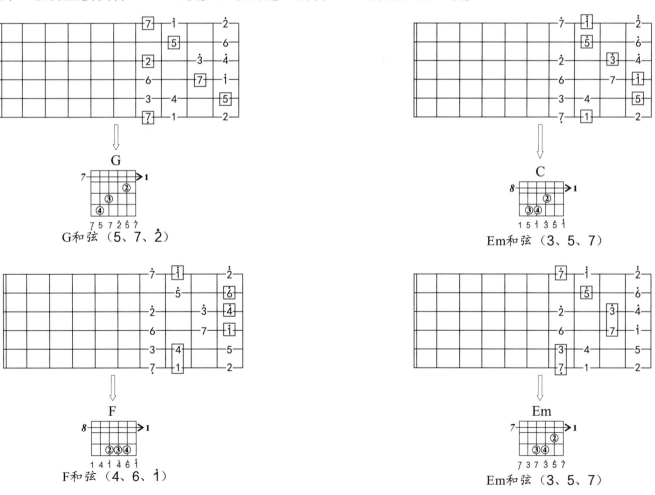

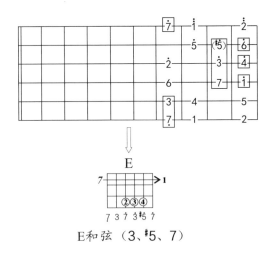

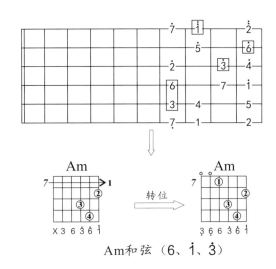

六、C调"2"型音阶建立的和弦

这个音阶模块含"2"型音阶的和弦较多。

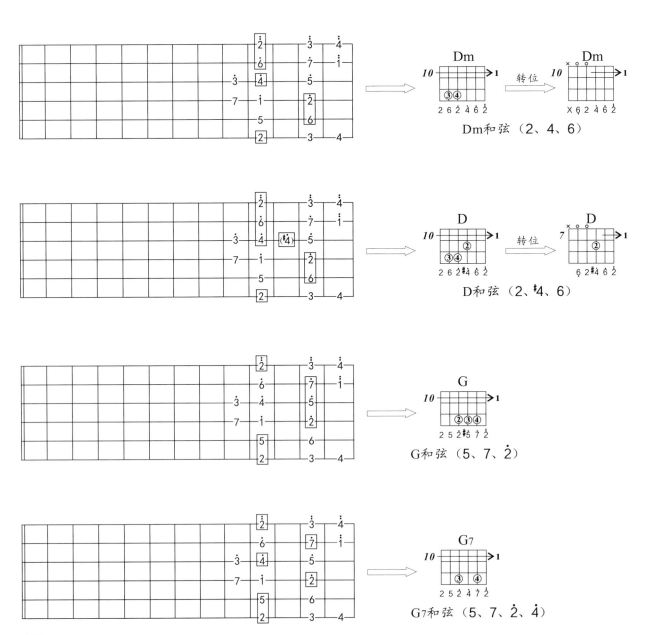

以上只是列举了一些常用和弦，如果读者仔细研究探索，就会发现还有大量的和弦以及它的转位和弦没有一一写出来，读者可以自己找出一些和弦，不要嫌麻烦，也不要说找出来的和弦有些生僻，这往往能创造出令人耳目一新的和弦效果。许多著名的摇滚乐队创造出令人惊异的和弦效果，就是因为他们总是想尽一切办法找出一些不落俗套的和弦，来刺激灵感，丰富创作和演奏效果。

七、和弦模块移动系统

如果读者认真研究并掌握上面的内容，那么可以接下来研究这些和弦模块的移动，记住每升高或降低一个品，虽然它们的按法相同，但调性与和弦的名字就变了。

下面以"A"大三和弦为例来移动和弦：

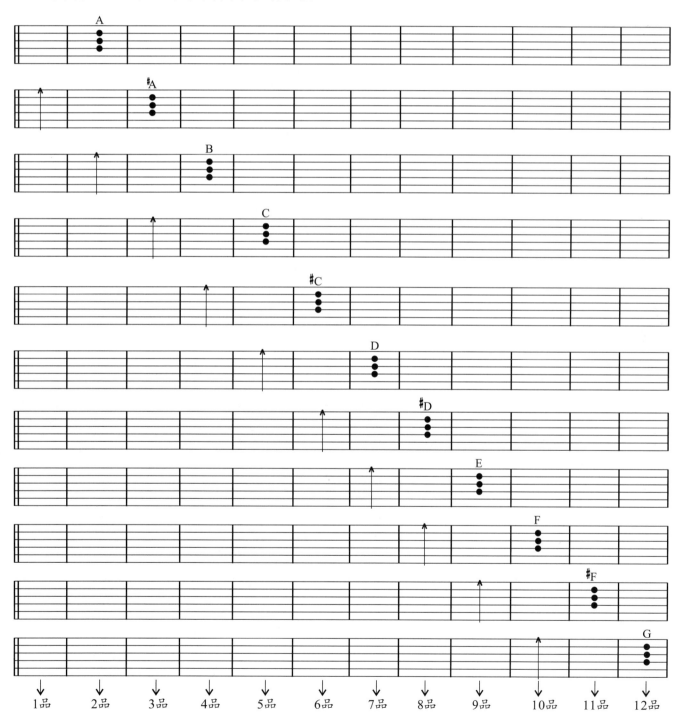

以上仅仅例举了A和弦，其他任意位置任意调式的和弦都可以通过左右移动而产生新调式的和弦，这样任何一个调的任何一个和弦，你就可以找到，不再为和弦问题困惑了！

　　如果你掌握了本章的内容，那么你已经初步具备成为高手的基础了。当然下一步你还要学习基本的视奏、重奏、节奏、圆滑音、装饰音等各种推弦及一些特殊技巧，通过上述一系列稳固扎实的推进，你就可以获得相当牢固的基础和演奏技术，而成为一个具备系统基础的电吉他手，成为高手之日，就会越来越近！

　　有关分解和弦练习和扫弦节奏练习，请参考后面的二重奏。

第四章 视奏与重奏

第一节 视奏练习

一、五首乐曲视奏联奏

[练习提示]

（1）先把乐曲分段，用较慢的速度进行；
（2）边唱乐谱边打拍子进行练习；
（3）分段练熟后，再把整个乐曲连起来；
（4）背谱演奏，培养背诵乐谱的能力；
（5）经常复习，把整个乐曲演奏储存在记忆中。

（节拍器 ♩=90~120）

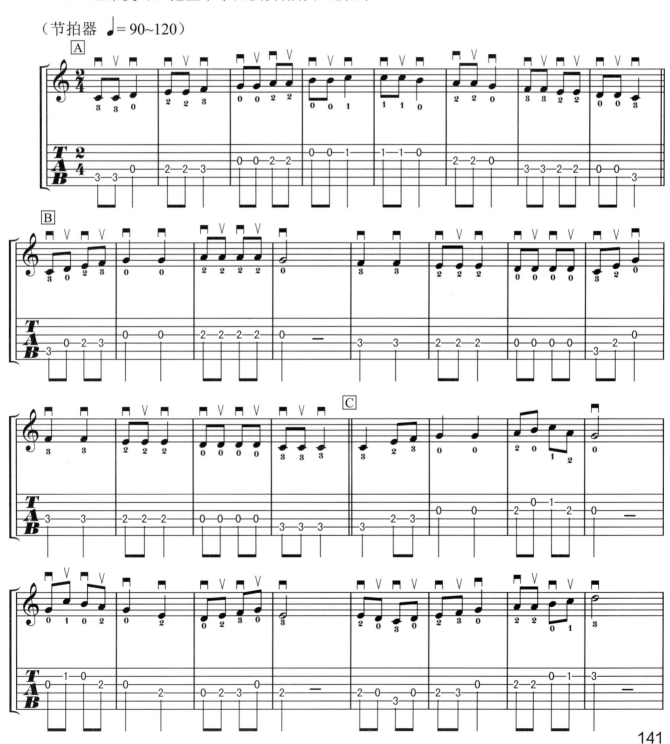

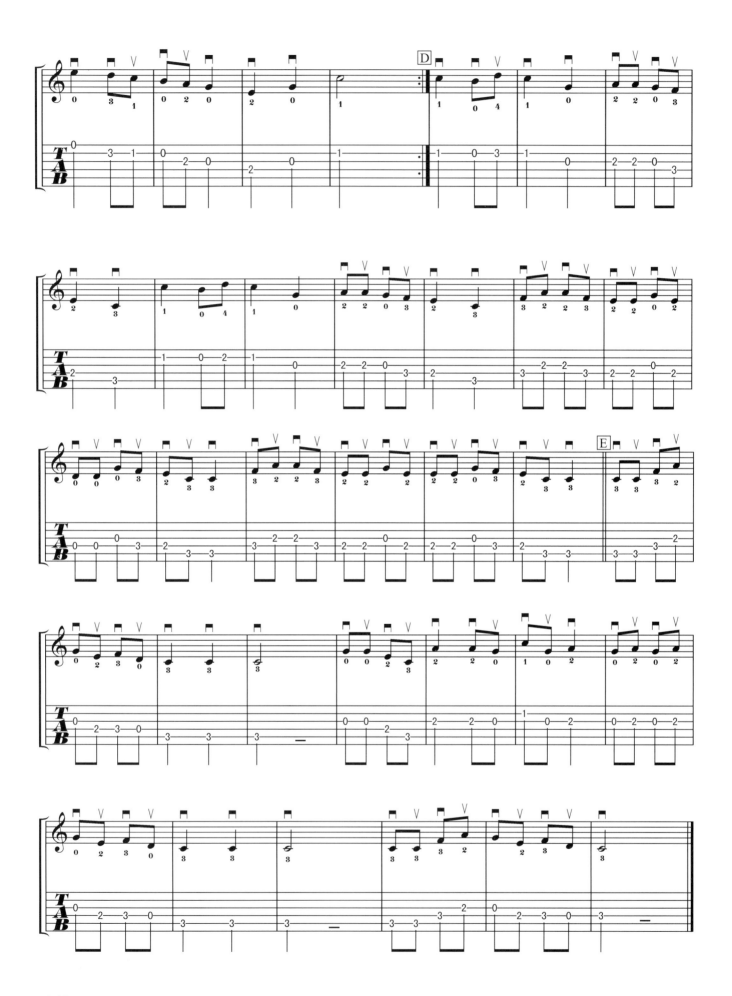

二、红河谷

加拿大民歌

[练习提示]

（1）当用"⌒"连接两个相同的音时，我们把它叫做"延音线"。此时，第二个音不用再发音，但要留出正确的拍子。

（2）附点：写在音符右下面的"·"叫做"附点"，表示延长该音本身时值的一半。

（3）变化音："♯"表示升高，"♭"表示降低，无论升号，还是降号，均升高或降低半个音，在电吉他上，即升高或降低一品位。

（4）弱拍起：即旋律起在弱拍上，如本曲旋律起在第四拍。

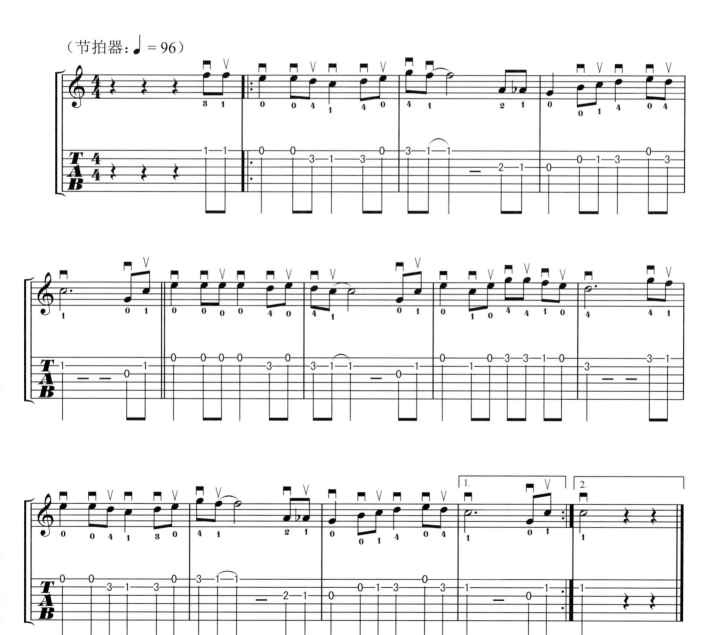

三、西西里岛（双吉他旋律）

[练习提示]

写在音符下方的"·"叫做"附点"，表示延长该音符本身时值的一半。

当附点写在四分音符后面，叫"附点四分音符"，它延长四分音符本身的一半，连同四分音符本身的长度，共有3拍：♩.=1拍+½拍。附点四分音符后面必有半拍的时值，如 ♩. ♪ = ♩ ♫ 即相当于把后一拍的前半拍延长出来。

下面乐曲专门练习附点四分音符：

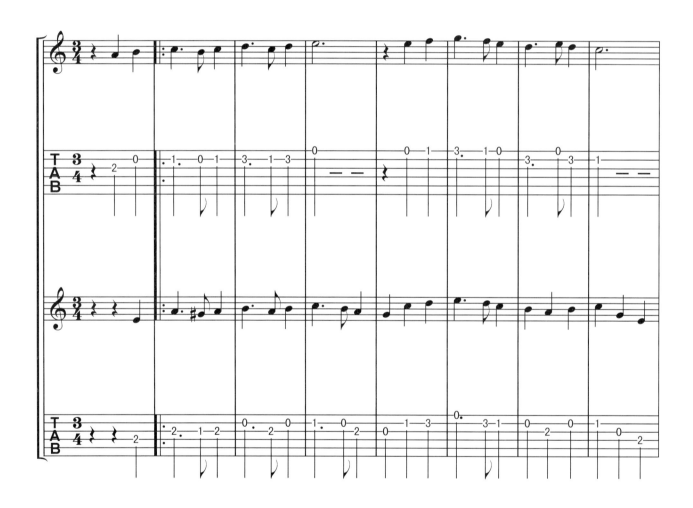

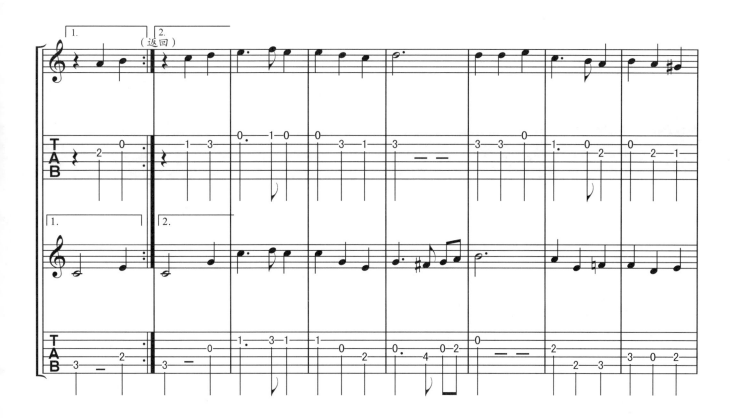
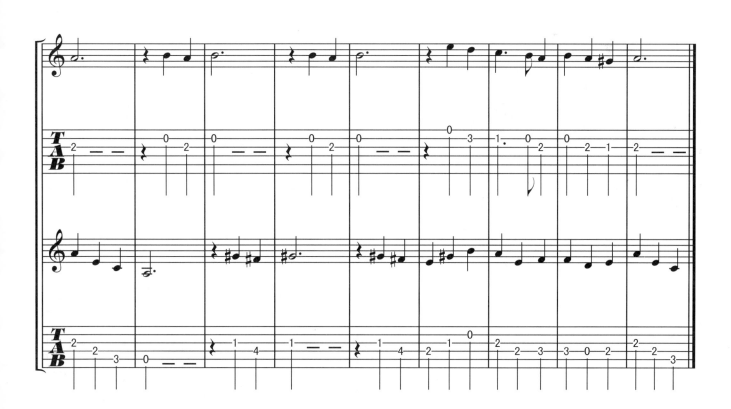
145

四、快乐的农夫

1= C 4/4

[练习提示]

（1）附点四分音符：♩. =1½拍；

（2）八分音符：♪ = ½拍；

（3）附点四分音符的组合：♩. ♪ =1.5拍+½拍，形成2拍；拍法是：∨∧，其他等同于：♩♫ 即：♩. ♪ = ♩♫ ；

（4）附点四分音符有"前四分附点音符"和"后四分附点音符"之分：

① 前四分附点音符：♩. ♪ = ♩♫ ，拨片法：↑↓↑↓；

② 后四分附点音符：♪ ♩. = ♫♩ ，拨片法：↑↓↑↓。

（5）注意左手保留指。如下谱例：

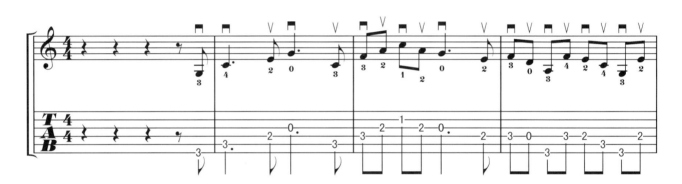

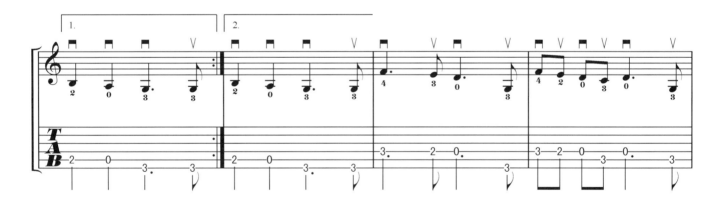

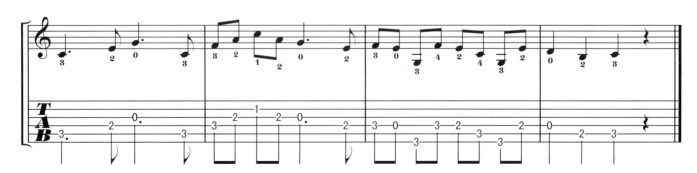

保留指是指按在弦上的左手指，在不妨碍下一个音弹奏时，不要马上松开，而是保留在琴弦上。这样做的目的有两个：一是让弹响的声音获得延续；二是减少左手指不必要的起落动作。这种方法常使用在弹奏双声部、和弦和常规演奏时，但不适合电吉他失真音色。

保留指的应用是一种经验积累，初学者在判断是否使用保留指时，可先参考以下几种情况：

（1）不同弦上的音，可以考虑使用保留指；

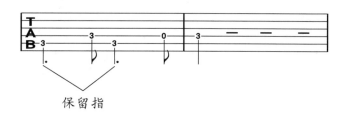

（2）呈分解和弦状态时，必须使用保留指；

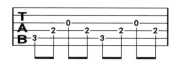

（3）在同一根弦上反复出现的音。

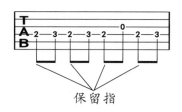

五、下雪

刘 军 曲

1=F 4/4

[练习提示]

切分音是一种不均等的音符分割法，通过切分音往往改变音符的强弱拍位置，因时值延长而成为重音，这个重音叫做切分音。

（1） ♪♩♪ = ♫‿♫ ，它相当于把两组的八分音符后半拍和前半拍连起来，这样形成一个反拍子：↘⌒↗；

（2） ♪♩♩ = ♫‿♫♫ ，它相当于第一拍八分音符后半拍和第二拍前八后十六分音符的前半拍连起来；

（3） ××× × = ××× ×× ，它相当于第一拍八分音符的后半拍和第二拍前八后十六分音符的

前半拍连起来。

　　类似以上切分音的情况有多种，只要能理解掌握主要的情况，其他情况也就迎刃而解。

　　下面这首乐曲包含附点音符和切分音符。

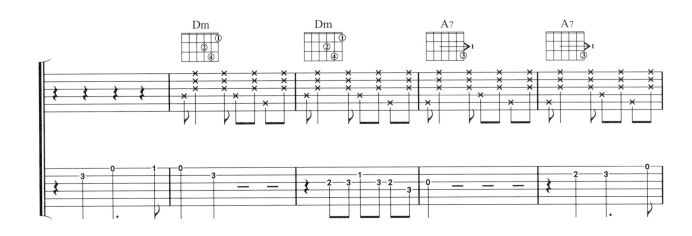

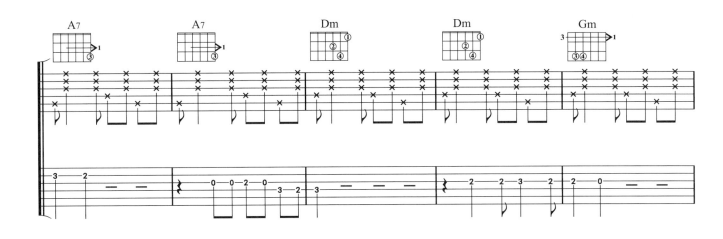

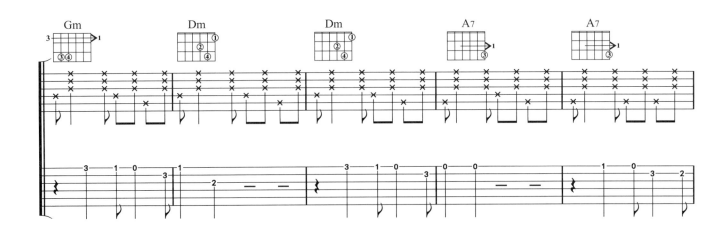

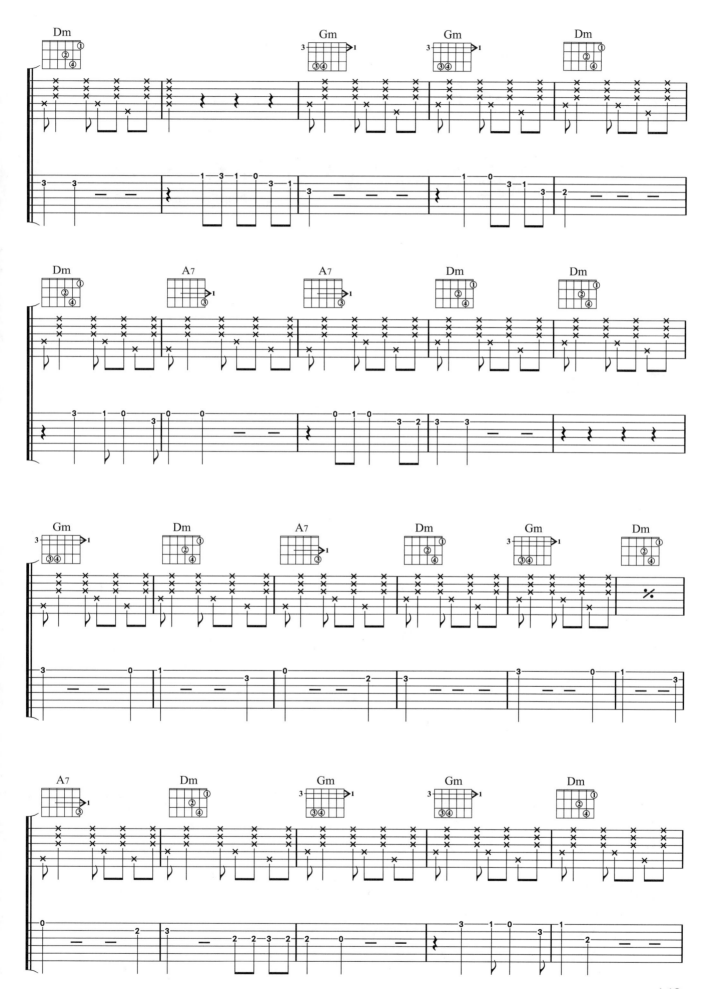

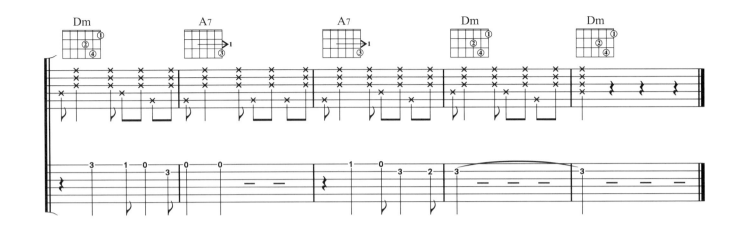

六、青春舞曲

青海民歌

[练习提示]

把全音符分成十六等分，分出十六分音符，写法是双尾符的"♬"，长度只有1/4拍，两个十六分音符等于0.5拍，四个十六分音符等于1拍。

（1）十六分音符的连写：① ♬♬ = ♬ ，② ♬♬♬♬ = ♬♬ ；

（2）前八后十六分音符：♫ = ♬♬ ，相当于十六分音符的第二个音延长不弹；

（3）前十六后八分音符：♫ = ♬♬ ，相当于十六分音符的第四个音延长不弹；

（4）八分附点音符：① ♫ = ♬♬ ，相当于十六分音符的第二个、第三个音延长不弹；② ♫ = ♬♬ 相当于十六分音符的第三个、第四个音延长不弹。

下列乐曲就使用了上述音符，请把这些音符的时值弹准。

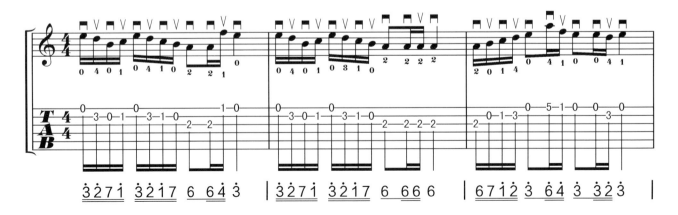

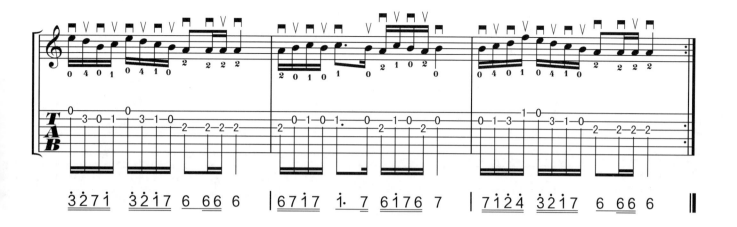

$3\dot{2}7\dot{1}$ $3\dot{2}17$ $6\ 66\ 6$ | $67\dot{1}7$ $\dot{1}.\ 7$ $6\dot{1}76$ 7 | $7\dot{1}\dot{2}\dot{4}$ $\dot{3}\dot{2}\dot{1}7$ $6\ 66\ 6$ ‖

七、哦，苏姗娜（二重奏）

$1=C$ $\frac{2}{4}$

（美）福斯特 曲
刘 军 改编

[练习提示]

这首乐曲使用C调第五把位的"6"型音阶模式演奏，在第二段进入C调第三把位的"5"型音阶模式，然后又回到第五把位，要特别注意把附点八分音符弹准，即" "。

（1）"6"型音阶模式：

（2）"5"型音阶模式：

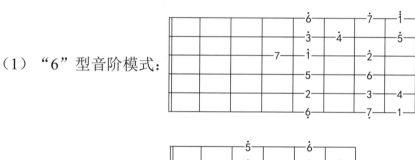

这首曲子的伴奏使用原把位的C、F、G、G7和弦，根音和根音的下四度音交替，高音区扫弦要使用右手切音，"·"表示切音，切音要求干净、利索。

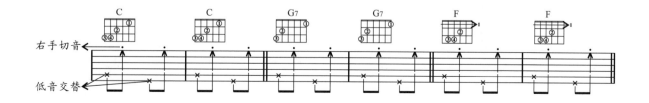

151

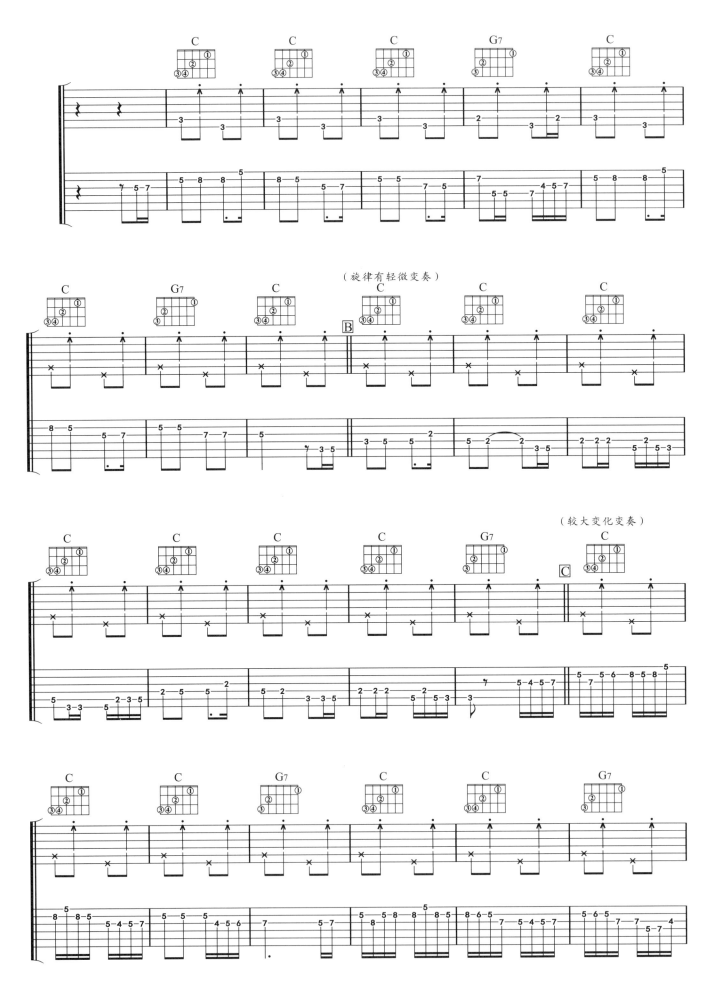

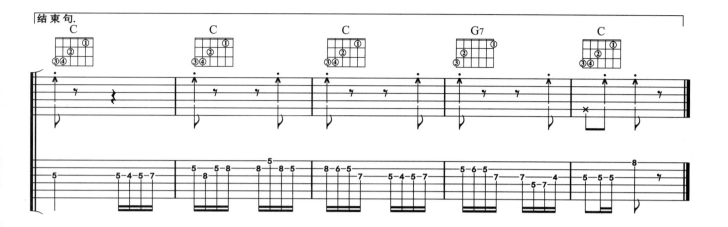

[练习提示]

（1）变奏技巧：所谓变奏，就是在对旋律的构成和节奏组织理解比较熟练、深刻的基础上，根据旋律的节奏特点和构成特点进行变化和发展，并在变化中仍能保持旋律的音包含其中。有的变奏会保持基本旋律的框架，有的变奏则发展变化比较大，许多乐曲为了展现其乐器本身的特点和演奏者的技术，往往经常会使用变奏技巧手法。

（2）变奏手法除了展示乐器特点和演奏技术之外，还有音乐发展、音乐情绪的发展等的需要。

（3）变奏部分要仔细练习，并找出原来旋律的"呈现音"，如下例带"▼"的音就是原来旋律的"呈现音"，演奏时要适当突出这些音。

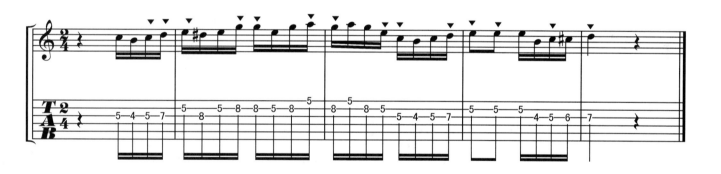

八、美国巡逻兵

1=C 2/4

美 国 乐 曲
刘 军 改编

[练习提示]

主音电吉他A段先从C调空弦把位的"3"型音阶开始，然后B段升高一个八度，在C调第七把位的"7"型音阶演奏。到C段使用C调第五把位的"6"型音阶，它总共使用了C调的三个音阶模式：

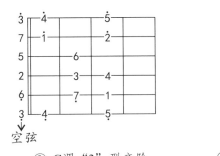
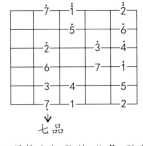
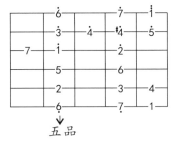

① C调"3"型音阶　　　　　② C调第七把位的"7"型音阶　　　　　③ C调第五把位的"6"型音阶

这首曲子伴奏使用的是C调的C、F、G三个大三和弦，其中C和弦和G和弦使用的是建立在C调"5"型音阶上的转位和弦。

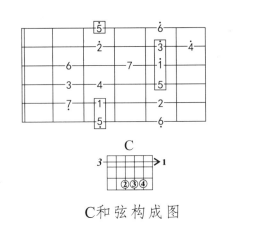
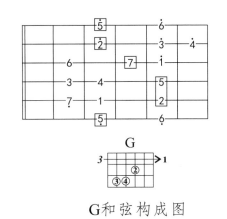

C和弦构成图　　　　　　　　　　　　　　　　　　G和弦构成图

使用的节奏弹法是低音单音交替扫弦的波尔卡节奏和乡村民谣节奏的混合：

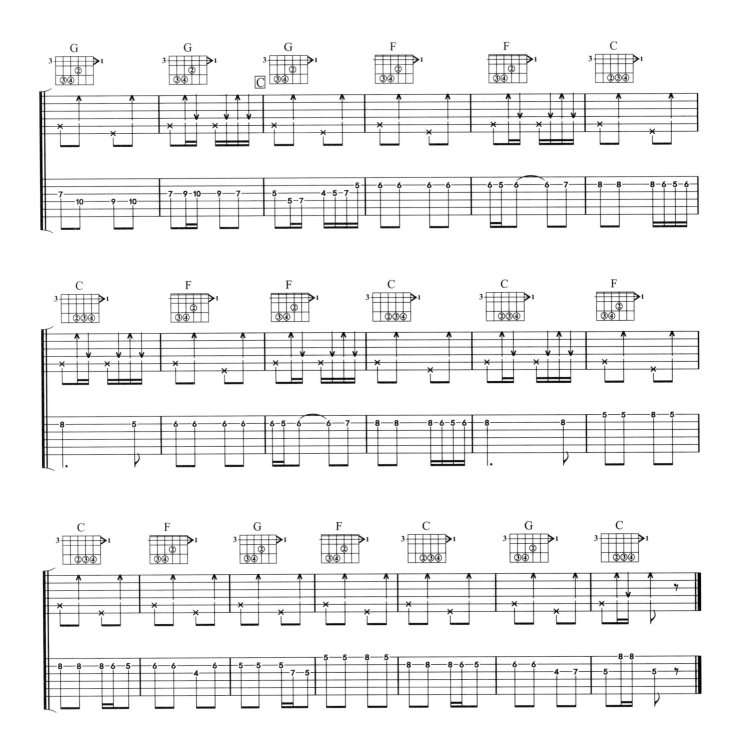

[练习提示]

（1）乐曲分为A、B、C三段，建议分段练习；

（2）主音电吉他要特别注意在段落跳把处的指法处理，不要留下换把痕迹；

（3）节奏要单独练习，挑弦及扫弦的动作要轻巧；左手几个横按和弦一定要按实；

（4）乐曲速度比较快，两把电吉他各自练熟后再行配合。

九、卡布里岛

1=C 4/4

德 国 乐 曲
刘 军 改编

[练习提示]

这首乐曲使用的是C调第十把位的"2"型音阶模式：

演奏时要注意换把和临时横按指法，不要在手指移动时让声音断掉了。

这首乐曲的伴奏和弦使用了建立在C调第七把位"7"型音阶上的高把位封闭转位和弦：

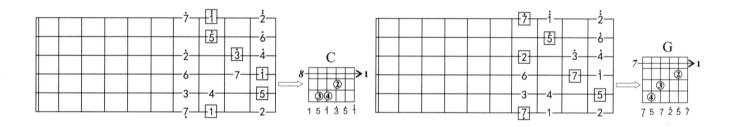

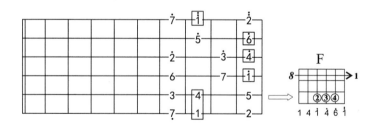

伴奏的节奏使用了民谣吉他常用的扫弦节奏：

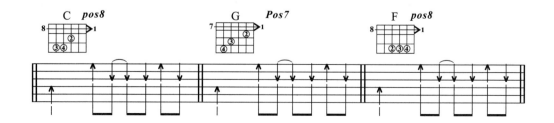

157

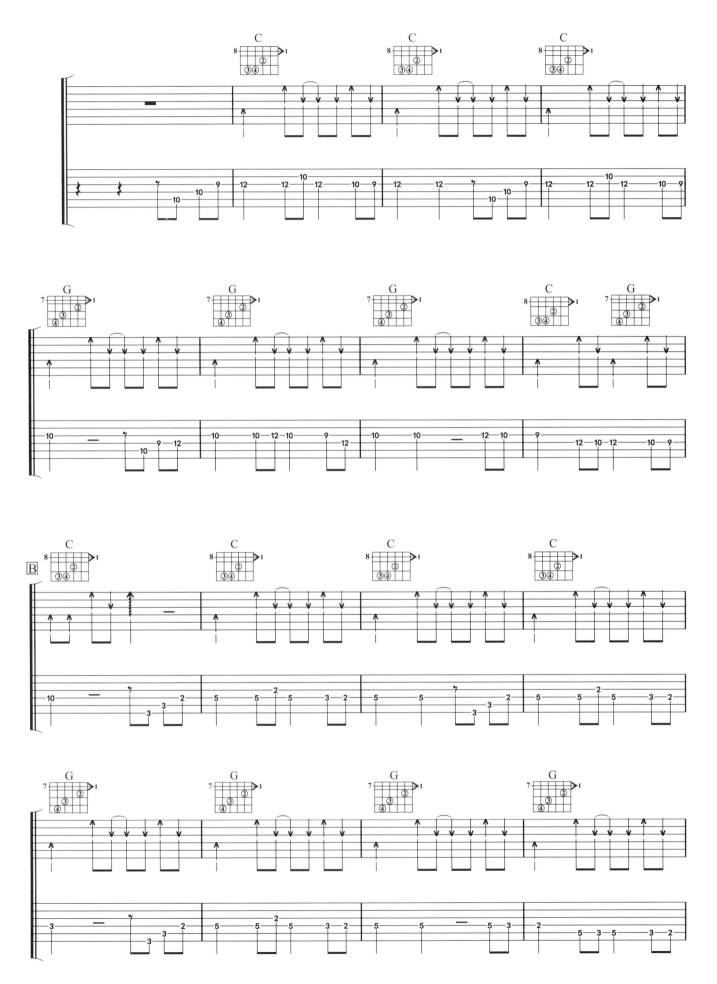

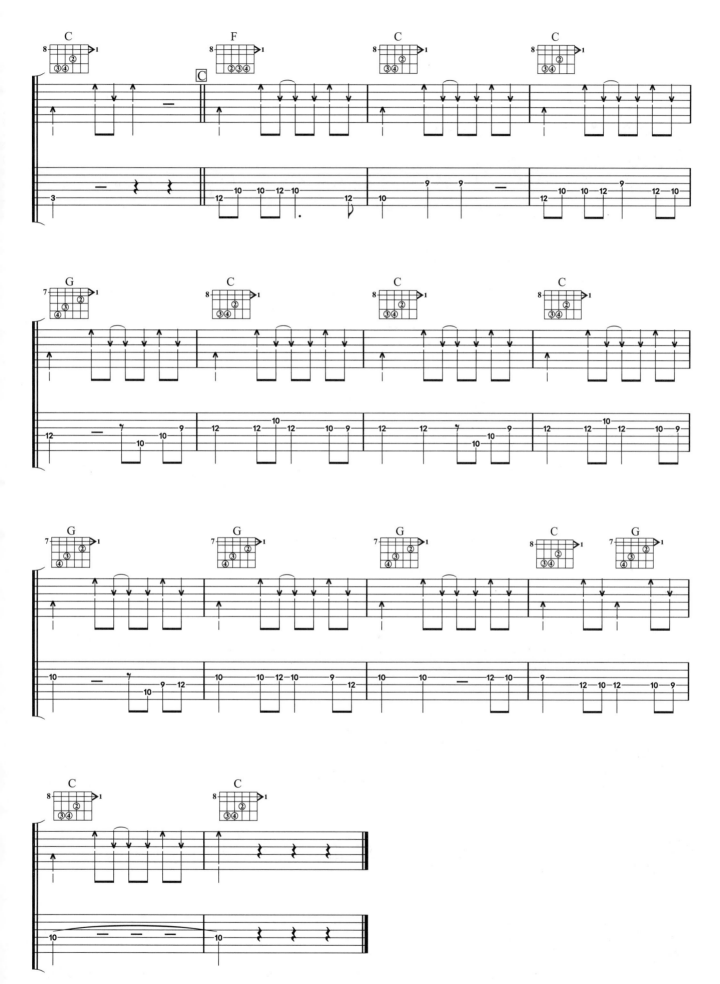

十、加沃特舞曲

旋律转调有多种方法，这里先不做介绍，仅就电吉他演奏在电吉他指板上的把位指法关系，通过这首乐曲来进行练习。

乐曲从C调转到A调，基本上在"6"型音阶模式上进行演奏，从C调"6"型音阶到A调"6"型音阶的转调，实际上是整个把位的平行移动。

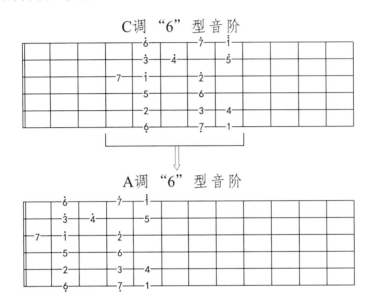

注意：乐曲个别地方使用滑音奏法的装饰音技巧，没学到这个技巧的初学者可以不弹装饰音，不使用这个技巧。最重要的是要把十六分音符，前八后十六分音符弹准，并能理解转调的规律。

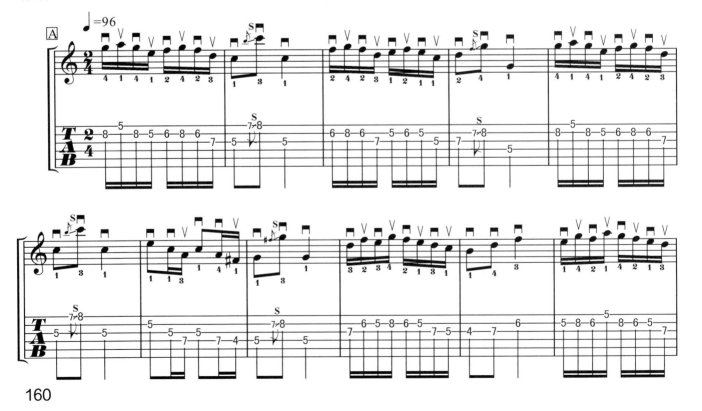

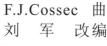

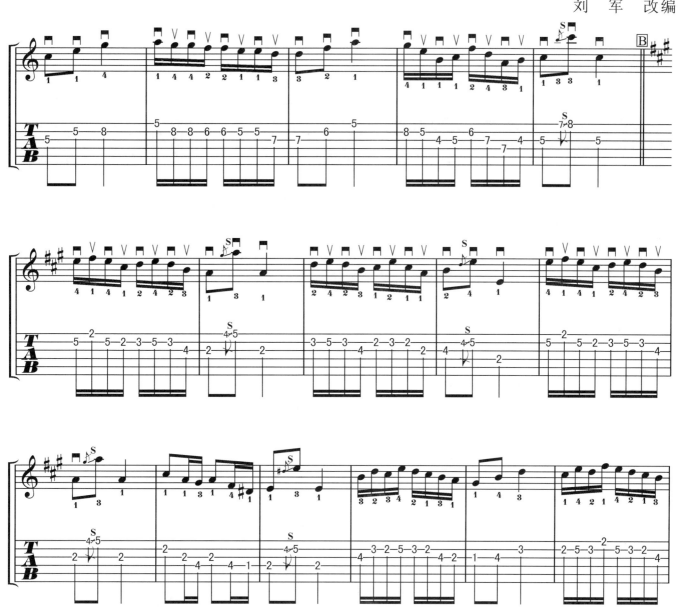

通过上面C调转A调的旋律演奏，我们可以看出，它实际上是把第五把位的奏法，整体移动到第二把位，电吉他演奏的旋律转调非常方便。转调的优势在于它可以整个模块移动，而不需要改变指法。

十一、小步舞曲

J.S.巴赫　曲

这首乐曲使用了G调空弦把位的"6"型音阶模式，它相当于C调第五把位的"6"型模式移植到空弦把位：

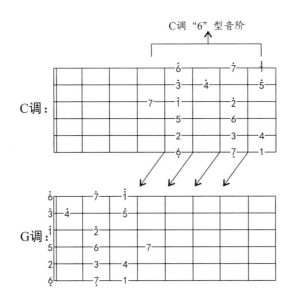

然后在 B 段使用G调第七把位的"3"型音阶，它相当于把C调空弦把位的"3"型音阶移到第七把位：

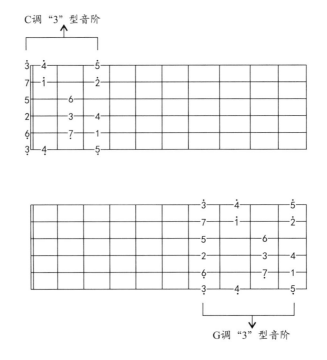

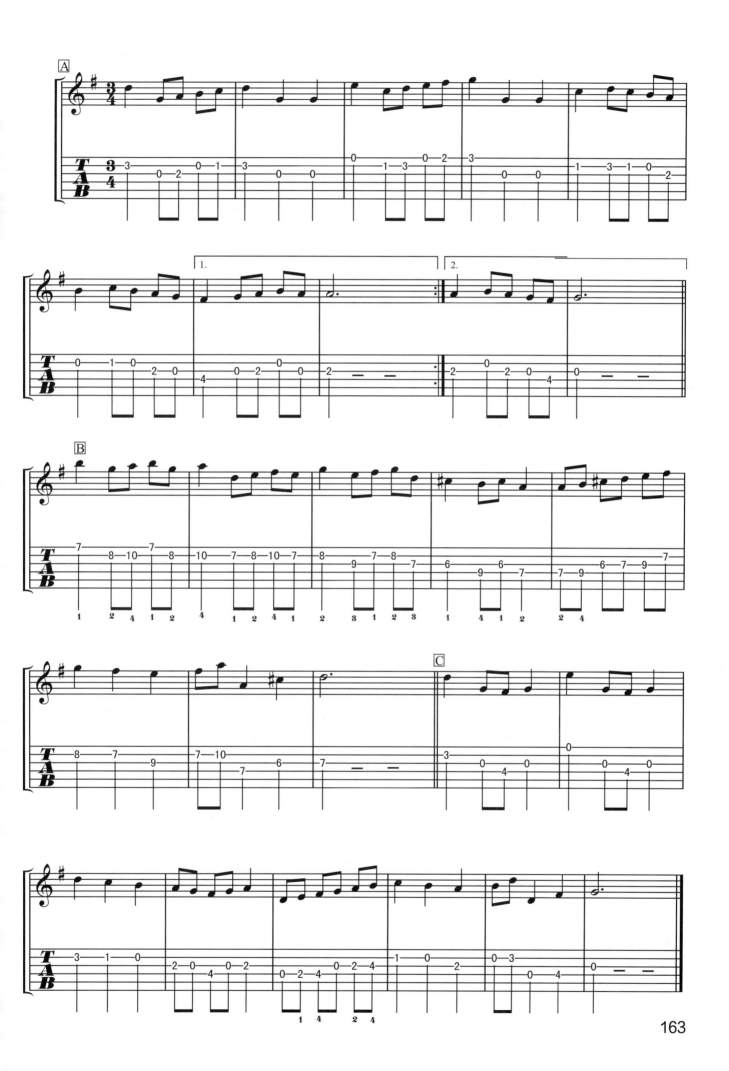

十二、匈牙利舞曲

勃拉姆斯 曲

乐曲使用C调"5"型音阶：

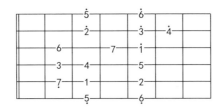

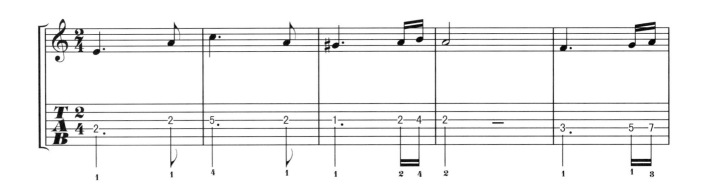

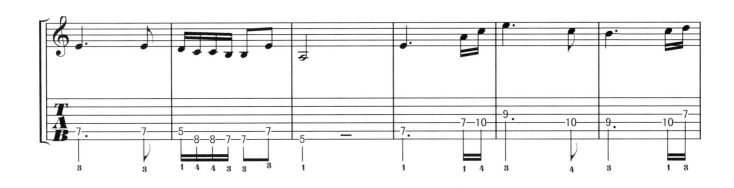

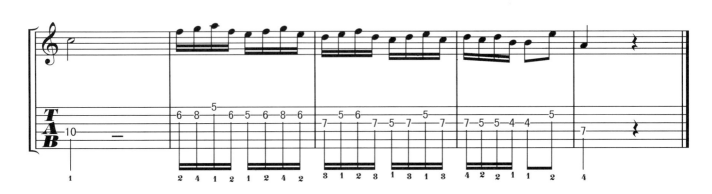

十三、香槟

莫扎特 曲
刘 军 改编

左手消音技巧即按乐谱休止符要求,在弹响后抬起手指,但并不离开弦的方法,从而达到休止的要求。

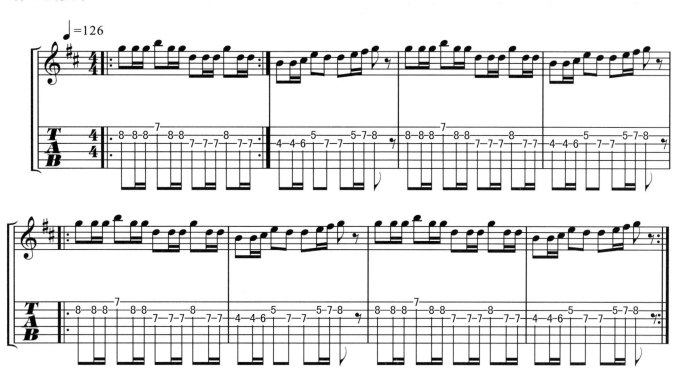

注意:乐曲个别地方使用滑音奏法的装饰音技巧,没学到这个技巧的朋友可以不弹装饰音,不使用这个技巧。最重要的是要把十六分音符,前八后十六分音符弹准,并能理解转调的规律。

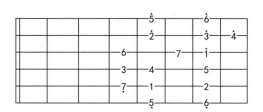

这首乐曲正常速度要求很快,速度在每分钟60~120之间,练习的时候应从较慢的速度开始。

十四、重归苏莲托

埃·第·库尔蒂斯 曲

临时转调是指音乐进行中临时的转调,然后再回到原调。它又称"离调(transition)",通常由两个以上的和弦过渡完成。

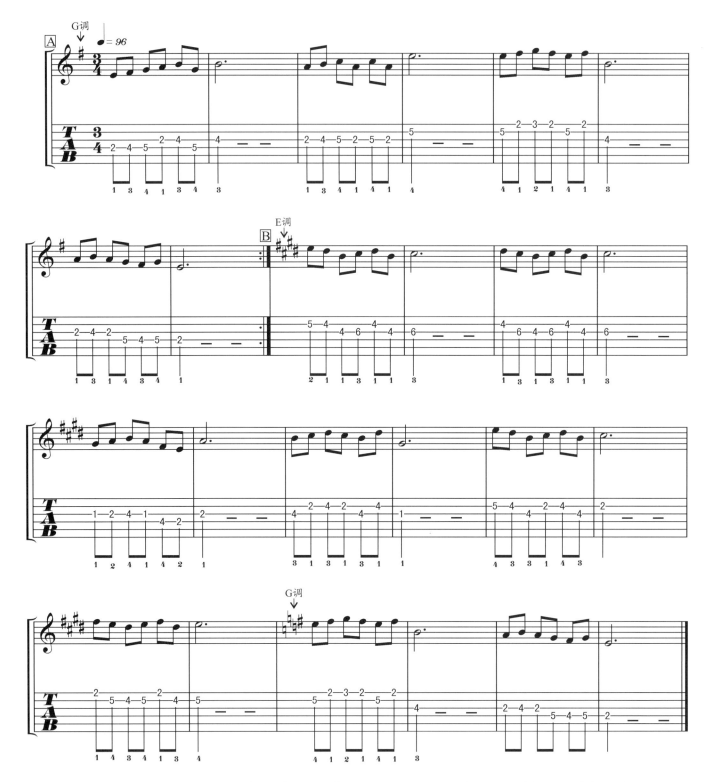

这首乐曲从E小调（G调）临时转调至E大调，这种"同名大小调"转调是最常见的一种。

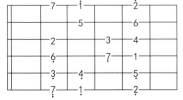

乐曲A段使用的是G调"7"型音阶模块

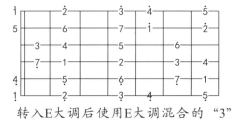

转入E大调后使用E大调混合的"3"型音阶模块和空弦把位音阶模块

十五、像风一样自由

刘 军 曲

重奏对于初学者是必不可少的课程，它除了增加弹琴的乐趣之外，还可以加强对音乐的速度、节拍、节奏以及音乐内在联系的理解。

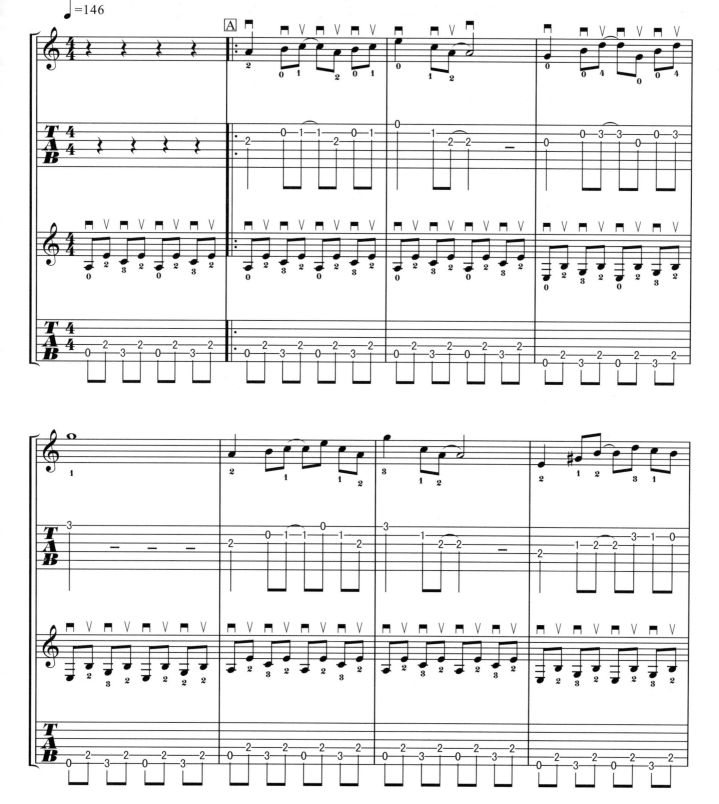

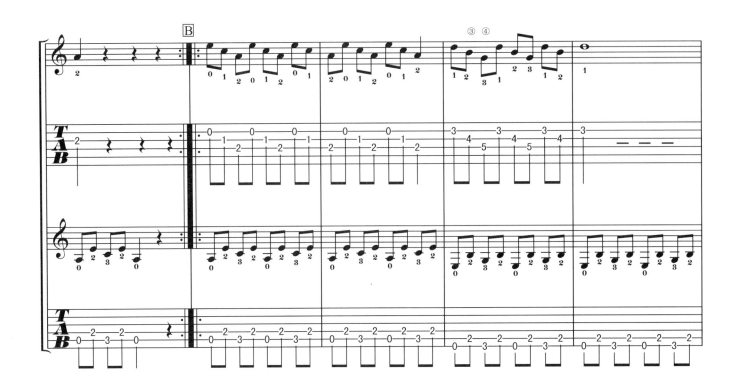
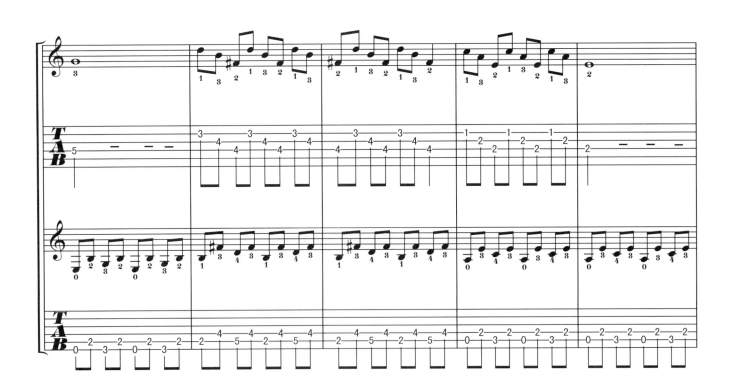

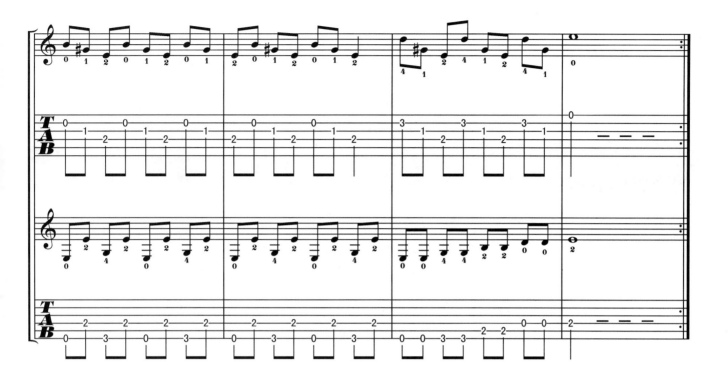

[练习提示]

（1）两把电吉他在练习时都要注意使用保留指技巧；

（2）在左手换把时，要注意使用"引导指"技巧；

例1：B段电吉他在第一、二小节换到第三、四小节时，左手食指不用抬指，而是直接移动到位：

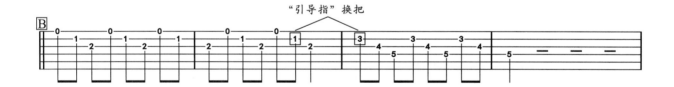

例2：B段电吉他在第五、六小节换到第七、八小节时，更是典型的使用引指：

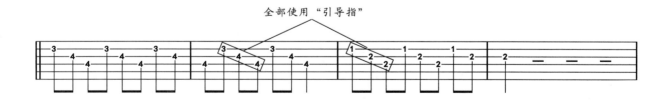

（3）在两把电吉他配合之前，一定要先把各自的部分练熟，并时刻注意拍子不能越来越快。

第二节　重奏练习

风的罗曼史

1=F 4/4

刘　军　改编

[主奏技巧]

（1）乐曲为F调，除了几处音程跳度较大的乐句之外，使用的是F调第5把位的"3"型音。

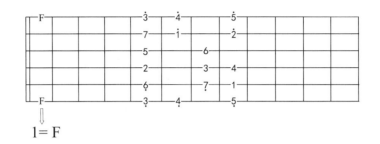

（2）乐句大换把的地方，注意动作要连贯利索，不要让音断开。

（3）乐曲为F调的和弦如下：

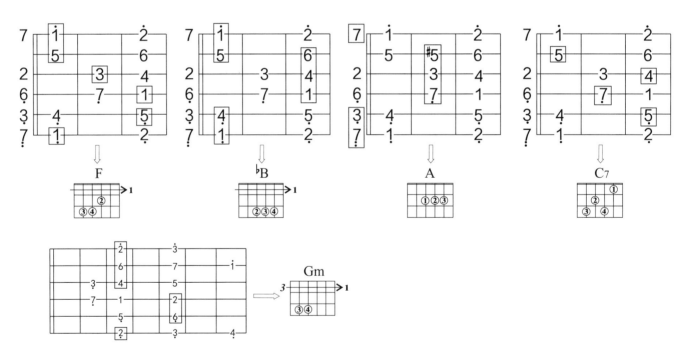

（4）电吉他伴奏使用的节奏如下，注意扫弦的强弱：

注意：要把节奏练习得很熟练，和弦转换不能成为速度上的障碍。

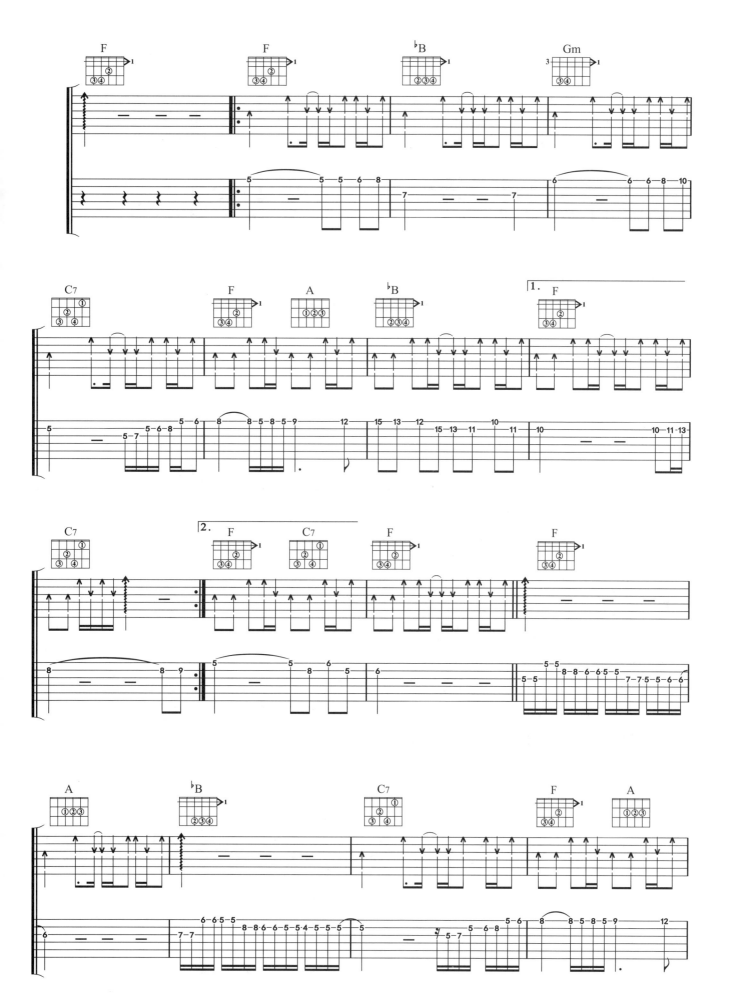

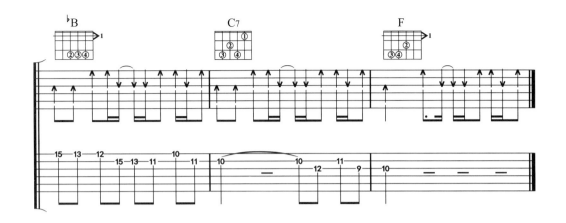

第三节 布鲁斯基础模式练习

布鲁斯的基本节奏是以三连音系列音符为基础的,三连音系列的基本变化组合和换算如下:

以上只是列举了一些常用模式,以后随着技巧的深入还会有更丰富的变化。

一、基本的布鲁斯模式练习

现在,我们从节奏上开始演奏一些布鲁斯基本模式,为以后音阶、技巧、音乐理论和音乐形态打好基础。

下面是基本的布鲁斯模式,全部在C调"5"型音阶音模式上演奏,请首先要把节奏弹准,其次再留意一些变化音,最后这些变化音往往是形成"布鲁斯味道"的关键。

注意要把"♫"弹成"♪♪♪",带"□"的音符表示是布鲁斯模式的和弦轴心。

1. (节拍器 ♩=90~120)

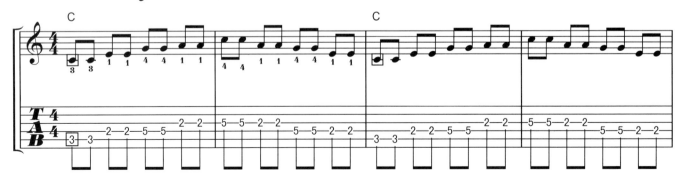

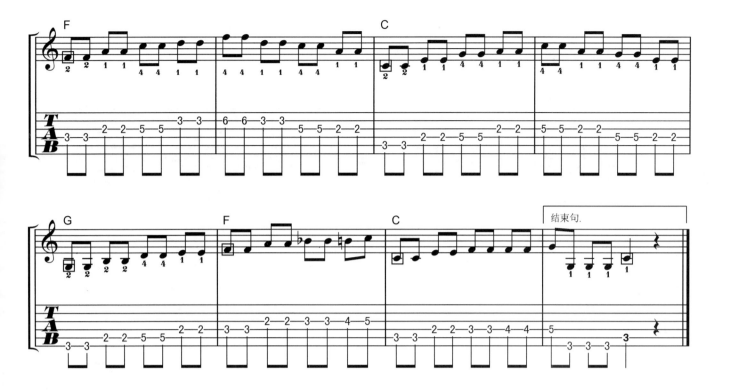

关于"♫"拨片运动方式问题：按常规拨片法，由于"♫ = ♪♪♪"，拨片法是"♪♪♪ = ⌐V⌐"用较慢的速度演奏练习时，请使用这一种，等节奏感觉稳定、演奏熟练之后，可用下、上拨的方法，这种方法可以弹得更快、更有感觉。以下的练习相同。

2.（节拍器 ♩=90~120）请留意加入的变化音

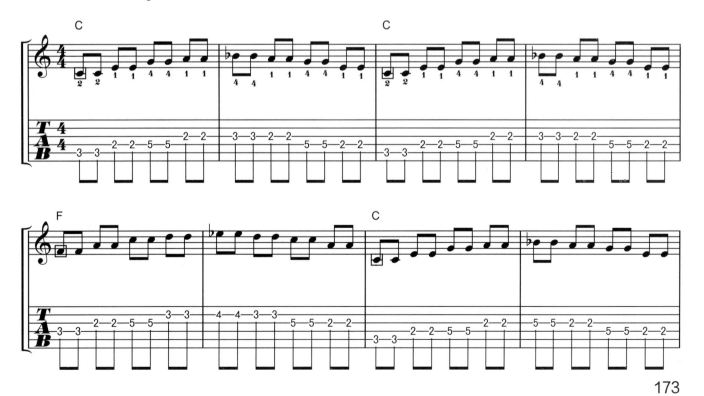

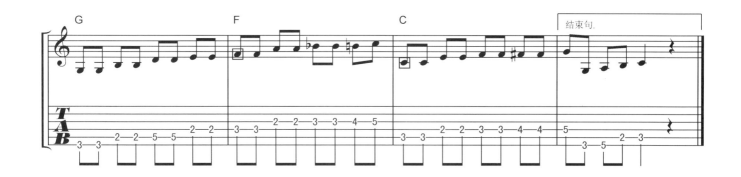

3. （节拍器 ♩=90~120）

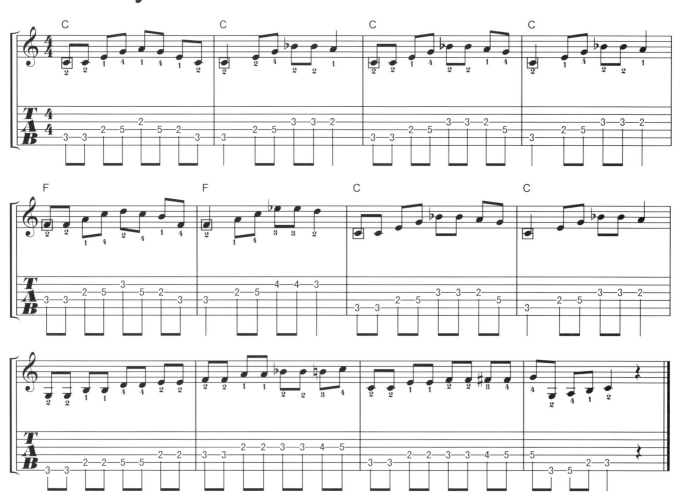

双音布鲁斯节奏模式：弹奏双音时要注意拨片稍向下倾斜，这样发出的音比较厚实。

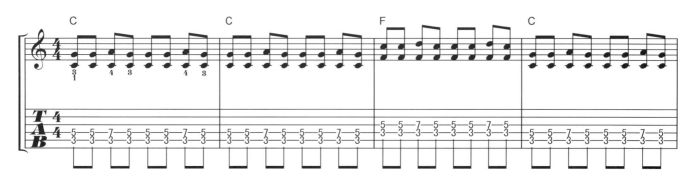

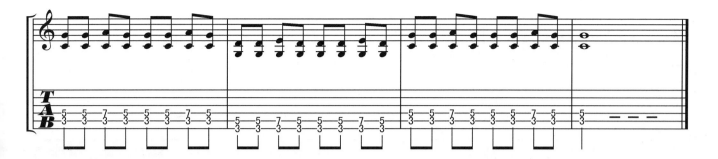

[练习提示]

双音的节奏练习对初学者来说并不是很容易的，在练习时要注意至少达到以下三个标准：

（1）当拨片经过两音时，这两个音发音是否均衡清楚，达到这个标准需要很慢、很仔细地练习。初学者易出现的毛病是两个音发音一大一小不均匀。

（2）左手转换和弦时，声音不能因换把断掉，也不能因为只顾及动作而使节奏变得不均匀，初学者易出现的毛病是越来越快，这说明节奏很不稳定，需要用节拍器进行持续稳定的练习。

（3）双音的节奏一定要分出轻、重，否则只是发出声音而没有节奏感。下面乐谱中"▼"表示应该用强音的位置。

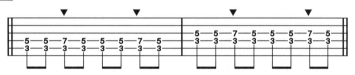

4. 双音布鲁斯节奏模式

双音的布鲁斯节奏模式是在五度双音的基础上形成的，它一般使用音阶的第一、四、五级和弦，在C大调里，是C、F、G三个和弦。

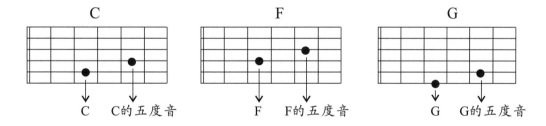

在⑥弦一品位置的F，也可以使用：

（1）先把五度双音弹清楚，在弹双音时，拨片要适当向下倾斜一些，这样弹出的双音更清楚、好听。

175

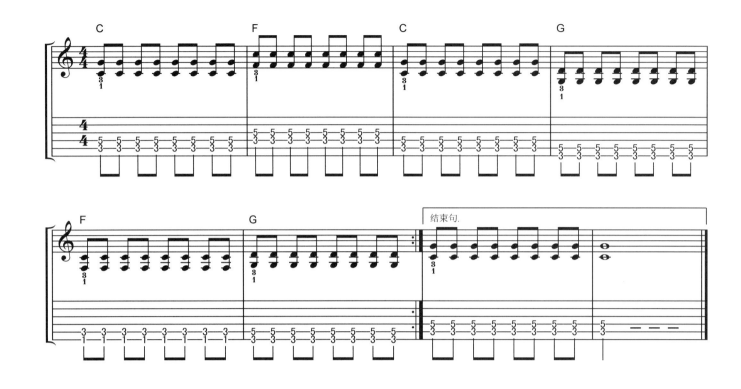

二、乡村布鲁斯（三重奏）

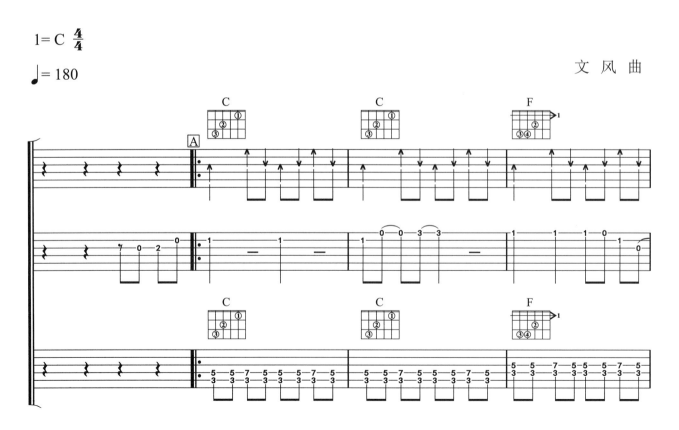

文 风 曲

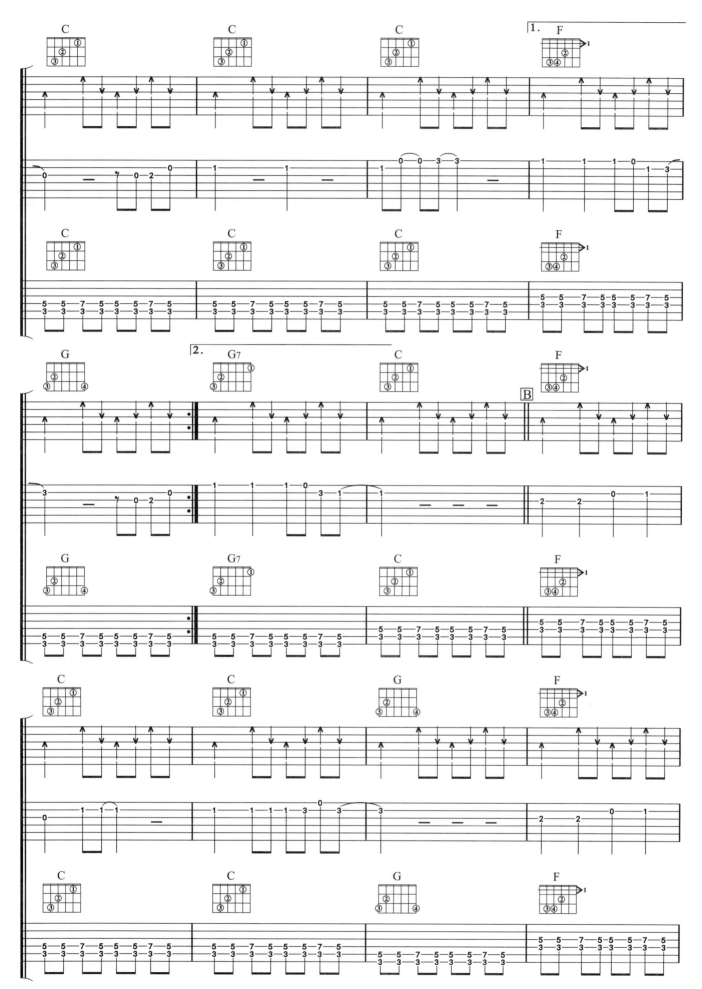

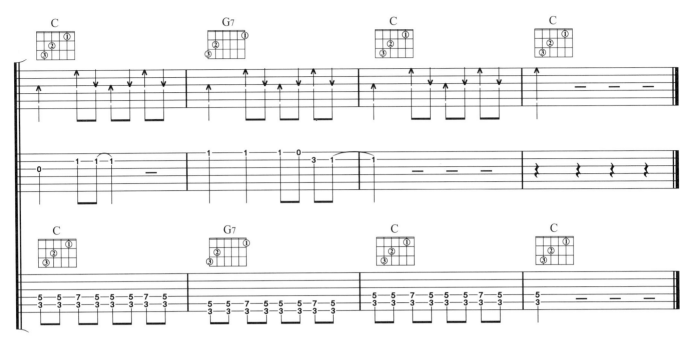

这首乐曲速度较快，应单独练熟后再进行配合练习。

三、阳光布鲁斯

1= C 4/4

音色：浅失真 ♩ ♪ = ♪♪♪

刘 军 曲

♩ = 96

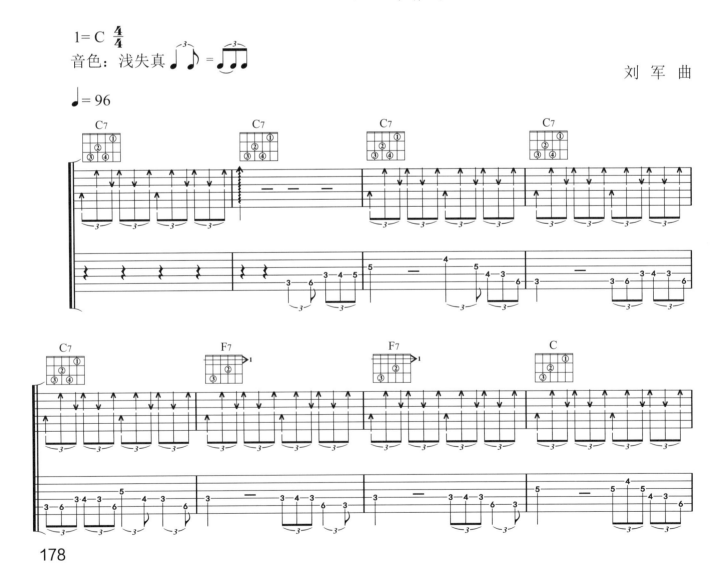

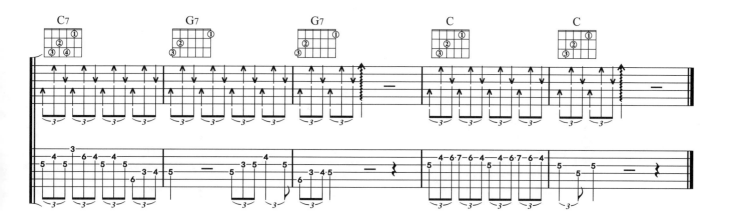

初学电吉他需掌握布鲁斯的节奏、旋律、音色特点，形成主观感受非常重要，虽然这个程度还没有涉及布鲁斯音阶理论和即兴演奏以及演奏技巧，但用重奏的形式感受、练习，是非常有效的方法。

练习时一定要把握好三连音"♩♪"和"♩♩"的时值，这是布鲁斯节奏的关键；把握电吉他的节奏稳定性，则又是两把电吉他能顺利重奏的关键。

第五章　常规技巧与应用

所谓"常规技巧",是电吉他演奏中最常用的技巧,也是电吉他演奏中最重要的技巧,这些技巧被大量广泛地使用在演奏中,没有常规技巧系统,则不可能掌握特殊技巧,这就是常规技巧与特殊技巧的关系。

常规技巧包含在分解和弦、扫弦节奏、主音独奏中。按技巧分类则可分为:滑音(S)、圆滑音(H、P)、装饰音(包括S、H、P)、泛音(又分自然泛音、人工泛音)、消音、切音、哑音、闷音(Pizz)等。

特殊技巧是建立在常规技巧上的,有的特殊技巧则是常规技巧的另一种表现手法而已,因此若对常规技巧系统掌握得不全面、不深入,则势必会影响特殊技巧的掌握。因此,这一部分应当是学习中的重点。

第一节　圆滑音技巧

圆滑音技巧包括击弦(H)和拨弦(P,又叫"钩弦")动作来完成。我们知道电吉他演奏有"实音"和"虚音"两种区别,"实音"又叫"基音",即是我们用右手弹出来的音;"虚音"又叫"二次发音",即是用其他辅助动作发出的音。比如:当我们左手按住某个品位,用右手弹出实音后,再用左手的另一个手指敲击琴弦的另一个品位发出另一个音,这个音的振动谐波和振动幅度及发音始点并不是我们用右手弹出来的,这个音就是我们说的"虚音"。

所谓"虚音"是从物理声学上说的"虚音",而不是指"听不清楚的音"、"不明显的音"或"不发音的音"。

一、上行圆滑音技巧及练习

即从较低的一个音到较高的一个音的动作,它的动作是"弹→击",乐谱符号用"H"表示。请注意这个动作是要按乐谱要求的时值来完成的,也就是说是有节奏的动作,而不是一个不受节奏约束的无节奏动作。

下面提供十条上行渐进圆滑音练习,读者应逐条练习。

1. 全音符的上行圆滑音(动作控制)

2. 二分音符的上行圆滑音（动作控制）

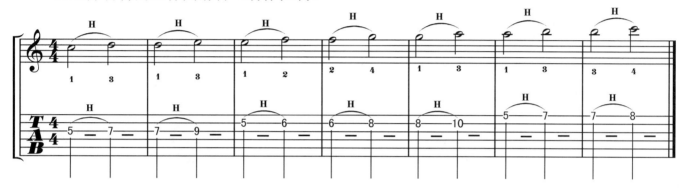

3. 四分音符上行圆滑音

练习四分音符圆滑音就要仔细控制"弹"和"击"的动作了，"弹"和"击"的动作落点是一个一拍。

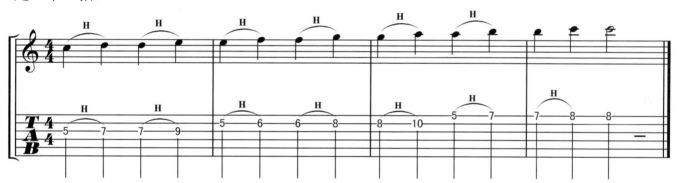

拍子：弹∨击∨弹∨击∨ 弹∨击∨弹∨击∨ 弹∨击∨弹∨击∨ 弹∨击∨弹∨ ∨

4. 八分音符上行圆滑音

要仔细按照拍子节奏来做"弹"、"击"动作，一拍当中，下弹和上击落点要控制得非常精确。

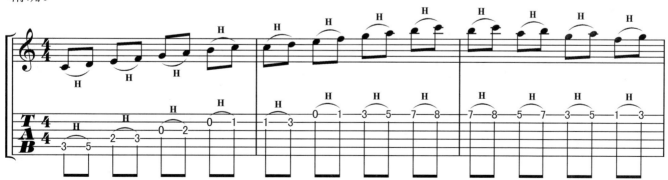

拍子：弹∨击 弹∨击 弹∨击 弹∨击 弹∨击 弹∨击 弹∨击 弹∨击 弹∨击 弹∨击 弹∨击

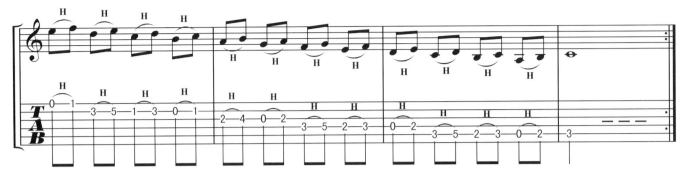

拍子：弹∨击弹∨击弹∨击弹∨击 弹∨击弹∨击弹∨击弹∨击 弹∨击弹∨击弹∨击弹∨击 弹∨∨∨∨

5. 前八后十六分音符上行圆滑音

圆滑音技巧需要建立手指肌肉的节奏感、神经反应系统的节奏感和演奏者内在的节奏感，这些需要大量、持续的准确性练习才能获得。

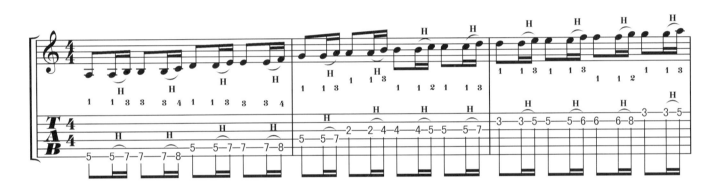

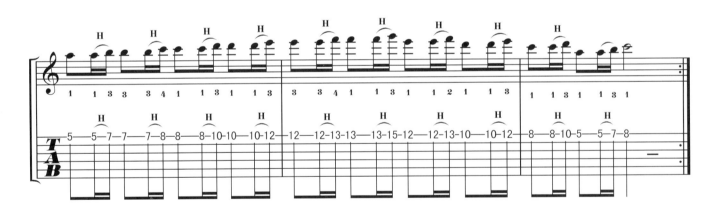

6. 前十六后八分音符上行圆滑音

前十六后八分音符和前八后十六分音符的节奏相反，它在前半拍中完成圆滑音。

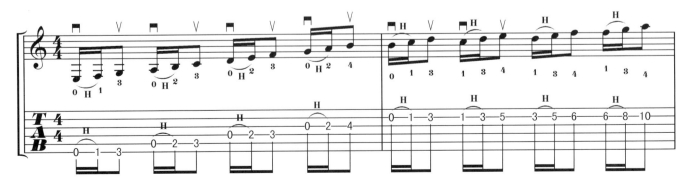

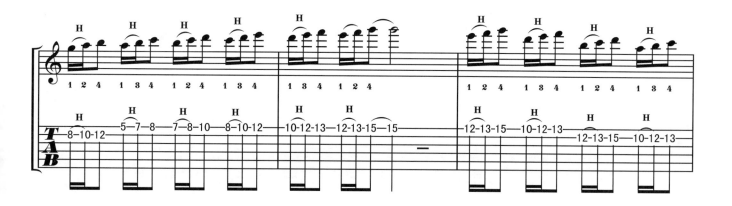

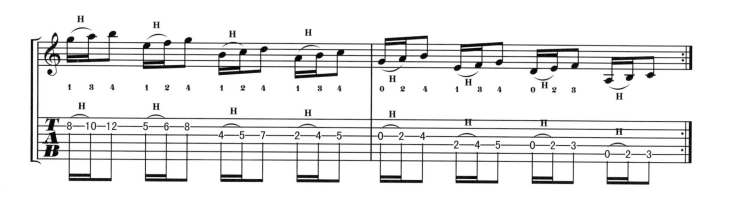

7. 十六分音符上行圆滑音（1）

十六分音符的圆滑音要特别注意节奏的均匀性，需要仔细控制圆滑音的动作，它的四个音是均匀的。

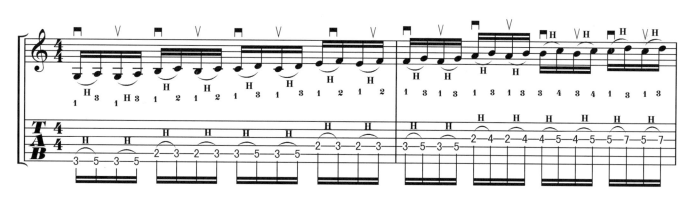

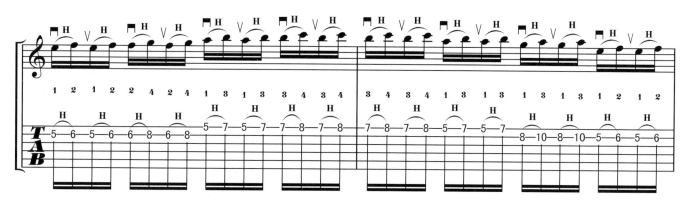

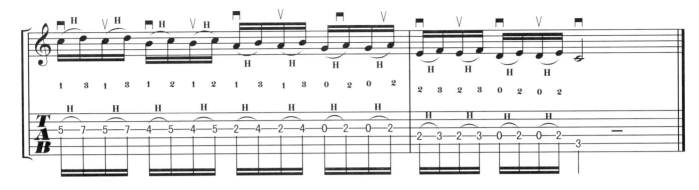

8. 十六分音符上行圆滑音（2）

这是一条四个八度的跳进练习，注意换把时音不要断开，先从慢速开始，逐步加快速度。

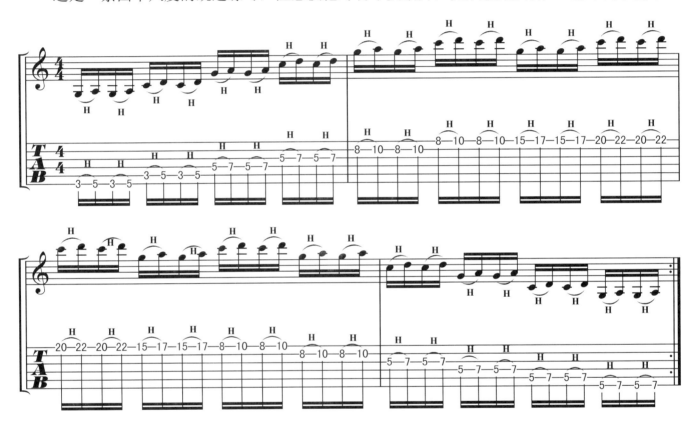

9. 不规则的十六分音符上行圆滑音

在实际演奏中圆滑音技巧的应用并不像练习条目那样有规律好掌握，根据旋律使用音阶和左手把位的移动，会出现各种不规则的圆滑音，这需要演奏者相当熟练的技巧，以及技巧、时值、音符、动作的高度协调和综合反应。以下练习应当从慢开始，逐渐加快到每分钟180拍左右。

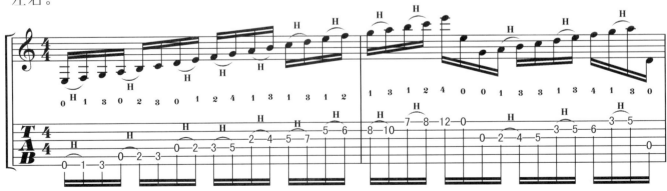

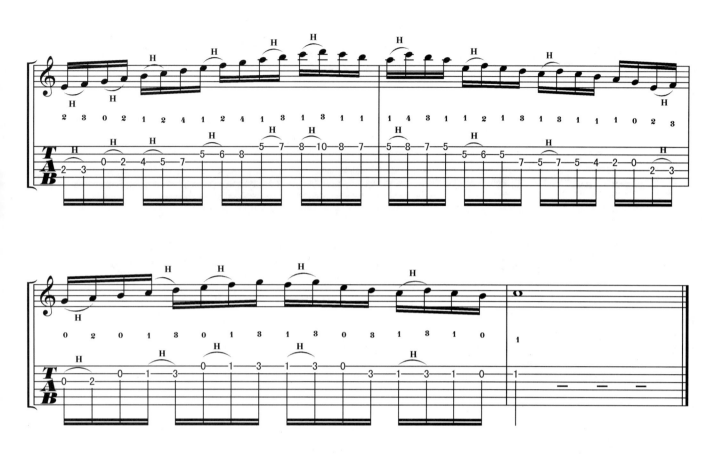

10. 圆滑音技巧练习

拉 多 维 亚

世界名曲
刘 军 改编

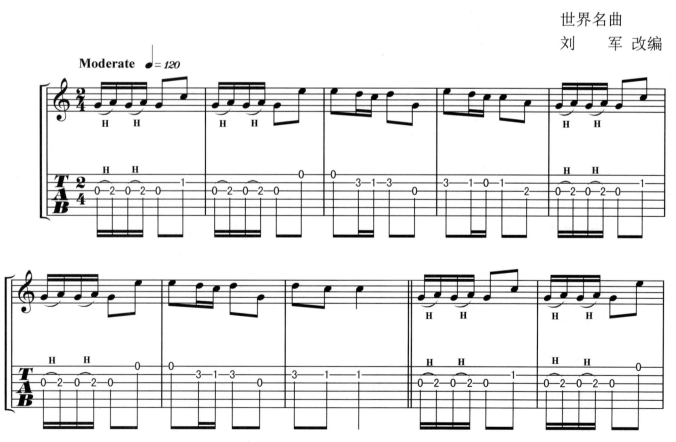

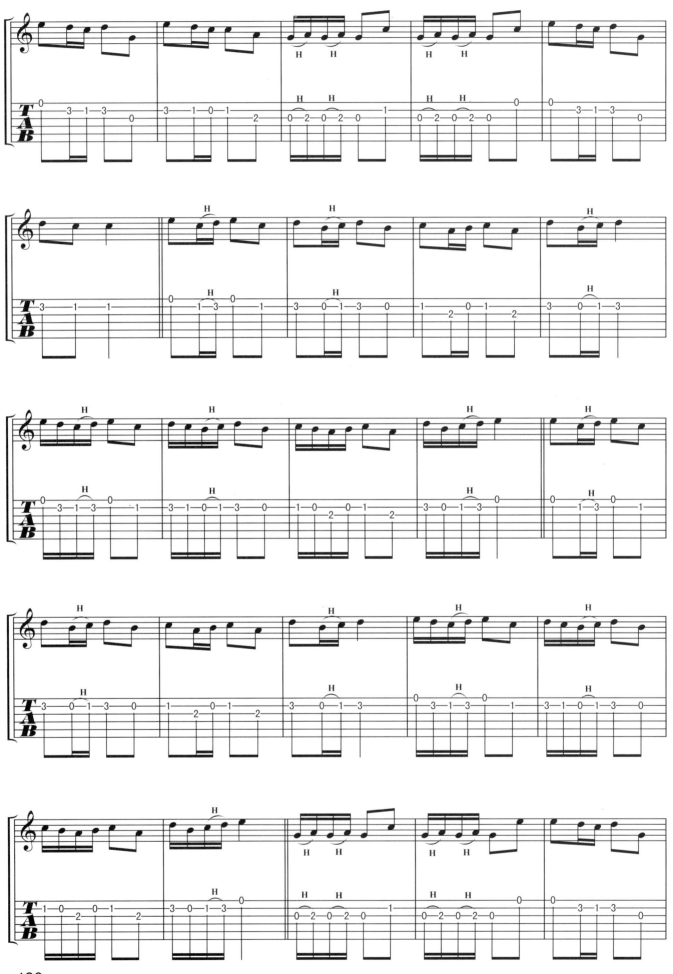

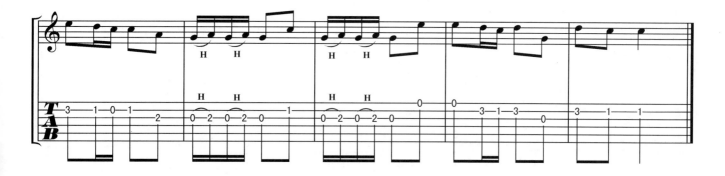

乐曲C大调，整个乐曲用C大调空弦把位的"3"型音阶：

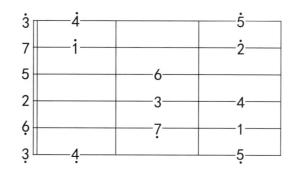

（1）弹熟后，请提高一个八度，用C调第12品的"3"型音阶；

（2）C调弹熟后，请移调至E调、F调、G调；

（3）乐曲用每分钟60~90拍速度练习，练熟后用每分钟120拍速度演奏。

二、下行圆滑音技巧及练习

即从一个较高的音到较低的音的动作，它的动作是："弹→拨"，即弹响第一个音后，第二个音用按弦的手指再拨一下，发出第二个音。此时，第二个音要提前按上，乐谱记谱符号为"P"，请注意拨弦的手指角度要正确。总之，这是个很轻巧的、有节奏的动作。

下面提供十条下行渐进圆滑音练习，请逐条练习。

1. 全音符的下行圆滑音（动作控制）

初次练习下行圆滑音，在第一把位上用含空弦的练习比较容易找到感觉，练习全音符可以从根本上获得动作时值的控制，形成较深刻的印象。

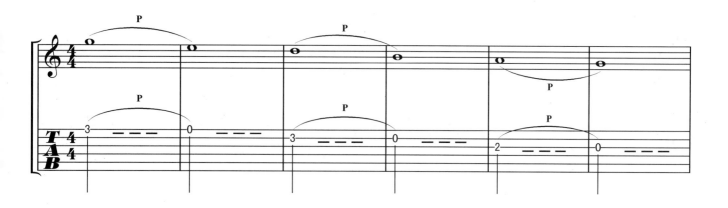

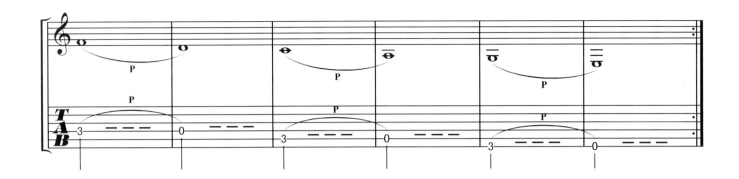

2. 全音符的下行圆滑音（动作控制）

此条练习主要针对下行圆滑音的第二个音提早按到的情况，仍然用全音符获得稳定的动作控制。

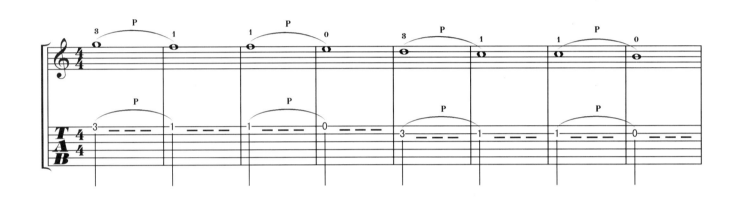

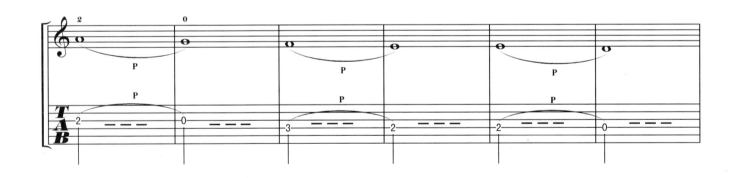

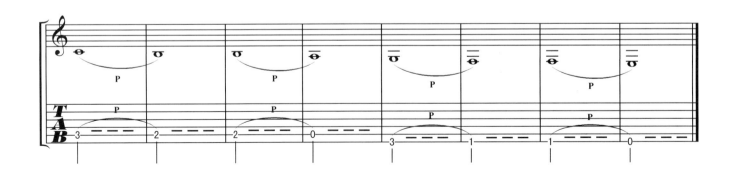

3. 二分音符的下行圆滑音（动作控制）

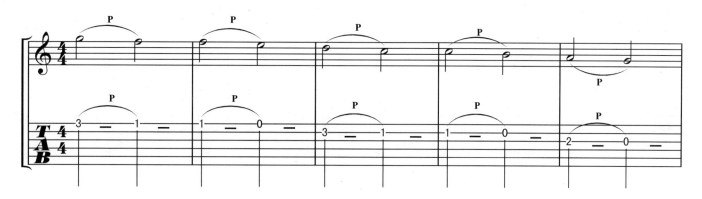

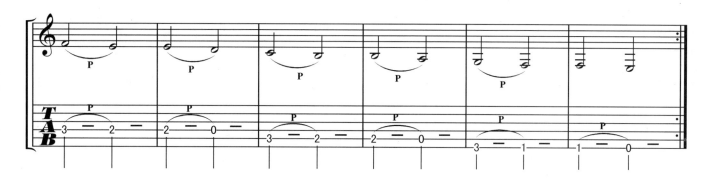

4. 四分音符的下行圆滑音（动作反应练习）

本条练习要特别注意左手手指的动作替换，不能让音断开。

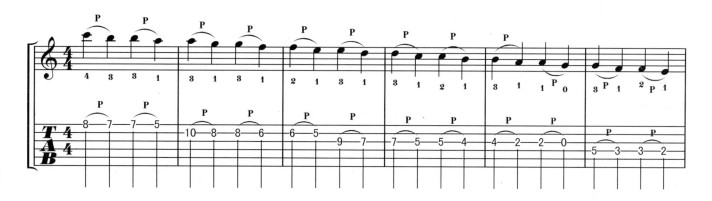

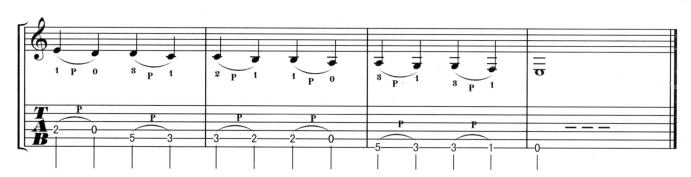

5. 八分音符的下行圆滑音（手指角度练习）

下行圆滑音的动作角度非常重要，在演奏时要用耳朵判断发音是否有杂音、声音是否很僵硬。这些情况都是拨弦手指动作角度不好、力度过大所致。

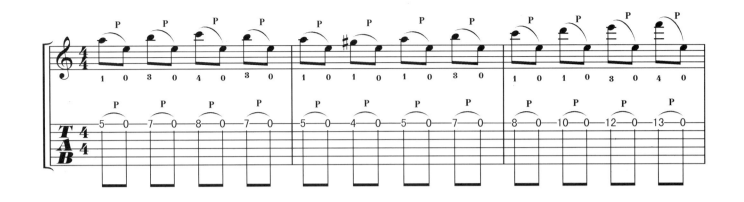

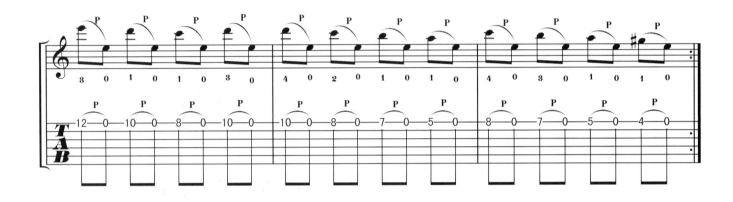

6. 十六分音符下行圆滑音（拨片控制）

先从慢速开始练习，要特别注意左手拔弦手指的角度控制和力度控制，然后加快速度，速度最终要求是 ♩=220拍。

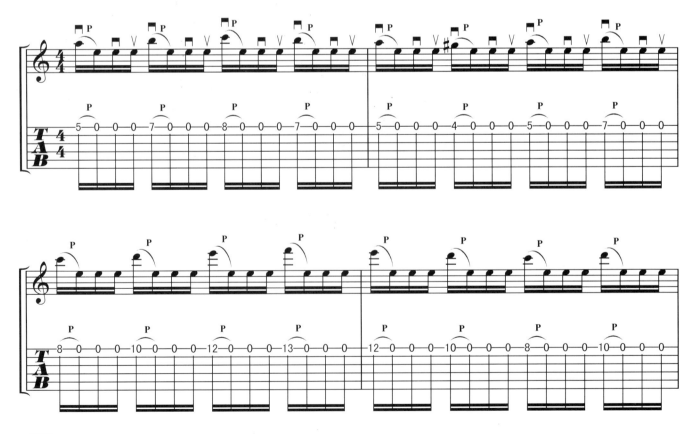

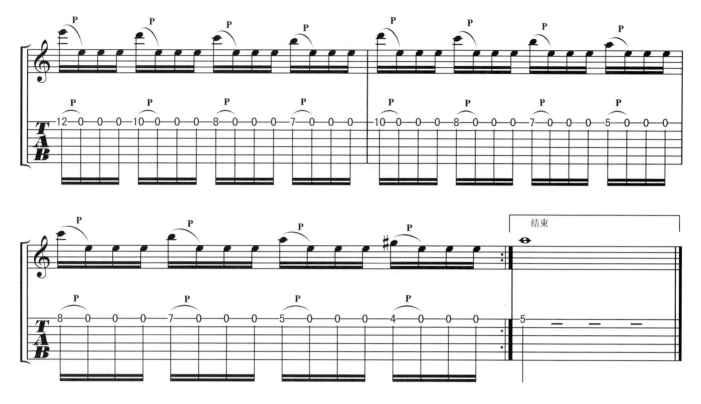

7. 混合音符下行圆滑音（节奏控制）

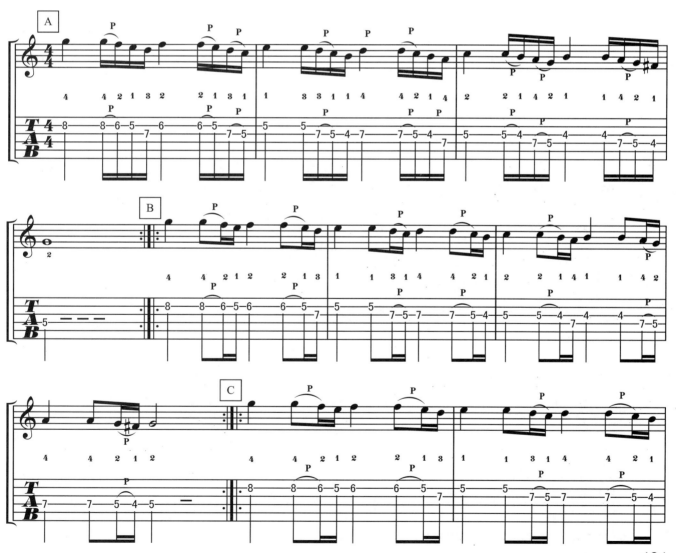

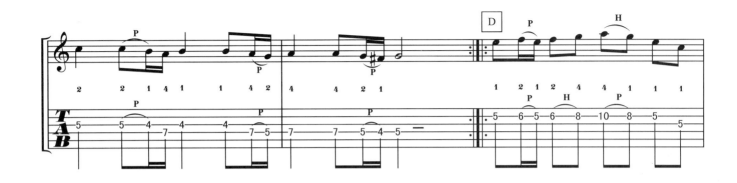

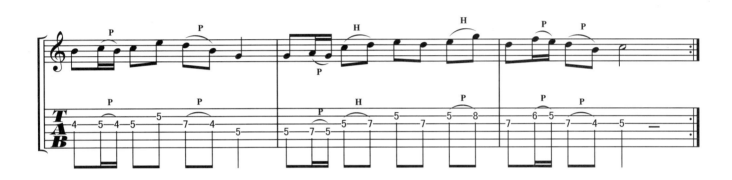

8. 圆滑音综合练习

这条练习要求速度非常快，先从慢练习开始，建立较好的控制能力后，再逐步加快，最终速度要求♩=240拍。

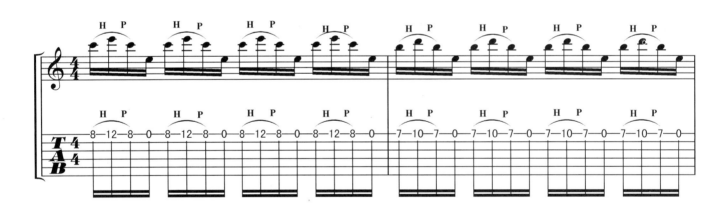

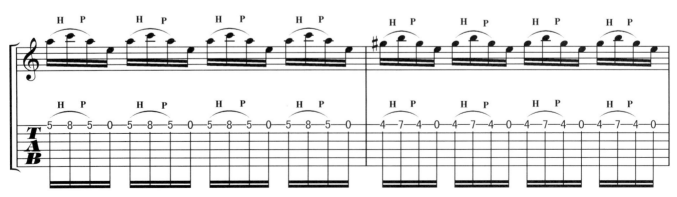

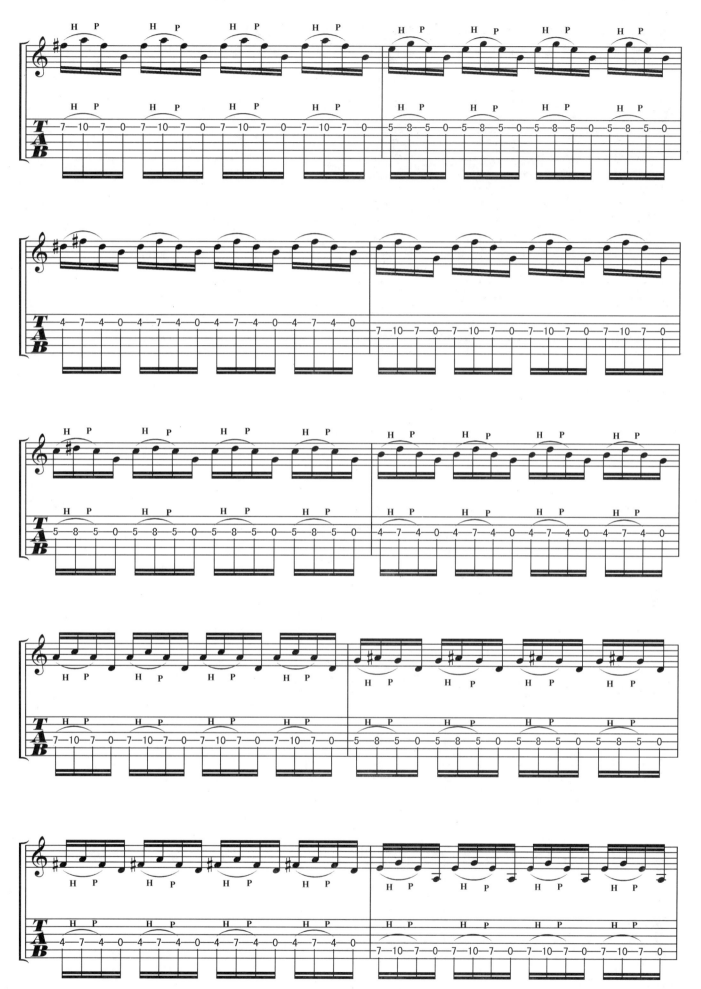

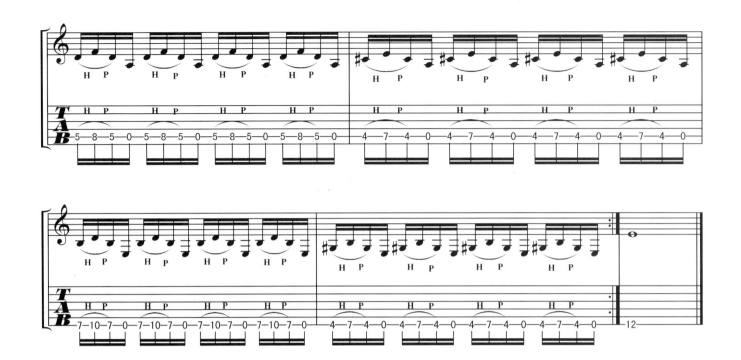

9. 圆滑音技巧应用练习

金蛇狂舞

聂耳曲

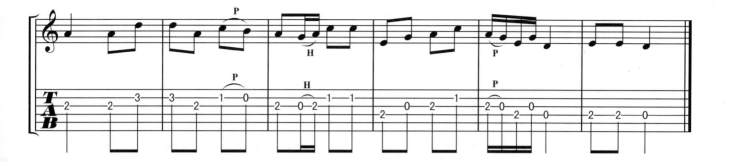

10. 圆滑音技巧应用练习

歌 特 摇 滚

现在我们将左手独奏的技巧实际操作一下，用一段"歌特式"摇滚的乐句进行练习。

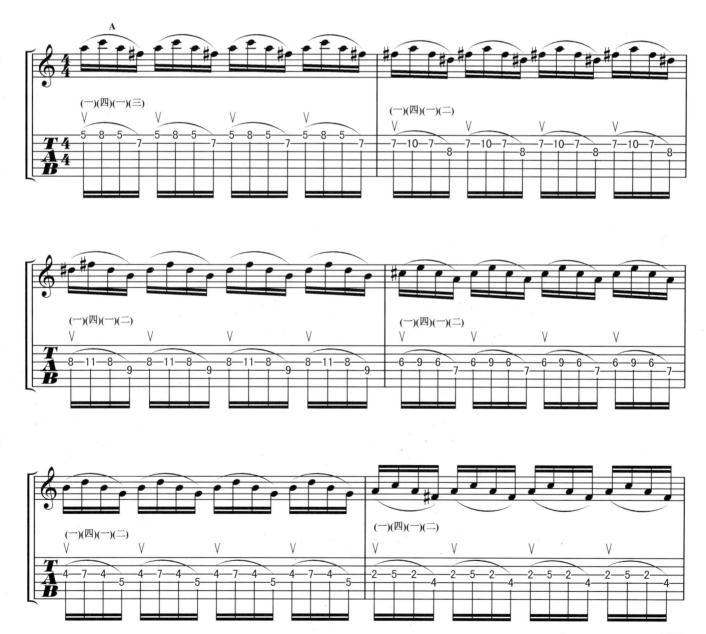

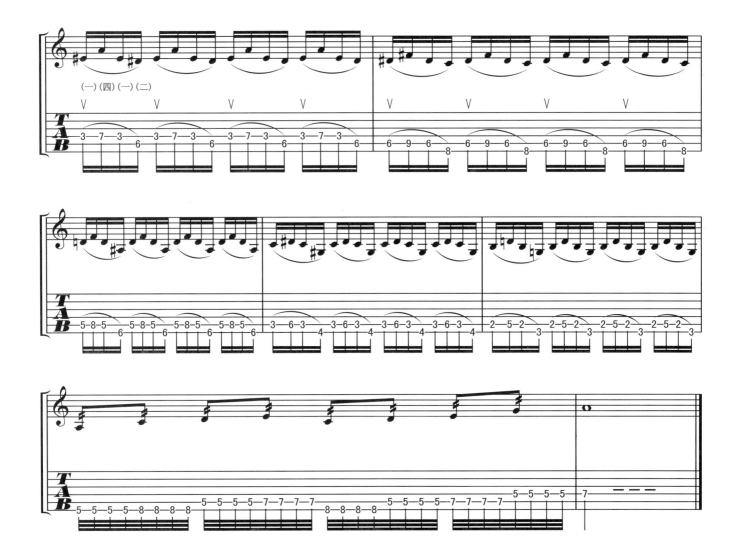

这是一条非常快的歌特风格乐段，假如我们从每分钟60拍开始练习，似乎不成问题，手指起落幅度的大小对音乐的形成也没有影响，但当我们练到每分钟90拍的时候，就会感觉到不加控制的动作有多糟。事实上，乐曲的速度大概是在每分钟120拍左右。

第二节 滑音奏法

从一个音不间断地滑向另一个音，这种奏法叫做"滑音奏法"。这是一种有节奏的奏法，第一个音用右手弹响，第二个音用左手按弦的手指滑动到指定位置发出声音，乐谱记谱符号是"/"或"\"，并标明"S"字母。

常用滑音奏法有如下几种。

（1）滑音：第一个音弹，第二个音滑动发音，不用再弹。

（2）滑奏：第一个音弹，第二个音滑动到位后，再弹一下。

（3）无头滑音：第一个音叫做音头，位置是不确定的；第二个音叫音尾，其位置是确定的滑音奏法。

（4）无尾滑音：第一个音头位置是确定的，第二个音尾是不确定的滑音奏法。

下面是七条滑音奏法渐进练习，请逐条练习。

（1）全音符的滑音奏法

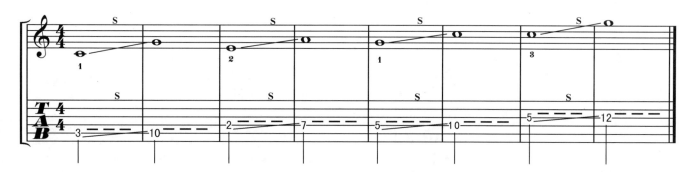

（2）二分音符的滑音奏法

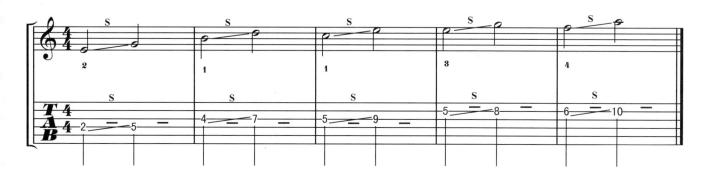

（3）四分音符的滑音奏法

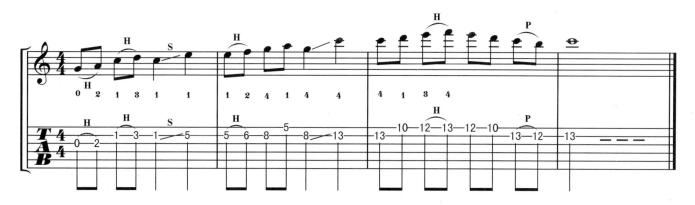

从上面谱例我们可以看出，滑音奏法是拓展演奏音域的一个好办法。

（4）八分音符的滑音奏法

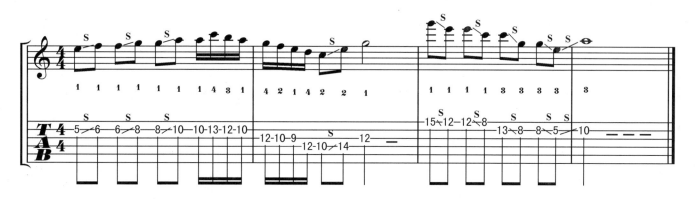

从上面谱例我们可以看出，滑音奏法是一种很有情感色彩的奏法。

（5）双音的滑音奏法

这是一段十分优美的乐句，用双音滑音奏法。

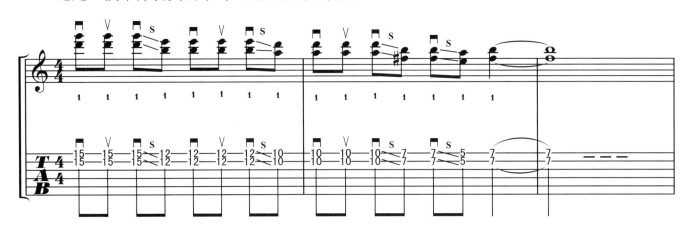

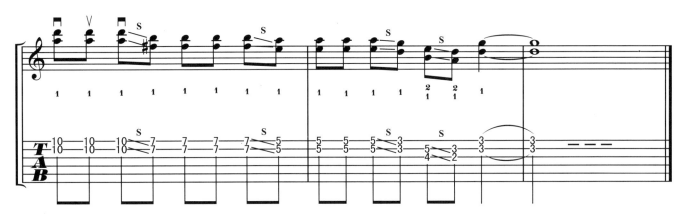

（6）无头滑音与无尾滑音练习

♩=70

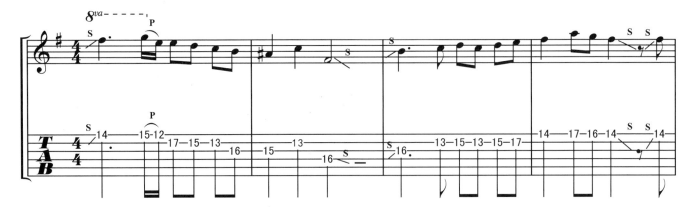

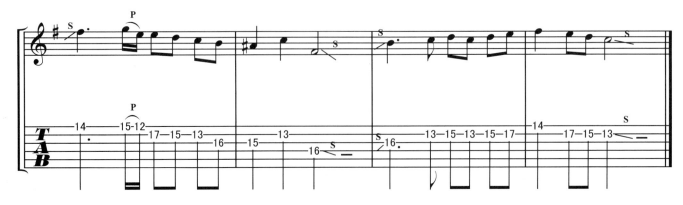

（7）滑音和圆滑音的混合练习

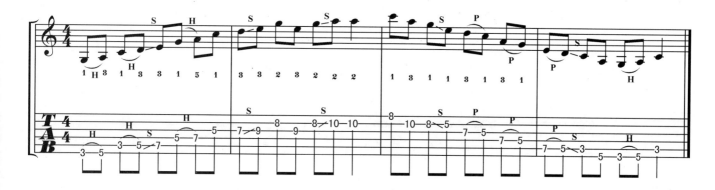

第三节　装饰音技巧

装饰音又叫"倚音"，是电吉他最有特点、最有表现力的技巧之一，它不仅可以产生更丰富的效果，而且也使旋律产生各种微妙而丰富的变化，是乐句构成不可缺少的元素。

装饰音不是旋律音，它只是某个旋律音的装饰，它的加入是不能破坏原来旋律的时值和节奏的，它只占被装饰音很小的一部分时值。也就是说，在计算、掌握节奏时，要把装饰音算在被装饰音的时值之内。

装饰音用带勾消线的小音符表示："♪"。正确辨识装饰音和被装饰音，并能准确把握它的时值是关键，下面我们辨识一下各种装饰音。

（1）未经装饰的音：　　　拍法：

（2）在前半拍加入一个装饰音：　　　拍法：

（3）在后半拍加入一个装饰音：　　　拍法：

（4）在前半拍加入两个装饰音：　　　拍法：

（5）在后半拍加入两个装饰音：　　　拍法：

由于当今流行的电吉他谱软件的原因，装饰音的写法往往发生变化，下面我们用"等值算法"把正规的装饰音写法与当今电吉他谱软件的写法进行一下比较：

（1）　　　=　　　　　　　　　　　（2）　　　=

（3）　　　=　　　　　　　　　　　（4）　　　=

（5）　　　=　　　　　　　　　　　（5）　　　=

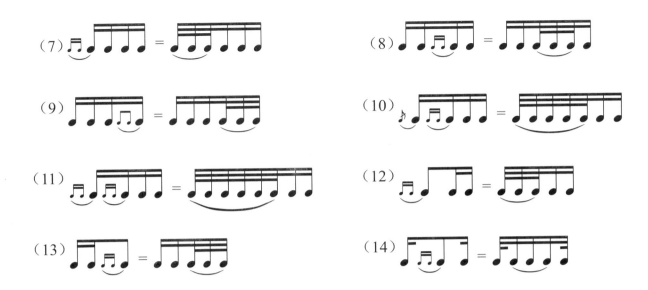

严格地讲，上面一些音符并不能严格相等的，但由于电吉他谱软件没有装饰音的写法，在打谱时只好把装饰音算入一拍的时值这样来写，否则电吉他谱软件会显示错误，因为电吉他谱软件必须凑够拍子才显示其正确，所以为了凑够拍子便出现了各种不同的写法。如今，这种写法的谱子在网络和一些吉他曲谱中，已经大行其道、比比皆是，希望一些经验不是很多的琴友仔细辨识、计算一下它们的时值，就明白应该怎么演奏了。

装饰音的奏法有使用"H"和"P"的装饰音奏法，有使用"S"的装饰音奏法，也就是说，有圆滑音奏法的装饰音，也有滑音奏法的装饰音。从装饰音的数量来说，有单个装饰音、双装饰音以及更多装饰音的奏法。

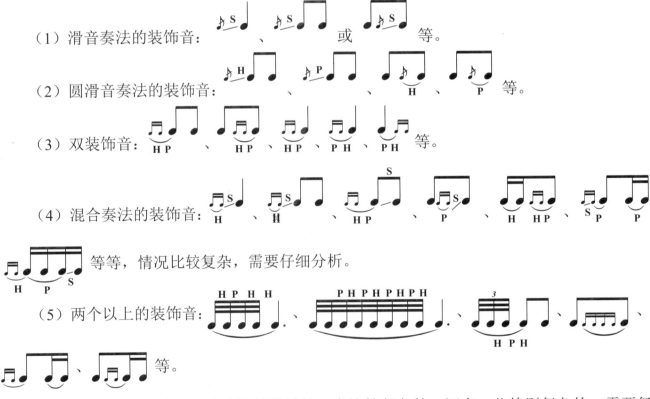

总之，装饰音的奏法、写法有比较单纯的，有比较复杂的，还有一些特别复杂的，需要仔细辨识、分析。有一些"微分型"的复杂奏法，已经很难精确计算，只要单位拍或小节总拍时值正确就可以。

下面我们进行装饰音渐进练习。
1. 全音符的装饰音练习

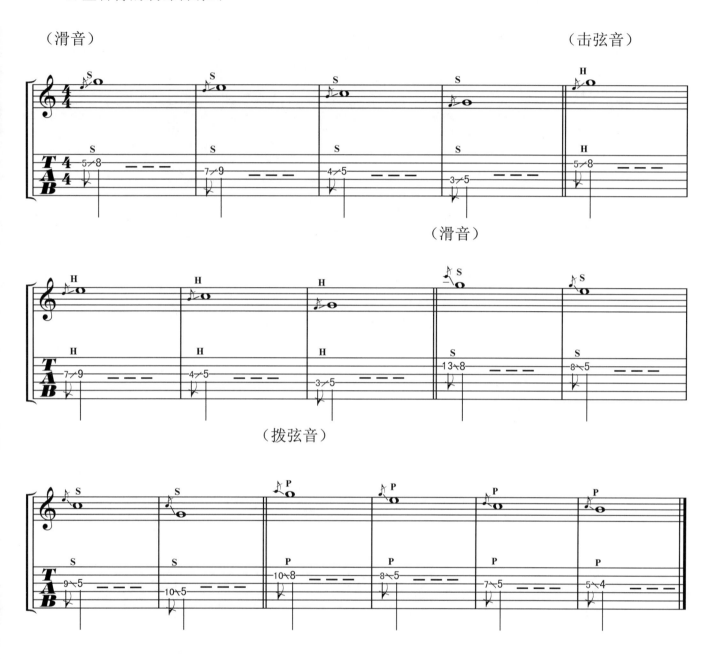

2. 二分音符的装饰音练习

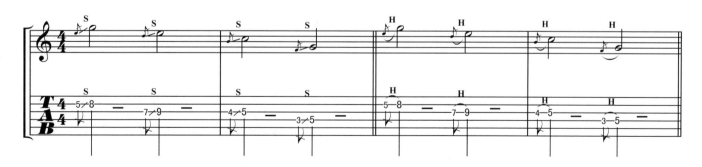

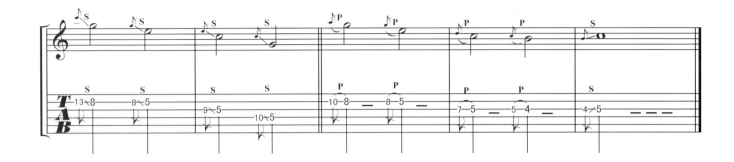

3. 四分音符的装饰音练习

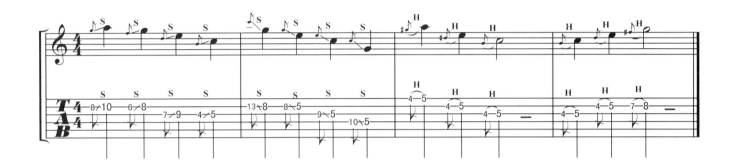

4. 八分音符的装饰音练习①

这是一条非常有意思的装饰音练习,左手指法要连贯、流畅。

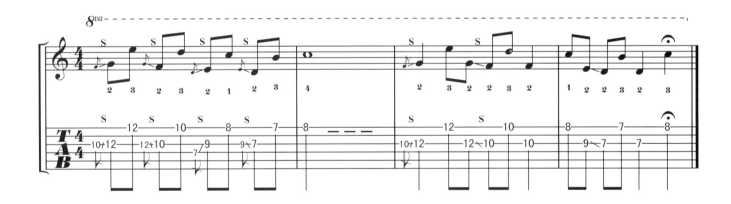

5. 八分音符的装饰音练习②

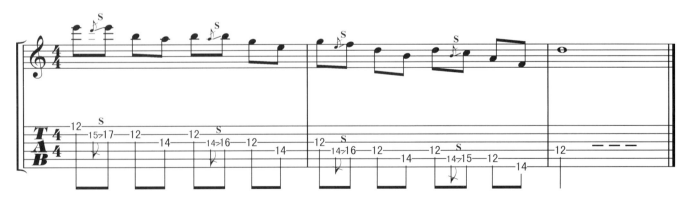

6. 十六分音符的装饰音练习

十六分音符由四个音符构成一拍，在这四个音当中的任何一个音中都有可能加入装饰音，这里只列举一个片断，其他情况的十六分音符道理相同。

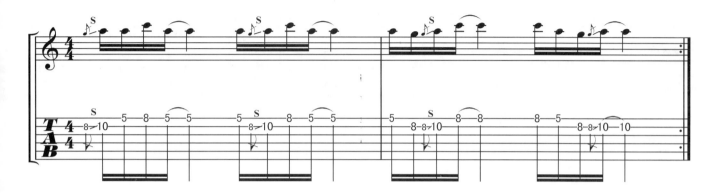

7. 前八后十六分音符的装饰音练习

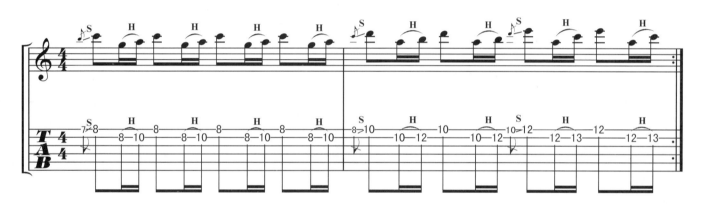

8. 双装饰音练习

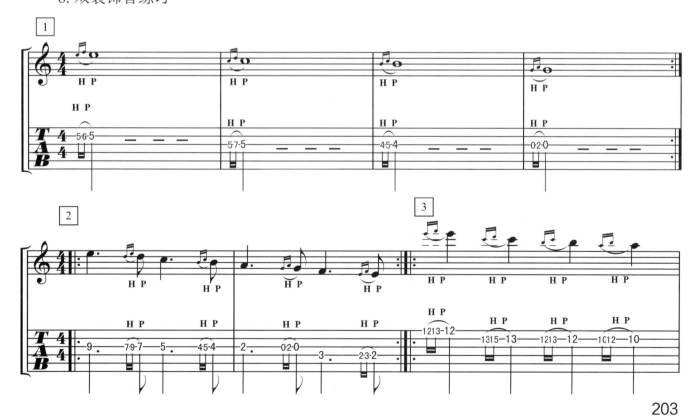

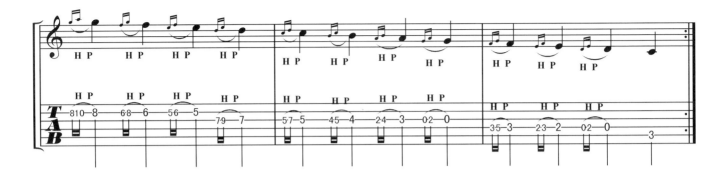

以上谱例是四种不同的练习,在练习时要注意反复。

9. 八分音符双装饰音练习

(1) 前双装饰音

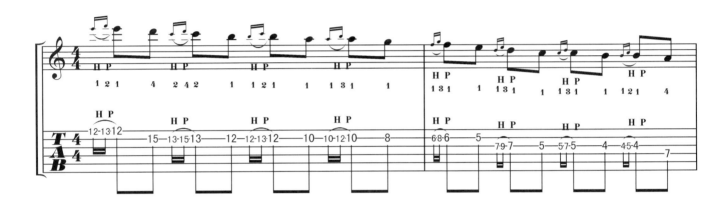

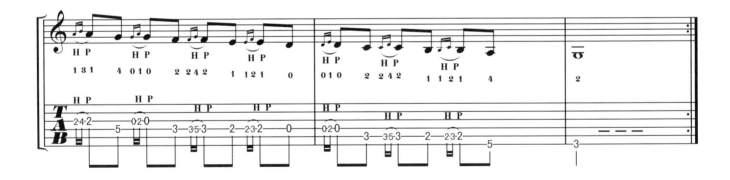

(2) 后双装饰音

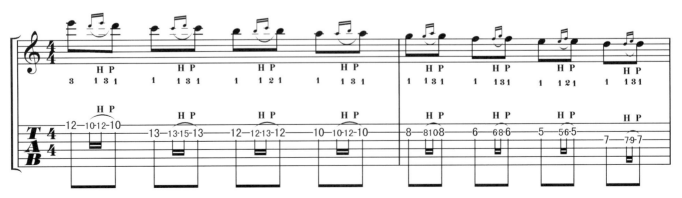

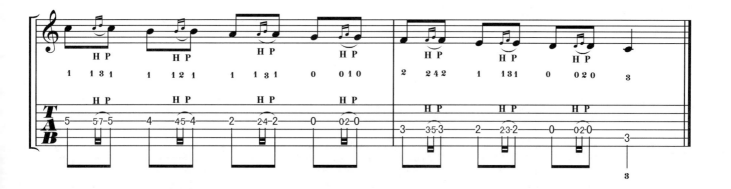

第四节 乐曲精选

一、茉莉花

江苏民歌

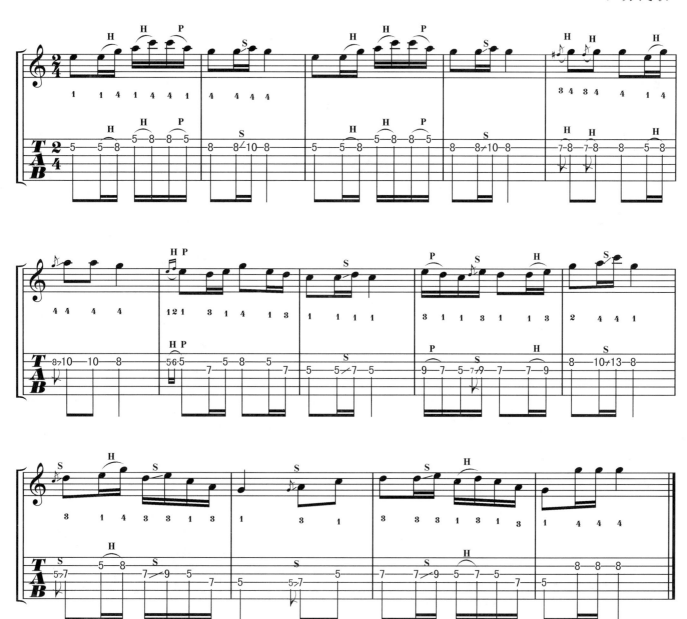

二、你的爱给了谁
（双吉他实践练习）

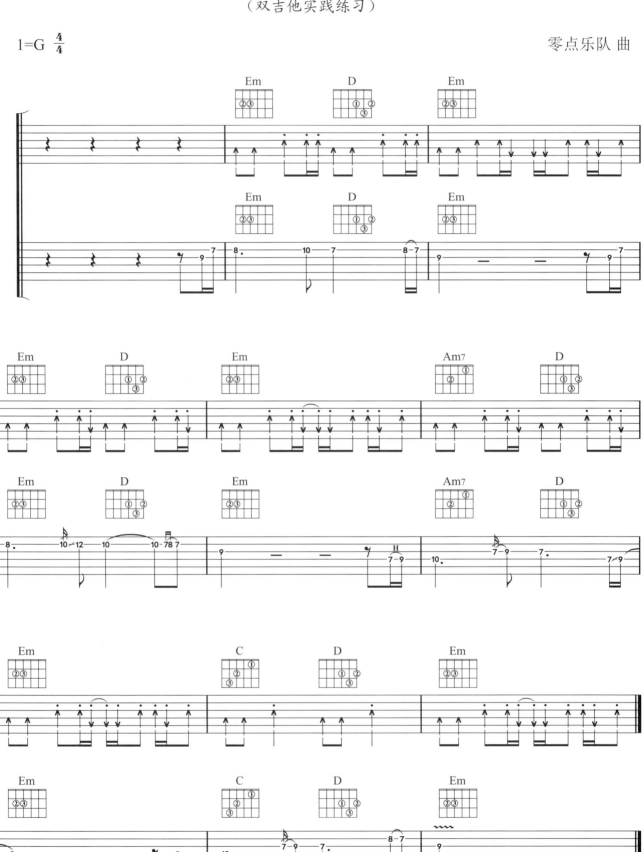

三、每一天，每一夜

1=D 2/4 零点乐队 曲

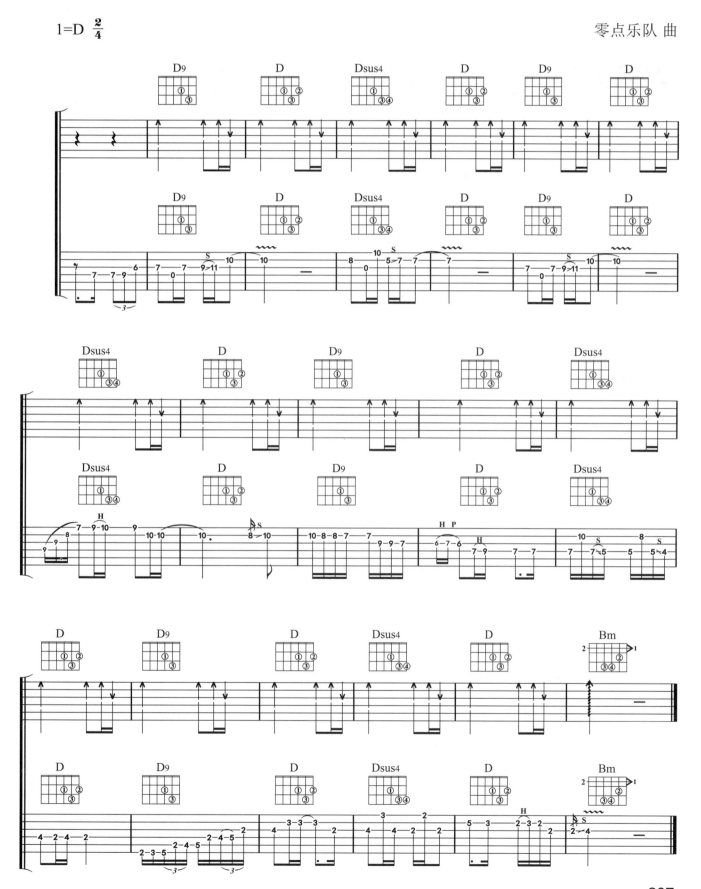

〔主音吉他与节奏吉他二重奏〕

四、挥着翅膀的女孩

陈光荣　曲
刘　军　改编

1=G　4/4　（♩=76 浅失真或原声音色）

［练习提示］

（1）这首歌曲使用了滑音、圆滑音及滑音装饰音、圆滑音装饰音技巧，要一一把它们的弹法和时值掌握准；

（2）要特别注意左手指法安排，若一处不合适，则处处都会不合适；

（3）这首歌使用分解和弦伴奏，后面则使用扫弦节奏，和弦的配置是编者重新编配的，和原版的和声进行不一样，但更有电吉他味道。

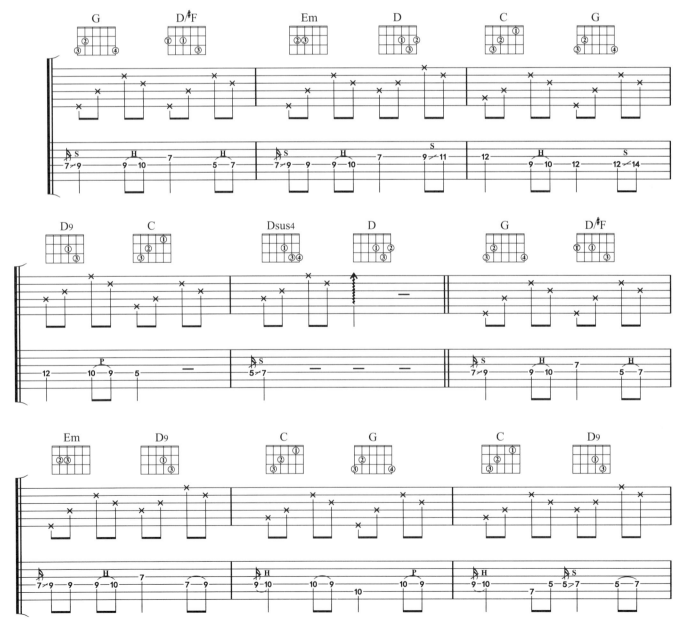

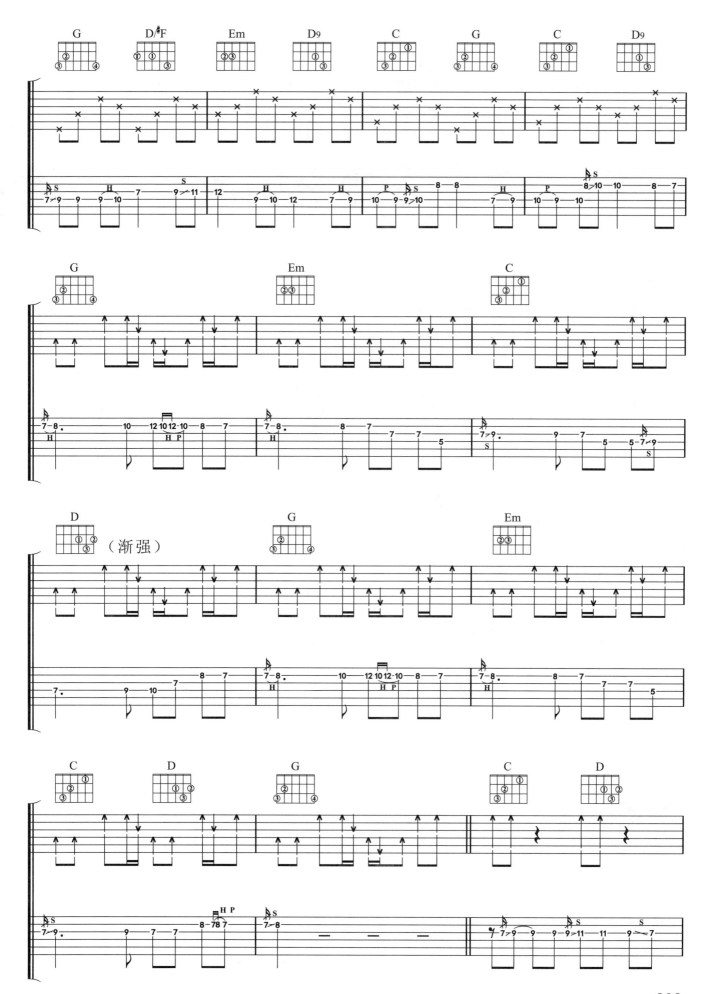

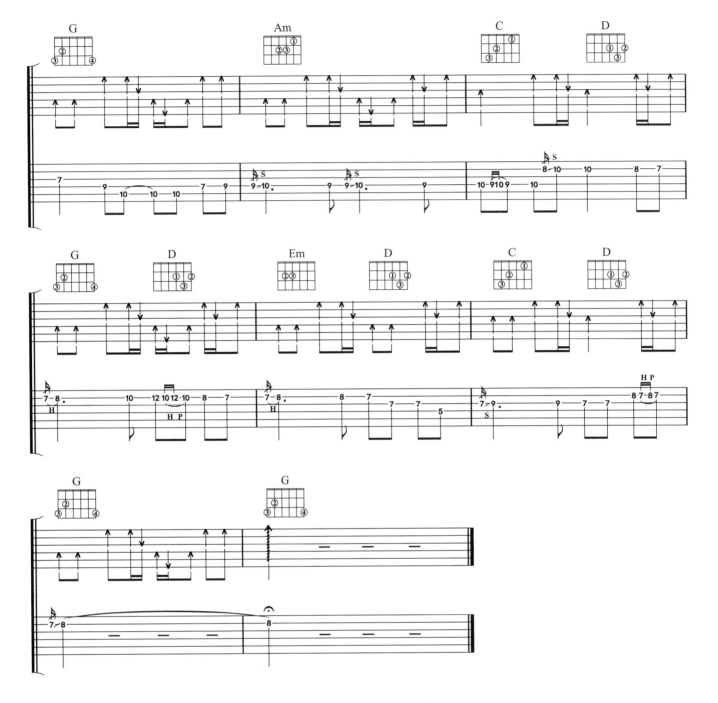

五、人们的梦

尼古拉·安捷罗斯 曲
刘 军 改编

$1=G$ $\frac{4}{4}$

[练习提示]

（1）乐曲使用的是G调十二把位的"6"型音阶和第七把位的"3"型音阶；

（2）演奏技巧使用了有固定时值的"H"、"P"技巧和装饰音性质的"H"、"P"技巧，要把它们区分开并演奏准确，是关键中的关键；

（3）乐曲前半部分使用呈低音半音下降进行趋势的分解和弦；

（4）乐曲高潮部分使用扫弦节奏，要先把节奏练准。

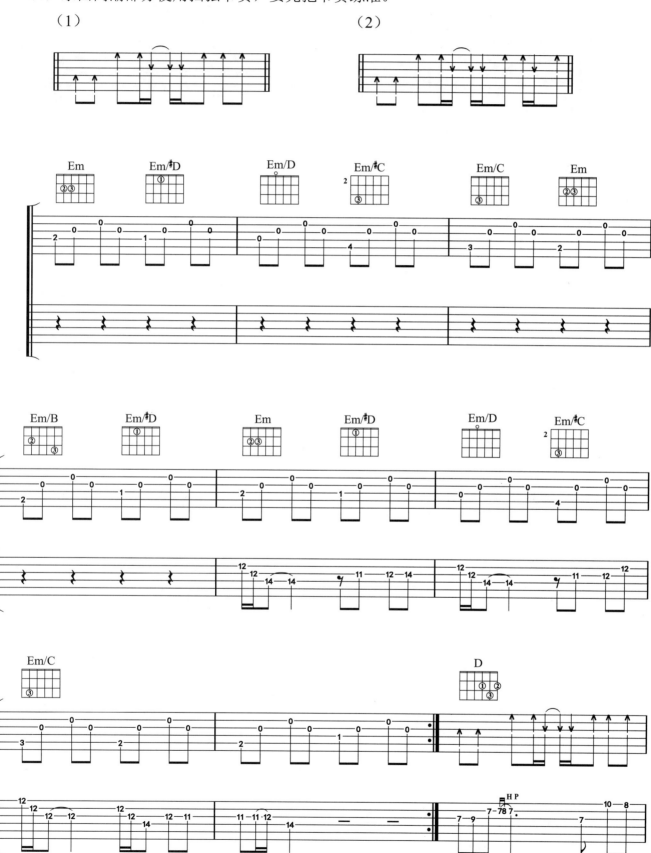

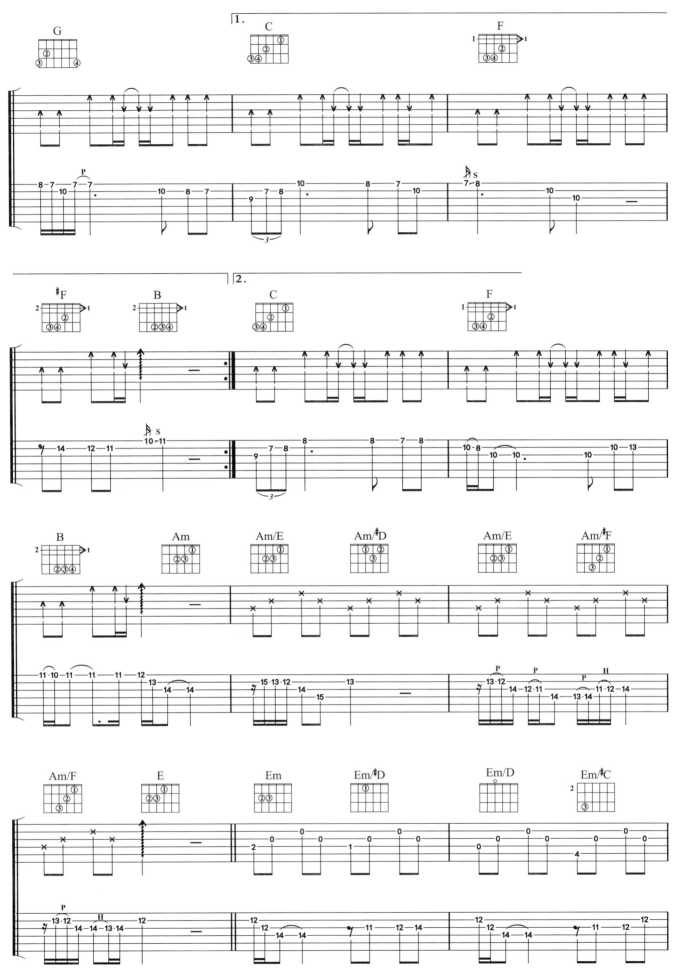

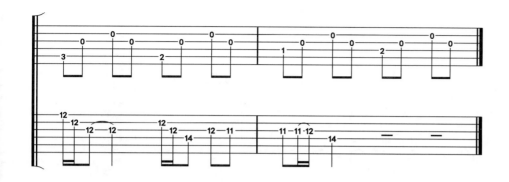

六、奇异的关联

尼古拉·安捷罗斯　曲
刘　军　改编

$1=G$　$\frac{4}{4}$

[练习提示]

（1）乐曲分为两个部分，它从G大调转到g小调，然后又回到G大调，以比较快的十六分音符为主，演奏要求节奏要准确、稳定，弹奏要非常熟练。

（2）G大调部分使用了G调第5把的"2"型音阶模块。

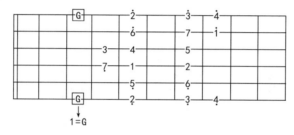

当然也可以用G调的其他音阶模块，但相对来讲使用"2"型音阶模块较为顺手。

（3）g小调属♭B大调，即把♭B音当做"1"排列出的音阶模式，我们使用第十把位的"3"型音阶模块。

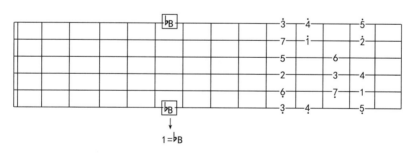

（4）G大调部分使用的是常规和弦和扫弦节奏型。

（5）g小调部分的和弦使用的是建立在♭B大调"6"型和"5"型音阶模块上的和弦。

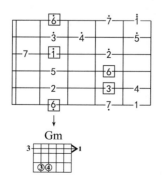 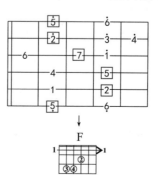

213

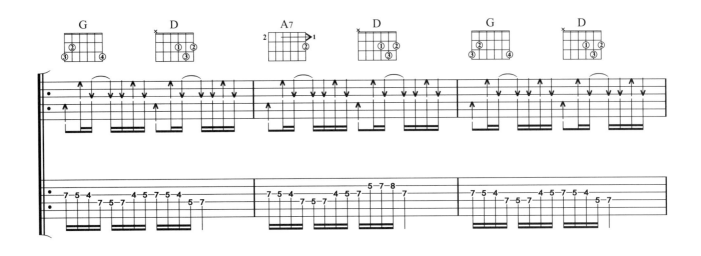
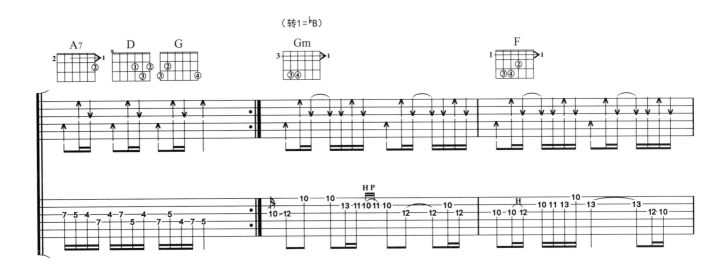
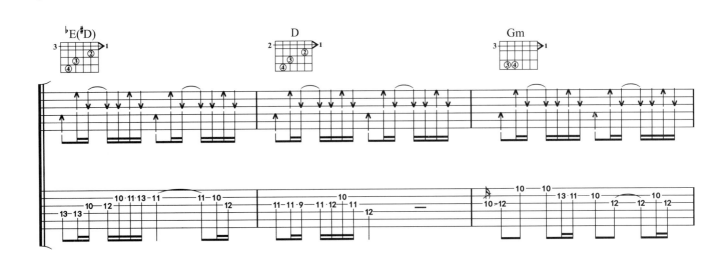

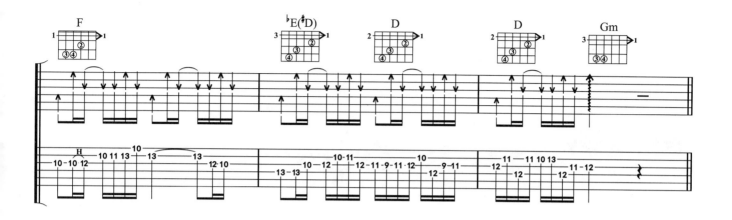
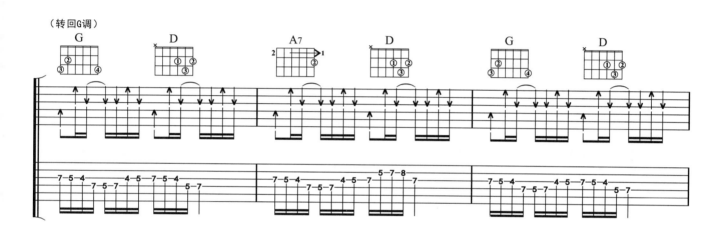
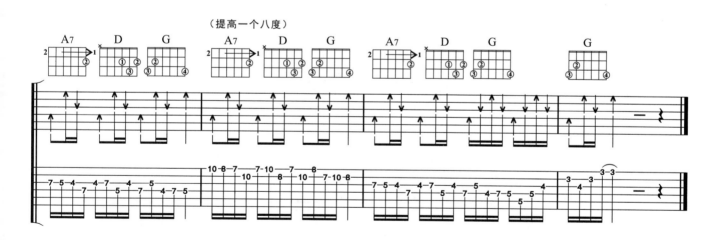

七、悲伤的西班牙

1=F 4/4

尼古拉·安捷罗斯 曲

[练习提示]

（1）这首乐曲主要使用的是装饰音技巧，可以具体为：

① 上行滑音装饰音：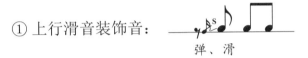

② 下行圆滑音奏法的装饰音：

③ 双装饰音：a. 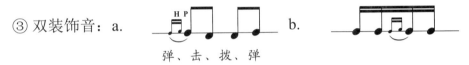 b.

演奏时要有针对性地专门练习，关键是要把时值弹准确，单纯的技巧如果脱离节奏便毫无意义。

（2）乐曲以使用F调第五把位的"3"型音阶为主，有一些音因为技巧的需要，使用了同音异弦，下图带"□"的音即为同音异弦的音。

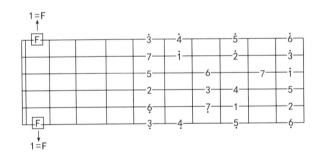

（3）本曲电吉他伴奏我们使用扫弦节奏，在弹奏时应弹得很轻巧，不能太重：

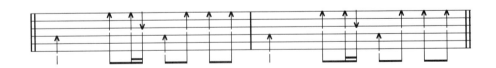

（4）伴奏和弦使用演奏和弦：

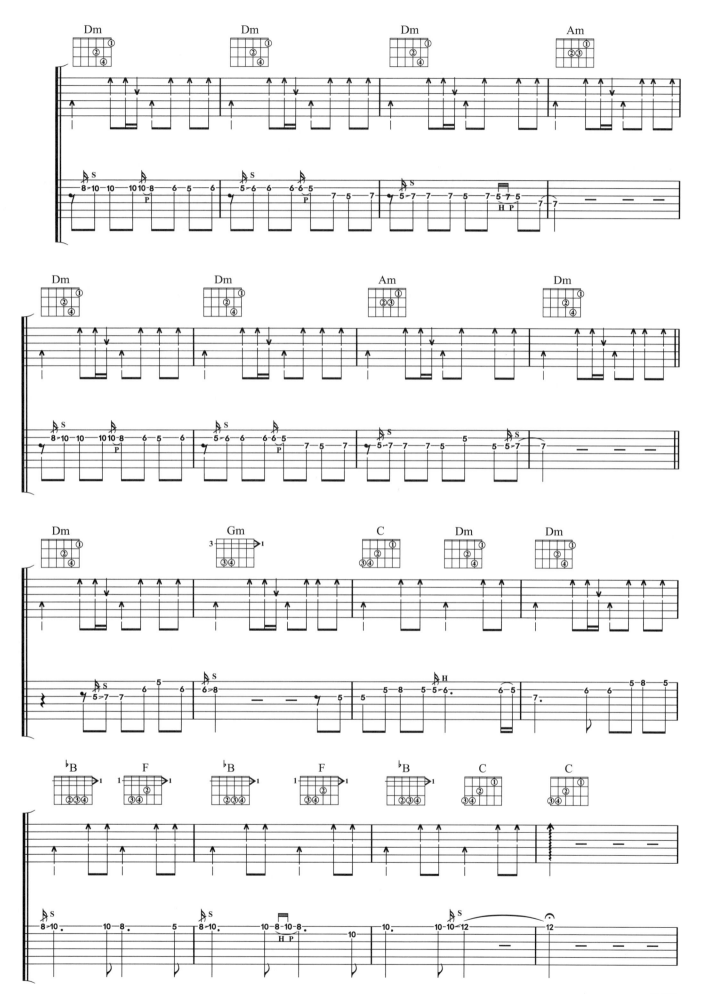

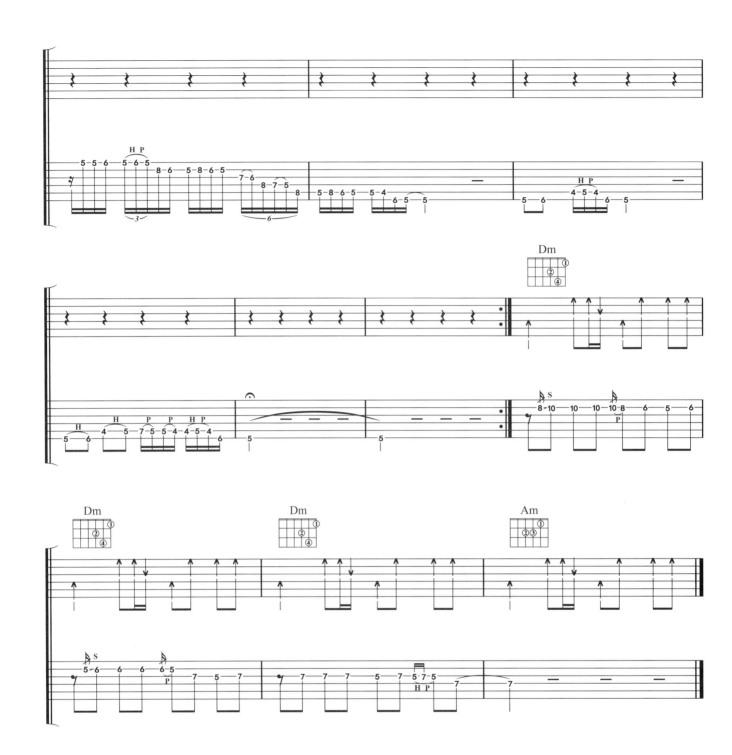

八、情 感

佚 名 曲
刘 军 改编

1=G 4/4

[练习提示]

　这是根据一首著名的英文经典歌曲改编的电吉他重奏曲，旋律部分使用了一些装饰音技巧，对原来的旋律进行了一些处理，使之更有电吉他的味道。

　这首乐曲的演奏主要使用了G调音阶的两个音阶模块：

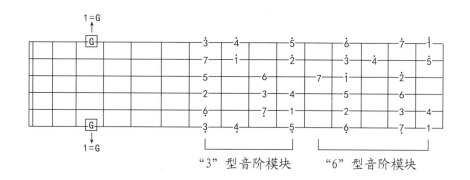

　乐曲属于小调式，分解和弦伴奏的低音走向呈半音下行模式：

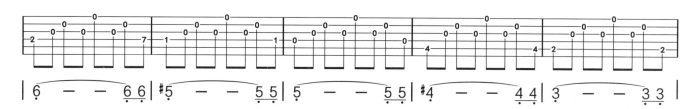

　乐曲进入高潮阶段，则使用较能渲染气氛的扫弦节奏，也可以使用失真长音，在乐谱高潮之处，电吉他伴奏我们写了扫弦模式的伴奏方法，若在乐队编制中，则要注意和贝司、鼓的配合。

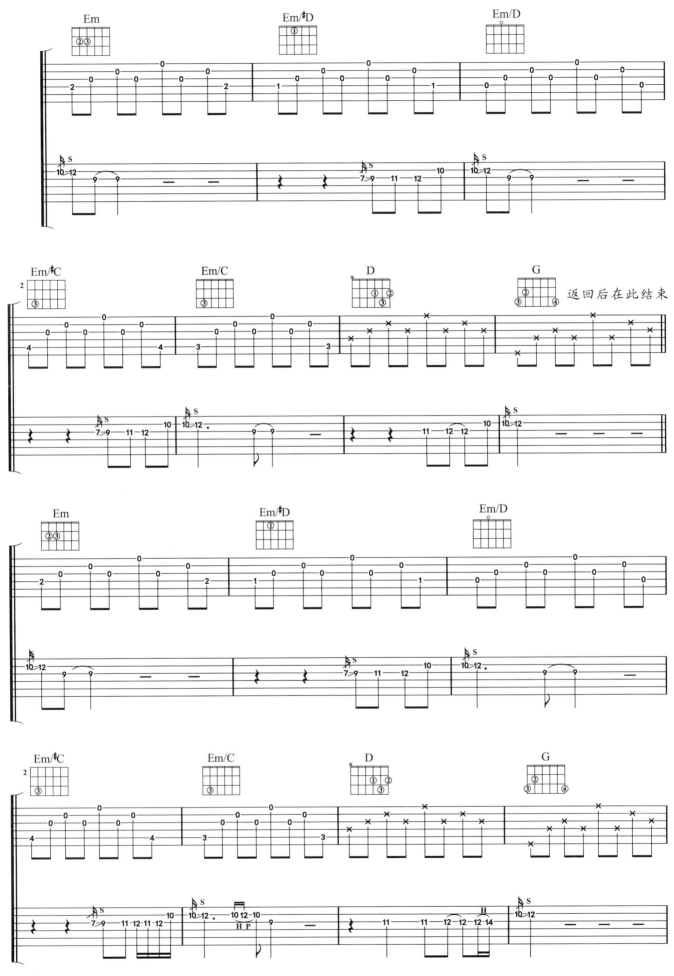

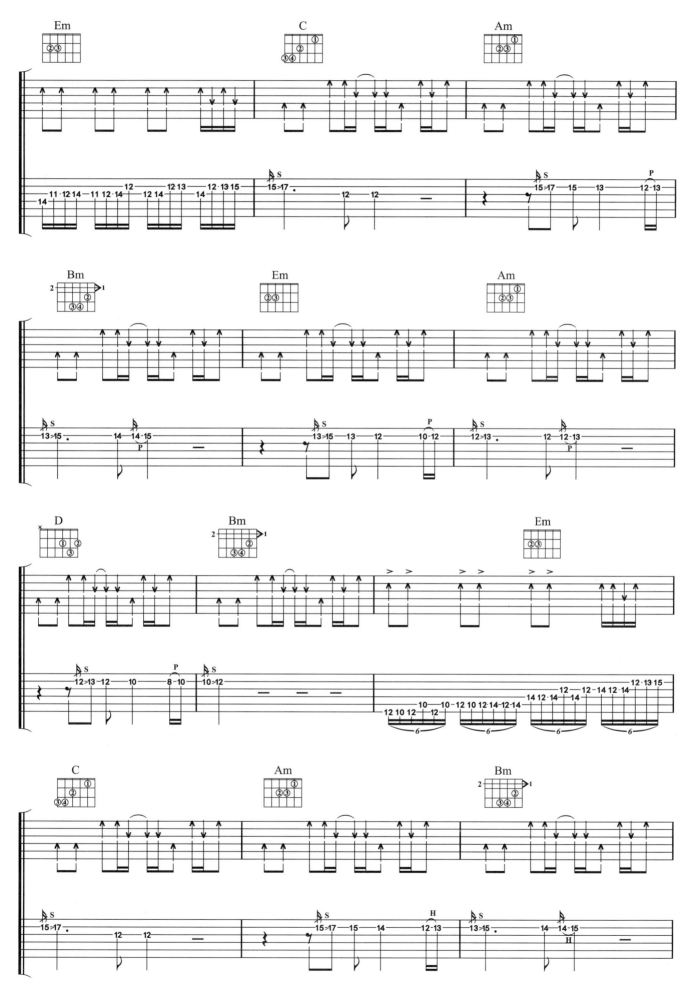

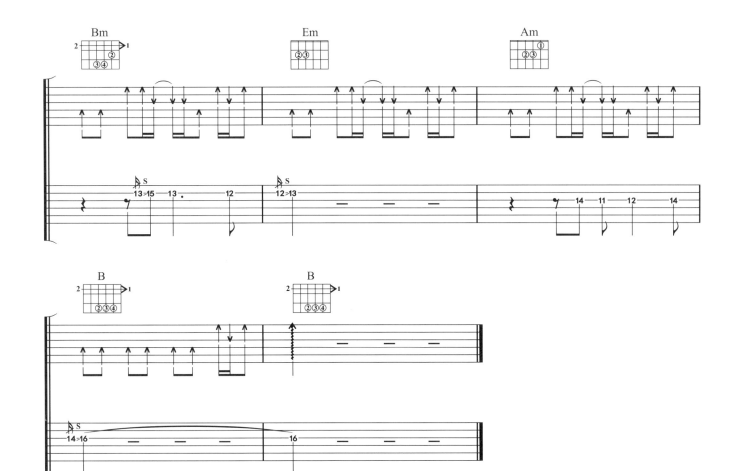

九、情 人

许 巍 曲
李延亮 演奏谱

1=A 4/4 (♩=72)

[练习提示]

（1）拨片反向演奏

演奏本曲的拨片运动方向，有多种选择，比如："⊓⊓⊓⊓"或"⊓∨⊓∨"等等。但由于乐曲的节奏高音和低音位置不断变化，因此，我们使用"∨⊓⊓⊓ ⊓∨⊓⊓ ⊓⊓⊓∨ ∨⊓∨⊓"这么一种方式，是最有效、最方便的。

但由于乐曲的节奏高音和低音位置不断变化，因此，我们使用"　　、　　、　　、　　"这么一种方式，是最有效、最方便的。

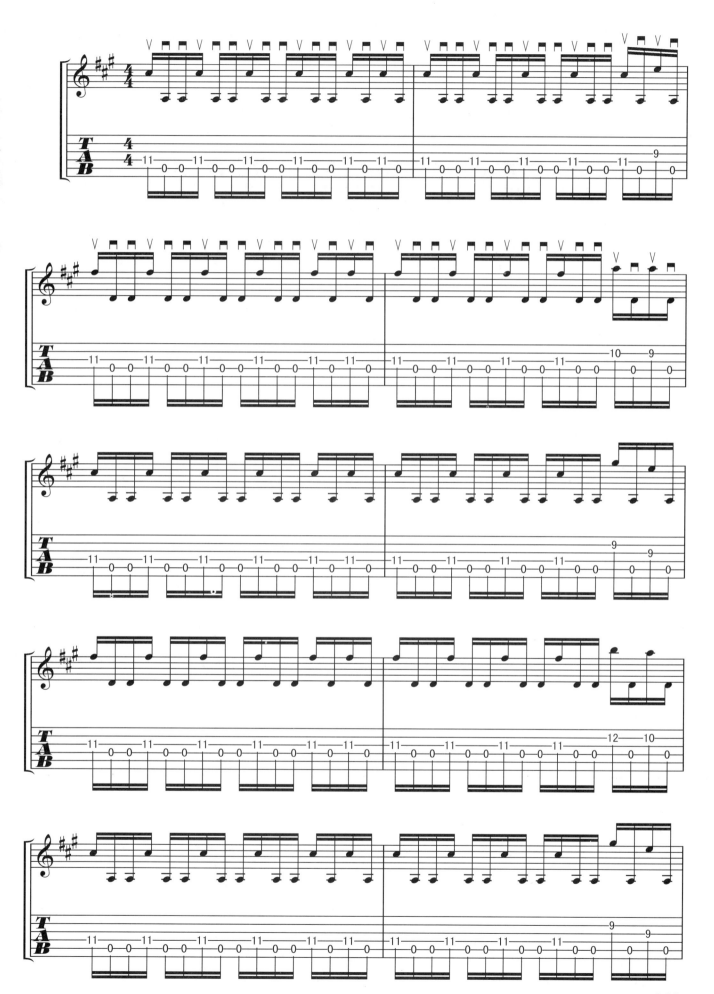

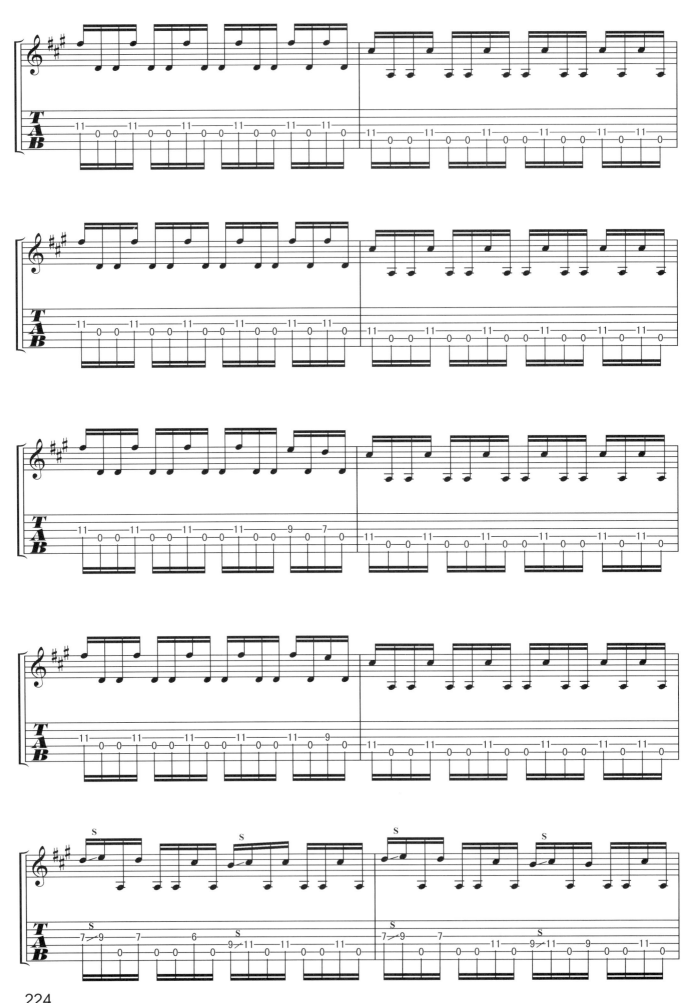

224

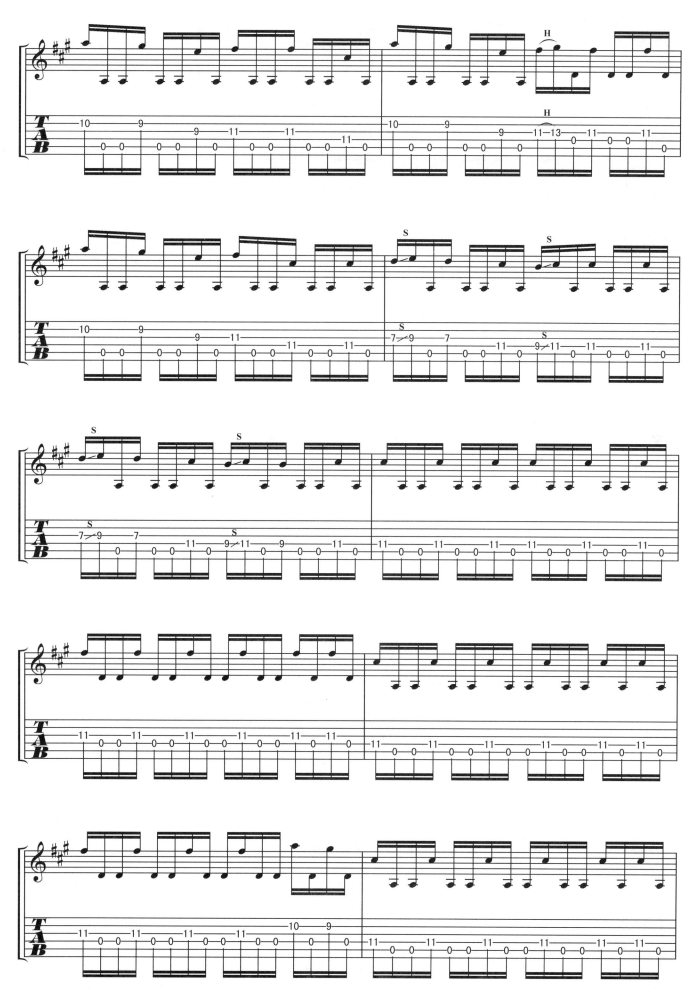

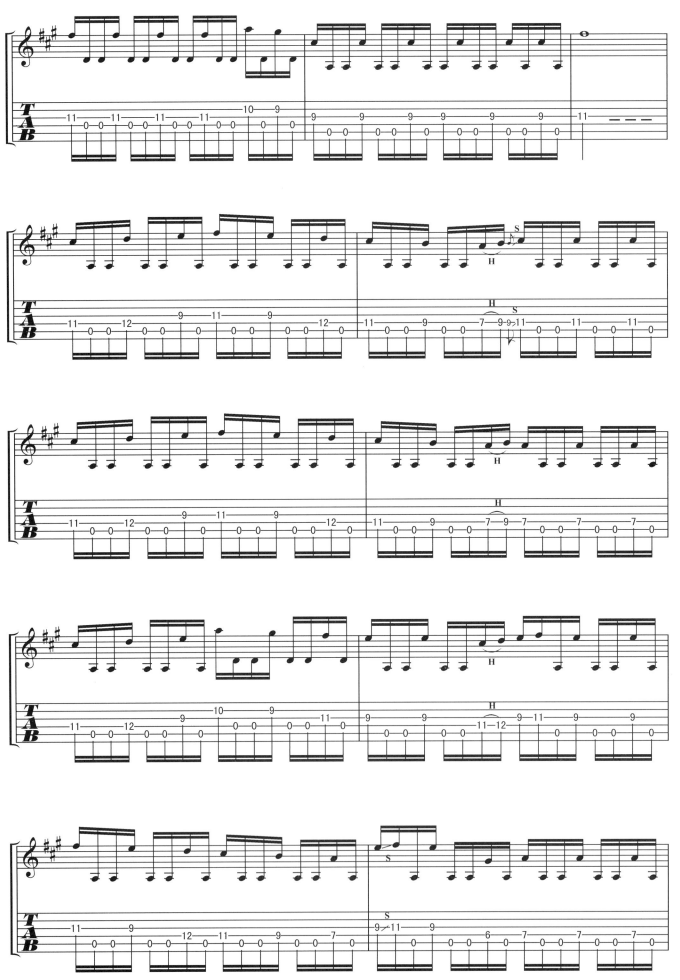

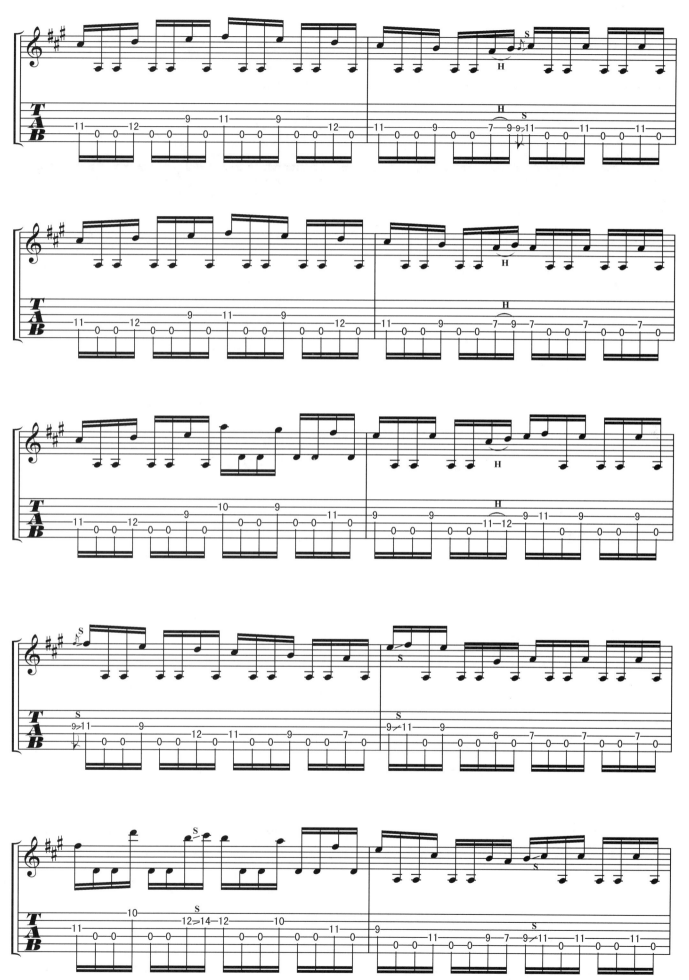

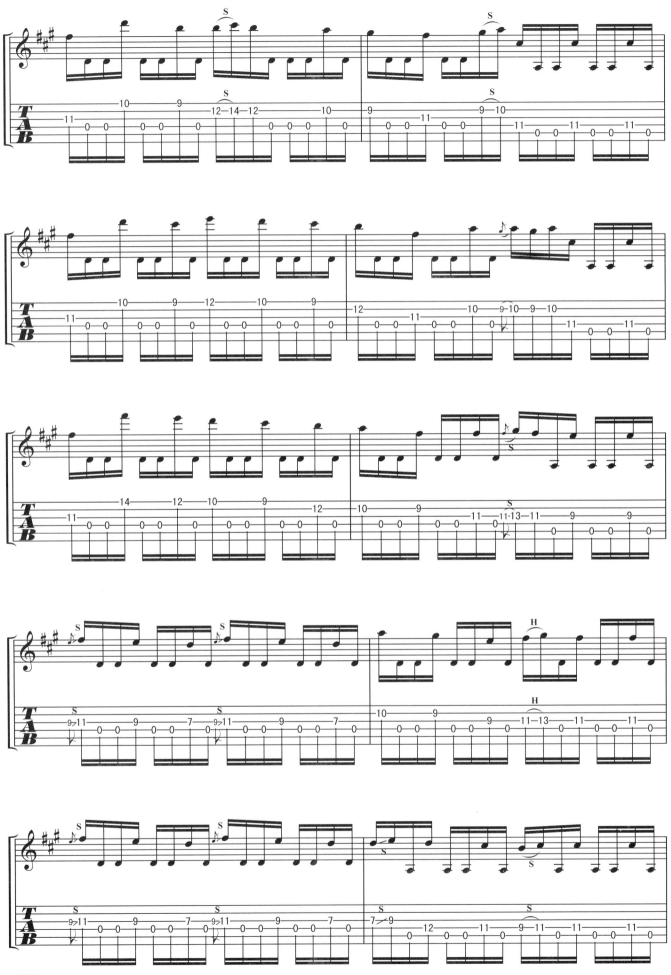

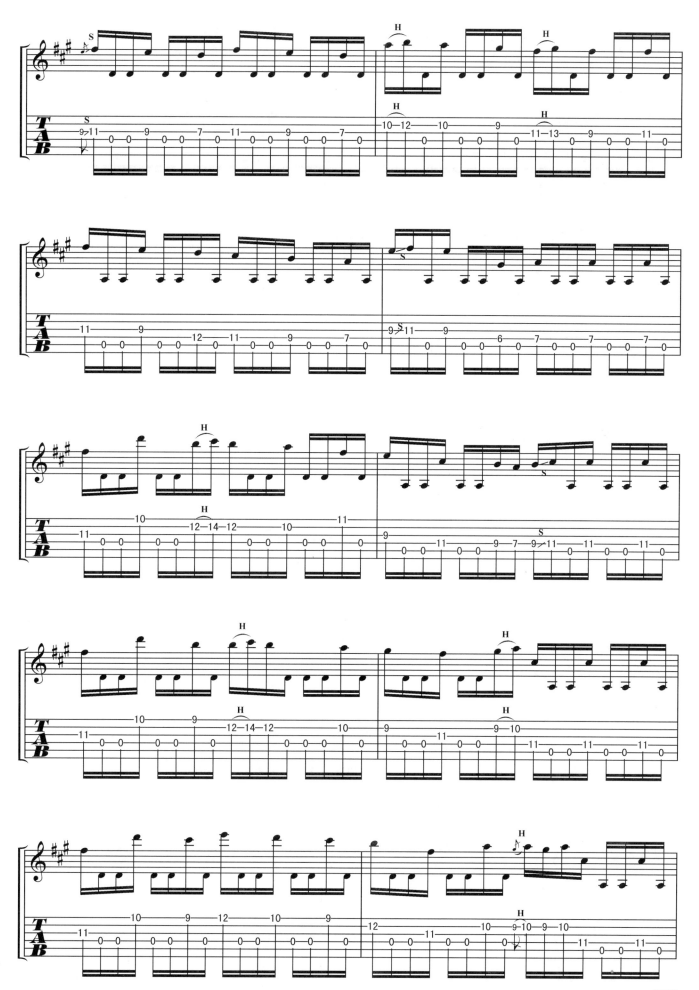

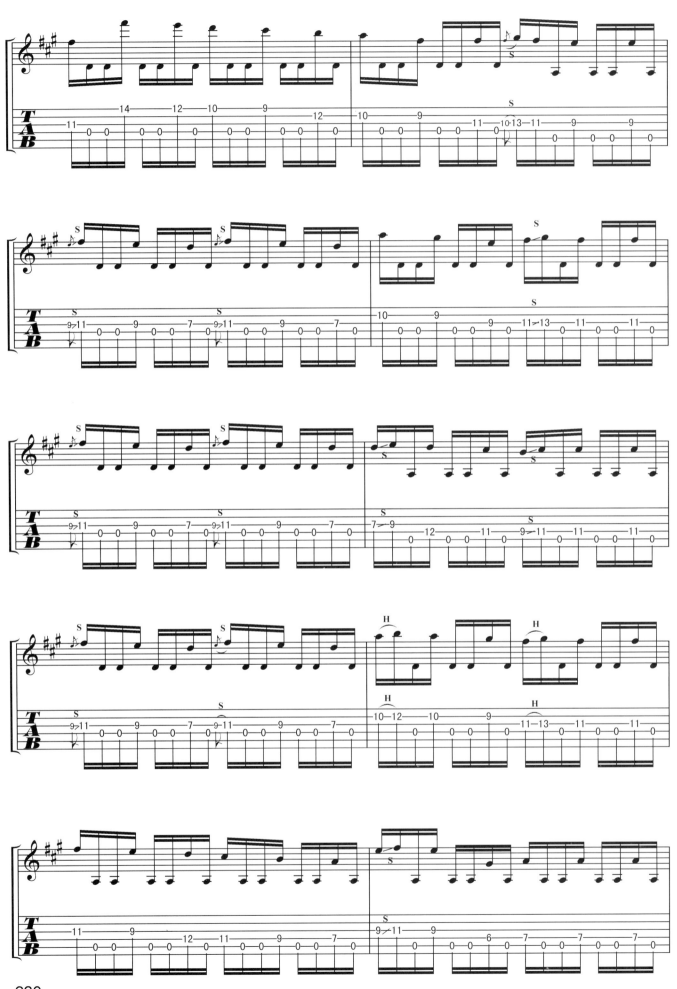

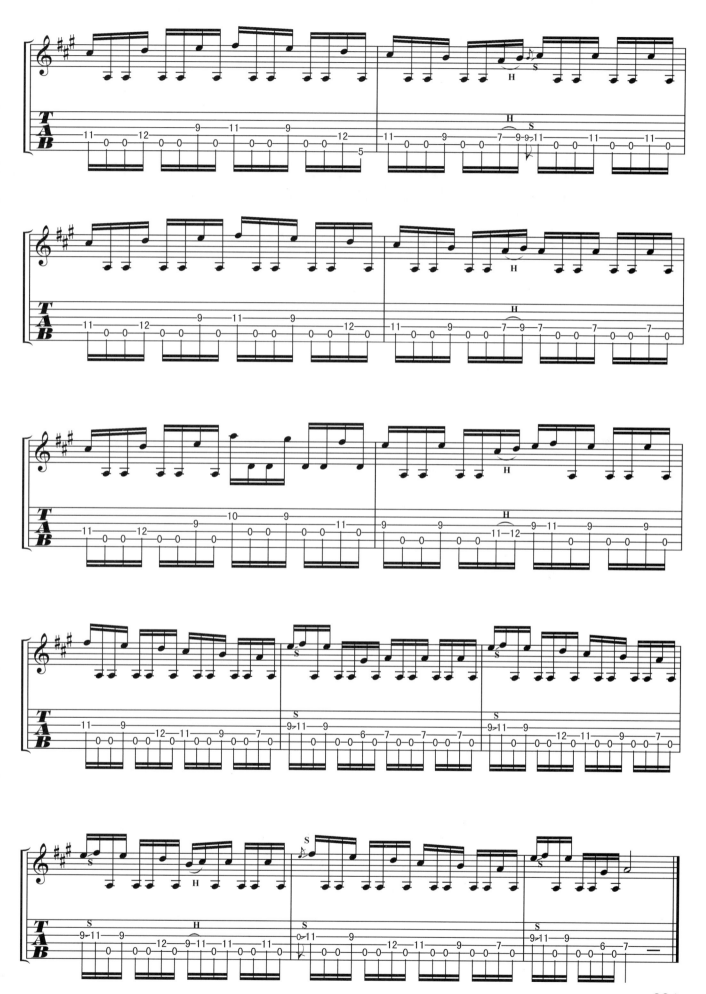

第六章　摇滚节奏练习

　　除了基本的主旋律能阐明音乐的主题与风格外，现代摇滚音乐的风格更多是用节奏来表达的，在同样主旋律的框架下，不难发现由于节奏风格的不同，便决定了整个音乐风格的不同。
　　摇滚电吉他中的节奏风格可谓五彩缤纷，各种风格的节奏汇聚在一起形成了摇滚电吉他的节奏体系，包括各种分解和弦、各种扫弦节奏和各种摇滚乐奏。本书重点阐述的是后者，至于各种分解和弦和扫弦节奏，本书没有涉及，读者朋友可参考各种民谣曲谱进行练习。
　　本章使用的演奏技巧和乐谱符号如下：
　　1. 闷音技巧：又叫"弱音技巧"、"压制技巧"、"制音技巧"，演奏时将右手掌轻轻压在琴弦的最后部位，用右手弹出一种带音高的闷音，用"M"标记。
　　2. 哑音技巧：即左手抬起但不离开琴弦，用右手弹出一种哑音效果的技巧，用"X"标记。
　　3. 滑音、圆滑音技巧：滑音用"⌢"、"⌣"标记，圆滑音用"H"、"P"标记。
　　4. 人工泛音技巧：即在拨片弹响琴弦的瞬间，用右手拇指左侧顺势碰在已经弹响的弦上，发出一种尖锐的倍高音技巧，用"◇"标记。
　　下面以渐进练习方式介绍各种风格的摇滚节奏，编者将前面讲解的各种电吉他技巧融入各条练习中，读者应结合前面所学内容进行练习。

一、五度音阶练习①

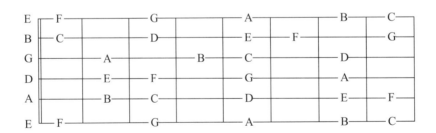

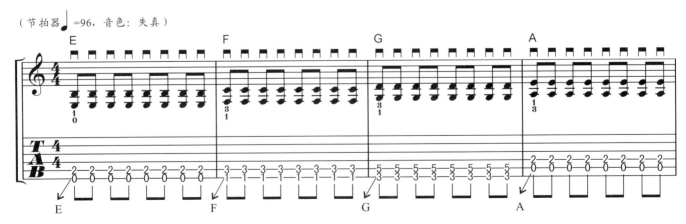

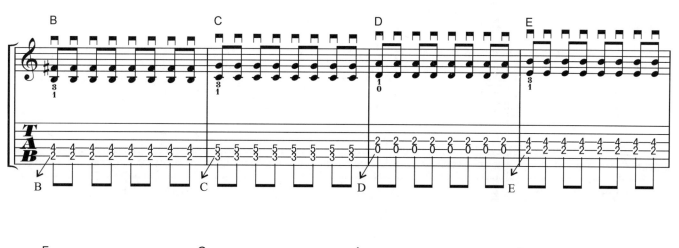

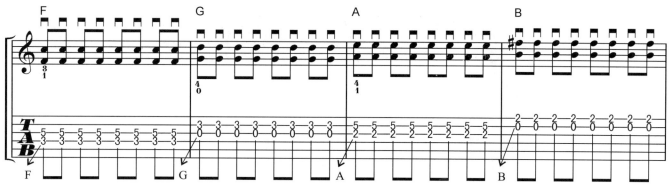

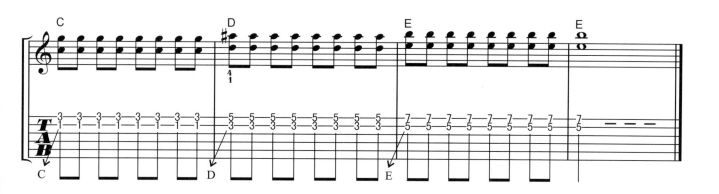

二、五度音阶练习②

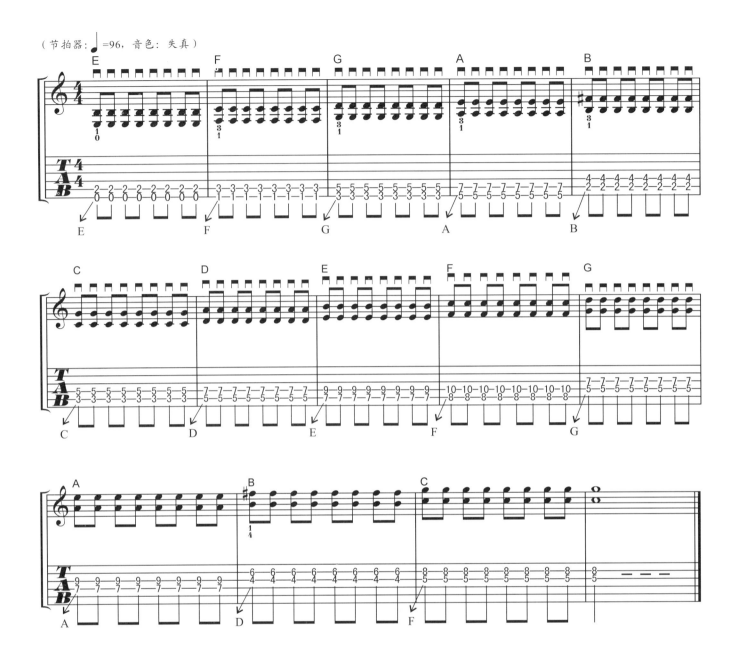

三、四度音阶练习

四度音程是在主音的下方找到与呈四度关系的音构成，在相邻的两根弦之间同一品位置形成四度音程手型：

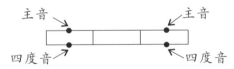

由于电吉他②弦调弦是由③弦第四品的音调出来的，因此，②弦与③弦之间的手型是：

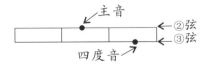

四度音程常用在旋律性的摇滚节奏中，四度音程左手的指法可用左手各指的横按完成。

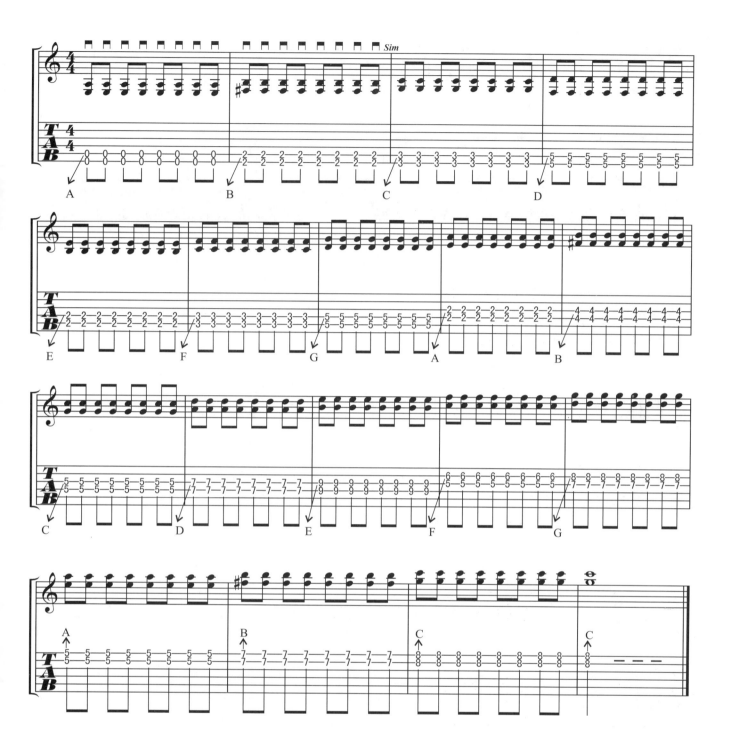

四、摇滚节奏中的左手消音练习

这条节奏使用左手消音技巧,弹响后,手指放松抬起,但不离开琴弦:

(节拍器 ♩=96,失真音色)

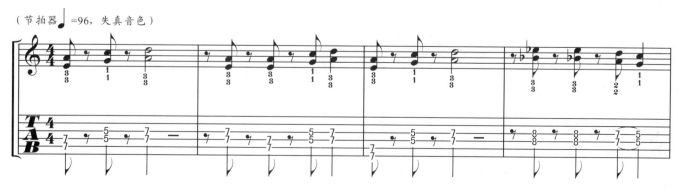

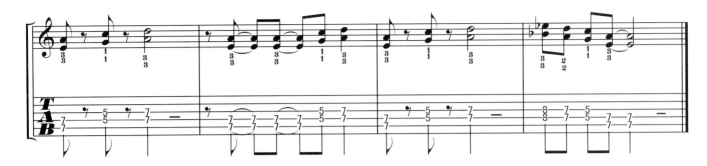

四度音的高音是主旋律音,在弹奏上面练习时,一定要把四度音的高音弹清楚,初学者常常由于拨片拨两根弦时触弦不均匀,导致双音发音不均衡,这是大忌。

五、左手消音技巧的变化练习

重复的乐句经常使用这个手法,即前一个乐句消音,后一个乐句不消音,以形成变化和反衬,"▲"表示要加强的强音位置。

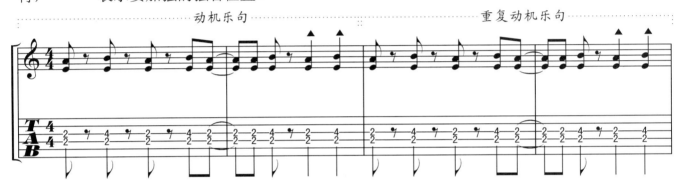

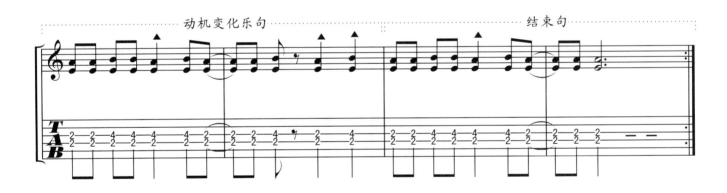

六、摇滚节奏的切分音与延音

和使用左手消音技巧相反,在节奏中让声音延续而形成切分节奏,这也是摇滚节奏的一大特点。

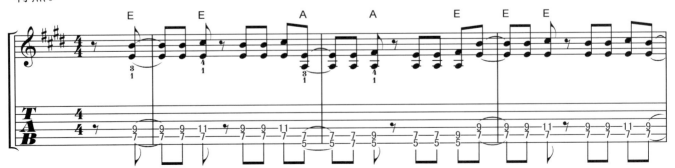

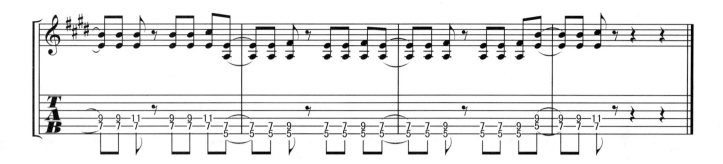

掌握切分音对学习摇滚乐节奏是非常重要的，单纯把上面谱例弹下来并不能说明已经会弹摇滚节奏了，关键是要掌握这种节奏感，因此，背谱弹奏和反复练习非常重要。

七、各调布鲁斯摇滚节奏和声模式

布鲁斯的主要节奏特点是三连音以及各种三连音节奏的变化与扩展，在演奏布鲁斯节奏时，要把乐谱谱面上的八分音符"♫"演奏成"♫³"的感觉。

布鲁斯的和声是使用各大调的第Ⅰ级（主）、第Ⅳ级（下属）、第Ⅴ级（属）为主，在和弦中常加入一些布鲁斯音阶元素，形成节奏鲜明的独特风格。

下面我们把C调、D调、E调、F调、G调、A调、B调、♭B调的布鲁斯节奏基本模式逐一练习。

1. C大调布鲁斯基本节奏模式

C	D	E	F	G	A	B	C
C			F	G			
Ⅰ级			Ⅳ级	Ⅴ级			

（1）上行模式

♫ = ♫³

（Ⅰ级Ⅳ小节）

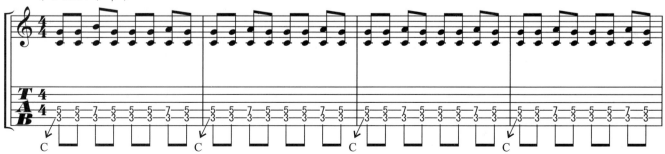

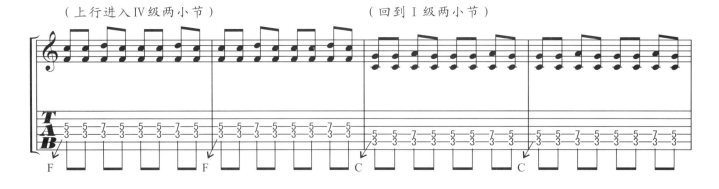

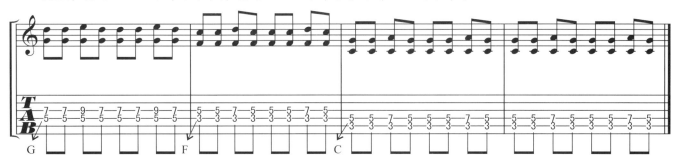

(2) 下行模式

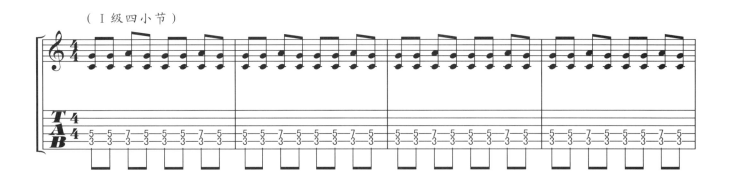

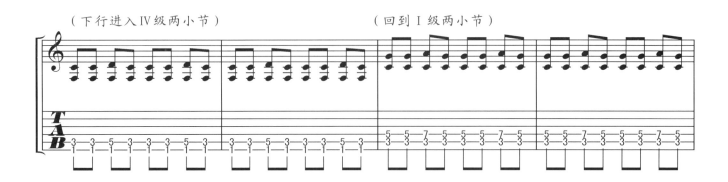

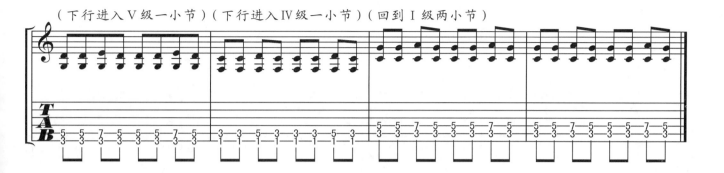

2. D大调布鲁斯基本节奏模式

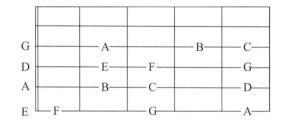

（1）上行模式

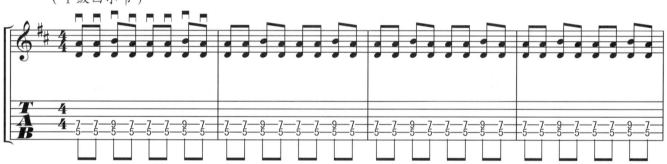

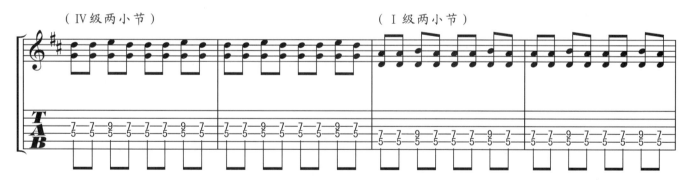

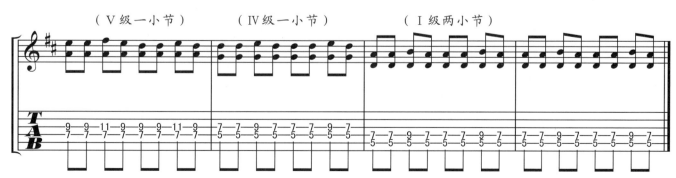

（2）下行模式

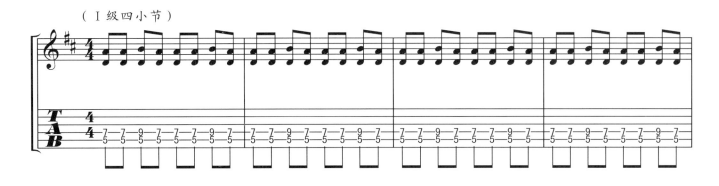

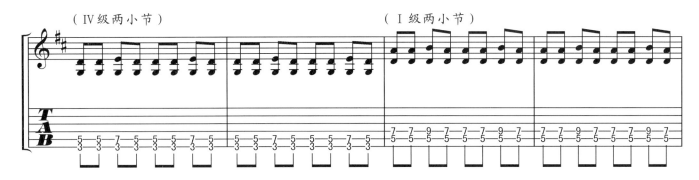

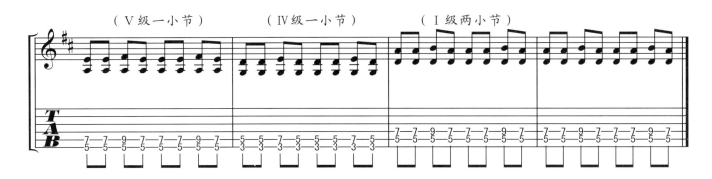

3. E大调布鲁斯基本节奏模式

E	#F	#G	A	B	#C	#D	E
E			A	B			
Ⅰ级			Ⅳ级	Ⅴ级			

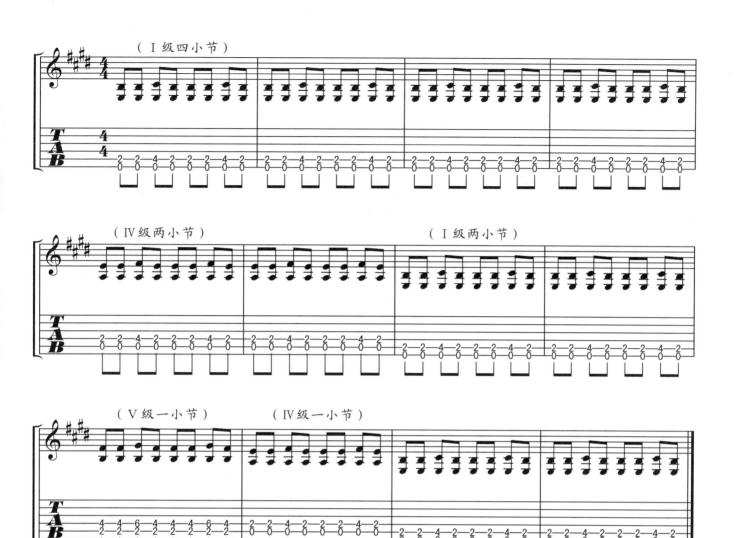

4. F大调布鲁斯基本模式

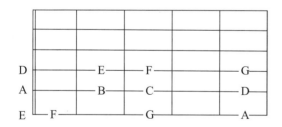

F大调布鲁斯基本节奏模式,可以把E大调布鲁斯的基本模式全部升高一个品位而成,下面请读者填写:

（Ⅰ级四小节）

（Ⅳ级两小节） （Ⅰ级两小节）

（Ⅴ级一小节） （Ⅳ级一小节） （Ⅰ级两小节）

5. G大调布鲁斯基本模式

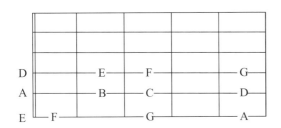

G	A	B	C	D	E	#F	G
G			C	D			
Ⅰ级			Ⅳ级	Ⅴ级			

请读者根据上面掌握的规律填写：

6. A大调布鲁斯基本模式

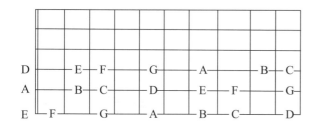

A大调布鲁斯基本模式有两个把位，一是⑤弦空弦A音把位，另一个是⑥弦五品A音把位。

（1）⑤弦空弦A音模式

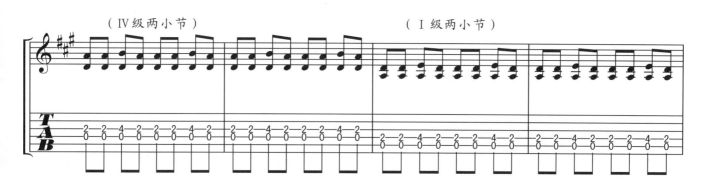

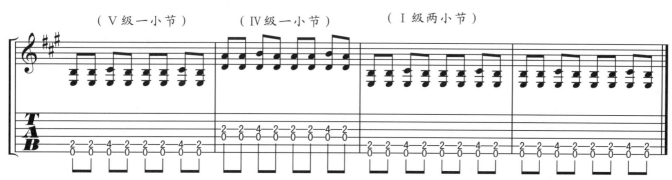

（2）⑥弦五品A音模式

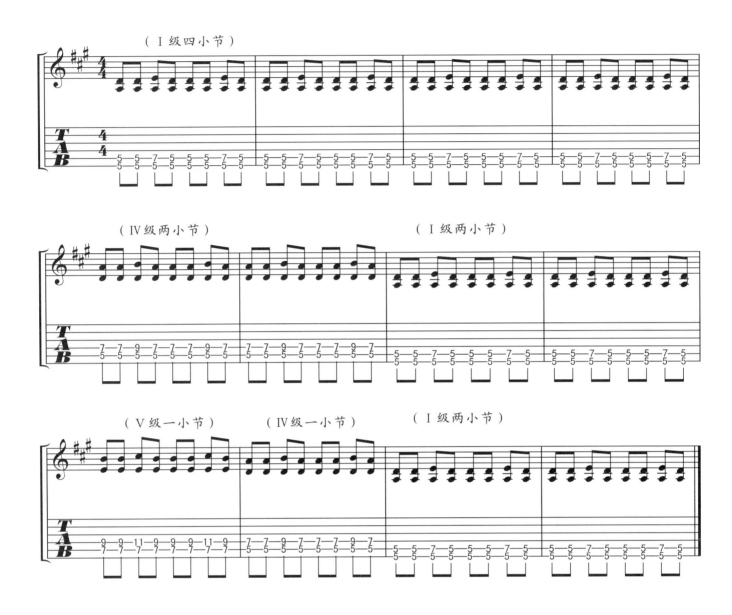

7. ♭B大调布鲁斯基本节奏模式

♭B	C	D	♭E	F	G	A	♭B
♭B			♭E	F			
Ⅰ级				Ⅳ级	Ⅴ级		

　　♭B大调布鲁斯的Ⅰ级、Ⅳ级、Ⅴ级比A调高一个品位，也有两种把位模式，请读者填写。

（1）⑤弦6品弦♭B音模式

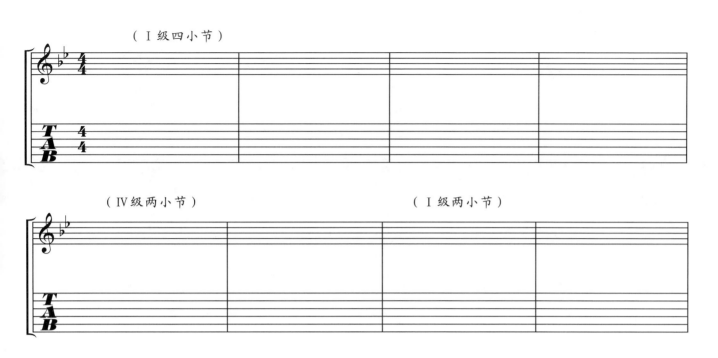

(2) ⑥弦6品♭B音模式

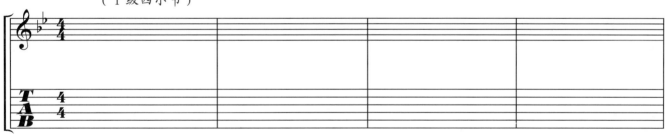

（Ⅴ级一小节） （Ⅳ级一小节） （Ⅰ级两小节）

8. B大调布鲁斯基本节奏模式

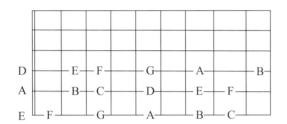

B	#C	#D	E	#F	#G	#A	B
B			E	#F			
Ⅰ级				Ⅳ级	Ⅴ级		

把♭B大调的模式再升高一品，就是B大调布鲁斯节奏模式，请读者填写。

（1）⑤弦二品B音模式

（Ⅰ级四小节）

（Ⅳ级两小节） （Ⅰ级两小节）

（Ⅴ级一小节） （Ⅳ级一小节） （Ⅰ级两小节）

（2）⑥弦七品B音模式

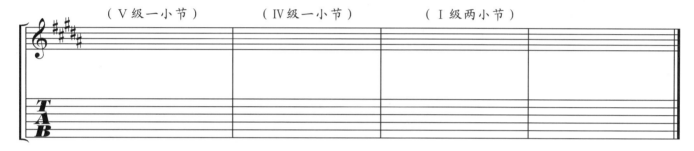

八、布鲁斯旋律与节奏二重奏练习

Get Over It

Eagles乐队

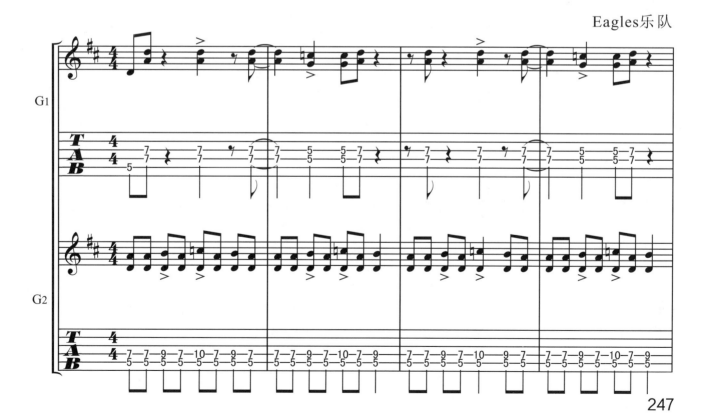

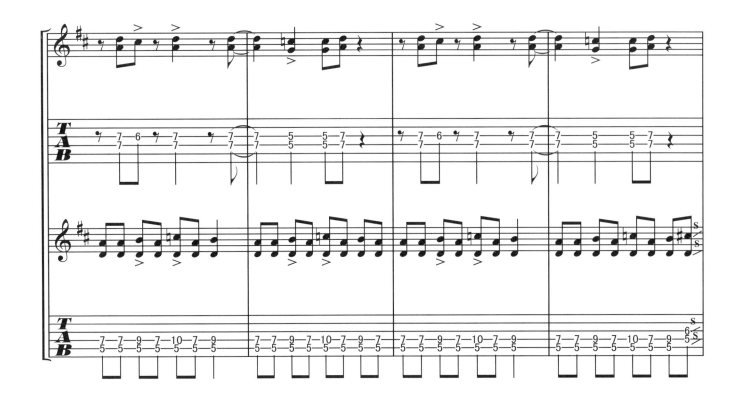
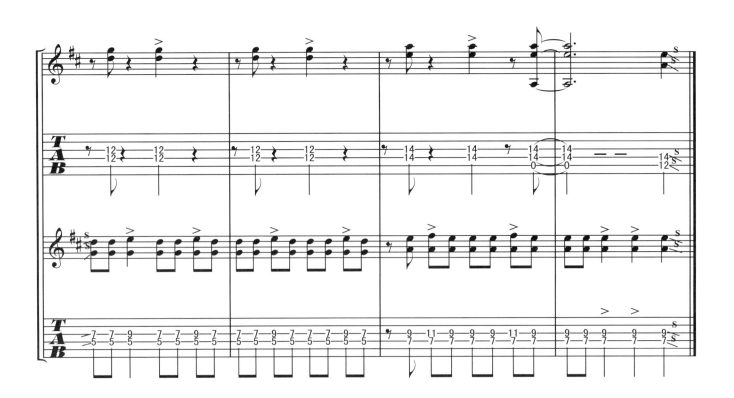

九、闷音技巧练习

闷音技巧又叫"压弦技巧"，它是重金属节奏的基本技巧之一。演奏时，用右手掌轻轻压住后琴桥部分，发出一种带音高的闷音效果，这种奏法用"M"表示，它取自古典吉他的"Pizz"技巧，练习时要使用失真音色。

单音闷音练习非常重要，它可以培养各种节奏模式的感觉，特别是想练速度金属、激流金属的学生，是必需要练习的。

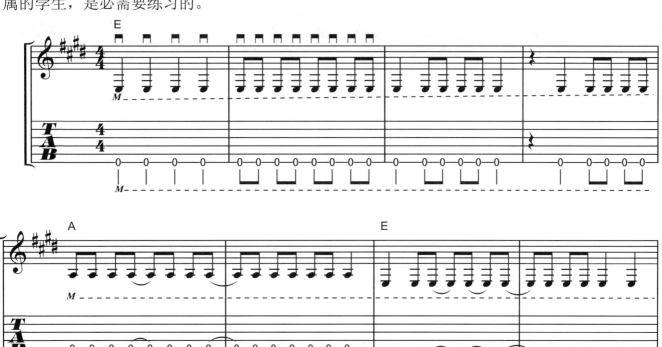

十、单音闷音练习

Turbuient　Current

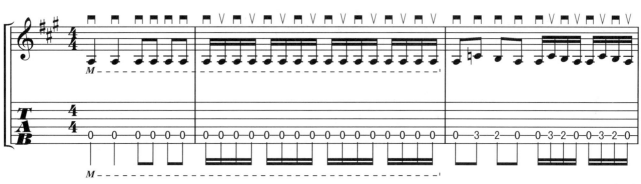

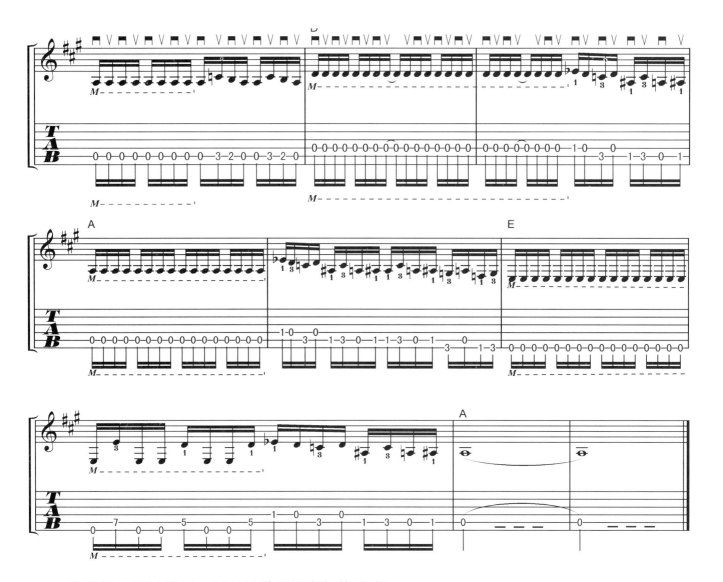

先从慢速开始练习,记下乐谱后逐渐加快速度。

十一、闷音与开放音练习

Violence Motor

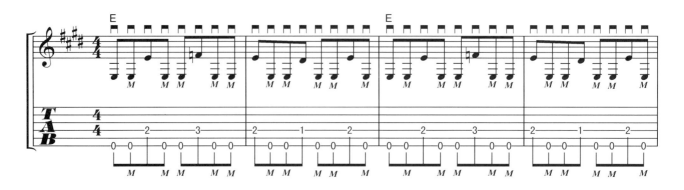

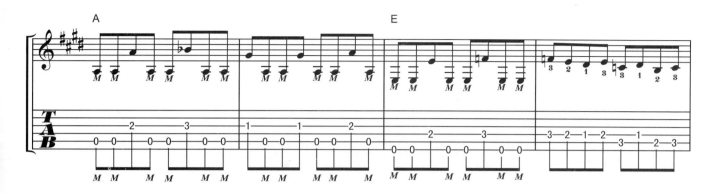
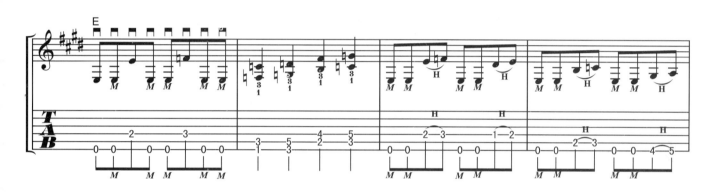
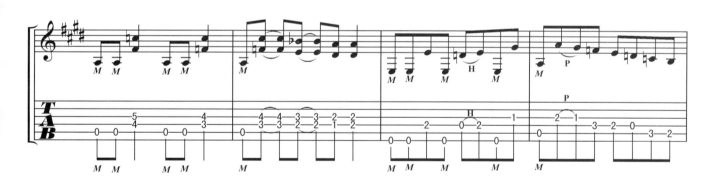
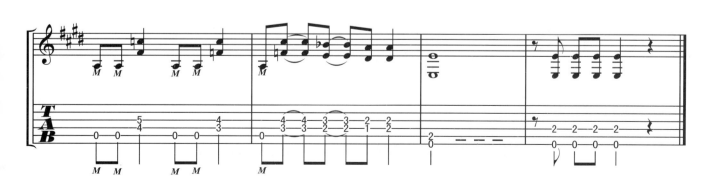

十二、单音闷音与双音开放音练习

Swinging

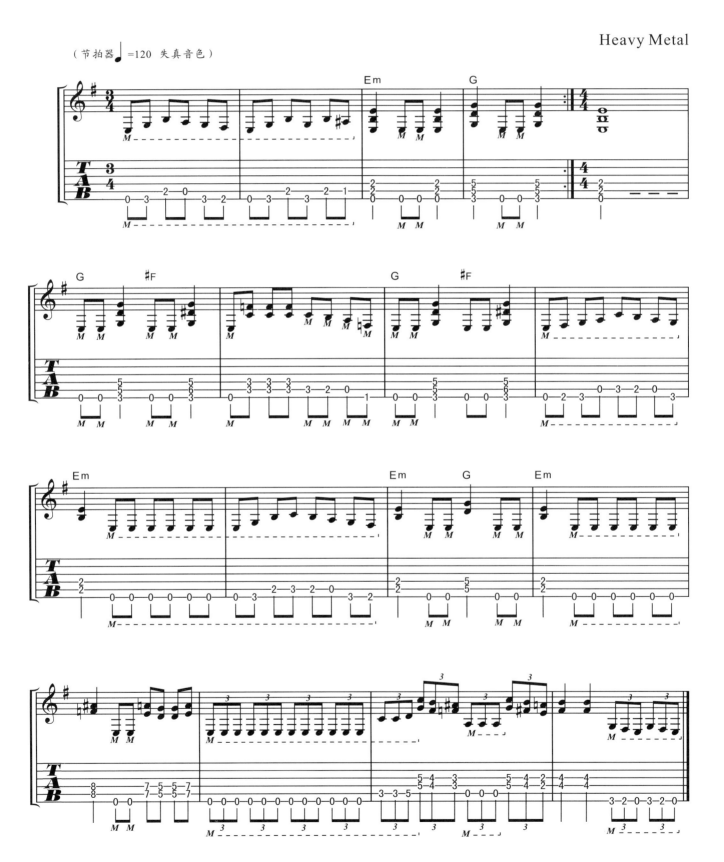

十三、闷音与装饰音技巧练习
Remote Piece

普泽莱恩

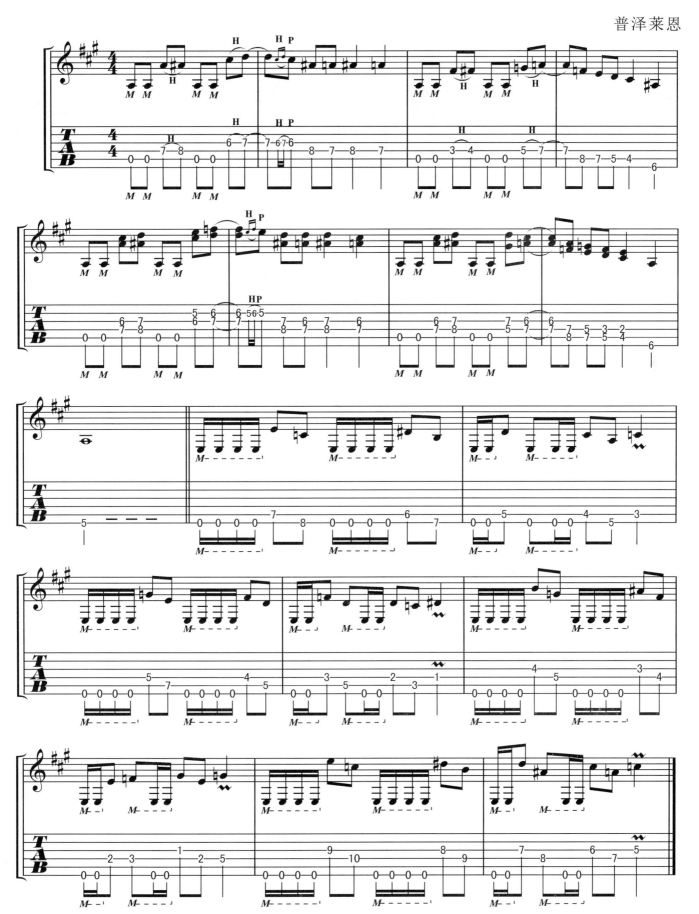

十四、单音闷音与多音和弦变化练习

Master Or Puppets

金属乐队

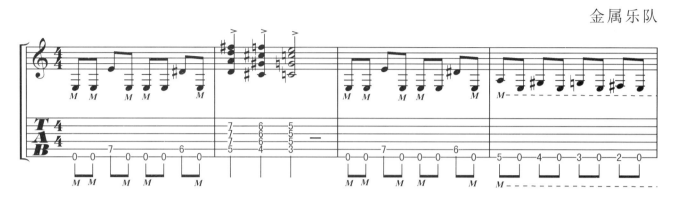

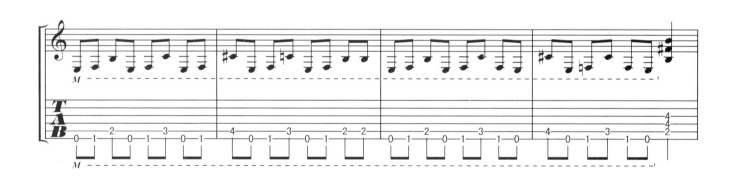

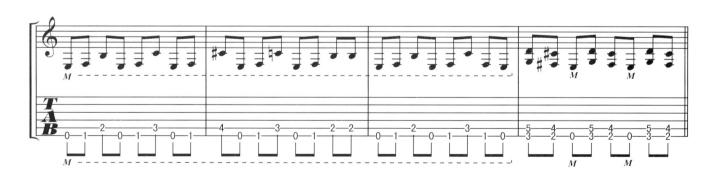

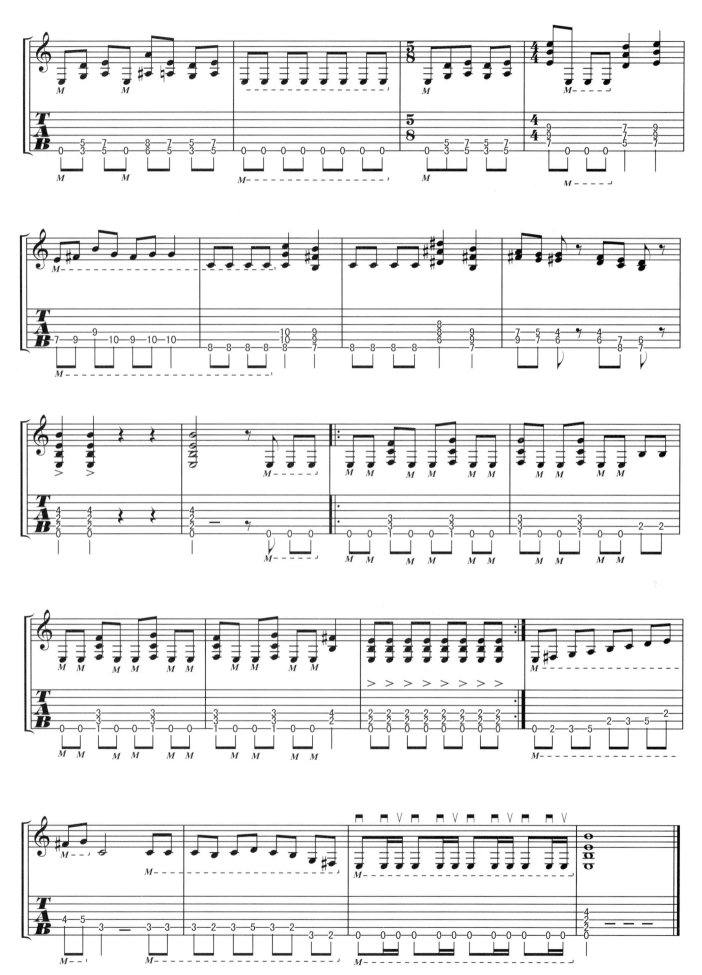

十五、摇滚节奏中的滑音、圆滑音练习

Kiss Of Death

Kiss乐队 曲

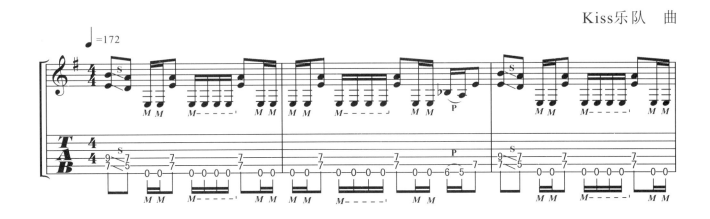

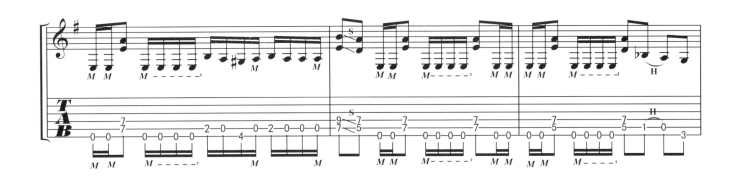

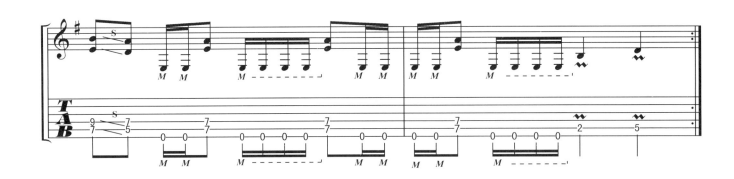

请注意这首乐曲的滑音是有时值的，不能弹成装饰音，下面具体阐明：

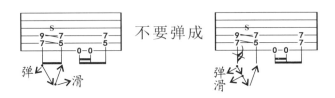

十六、摇滚节奏中的哑音技巧

Outside Brain Surgery

——Crash Course In Brain Surgery

摇滚节奏中的哑音技巧用"×"表示，即按弦的左手抬起来，但并不离开弦。用右手弹出哑音，和左手消音感觉差不多，有时候"×"出现在空弦上，此时就用右手闷音。

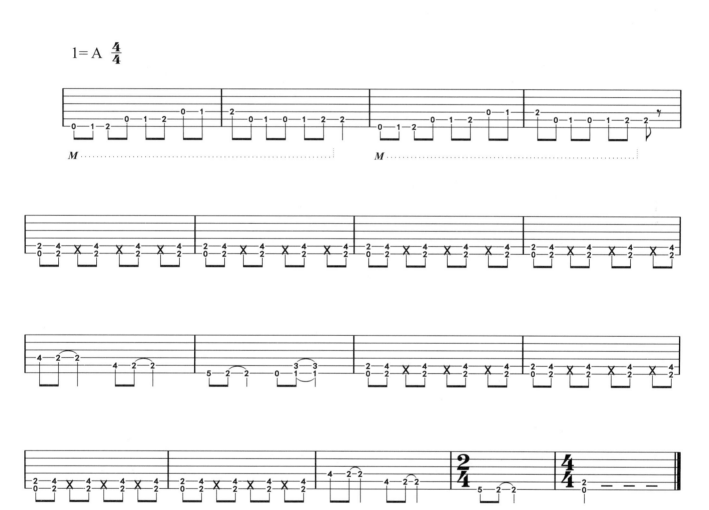

在使用"×"技巧时，会出现一种奇怪的杂音，这是左右手配合不好所致。有时候会在泛音点上出现类似泛音效果，此时就应当用右手闷弹，来抑止这种杂音，但这种奏法并不是单纯的消音，也不是单纯的闷音，而是两种奏法结合，发出一种"嚓、嚓"的声音效果。注意失真音色混响不能太大，最好不用混响。

十七、三连音在摇滚节奏中的应用练习

Shines The Life Combat Tank

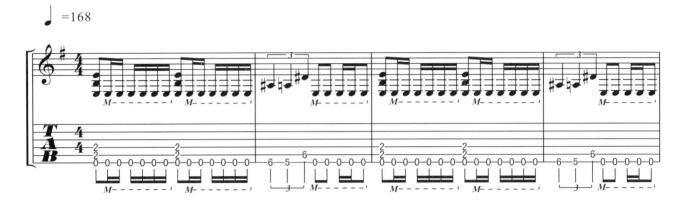

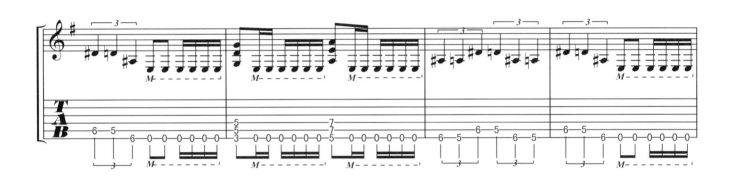

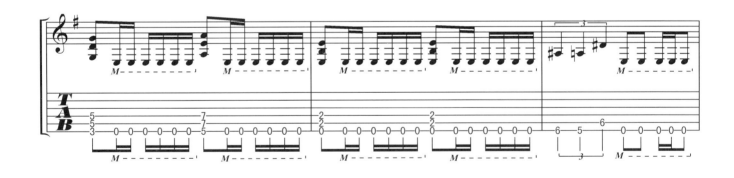

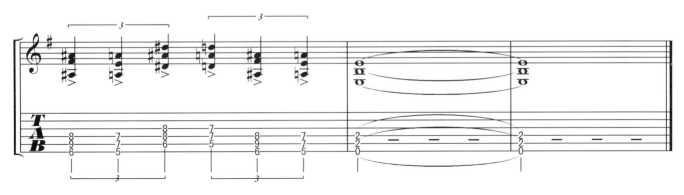

十八、右手Pick泛音练习

You Are Any

注意以下乐谱中"◇"表示Pick泛音奏法标记。

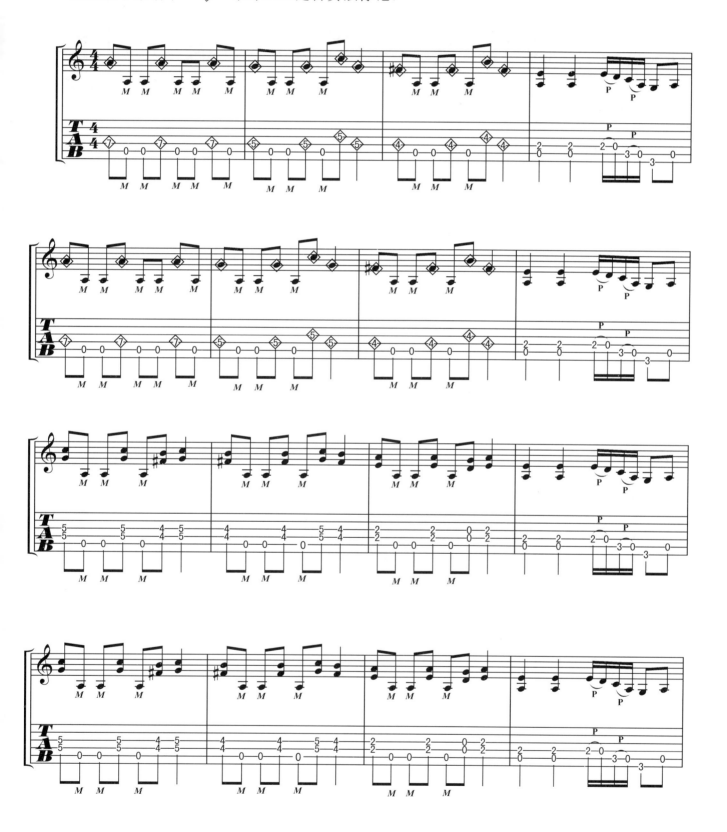

十九、单音与双音的混合闷音练习

传 说

1=G 4/4

唐朝乐队 曲

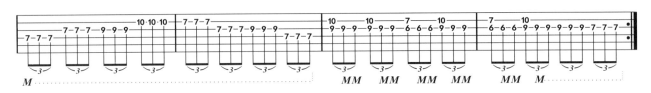
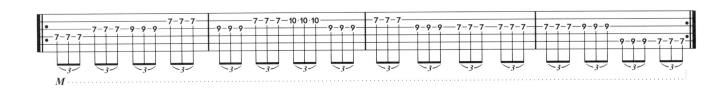
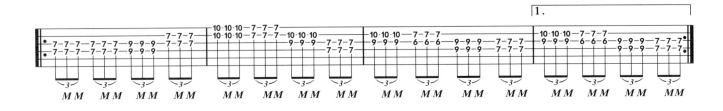
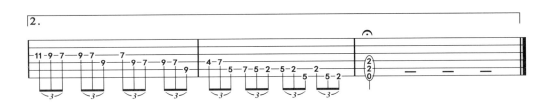

二十、摇滚节奏综合练习

九 拍

唐朝乐队 曲

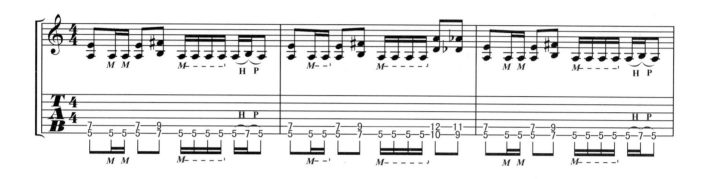
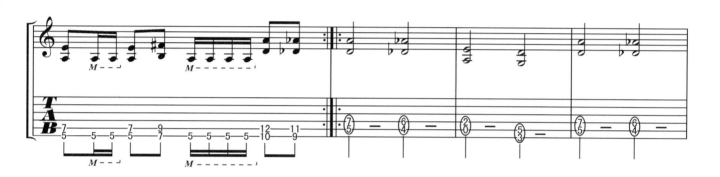
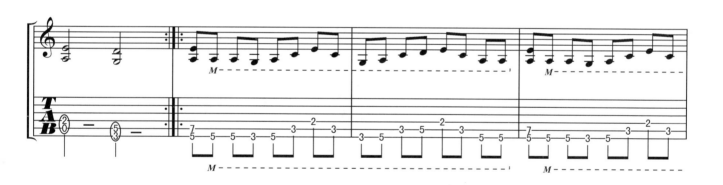
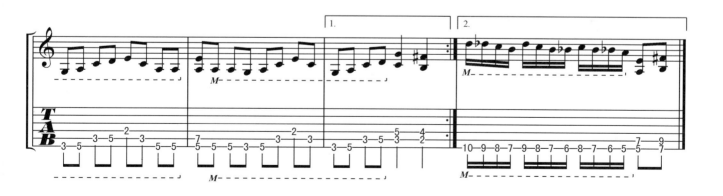

二十一、综合练习曲

Packs The Bullet In The Gun
(三重奏)

1=A 4/4

枪花乐队

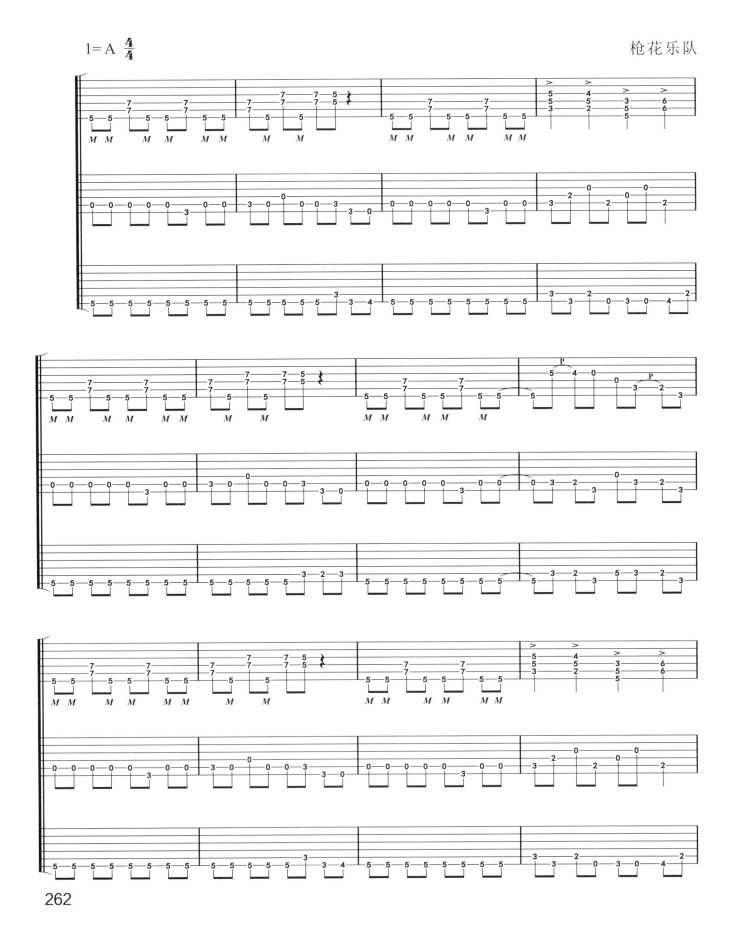

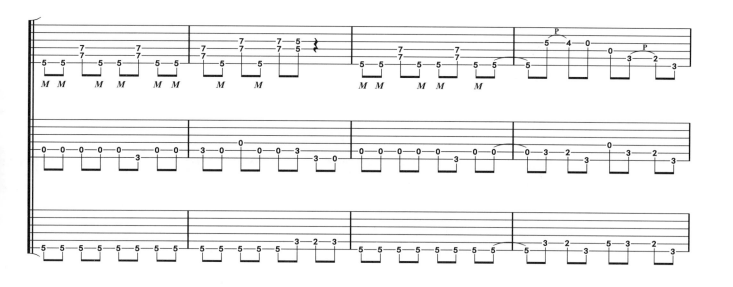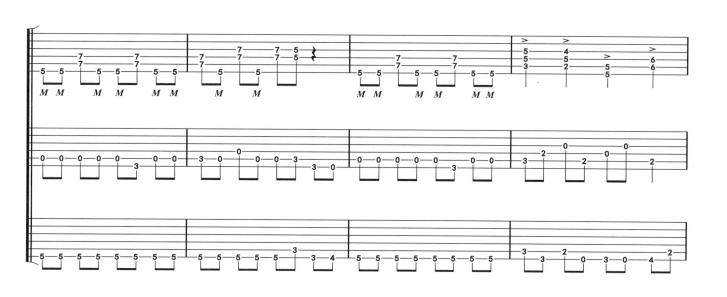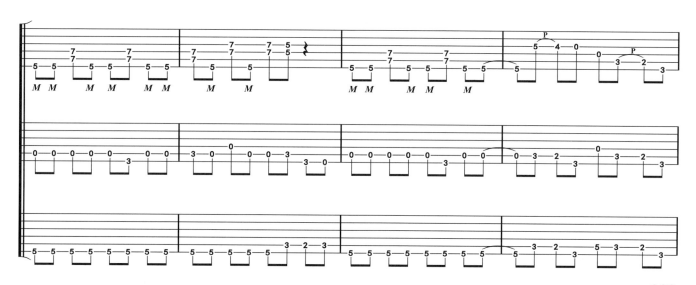

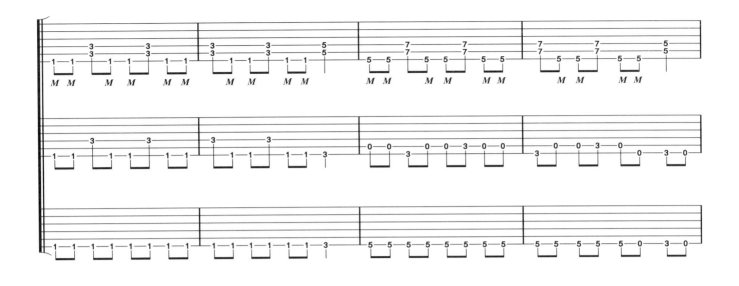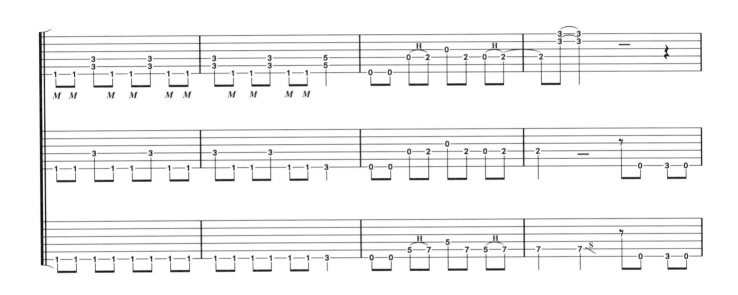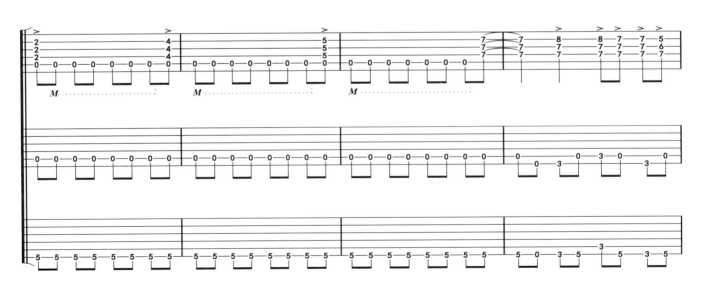

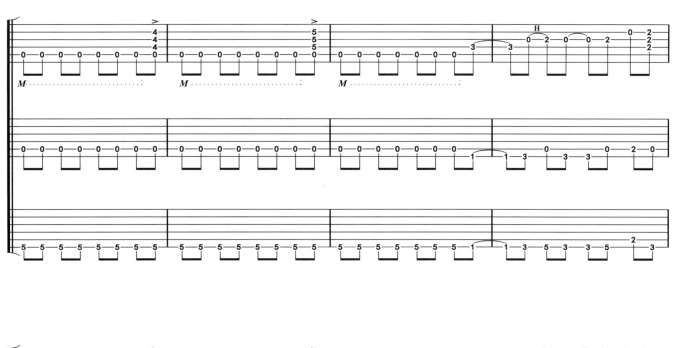
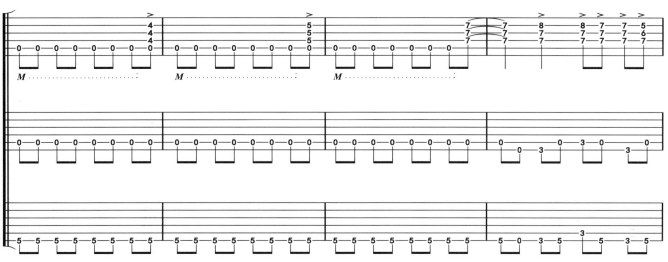
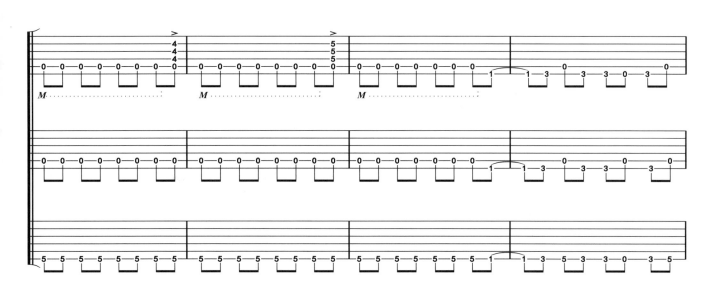

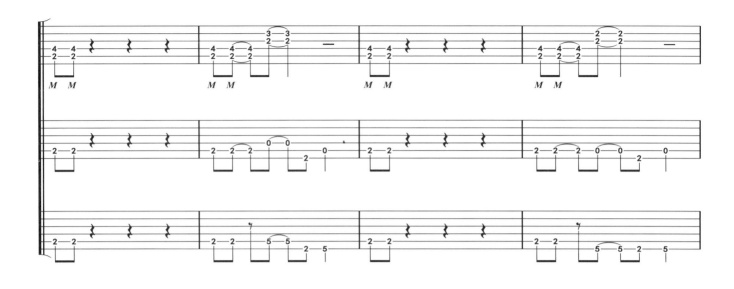
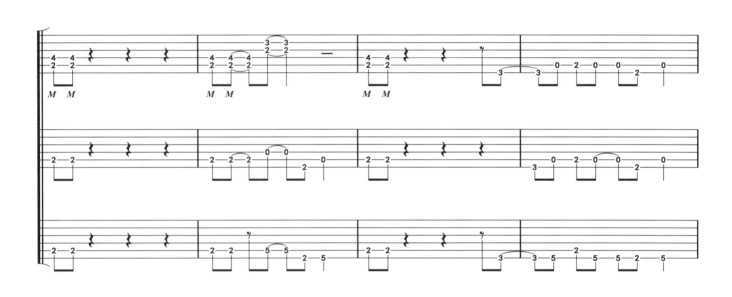
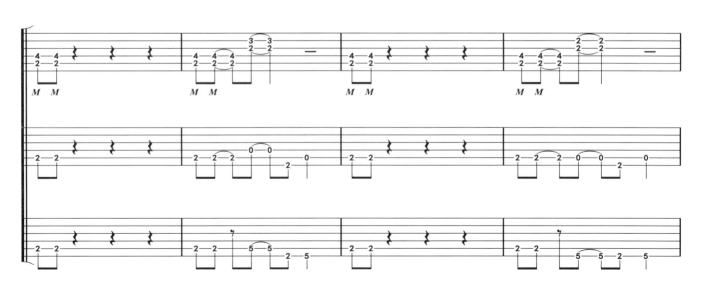

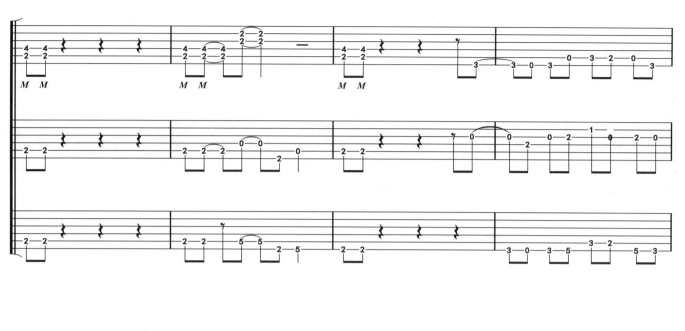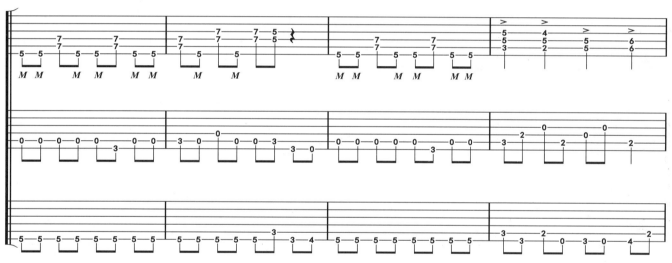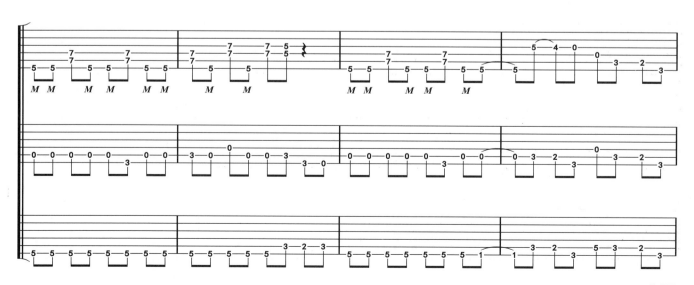

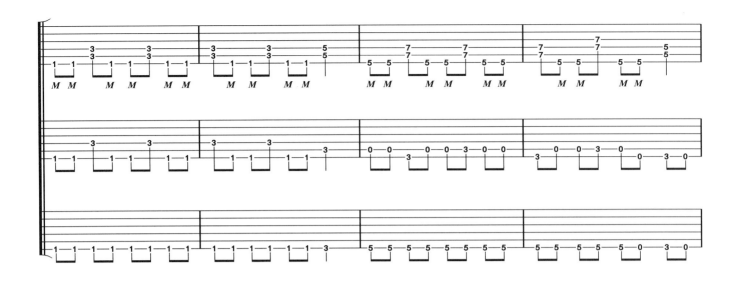
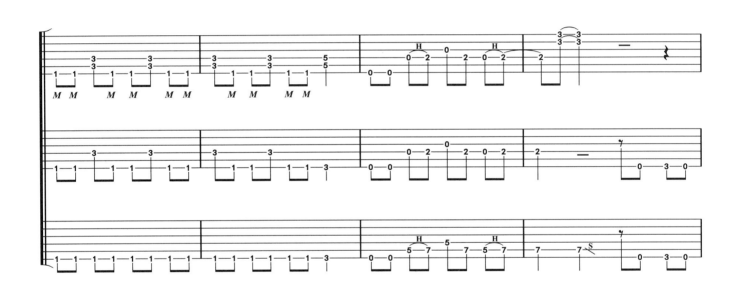
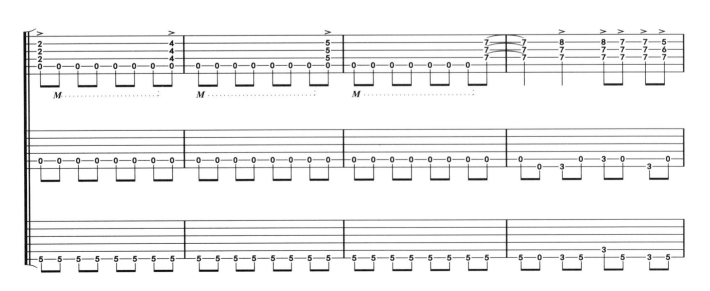

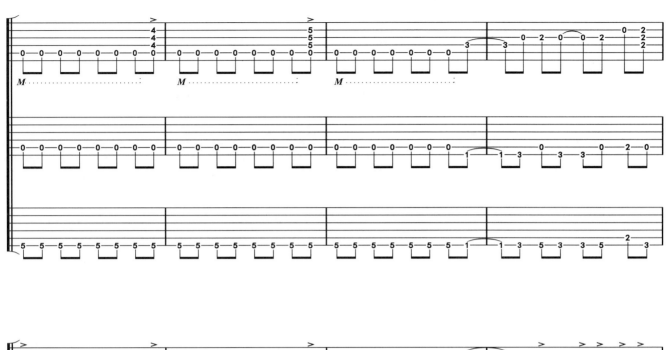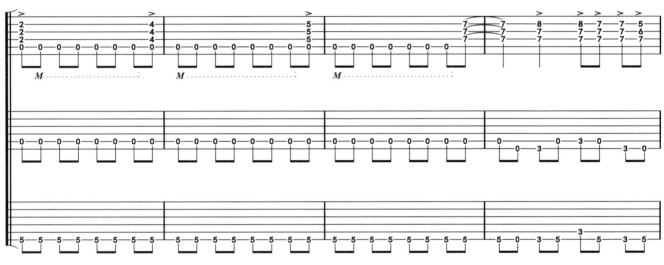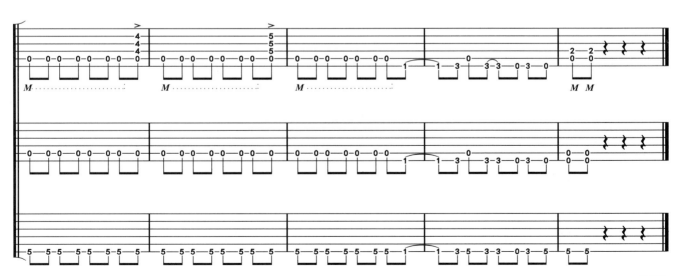

第七章　推弦技巧与应用

推弦奏法是电吉他演奏中非常重要的技巧，利用推弦奏法可以大大丰富电吉他的表现力，它可以使音乐听起来更激动人心，也可以使音乐听起来更加抒情优美。

推弦奏法的英文是"Cho King"，它是通过手指推起琴弦，改变琴弦张力让音升高的一种技巧，在琵琶、古筝等格子比较多的乐器中，通常使用向下压弦来改变音高，而电吉他，则用推弦的方式达到这一目的。

各种推弦技巧实际上是各种装饰音、圆滑音、滑音的另一种表现手法。所不同的是，由于推弦的方法是有过程的，比如弹响一个音，再用推弦的方法使该音升高，这中间是有一个音高渐变过程的，而不像圆滑音那样直接敲击出另一个音，这样就让推弦的声音变得更加微妙，也更加人性化。

表面上，推弦只是一个动作，但由于幅度、力度、动作控制的不同，却又显现出个人不同的内在感觉。比如音高、节奏、动作过程的内在感觉等，所以说推弦是非常人性化的技巧，与人的内在感觉有很大关系。

因此，在学习推弦技巧之前，应对自己掌握的东西进行一下总结，看看是否还有什么缺失：

（1）是否有良好的左右手基本功和演奏基本技能？
（2）对音阶、音程和节奏方面是否有较全面的认识？
（3）是否有过硬的视奏水平？内心储存多少演奏过的旋律？
（4）个人是否有相当的旋律感受？
（5）对各种圆滑音、滑音、装饰音技巧是否有得心应手的感觉？
（6）内在旋律、节奏感是否能与演奏动作协调？
（7）基本的音准概念、音高概念是否具备？
（8）节奏的稳定性和演奏的稳定性是否建立？
（9）是否已经积累了一定的重奏和合奏经验？
（10）看谱演奏的反应能力、反应速度和准确性是否具备？

我们可以把以上十条的每一条当做10分来测试一下自己，如果正确地评测自己能得70分，那么就可以学习推弦技巧了；如果不满60分，就比较成问题；如果仅得50分，学习起来就会很麻烦；如果少于50分，那么对您的建议是：最好返回去，把应该属于你的东西补回来。

第一节 推弦的要领

左手呈摇滚乐演奏的手型，即把左手拇指扣在琴颈上，这样做的目的，是防止推高琴弦的反作用力把推弦的手指顶回去，让推弦的声音保持稳定并且延续。推弦用得最多的手指是左手无名指，其次是中指，当然也有食指和小指推弦的时候，但相对要少一些。

推弦的发力点有两个，一个是手腕，这是主导的发力点；另一个是手掌掌关节部位，即手指关节的根部，这是辅助的发力部分。只有这两个关键部分发力的比例达到一定的协调性之后，才能感受到比较舒服的推弦动作。初学者最容易出现的问题是：要么手腕用力过大，不但容易推过火，而且听起声音很僵硬、很笨拙；要么掌关节用力过大，则会造成整个手掌及手腕部位的僵硬；而当其用力不足时，则会出现被琴弦反作用力顶回去的现象，造成推弦发音不稳定。有些初学者喜欢用手指中间关节发力推弦，这样极易被琴弦的反作用力把手指顶回来，不但发音不稳定，而且也不能让推弦的音呈稳定性的延长，这是不可取的。

除了正确推弦之外，另外一个很重要的方法就是其他手指助推。比如无名指按在③弦第七品时，中指则按在③弦第六品位置协助无名指推弦；中指按在③弦第六品位置时，食指则按在③弦第五品助推；食指有时候也推弦，但一般是用在半音推弦或微分推弦的情况；小指有时候也推弦，当小指推弦时，那么无名指就担任助推。

中指助推　　　　　　　　　　　食指助推

第二节 推弦的标记

从音程上说，推弦动作有大二度推弦（全音推弦）、小二度推弦（半音推弦）、小三度推弦（一音半推弦）、大三度推弦（两全音推弦）、四分之一的微分推弦（不到半音推弦）等。

1. 小二度推弦（半音推弦）

标记为"H C"，相当于从"1"推到"#1"，从"2"推到"#2"，从"3"推到"4"……的高度，也就是把声音推高半个音的推弦，推弦的幅度较小，需要根据音高确定。

2. 大二度推弦（全音推弦）

标记为"C"或"C.H"或"cho"，相当于从"1"推到"2"，从"2"推到"3"，从"3"推到"#4"，从"4"推到"5"……的高度，也就是把声音推高一个全音的推弦。推弦的幅度较大，需要根据音高确定。

3. 小三度推弦（一音半推弦）

标记为"1H.C"，相当于从"1"推到"♭3"，从"2"推到"4"，从"3"推到"5"，从"4"推到"#5"，从"5"推到"♭7"，从"6"推到"1̇"……的高度，也就是把声音推高小三度，升高三个半音的高度，推弦的幅度很大，需要根据音高确定。

4. 大三度推弦（两个全音推弦）

标记为"1cho"、"1C"或"1C.H"，相当于从"1"推到"3"，从"2"推到"#4"，从"3"推到"#5"，从"4"推到"6"……的高度，也就是把声音推高两个全音高度，推弦的幅度最大，已达到推弦的极限。

5. 四分之一推弦（微分推弦）

标记为"Q.C"，相当于从"1"推到不到"#1"，从"2"推到不到"#2"，从"3"推到不到"4"……的高度，因为音高变化微妙，所以叫"微分推弦"。

这种推弦又叫"四分之一"推弦，所谓的"四分之一"，是把声音每升高一品当做一个整数1，而推弦幅度或音高升高幅度只有四分之一的算法，也就是把一个整数"1"分成四等分的算法。推弦幅度很小，声音有轻微变化而已。

第三节　推弦的技巧

推弦动作分为装饰音性质的推弦、圆滑音性质的推弦两大类。

一、装饰音的推弦

记谱方法和各种装饰音的方法一样，用带勾消线的小音符和双装饰音的小音符，在一些吉他书上叫做"快推弦"，其装饰音的时值很短。列举如下：

五线谱	C.H	C.H	C.H	C.H	C.H D	C.H D
六线谱	C.H	C.H	C.H	C.H	C.H D	C.H D
简　谱	$\underline{\frac{1}{2}2}$	$\underline{\frac{1}{2}2\ 2}$	$\underline{\frac{12}{1}}$	$2\underline{\frac{1}{2}2}$	$\underline{\frac{12}{1}\ 2}$	$2\underline{\frac{12}{1}}$

二、圆滑音性质的推弦

我们知道圆滑音有各种各样的形式，那么圆滑音性质的推弦也有与之相对应的各种形式，这种推弦的音是有严格时值的，要按乐谱要求的时值完成。列举如下：

五线谱	C.H	C.H	C.H	C.H	C.H C.H
六线谱					
简　谱	1— 2—	1̲ 2	1̲ 2	1̲ 1 2	1̲ 2 1̲ 2

三、推弦后的释放弦

装饰音性质的推弦是不能有释放弦的声音的，而有的滑音性质的推弦则需要释放弦来发出

另一个音，它相当于圆滑音技巧的"P"动作，即下行圆滑音拨出来的那个声音，演奏标记为"D"。列举如下：

五线谱	C.H D	C.H D	C.H D	C.H D H
六线谱	-5↑7↓5-	-5↑7↓5-	-5↑7↓5-	-5↑7↓5-4-5 H
简谱	₁⌒2 1	₁⌒2 1	₁⌒2. 1	₁⌒2 1 7 1

四、预先推弦技巧

如果说释放弦技巧相当于下行圆滑音"P"拨出来的第二个音，那么预先推弦这个技巧就相当于它的第一个音。我们知道，当弹响再推弦时一定会发出两个音，为了避免第一个不需要的音，我们在弹之前先预先把弦推上去再弹，这就是"预先推弦"，一般称为"预推弦"，演奏标记为"U"。列举如下：

五线谱	U D	U D	U D H	U D
六线谱	-7↓5-	-7↓5-4	-7↓5-4-5 H	-5↗7↓5-4
简谱	2 1	2 1 7	2 1 7 1	1 0 1 7 1

预先推弦不像其他推弦那样可以靠音高来确定推弦幅度，而是先把音推到准确的位置来弹，这需要一定的内在感觉和经验。

关于推弦技巧的讲解，在编者所能接触到的电吉他书籍中，大都是笼统的一般性讲解，在这本书当中，编者根据自己的教学演奏经验，进行了较为详细的分类讲解，一些名词比如"装饰音性质的推弦"、"圆滑音性质的推弦"等，是编者自己的看法，首次把这些个人观点提出来，如有不妥当之处，还请有关专家、各位琴友批评指正。

第四节 推弦技巧渐进练习

下面编者将多年教学中发明、使用的"推弦技巧分类渐进练习"条目也整理出来了，供大家参考使用。

以下练习全部使用"常规奏法"和"推弦奏法"两种奏法进行比较练习，这种方法对演奏高手可能是很幼稚的，但它对初学者非常有效。

一、推弦音高练习

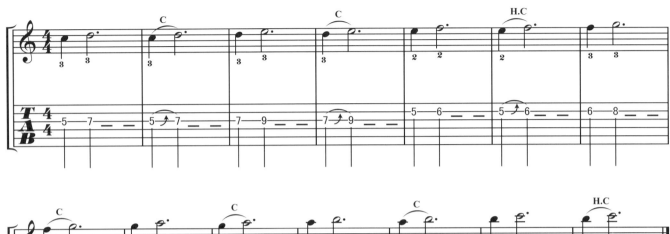

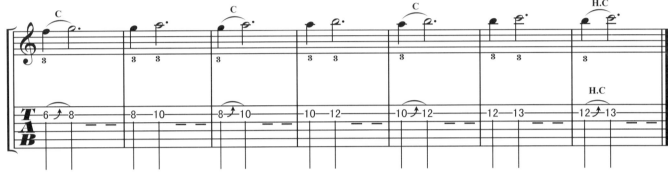

以上练习要注意用耳朵听辨音高，并特别注意推弦的动作要落在第二拍上，既不要提前也不能拖后，并注意推弦后不要发出释放弦的"尾巴"音。

二、全音符的装饰音与推弦练习

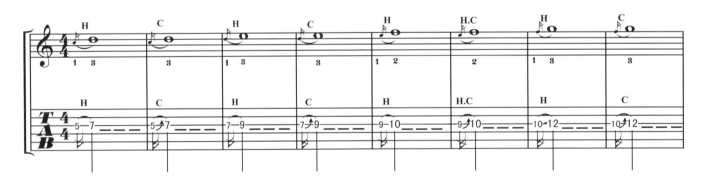

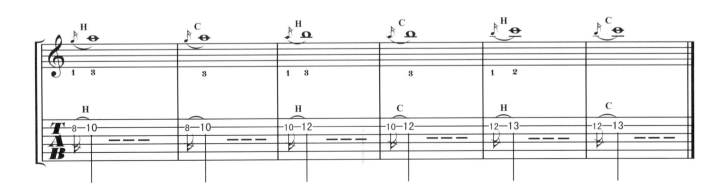

三、二分音符的装饰音与推弦练习

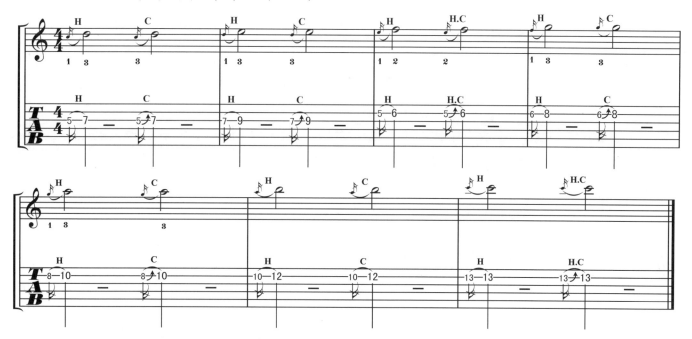

四、二分音符的圆滑音与推弦练习

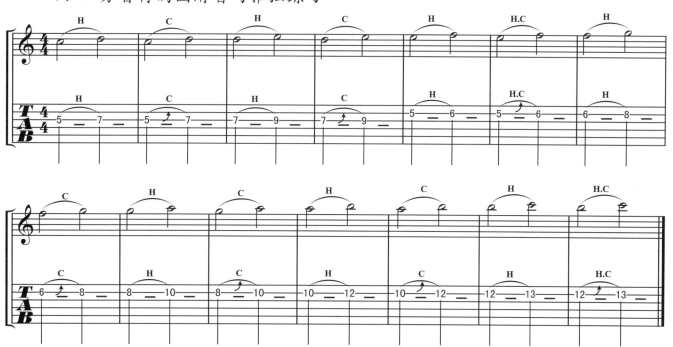

五、四分音符的装饰音与推弦练习

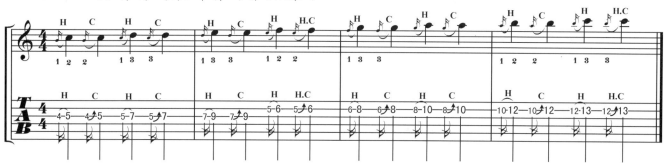

六、四分音符的圆滑音与推弦练习

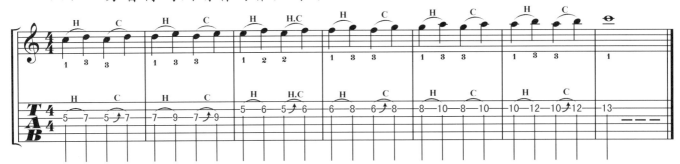

七、八分音符的圆滑音与推弦练习

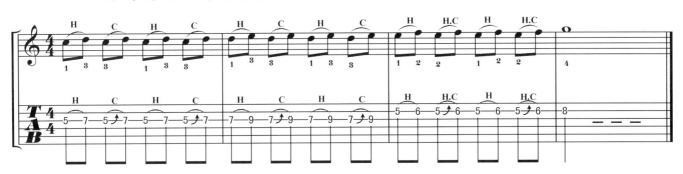

八、八分音符的推弦练习

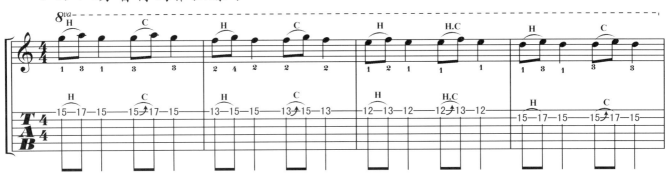

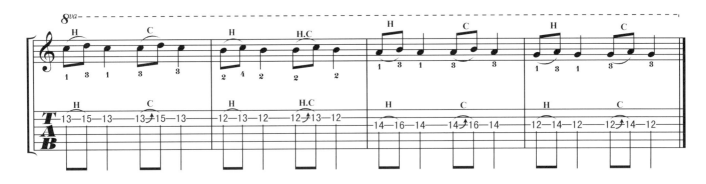

九、圆滑音、滑音、推弦与释放弦练习

除了推弦能让音升高之外，推弦后复位也能让音复原，这第二个释放音就不用弹了，它相当于下行圆滑音"P"用手指拨出来的那个音。请注意中间的"S"滑音要准确，推弦的动作代替"S"，释放音代替"P"，"D"表示释放弦动作。

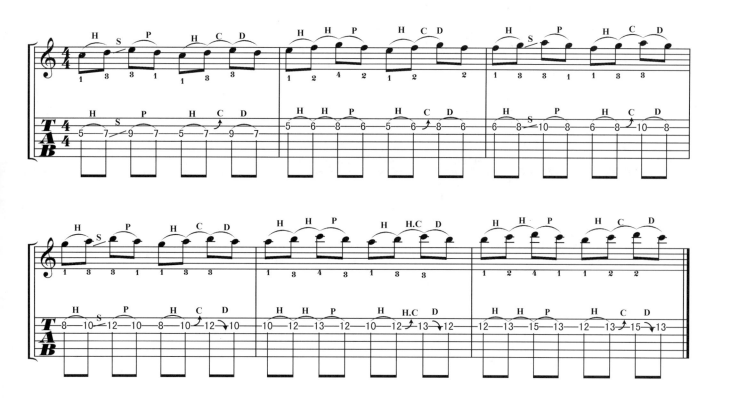

十、圆滑音、装饰音、推弦与释放弦练习

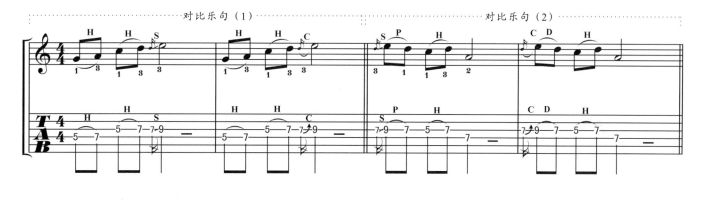

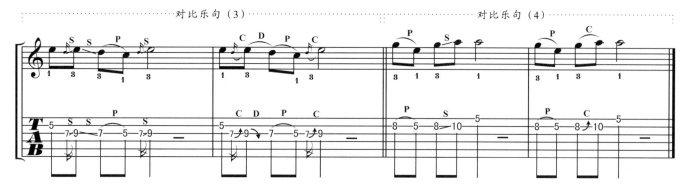

以上四个乐句练熟后,请从每一个乐句中拿出一小节进行组合演奏。

十一、连续的圆滑音与连续的推弦练习

这是一种非常有情感的奏法,要注意动作与节奏的控制。

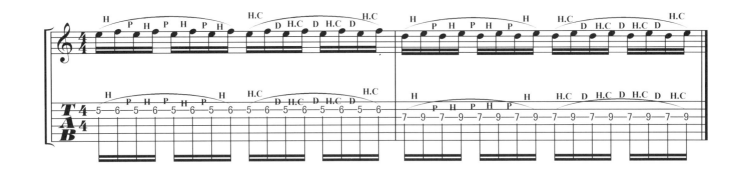

十二、推弦保留指练习
如果推弦之后就是释放弦,那么请把推上去的音保留住,再弹一下,然后释放弦发音。

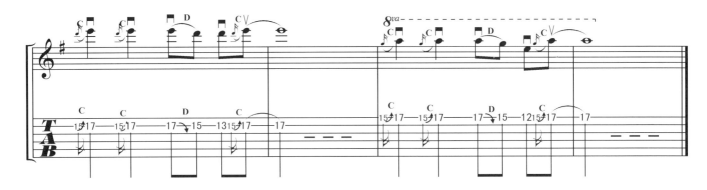

相同音连续推弦,中间势必要释放一下弦,然后再推上去。假如音乐中并不需要这个释放弦音,那么释放弦的动作不但要快,而且要在两拍中间切换的时机上仔细把握好。比如上面乐谱第一小节第一拍和第二拍之间,是不能发出释放弦音的,这练起来可能比较困难,意识对动作的控制就显得重要了。

十三、推弦后迅速离弦的练习
和上面的推弦保留相反,有些乐句需要推弦后手指马上离弦,其一是为了消除不必要的释放弦音,其二也是为了避免推弦的音和另一个音形成干扰。

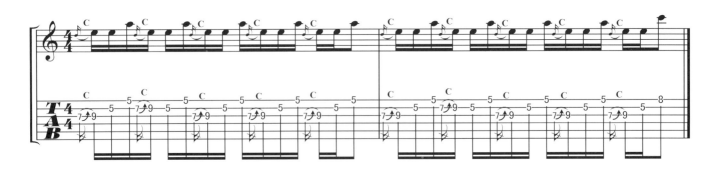

上面这条练习感觉很"绕",实际上相当于玩一个数字组合游戏。比如我们把1、2、3、这三个数字分成四个音一拍,就是"1231 2312 3123 123"这么一个组合。

十四、预先推弦练习

预先推弦的标记是"U",其后面必然有释放弦"D",所以在大部分出现"U"的地方,后面必然是"D","U"相当于下行圆滑音"P"的第一个动作,"D"则相当于用手指拨出来的第二个音。

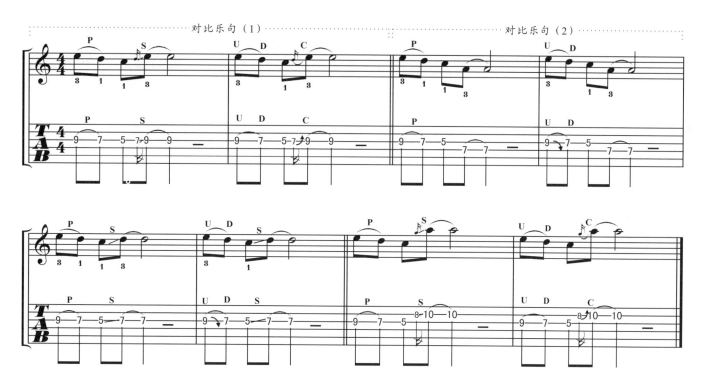

十五、双音推弦练习

双音的推弦一般以微分推弦比较多,最多可以推出小二度音,但并不常用。由于微分推弦的音是四分之一度音,所以乐谱无法记录其音高,只用一个"♪"表示。

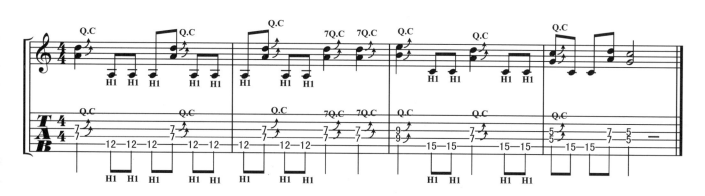

第五节　推弦Solo练习曲7首

通过前面十五条的"推弦分类渐进练习",我们已经掌握了一些常用推弦技巧,下面将进一步掌握这些技巧的窍门,就是一些推弦乐句的小段练习,它比大段的Solo对你掌握这些技巧会更有帮助。

一、Stairway To Heaven

这是一段来自重金属乐队祖父级"Zeppelin"乐队的Solo小段。

J.Page.R.A.Plant 曲

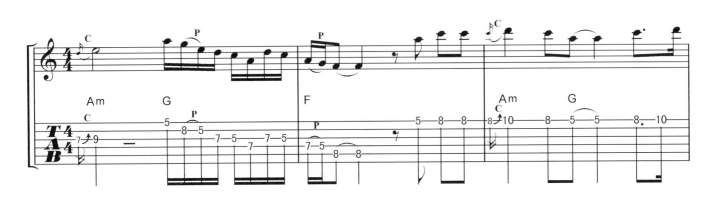

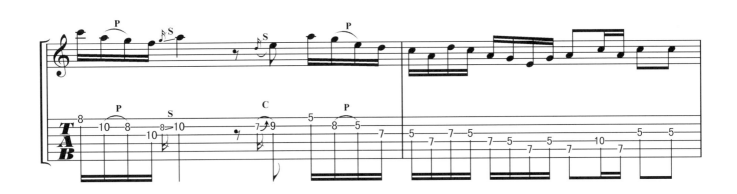

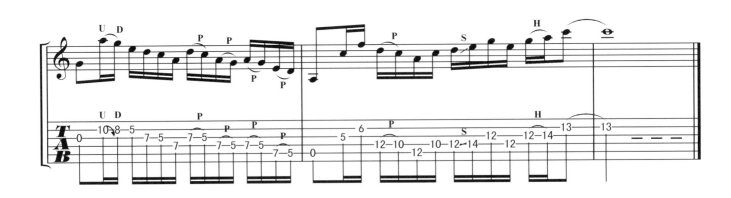

弹过以上乐句，我们可以明确感受到大师是怎样巧妙地利用空弦来实现一些想法的。

二、Love Gun
(爱枪)

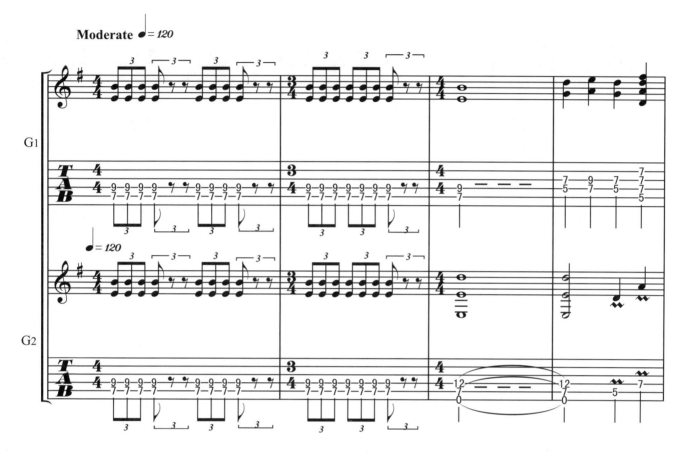

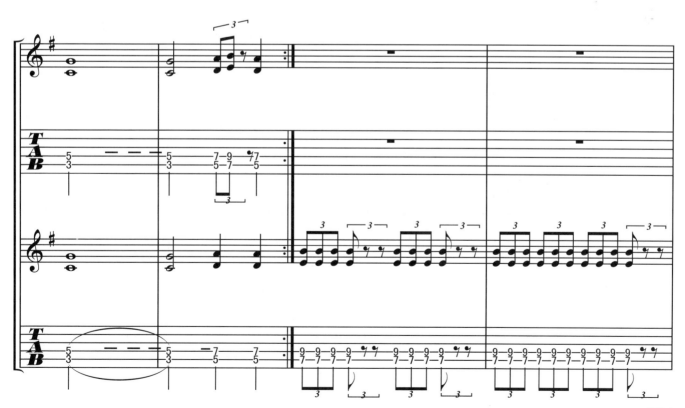

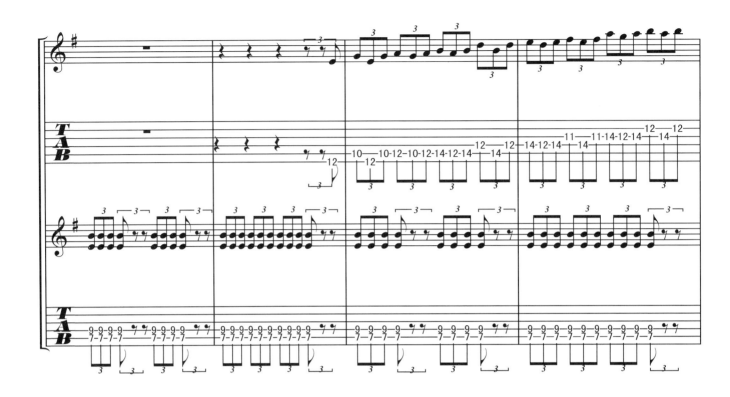
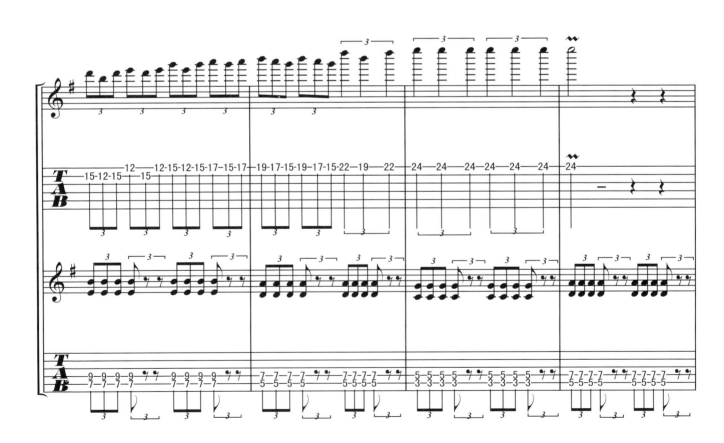
282

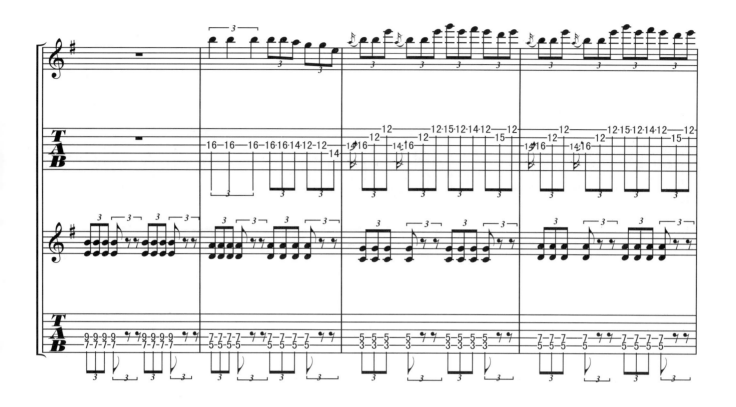
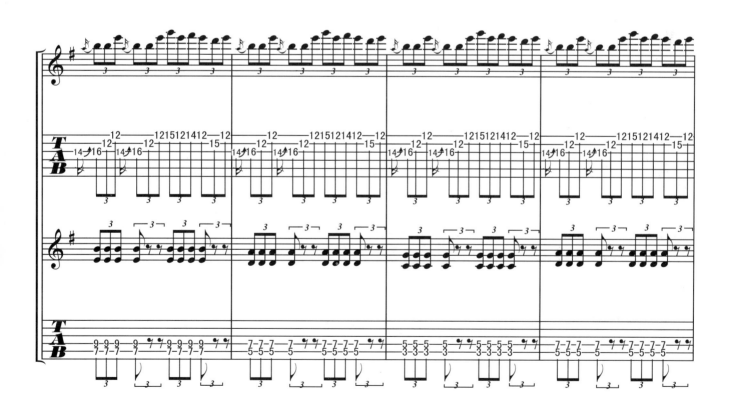

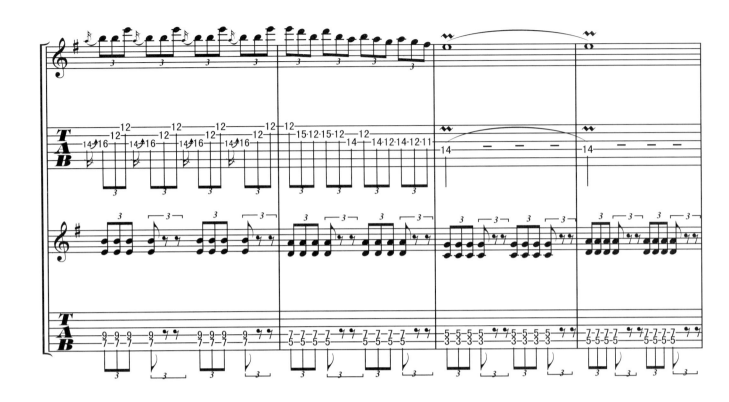
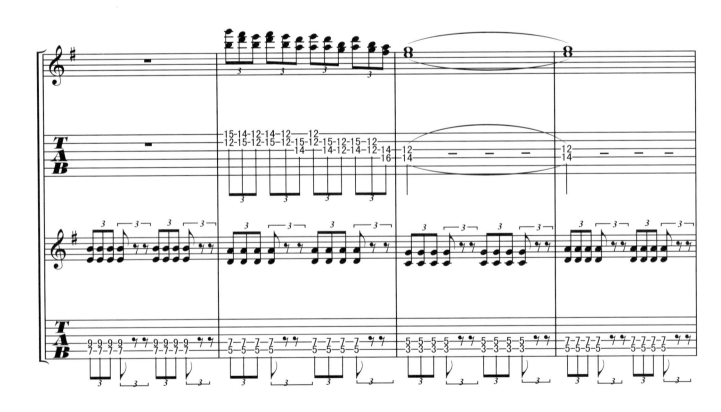

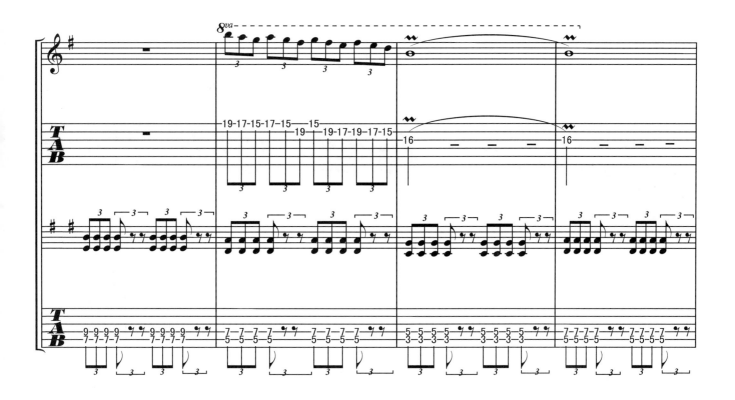
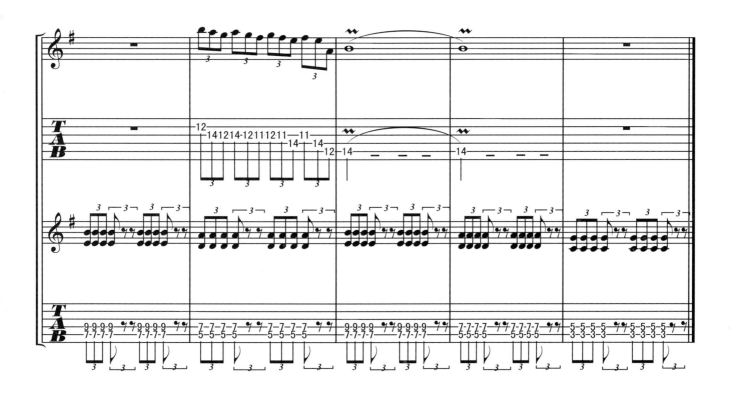
285

三、Charm

　　双音推弦技巧是非常重要的技巧，它是吉他Solo演奏中不可缺少的一种技巧，它对推弦的准确性要求较高。

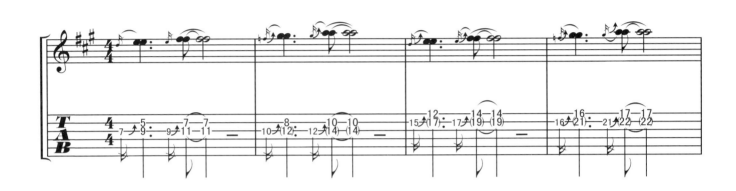

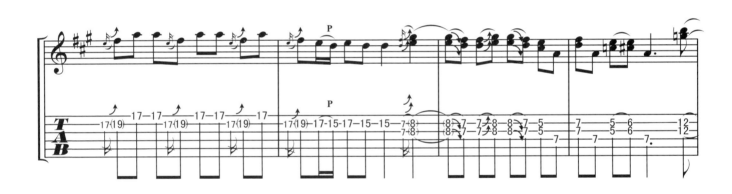

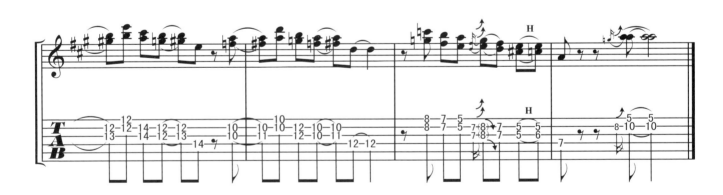

四、Practice

哑音奏法用"×"表示，它是一种音效型的技巧，注意有些类似技巧的地方，要看五线谱的音高确定位置，因为在六线谱上，一个单纯的"×"是不能说明位置的。

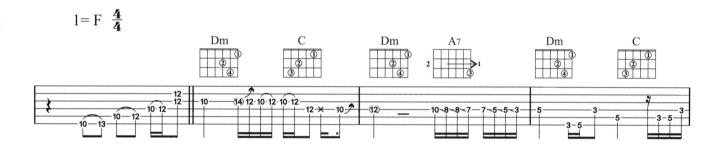

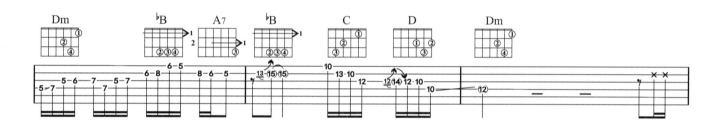

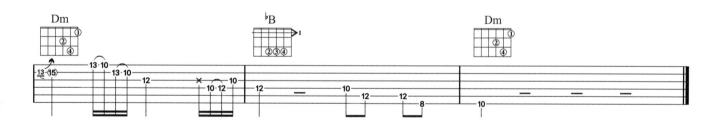

哑音技巧不同于闷音技巧，哑音技巧是用左手虚按琴弦，用Pick弹奏发出一种带有音高的哑音来，属于音乐效果型的技巧。

五、摇把技巧与左手独奏

请注意"A.D"符号表示用摇把技巧,压低摇把让音降到指定的高度,然后再复位,回到原来音高。

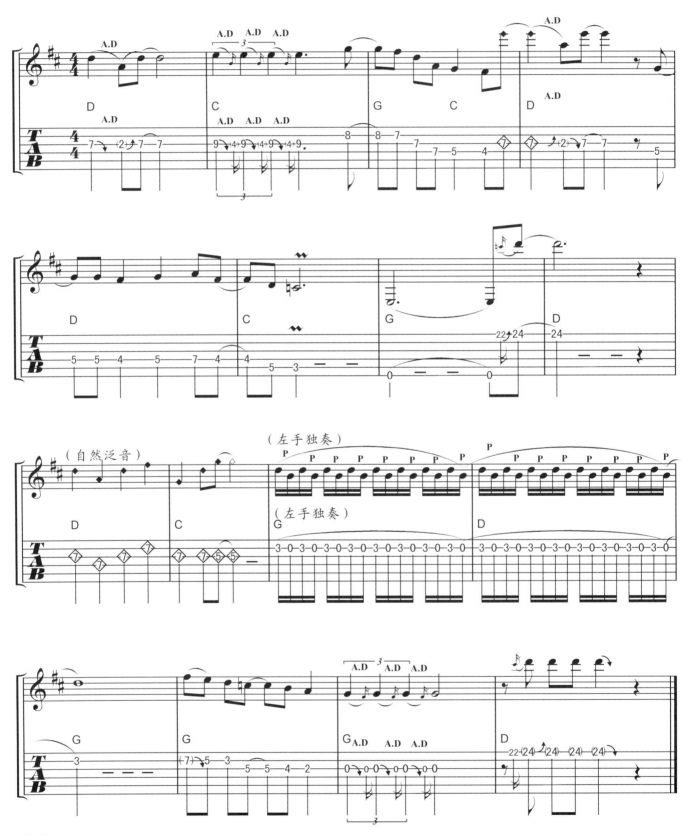

六、Lay It Down

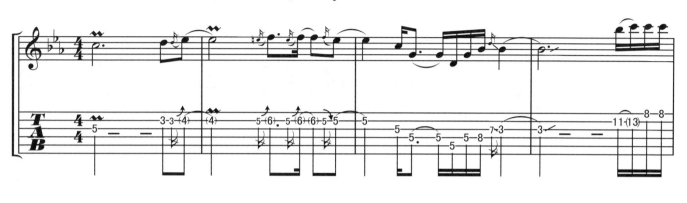
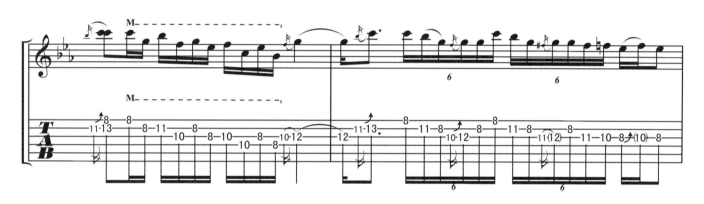
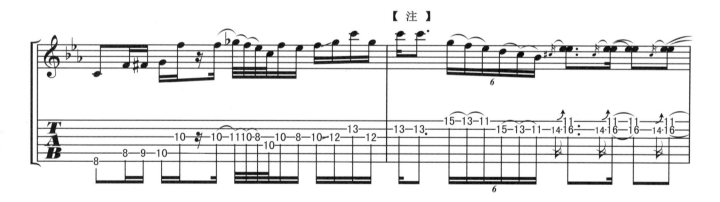
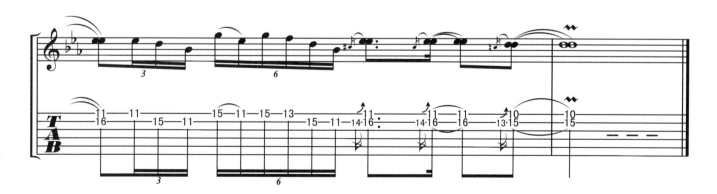

注意：加入装饰音的双音奏法，另外一个音要和装饰音一起弹。

七、Highway Star

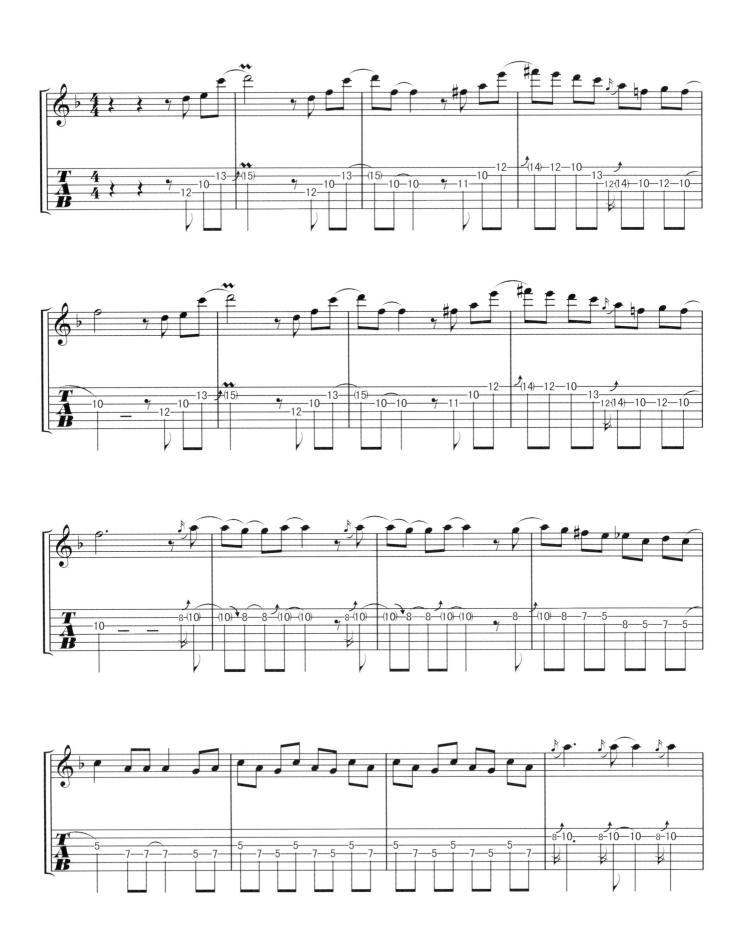

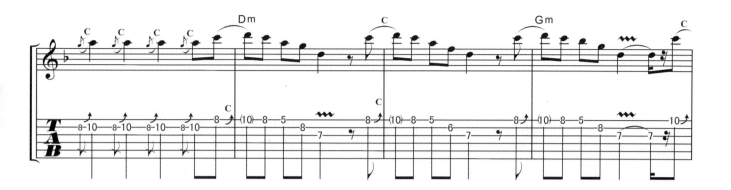
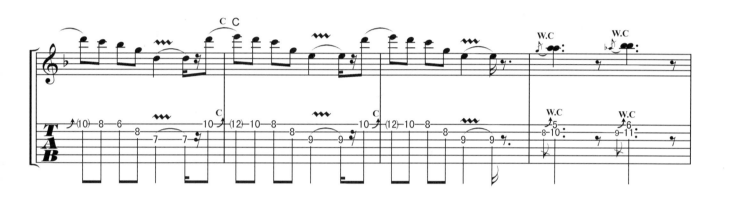
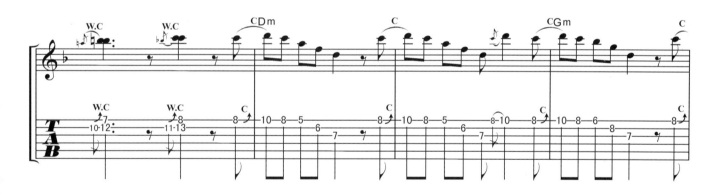
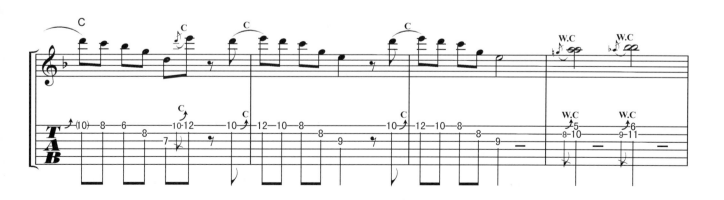

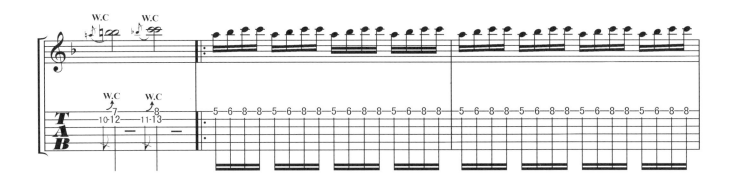
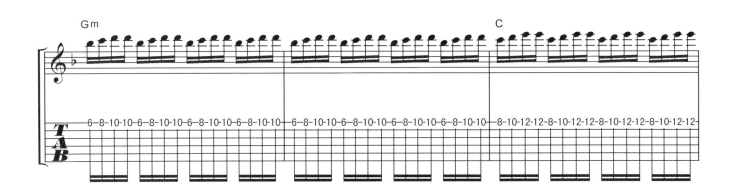
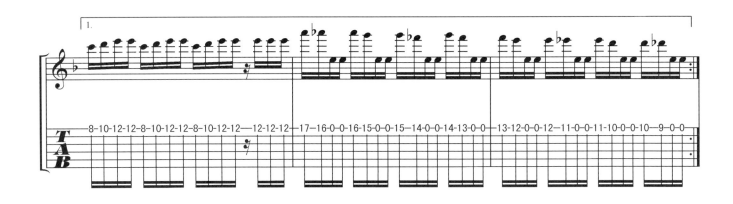
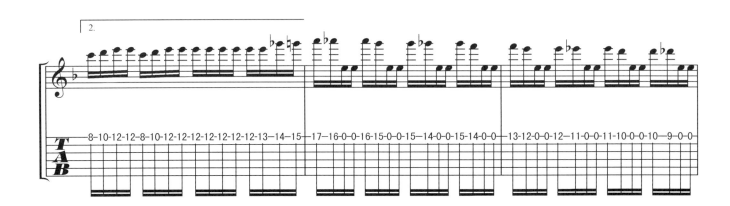

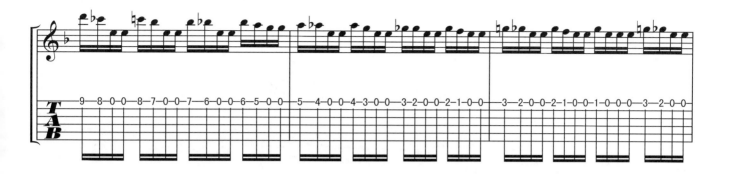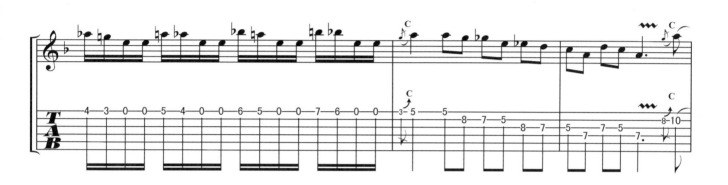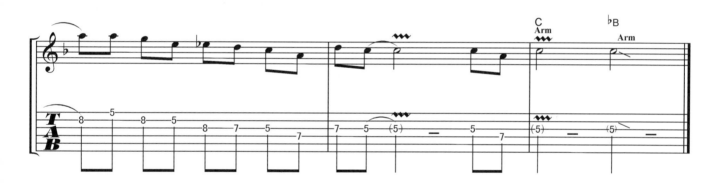

附录：乐队总谱
一、不再犹豫

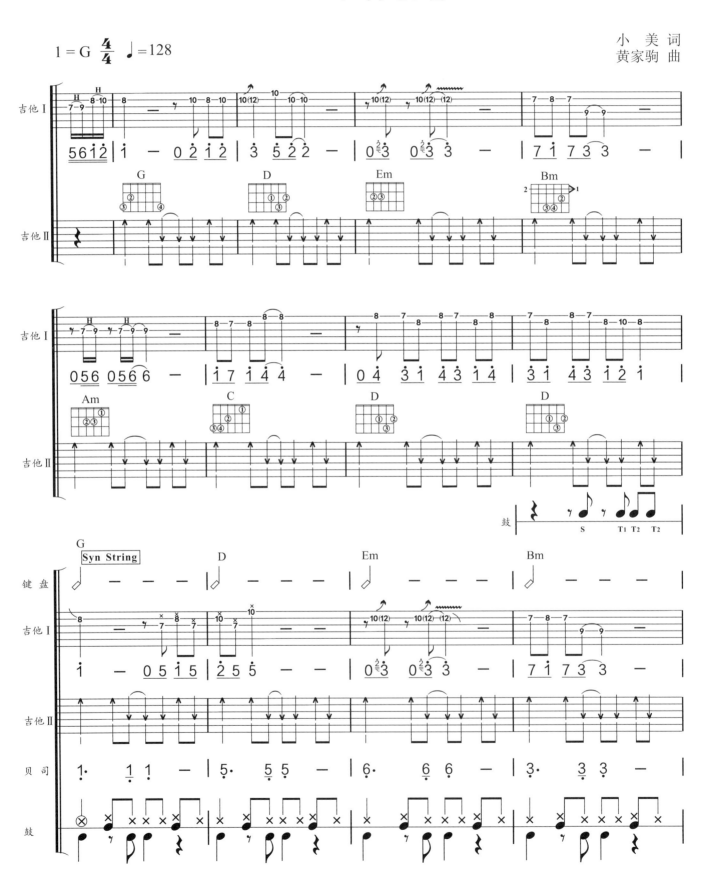

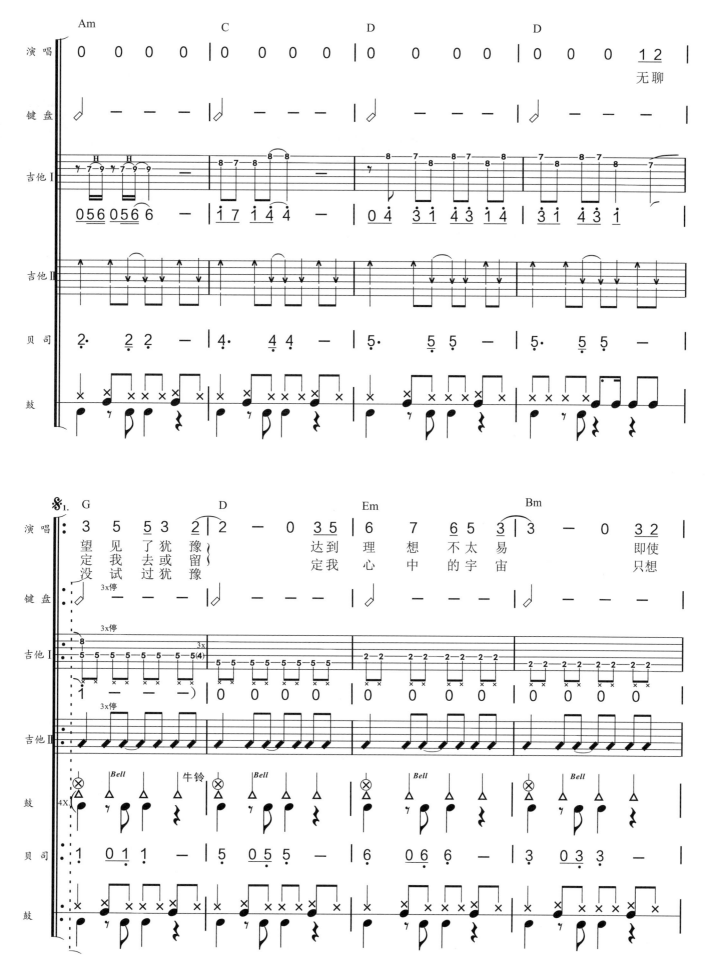

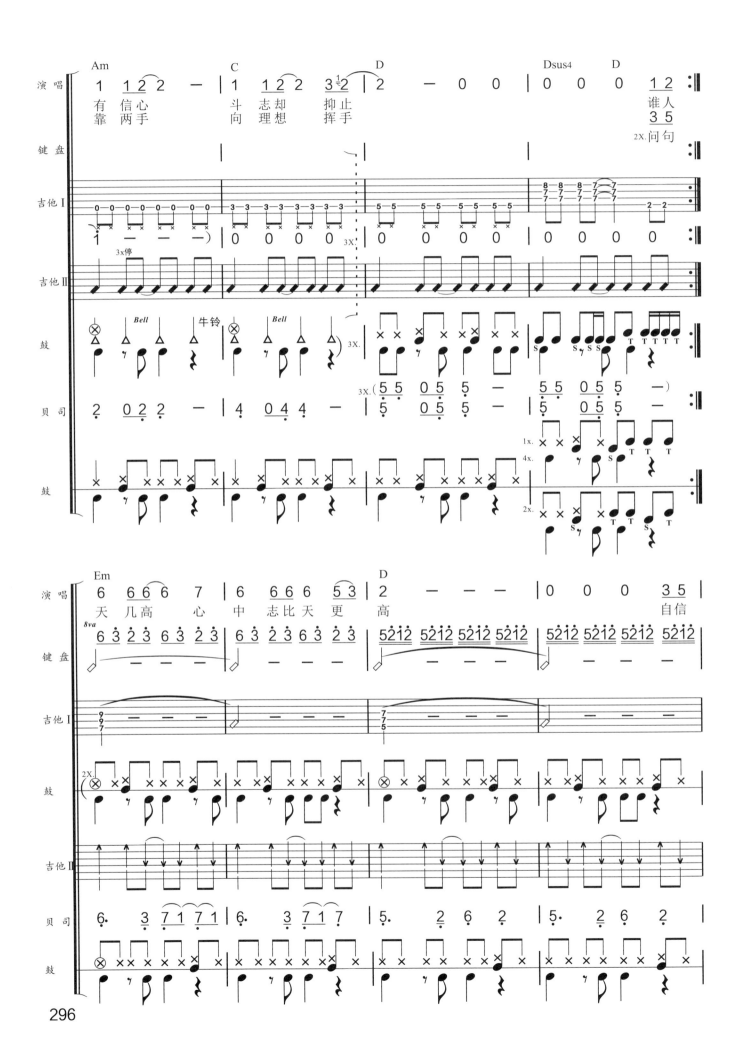

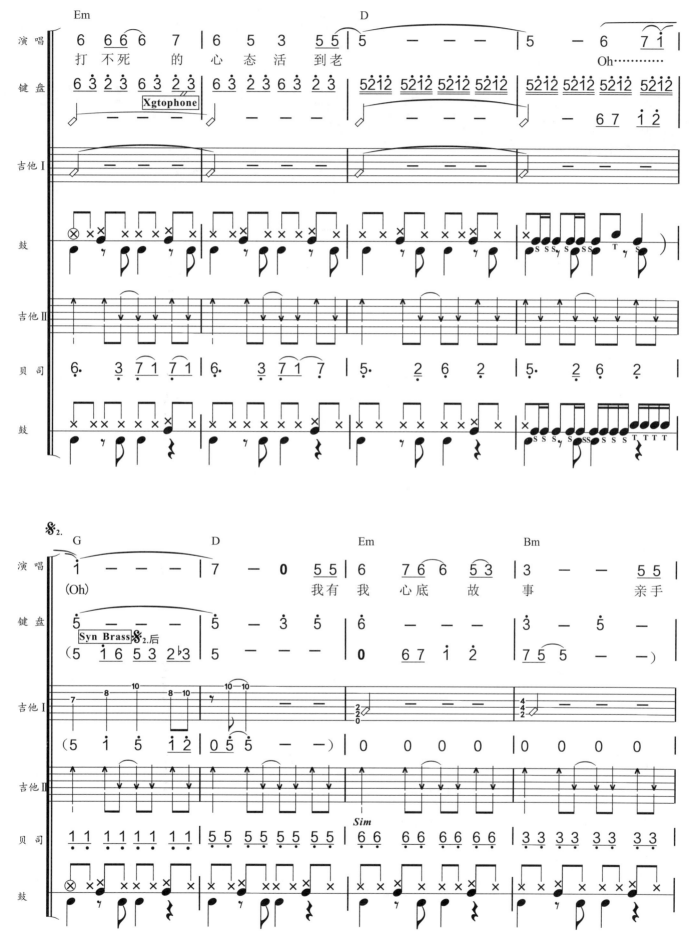

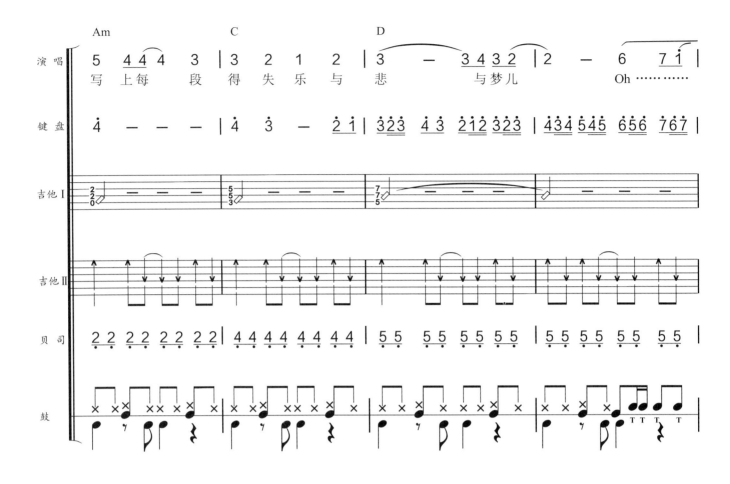
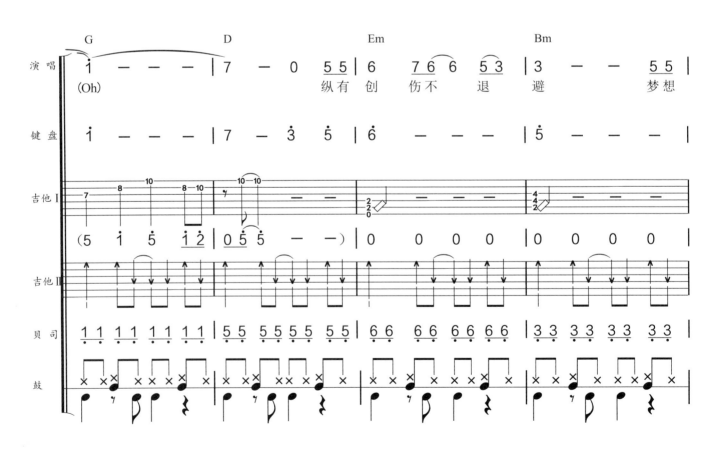

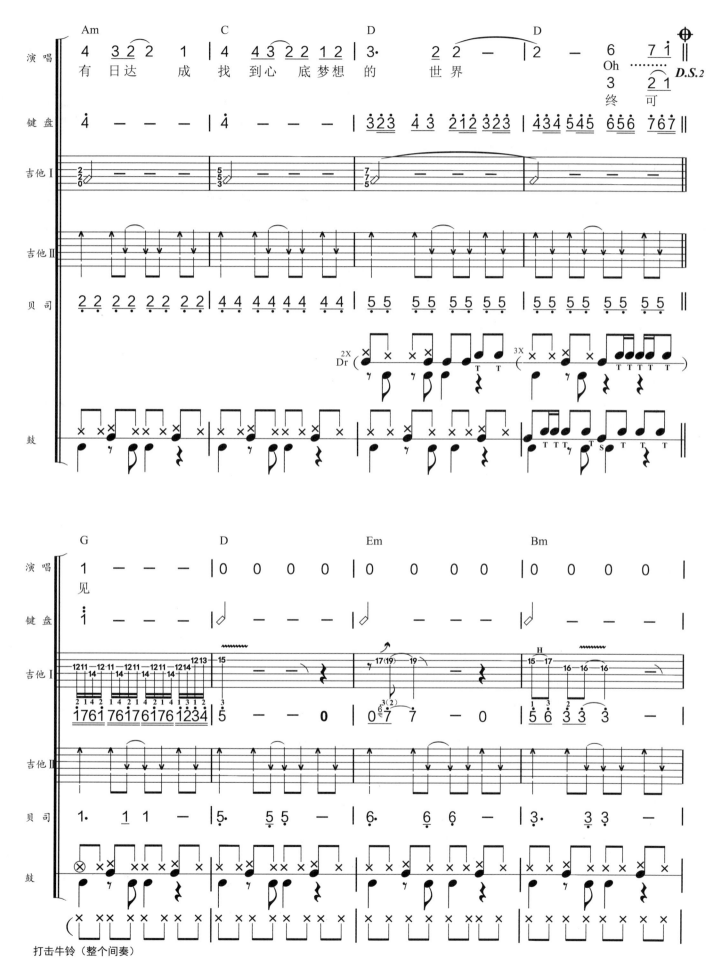

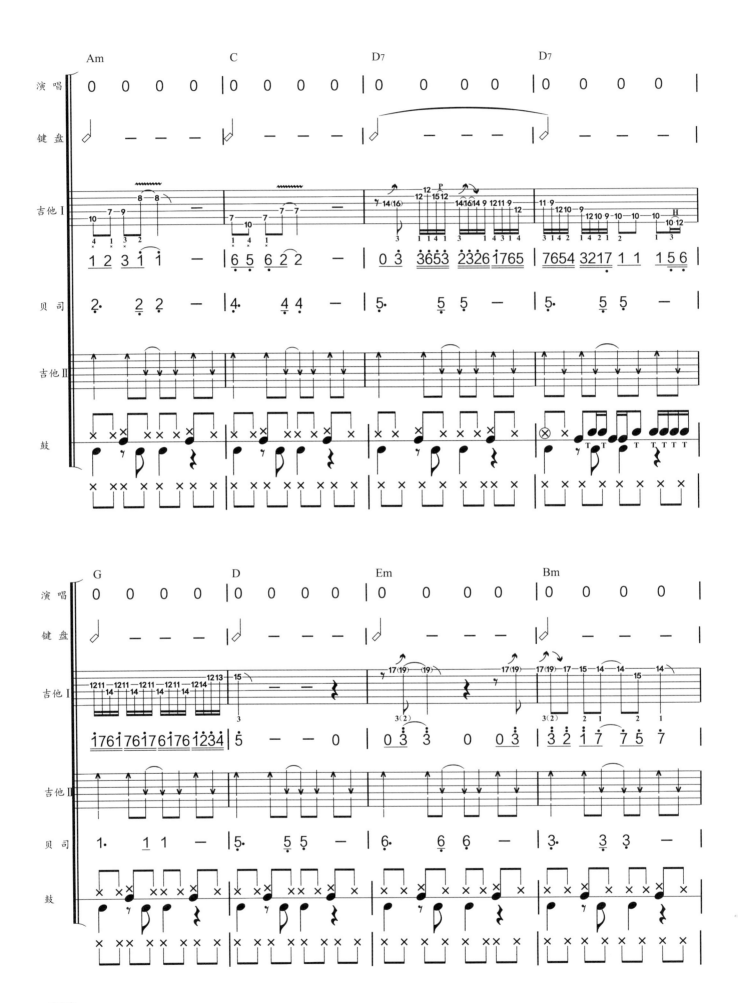

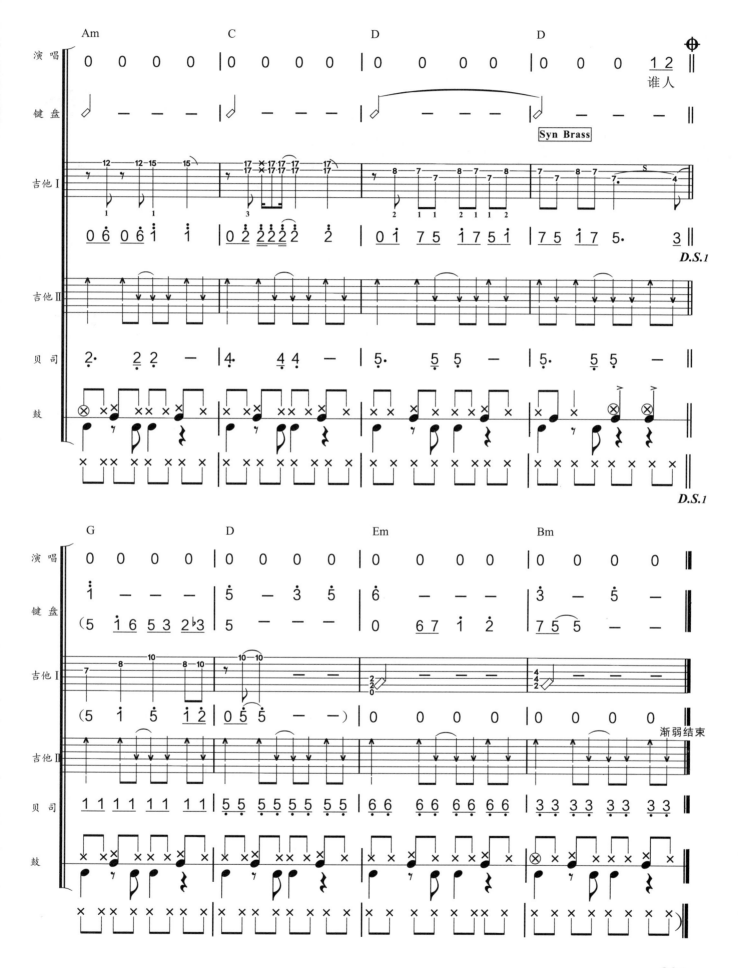

二、真的爱你

小美 词
黄家驹 曲

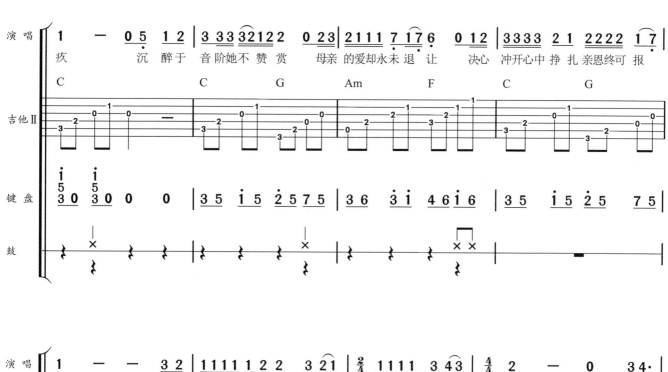
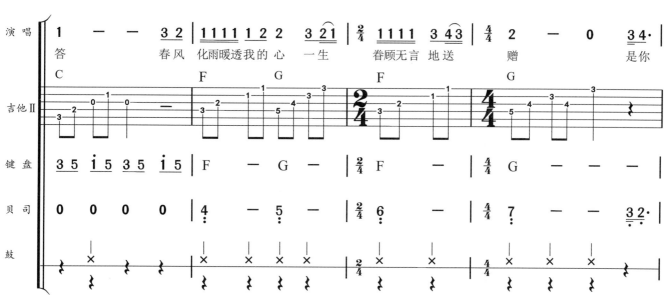
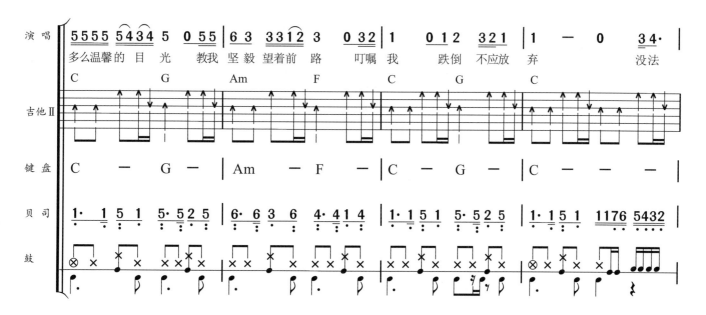

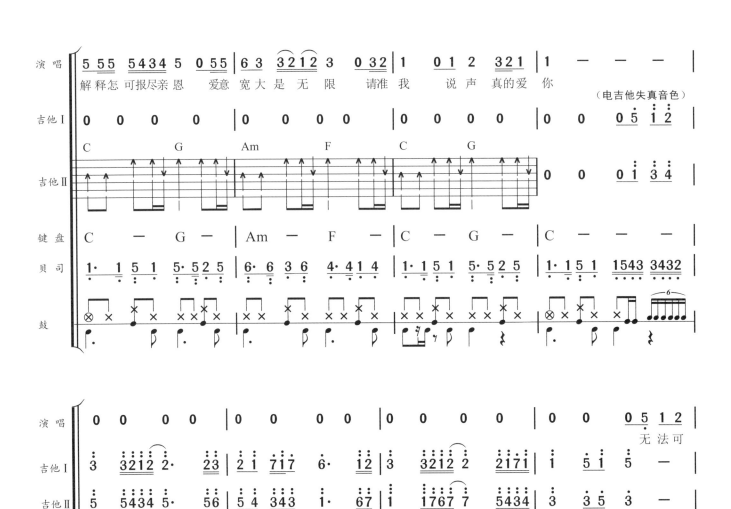
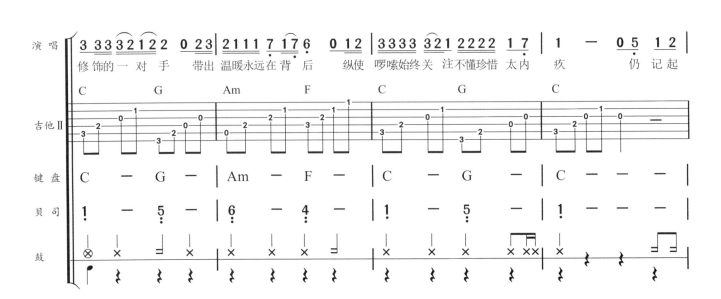

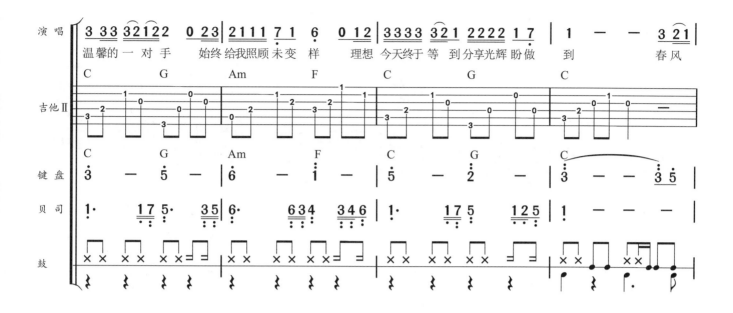
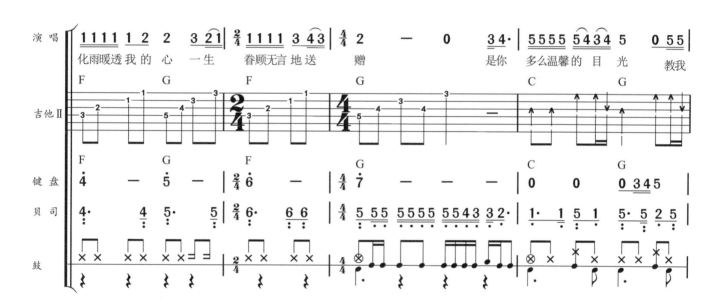
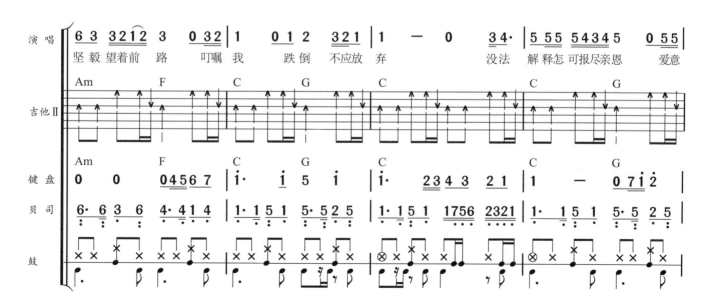

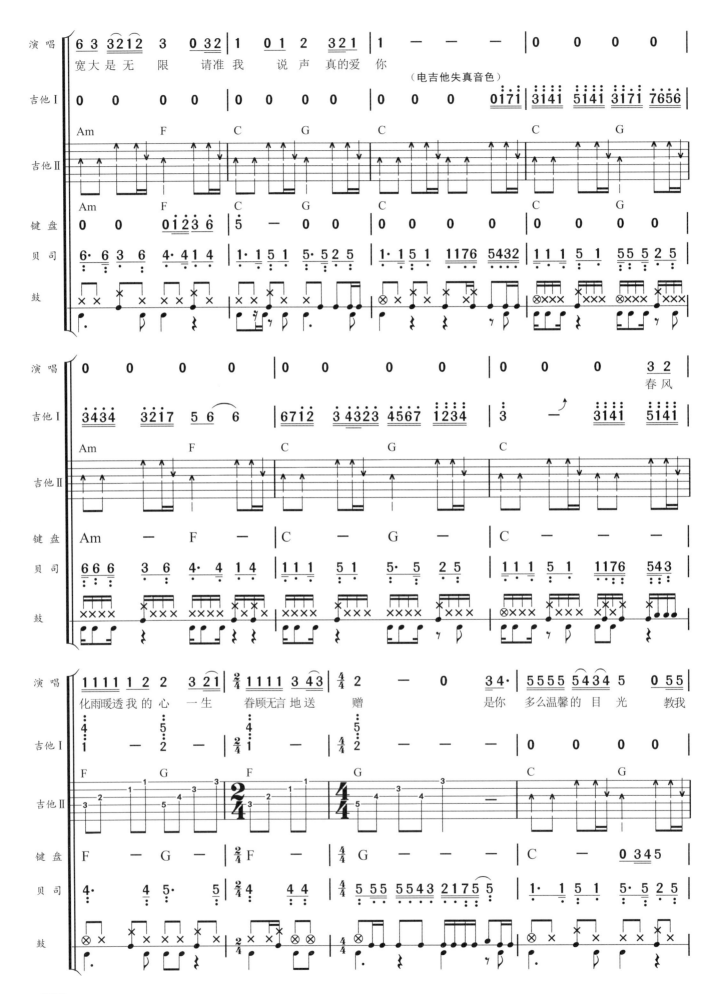

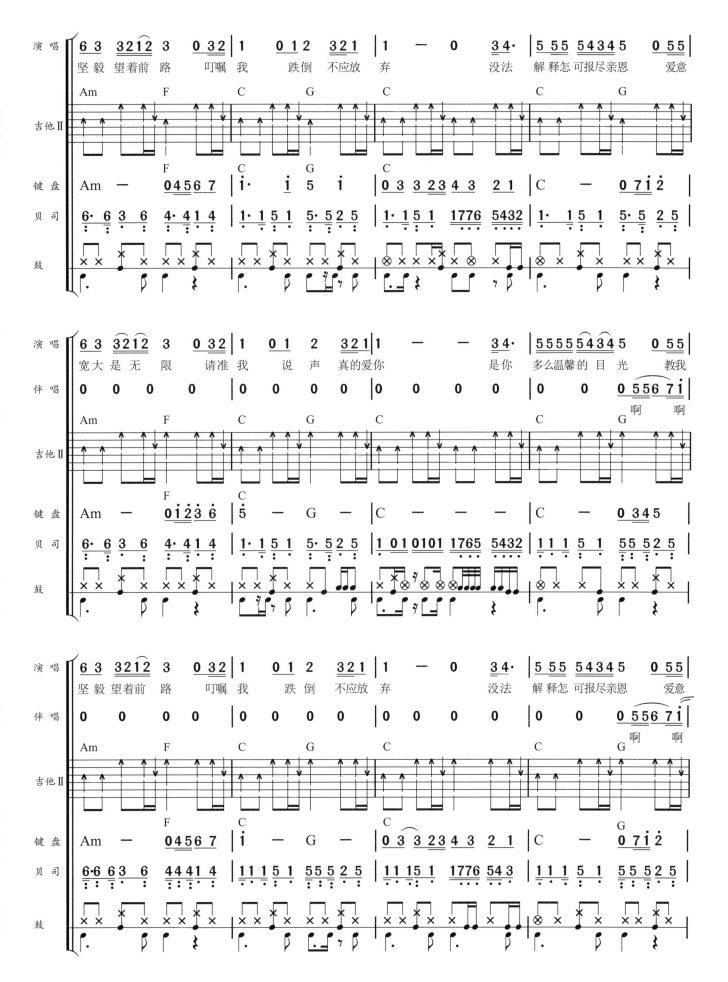

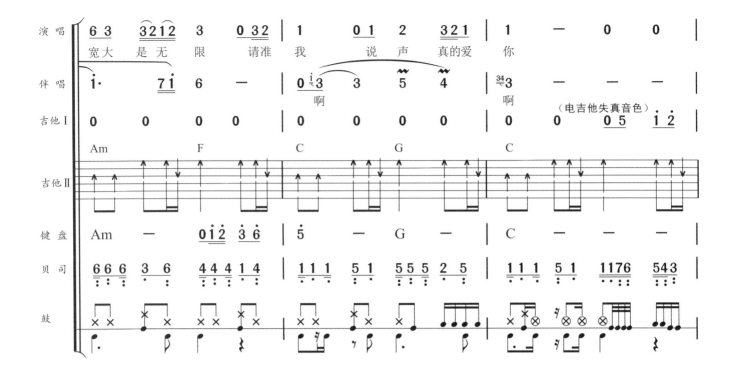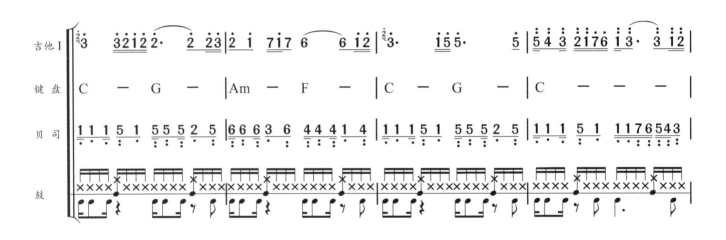

三、灰色轨迹

1 = A 4/4 ♩=72

刘卓辉 词
黄家驹 曲

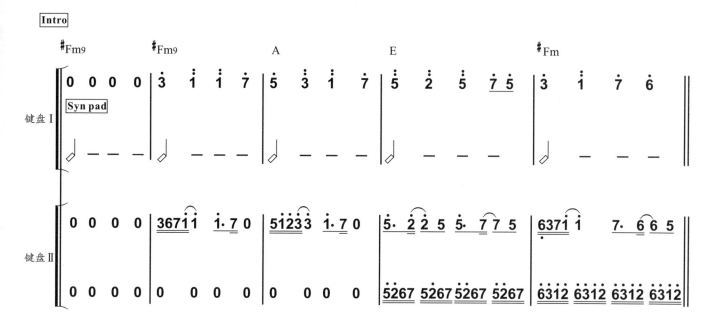

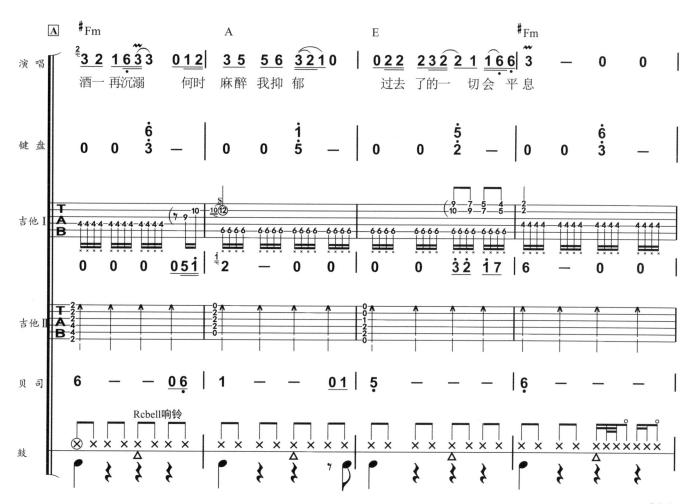

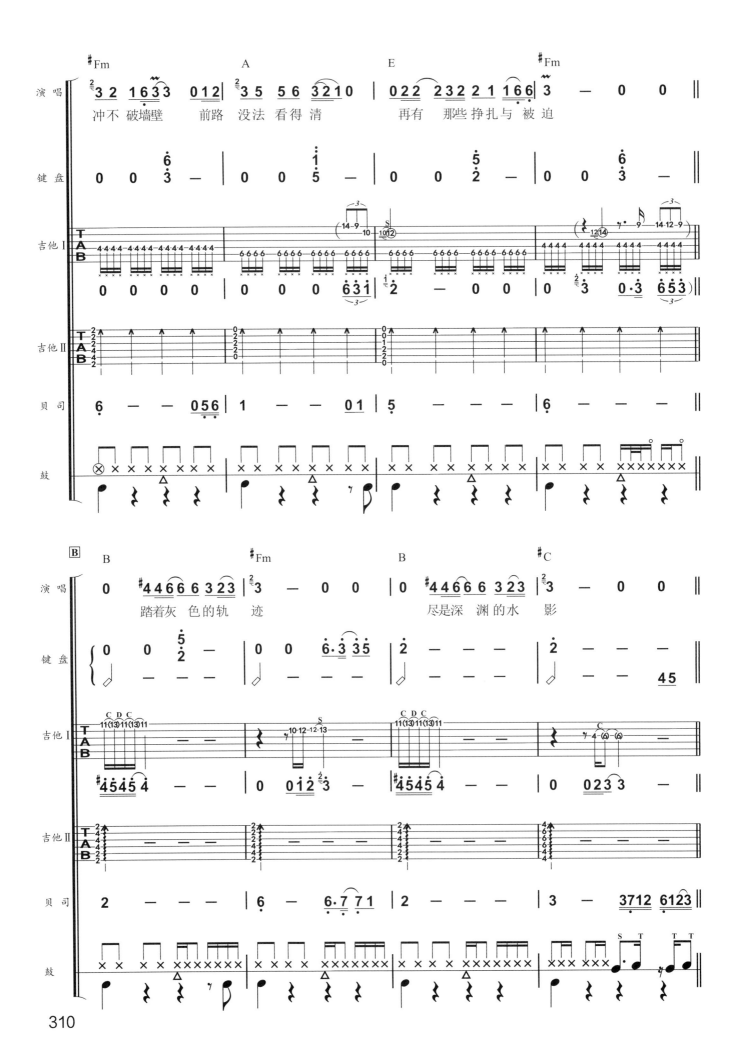

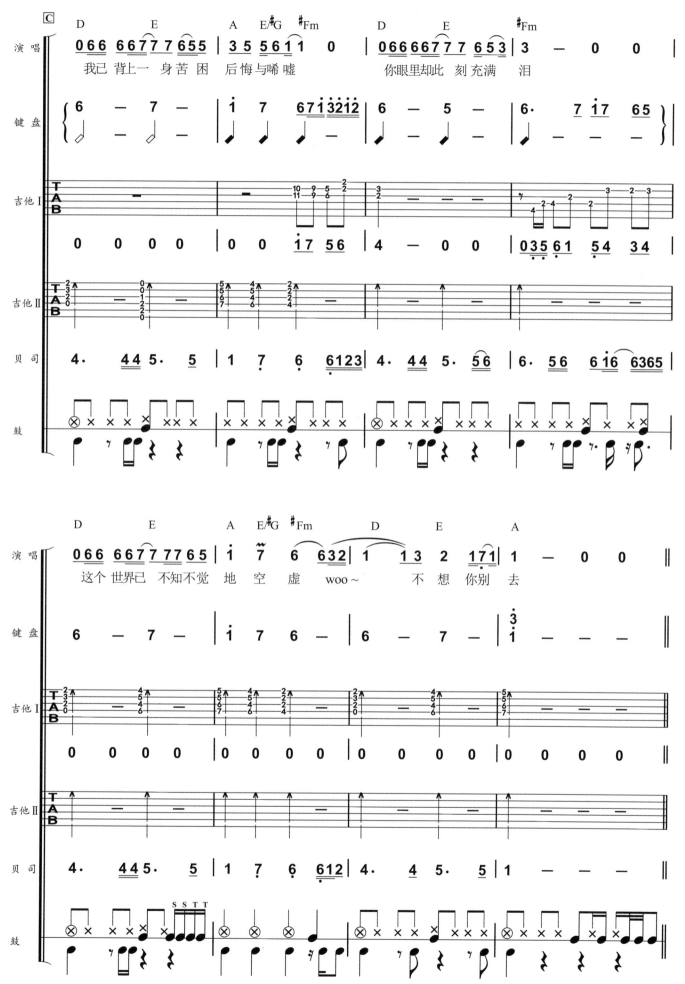

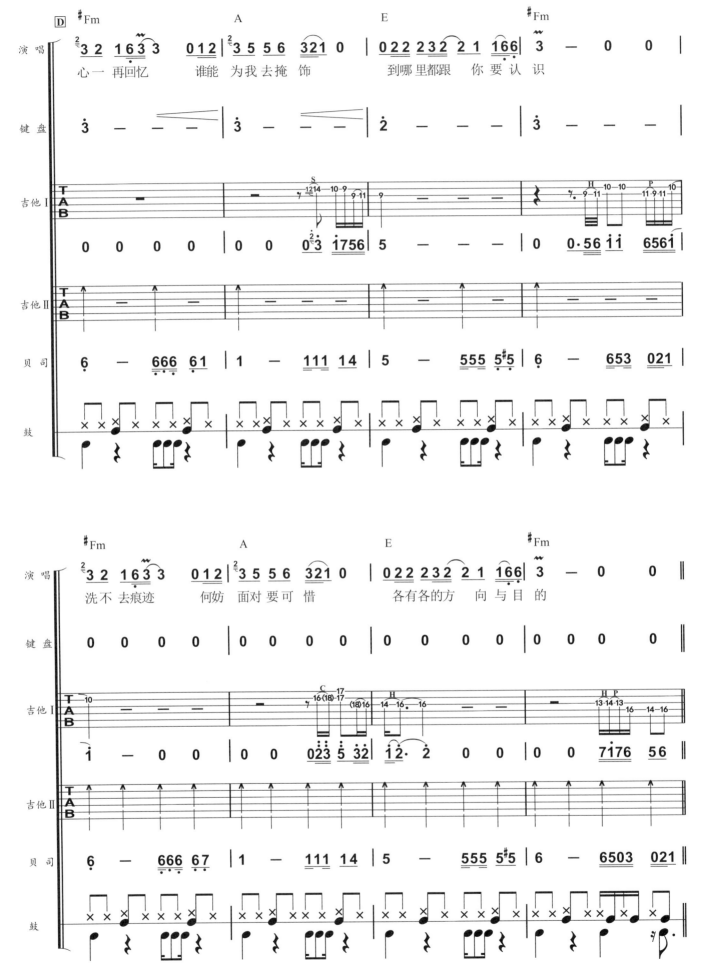

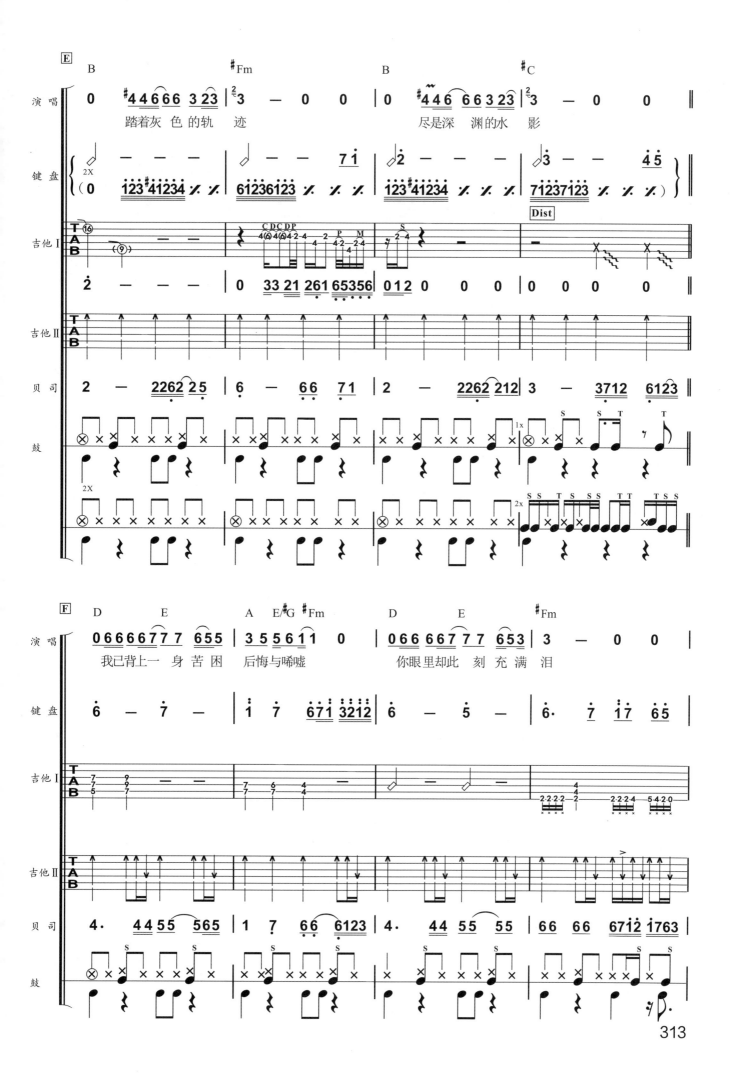

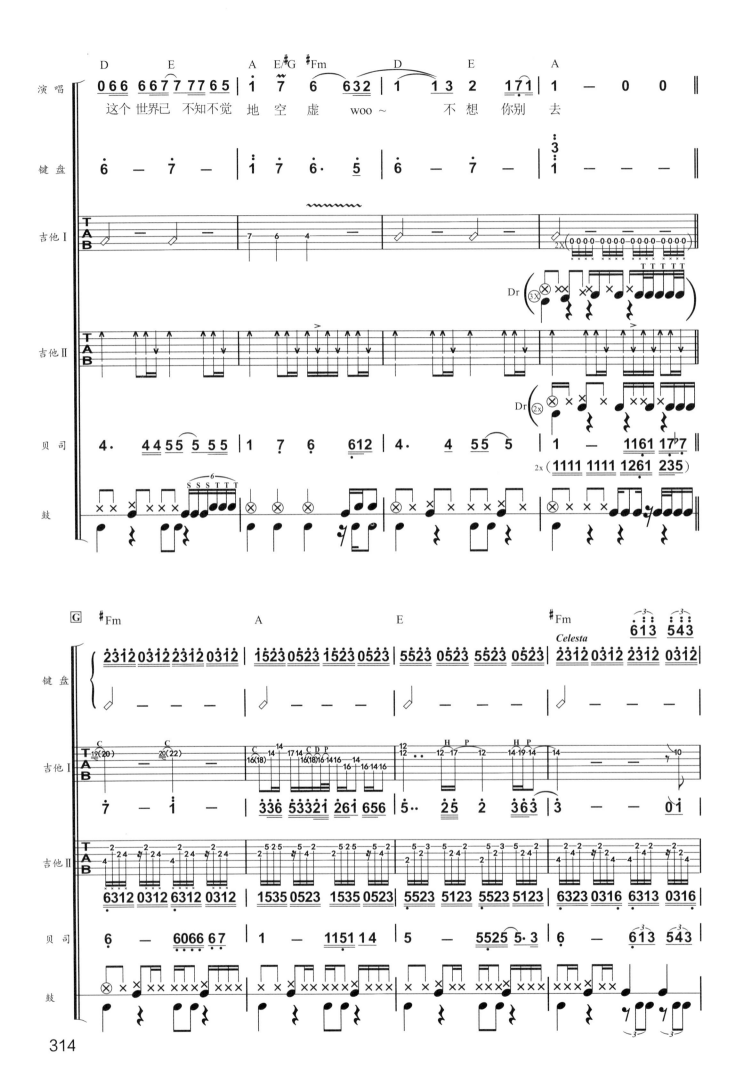

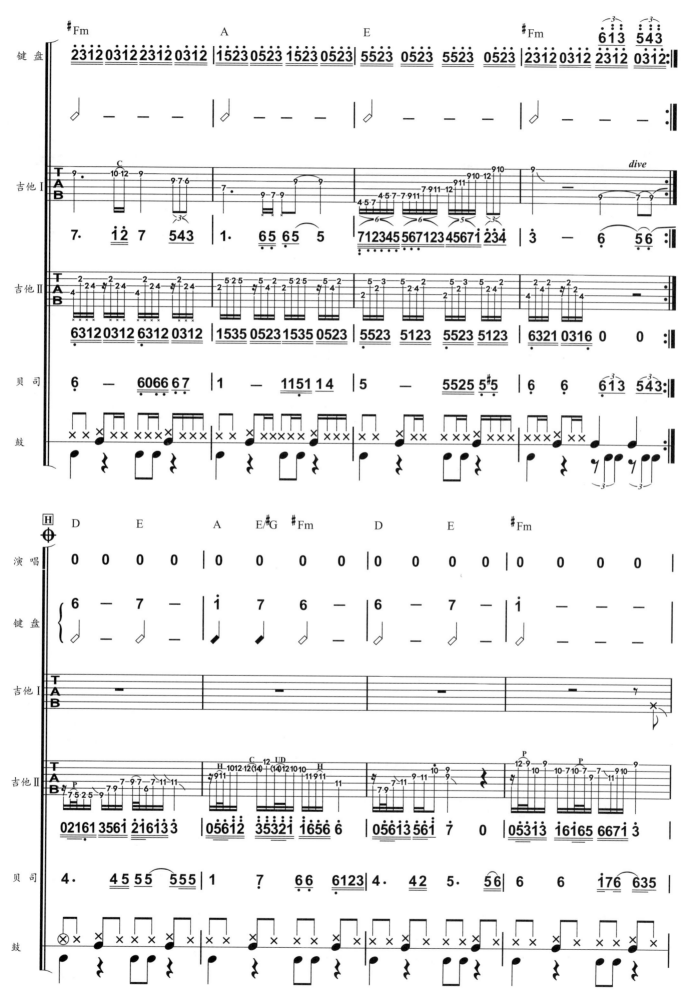

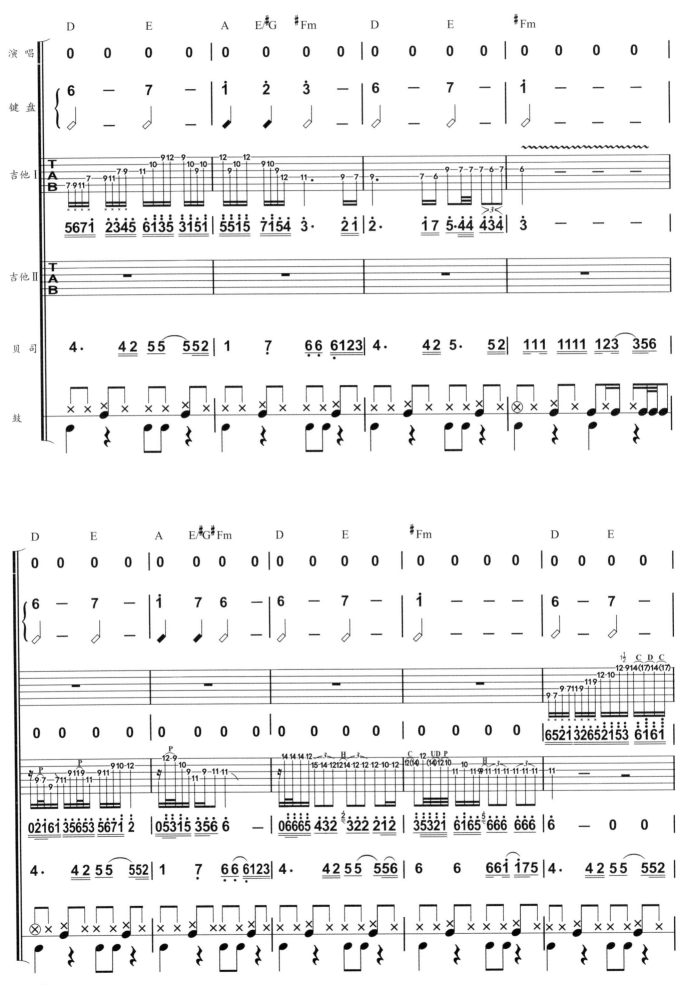

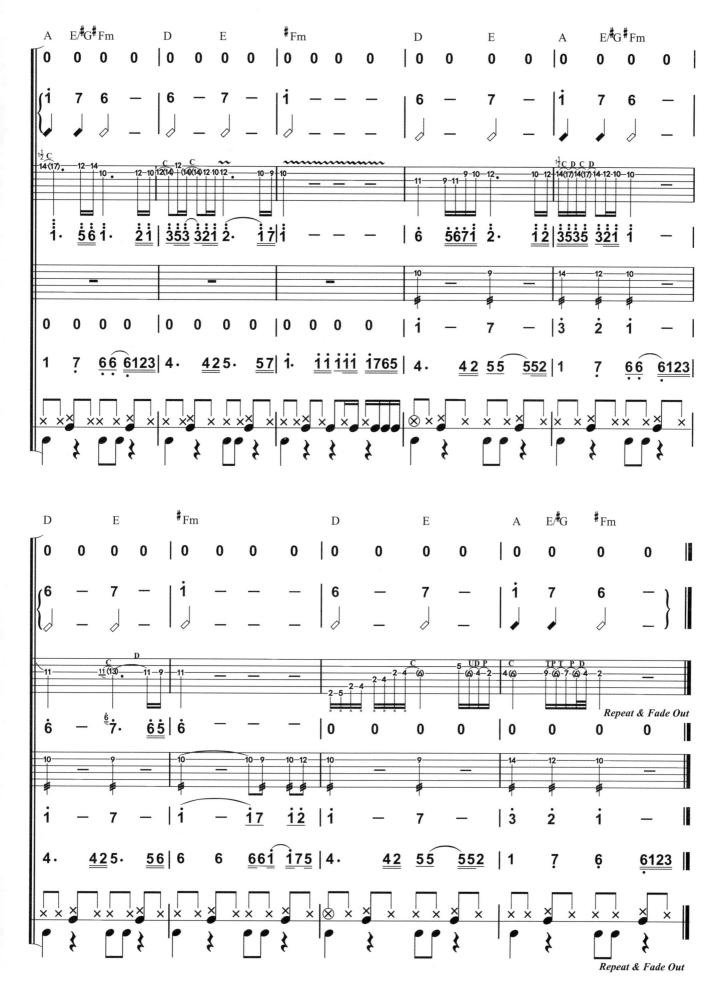

四、海阔天空

黄家驹 词曲

1=F 4/4 ♩=76

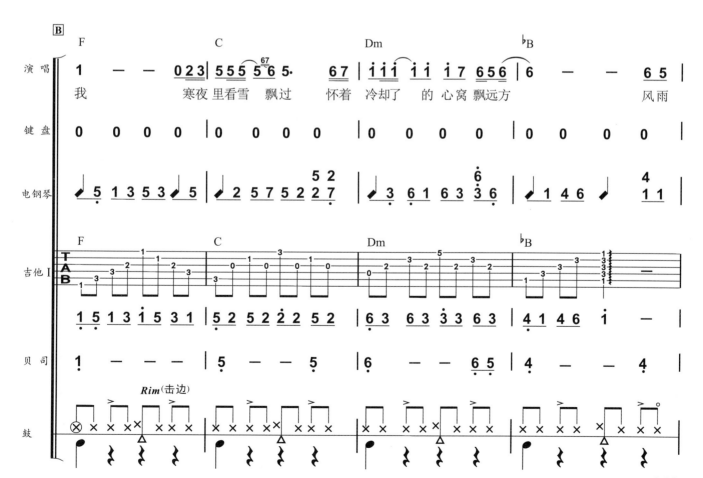

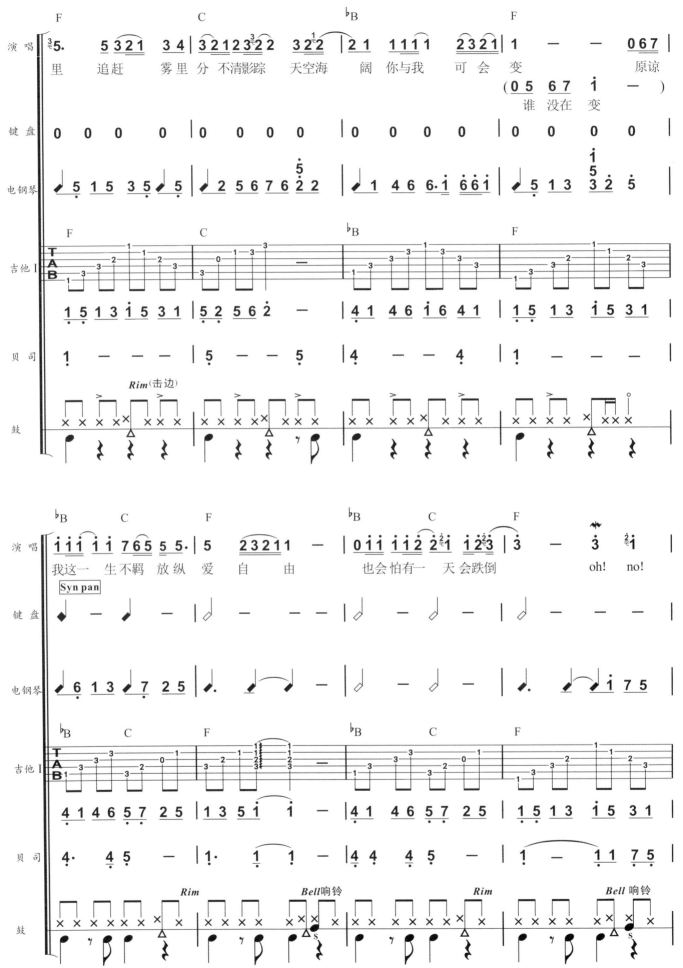

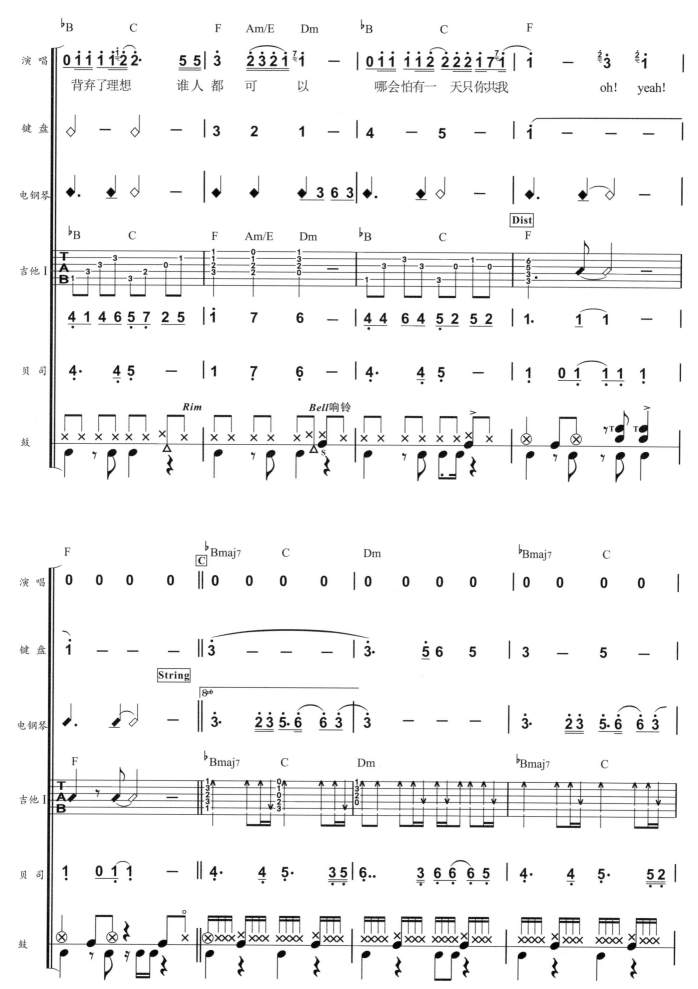

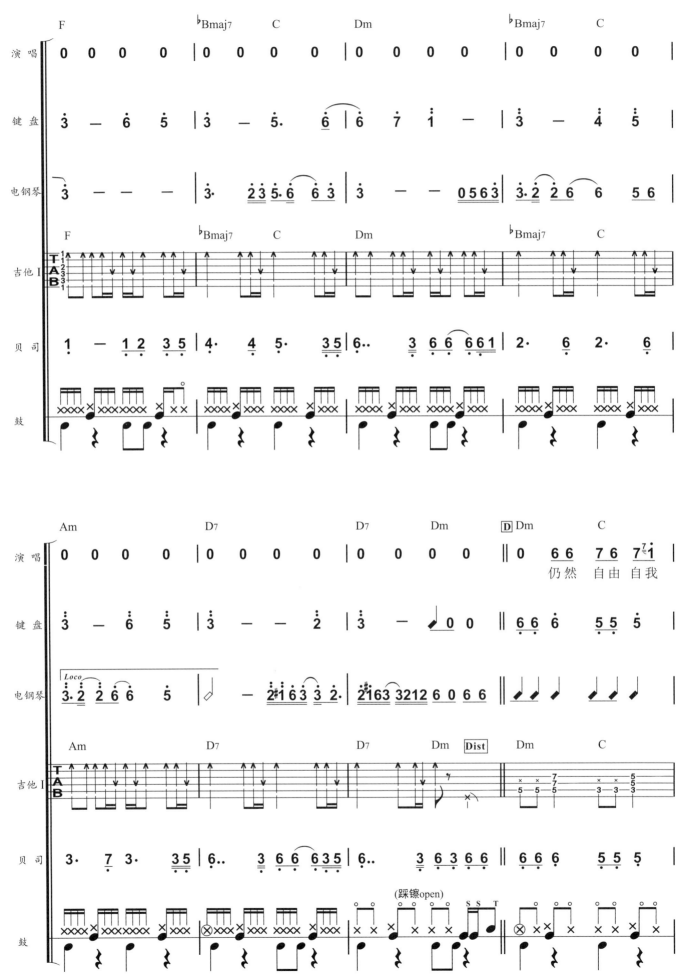

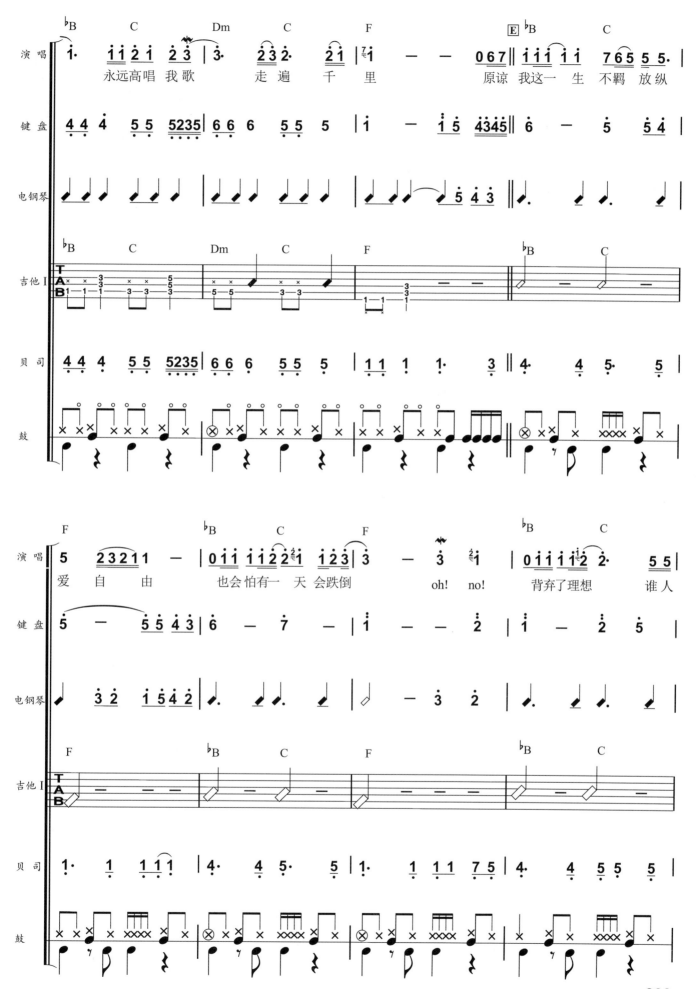

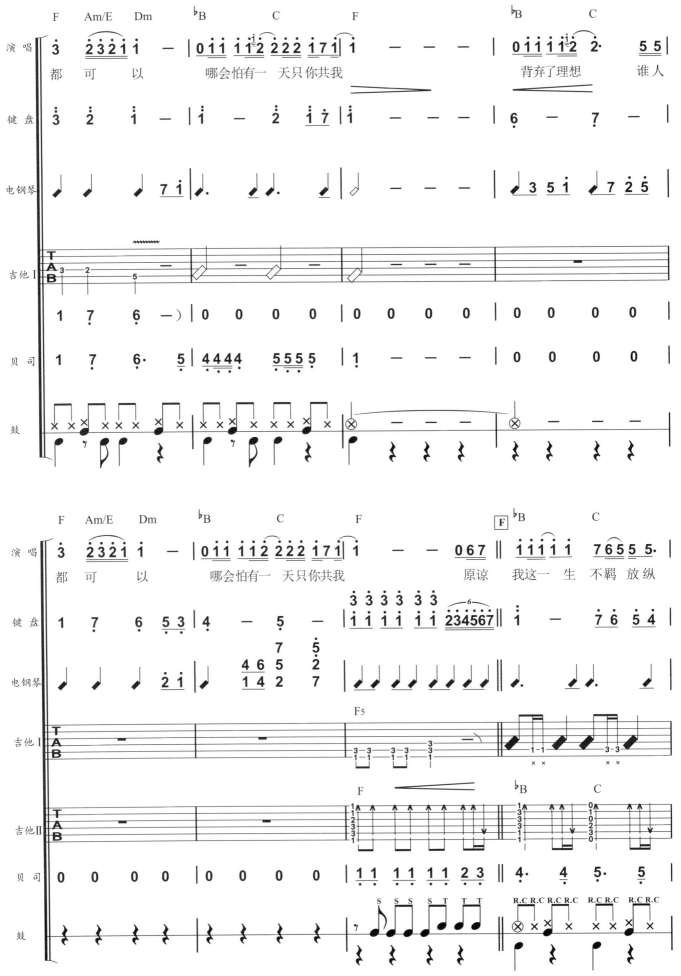

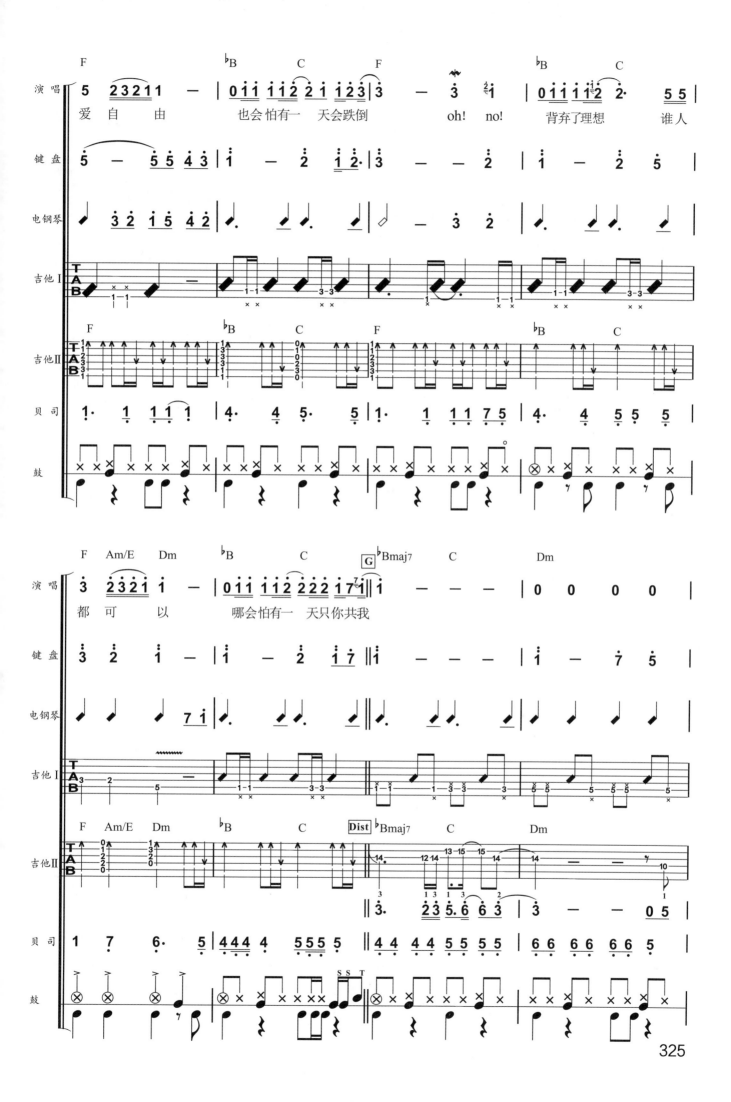

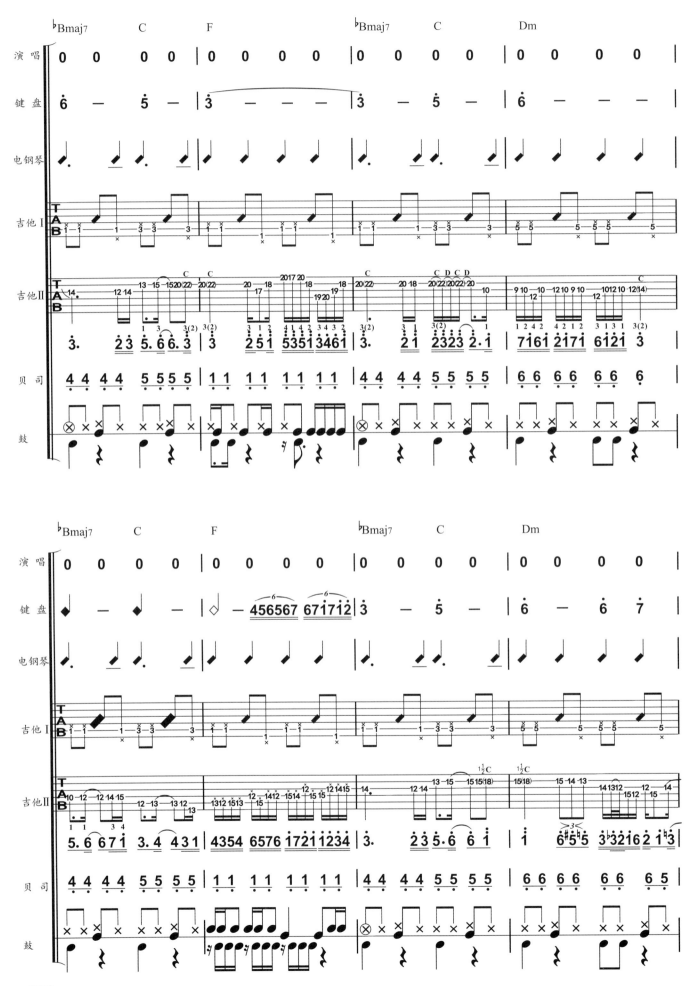

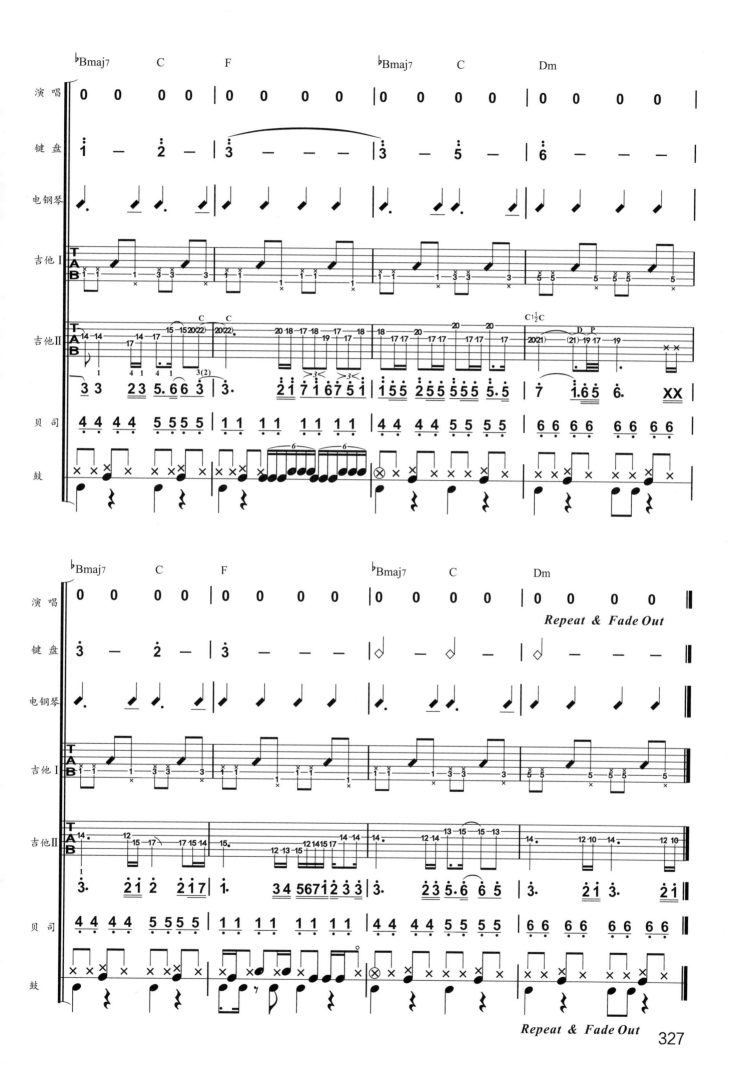